王國維

戲曲論文集

《宋元戲曲考》及其他

里仁書局印行

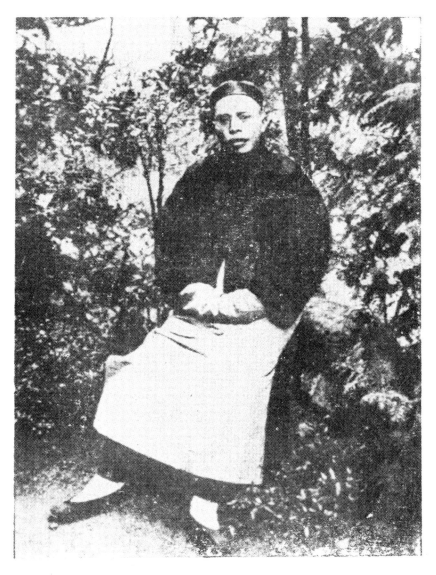

作者像

王國維戲曲論文集　　出版說明　　三

里仁書局編輯部謹識

一九九二年八月十五日

目錄

王國維中國戲劇史研究的成就與貢獻

王國維是我國近現代之際著名的史學家、美學和文學理論家，也是卓有成就的中國戲劇史家。現略述其中國戲劇史研究的成就和貢獻。

(一)學術思想發展歷程

王國維的學術研究始於一八九八年，終於一九二七年。他的中國戲劇史論著，寫作於一九○八年到一九一三年，正處於其學術生涯的中期。為了準確估價王國維中國戲劇史研究的成就與貢獻，我們必須回顧一下他的學術思想的發展歷程。

縱觀王國維一生，其學術思想凡三變。王國維少年時期接受的是傳統教育，打下了比較深厚的舊學基礎，並進而走上科舉仕進之路。然而，在維新變法和西學東漸思想潮流的影響下，他毅然和科舉仕祿之途決絕，轉而研究西學，即西方哲學社會科學。這是王國維學術思想發展的第一變。從一八九八年到一九○七年，王國維認真學習西方自然科學和哲學社會科學，尤其是精心研究叔本華和康德的哲學和美學思想，並撰寫了大量論文。這些論文收集在

《靜安文集》正續編之中。王國維以叔本華和康德哲學為主，廣泛介紹西方哲學和美學思想，並以此為武器尖銳批判居於統治地位的傳統文學觀念和腐朽沒落的封建文學，以及重新評價中國古代作家作品，並顯示出力圖把西方美學和文學思想與中國古代美學和文學思想結合起來的趨向。

王國維在研究和宣揚西方哲學和美學思想的同時，也對其進行冷靜的分析和評估。他對叔本華和康德哲學的真理性產生了懷疑，但在感情上卻戀戀不捨。「覺其可愛而不能信」①造成他思想上極大的矛盾和苦悶，因而「疲於哲學」②，對哲學研究感到厭倦。他終於捨棄哲學研究轉而進行文學創作，以求得心靈的「慰藉」。他致力於填詞並設想進而從事戲劇創作。這是王國維學術思想發展的第二變。但是，這一設想並沒有完全實現，並在實踐過程中發生了很大變化。實際上，從事理論研究乃是王國維之所長。積習難改，王國維從一九〇七年到一九〇八年，王國維雖然發表了《人間詞》甲乙稿，但主要成果卻是美學和文學理論專著《人間詞話》。從一九一三年，王國維陸續完成了《宋元戲曲考》等九部中國戲劇史研究專著，卻沒有寫出一部戲劇作品。這一時期，王國維的學術研究具有明顯的向傳統文化回歸的趨向，其著述形式採用了傳統的「詞話」、「考證」，其學術研究範圍按傳統分類屬於治詞曲，但卻又吸

收運用了某些西方美學和文學思想觀念以及西方學術研究的邏輯思辨方法。簡言之，立足傳統、融滙中西是這一時期王國維美學和文學思想以及中國戲劇史研究的基本特點。

在《宋元戲曲考》完成之後，王國維轉向甲骨金文、古器物、殷周史、漢晉木簡、漢魏碑刻、敦煌文獻以及西北地理、蒙古史料等方面的研究，其研究領域按傳統學術分類大體上屬於考據學或廣義的史學。這是王國維學術思想發展的第三變。從一九一三年到一九二七年，他把乾嘉學派的考據方法和西方學術的邏輯思辨方法結合起來，運用「紙上之材料」即文獻記載，與「地下之材料」即出土文物互相印證發明的「二重證據法」③，既嚴謹細緻、精湛綿密又目光銳敏、妙悟天開，從而在學術研究中取得獨創的輝煌的成就。王國維這一時期學術論著之精華大多收集在《觀堂集林》之中，此外尚有單獨印行的《古史新證》等專著。

(二)為中國戲劇史研究拓荒的一系列專著

在中國封建社會中，戲劇根本不為封建統治者所重視。它既不能登上大雅之堂，也不能廁身文學之林。誠如王國維所說：

元人之曲，為時既近，托體稍卑，故兩朝史志與《四庫》集部，均不著於錄，後世

儒碩，皆鄙棄不復道。……遂使一代文獻，鬱堙沈晦者且數百年（《宋元戲曲考》）④。

儘管隨著戲劇的日益發展和成熟，元明清三代出現了一些思想進步、識見通達的曲論家，寫作了一批戲劇史料和戲劇理論著作，像鍾嗣成的《錄鬼簿》、徐渭的《南詞敍錄》、王驥德的《曲律》和李漁的《閒情偶寄》等，但他們的著述並不爲世人所重視，他們也不可能有系統研究中國戲劇史這樣的認識。鴉片戰爭之後，西方哲學社會科學包括美學和文學理論以及文學史觀開始轉入中國。進步的知識分子才開始把小說戲曲當成重要的文學形式，才開始認識到小說戲曲的高度文學價值，才開始對文學發展史進行研究。這就從根本上打破了封建統治階級鄙視小說戲曲的陳腐觀念。當時的資產階級改良派如梁啓超、資產階級革命派如柳亞子，從爲自己的政治目的服務出發，十分強調和重視小說戲曲的社會教育作用，也不同程度地注意到小說戲曲的文學價值，但是，他們都沒有對小說史或戲劇史進行系統的研究。儘管當時高度重視小說戲曲的文化氛圍，喚起了精研過西方哲學和美學思想的王國維從事中國戲劇史研究的熱情，然而中國戲劇史研究領域仍然是一片處女地。王國維在完成《宋元戲曲考》之後說：

做起。篳路藍縷，以啓山林，其艱難可想而知。王國維只能白手起家，從頭

凡諸材料，皆余所蒐集；其所說明，亦大抵余之所創獲也。世之爲此學者自余始，

其所貢於此學者亦以此書為多，非吾輩才力過於古人，實以古人未嘗為此學故也（《宋元

戲曲考》④

這是符合實際的，並無誇大之辭。

從一九〇八年到一九一二年，王國維陸續完成了八部中國戲劇史研究專著。這就是：

(一)《曲錄》（一九〇八年）

(二)《錄曲餘談》（一九〇九年）

(三)《錄鬼簿校注》（一九〇九年）

(四)《戲曲考原》（一九〇九年）

(五)《優語錄》（一九〇九年）

(六)《唐宋大曲考》（一九〇九年）

(七)《古劇角色考》（一九一一年）

(八)《曲調源流表》（已佚）

此外，尚有《董西廂》等八篇短文。

這些專著和短文，按其內容可分為兩方面：一是整理中國戲劇史的重要史料，二是對中

國戲劇史的若干重要問題進行專題研究和考證。前者主要是《曲錄》、《錄鬼簿校注》、《優語錄》、《曲調源流表》四部專著；後者主要是《錄曲餘談》、《戲曲考原》、《唐宋大曲考》、《古劇角色考》四部專著以及短文。

《曲錄》是王國維編輯的中國戲劇總目。因為宋元明三朝正史以及《四庫全書》均不著錄或收錄戲劇作品，王國維雜採《武林舊事》、《輟耕錄》、《錄鬼簿》、《太和正音譜》、《也是園書目》、《新傳奇品》、《曲海目》、《元曲選》、《六十種曲》等所記載的戲劇劇目或所收戲劇作品，以及所見所聞者，編成六卷戲劇目錄：卷一，宋金雜劇院本部；卷二，雜劇部（上）；卷三，雜劇部（下）；卷四，傳奇部（上）；卷五，傳奇部（下）；卷六，雜劇傳奇總集部、曲韻部、曲目部。作者仕履及前人評騭之語也都依類輯入。綱舉目張，有條不紊。全書共收錄宋、金、元、明、清戲劇作家二〇八人，作品二千多部。這是當時最完備的中國戲劇總目。

《錄鬼簿》是元人鍾嗣成的一部記述金元散曲作家和戲曲作家的專著。全書共收作家一五二人，作品名目四百多種。書中對所收作家的里籍、生平和著述大都有簡要的介紹。它是現存元人記述元雜劇歷史的重要文獻資料。王國維迻錄朱權《太和正音譜》、錢遵王《也是園書目》以及《元史》、《山房隨筆》、《草堂詩餘》與此書可互證者為箋注；又以所見明鈔本以及江陰繆氏藏清初尤貞起抄本，以校通行的《楝亭十二種》刻本，成《錄鬼簿校注》二卷。

《錄鬼簿》提供了極其珍貴的元代雜劇家第一手資料。王國維精心校勘和箋注。此書是他撰寫中國戲劇史論著的重要資料來源之一。

《優語錄》是王國維輯錄的一部中國戲劇史料專著。優是國君貴族的弄臣，「以詼諧娛人，能歌舞，其詼諧的言動往往足以排難解紛」⑤。王國維雜採史書和筆記中關於優人俳諧的記述成《優語錄》一卷。在談到輯錄此書的目的和意義時，王國維說：「余覽唐宋傳說，復輯優人戲語為一篇。……蓋優俳語，大都出於演劇之際，故戲劇之源，與其變遷之迹，可以考焉。非徒其辭之足以裨闕失、供諧笑而已。……是錄之輯，豈徒足以考古，亦以存唐宋之戲曲也」

《優語錄》王國維論及唐宋滑稽戲時多取材於此書。

《曲調源流表》已佚，但可推知這是一種系統整理曲調發展演變過程的專著。王國維論及宋雜劇、金院本、元雜劇、南戲與大曲、法曲、諸宮調、詞調的關係，當取材於此書。

以上四書是王國維所整理的中國戲劇史重要史料。這為他進行中國戲劇史研究提供了翔實的資料。王國維進而對中國戲劇史的若干重要問題進行研究，並初步提出自己的見解和論斷。

《錄曲餘談》的體制近似傳統曲話，但較為系統條理。其主要內容是對中國戲劇史若干問題的考證和分析。這主要是：八蜡為三代禮戲，唐代傀儡戲，「傳奇」涵義的變化，元院本，

宋明雜藝，參軍戲，腳色考，元明戲劇之比較，元雜劇家同時人同姓名者考，元雜劇創作中心由北向南之轉移，南戲不始於《琵琶記》，《西廂記》曲說唱向戲劇之演化，《荊釵記》似出於宋人雜劇，元雜劇以《漢宮秋》、《梧桐雨》、《倩女離魂》爲三大傑作，《牡丹亭》並非爲諷刺時人影射時事而作，傳世元雜劇主要爲《元曲選》百種，明代雜劇和傳奇，明周憲王雜劇和樂府，明清兩代曲論。這是王國維對中國戲劇發展史的初步思考，其中不乏精當之論，但從總體上看尚不夠成熟。

《戲曲考原》是一部考證戲劇發展演變過程的專著。王國維斷然否定中國戲曲由外國傳入的觀點，並首次提出「眞戲曲」這一概念。他說：「戲曲者，謂以歌舞演故事者也。」他回顧了從漢代到宋代的古樂府、歌舞曲、角抵戲、大面、撥頭、踏搖娘、樊噲排闥和優伶調謔，認爲雖有戲曲之雛形，但還不是「眞戲曲」，「此時尚無金元間所謂戲曲」。王國維重點考察了宋雜劇。他認爲宋雜劇既有歌舞又有歌詞，宋代樂曲之轉踏、大曲均有「合數闋咏一事」者，亦有「以數曲代一意」者，「之視後世戲曲之格律，幾於具體而微」。大曲既「開董解元之先」，又爲「元人套數雜劇之祖」，「眞戲曲」「崛起於金元之間」。本書標誌著王國維關於中國戲劇發展進程的觀點漸趨深入和系統，尤其是「眞戲曲」這一概念的提出更是重大的理論突破。

《唐宋大曲考》是王國維考證唐、宋大曲的淵源演變及其與戲曲藝術之關係的一部專著。

關於大曲的淵源，王國維說：「趙宋大曲，實出於唐大曲；而唐大曲⋯⋯實皆自邊地來也。」

關於大曲的特點，王國維說：「大曲之名，自沈約至於兩宋，皆以遍數多者爲大曲。」他列舉了唐宋大曲的名目，並考證了哪些被運用於諸宮調、金院本、宋雜劇、元雜劇。王國維認爲：「奏大曲與進雜劇，自爲二事」，但二者「漸相接近」以至於「合併」，經過元初戲劇家的「改革」，才產生了「純正之戲曲」。本書從大曲與戲劇的關係這一個方面，進一步驗證和發揮了《戲曲考原》中所提出的觀點。

《古劇角色考》是一部考證唐宋以來戲劇中腳色之淵源及其發展演化的專著。全書結論是：「隋唐以前，雖有戲劇之萌芽。尚無所謂腳色也。」唐中葉以後之參軍、蒼鶻二腳色，「但表其人社會上之地位而已。宋之腳色，亦表所搬之人之地位、職業者爲多。自是以後其變化約分三級：一表其人在劇中之地位，二表品性之善惡，三表其氣質之剛柔也」。並且「漸有自地位而品性，自品性而氣質之勢」。

王國維的這一系列專著，既爲中國戲劇史研究提供了一部分基礎性的戲劇史料，又爲中國戲劇史研究提出了若干重要課題，並且取得了雖是初步但卻具有相當深度的研究成果。這對於中國戲劇史研究是具有開創意義的，同時也爲他撰寫《宋元戲曲考》奠定了堅實的基礎。

三、中國劇史的奠基之作——《宋元戲曲考》

從一九一二年末到一九一三年初，王國維在日本京都以三個月的時間完成了他的中國戲劇史研究的總結性專著《宋元戲曲考》⑥。全書共十六章，即：一、上古至五代之戲劇；二、宋之滑稽戲；三、宋之小說雜戲；四、宋之樂曲；五、宋官本雜劇段數；六、金院本名目；七、古劇之結構；八、元雜劇之淵源；九、元劇之時地；十、元劇之存亡；十一、元劇之結構；十二、元劇之文章；十三、元院本；十四、南戲之淵源及時代；十五、元南戲之文章；十六、餘論。

王國維把中國戲劇的發展過程分爲四個階段：

第一，從上古到五代是中國戲劇的萌芽和發展時期。上古之巫和楚國之靈，均以歌舞娛神，實爲「後世戲劇之萌芽」。春秋戰國之俳優，「但以歌舞及戲謔爲事。自漢以後，則間演故事」。「合歌舞以演一事者，實始於北齊」。「後世戲劇之源，實自此始。」如《蘭陵王》、《踏搖娘》。唐至五代，歌舞戲大爲發展，滑稽戲也更爲進步。然而，「唐、五代戲劇，或以歌舞爲主，而失其自由；或演一事，而不能被以歌舞。其視南宋、金、元之戲劇，尚未可同日而語也」。

第二，宋金二代是中國戲劇的形成時期。宋代滑稽戲和其他與戲劇有密切關係的藝術形式都得到進一步的發展，促進了中國戲劇的形成。宋代滑稽戲雖然和唐代滑稽戲一樣，仍然純粹以詼諧為主，「但其中腳色，較為著明，而布置亦稍複雜」。宋代小說，即說話，「以敘事為主」，後世戲劇多取材於此，其組織結構形式也多所模仿，極大的促進了戲劇的發展和形成。宋代雜戲，如傀儡、影戲、三教、訝鼓、舞隊等，「專以演故事為主」，因而更為接近戲劇，「有助於戲劇之進步」。宋代樂曲，如詞、傳踏、隊舞、曲破、大曲、諸宮調、唱賺等，或重疊數曲以咏一事，或載歌載舞以演故事。後世戲曲音樂之南曲、北曲，「皆綜合宋代各種樂曲而為之者也」。以上各種藝術形式的融滙綜合，形成了宋代戲劇，即宋雜劇。金院本與宋雜劇相近，但更為複雜。宋雜劇和金院本，王國維稱之為「古劇」。因為，它「非盡純正之劇，而兼有競技遊戲在其中」。

第三，元雜劇的產生標誌著中國戲劇的定型成熟。宋金雜劇院本尚未定型，「其中有滑稽戲，有正雜劇，有艷段，有雜班，又有種種技藝遊戲。其所用之曲，有大曲，有法曲，有諸宮調，有詞，其名雖同，而其實頗異」。元雜劇則已經定型，「成一定之體段，用一定之曲調，百餘年間無敢踰越者」。元雜劇的進步主要有兩方面：一是樂曲，元雜劇「每劇皆用四折，每折易一宮調，每調中之曲，必在十曲以上。其視大曲為自由，而較諸宮調為雄肆」。二

是體制，即「由敘事體而變爲代言體」。「元雜劇於科白中敘事，而曲文全爲代言」。就現存作品而言，代言體之戲曲，「斷自元劇」。這兩方面的進步，「一屬形式，一屬材質，二者兼備，而後我中國之眞戲曲出焉」。元雜劇是純正的戲劇，成熟的戲劇。

第四，南戲較之元雜劇變化更多，進步更大。「元劇大都限於四折，且每折限一宮調，又限一人唱，其律至嚴，不容踰越。故莊嚴雄肆，是其所長；而於曲折詳盡，猶其所短也。」南戲在藝術上又有新突破、新進步，「一劇無一定之折數，一折（南戲中謂之一齣）無一定之宮調；且不獨以數色合唱一折，並有以數色合唱一曲，而各色皆有白有唱者。此則南戲之一大進步，而不得不大書特書以表之者也」。

回顧中國戲劇的發展過程，王國維總結說：

我國戲劇，漢魏以來，與百戲合。至唐而分爲歌舞戲及滑稽戲二種；宋時滑稽戲尤勝，又漸藉歌舞以緣飾故事；於是向之歌舞戲，不以歌舞爲主，而以故事爲主。至元雜劇出而體制遂定，南戲出而變化更多，於是我國始有純粹之戲曲，然其與百戲及滑稽戲之關係，亦非全絕。……元代亦然（《宋元戲曲考》「餘論一」）。

這就以簡明凝煉的語言，清晰地勾劃出中國戲劇發展演進的脈絡。

王國維的中國戲劇史研究以元雜劇為重點。在《宋元戲曲考》中，他詳盡論述了：一、元雜劇對前代藝術的繼承和創新；二、元雜劇的發展和分期；三、元雜劇的現存作品；四、元雜劇的結構特點；五、元雜劇的成就價值。特別是二、五兩方面，更顯示出卓越的理論識見和高度的鑑賞水平。

王國維把元雜劇的發展劃分為三個時期：一、蒙古時代——自元太宗取中原以後，到元世祖至元一統之初，即從十三世紀三〇年代到八〇年代；二、一統時代——自元世祖至元後到元文宗至順後元惠宗至元間，即從十三世紀八〇年代到十四世紀三〇年代；三、至正時代——至正為元惠宗年號，即從十四世紀四〇年代到六〇年代。

王國維分析了元雜劇三個時期的不同特點。第一時期是元雜劇創作的鼎盛期。「作者為最盛，其著作存者亦多，元劇之傑作大抵出於此期中。」就作者籍貫而言，「其人皆北方人」，就其身分而言，則「大抵布衣；否則為省掾令史之屬」，即下級官吏。第二時期元雜劇創作走向衰落，除宮天挺、鄭光祖、喬吉三家外，其作品「殆無足觀，而其劇存者亦罕」。就作者籍貫而言，「其人則南方為多；否則北人而僑寓南方者」。第三時期元雜劇創作趨向衰亡，僅存餘響，其作品「存者更罕，僅有秦簡夫、蕭德祥、朱凱、王曄五劇，其去蒙古時代之劇遠矣」。就作者籍貫而言，則杭州居多或「雖為北籍亦久居浙江」。這就清楚地展示出元雜劇由鼎盛到

衰微，創作中心由北方大都轉移到南方杭州的發展趨勢。由於這種看法建立在對於元雜劇作家作品的考證和統計的基礎上，符合實際，所以至今仍爲多數學者所首肯。

王國維認爲，元雜劇是「一代之絕作」、「一代之文學」。他說：

> 凡一代有一代之文學；楚之騷，漢之賦，六代之駢語，唐之詩，宋之詞，元之曲，皆所謂一代之文學，而後世莫能繼焉者也。

元雜劇是代表了元代最高成就的文學樣式。它和楚辭、漢賦、六朝駢文、唐詩、宋詞交相輝映，成爲中國文學史上前後相繼的文學高峰，後代作家難以超越。王國維準確定了元雜劇在中國文學史上的地位。他還用「自然」概括元雜劇的藝術特點。他說：

> 往者讀元人雜劇而善之；以爲能道人情，狀物態，詞采俊拔，而出乎自然，蓋古所未有，而後人所不能仿佛也。
>
> 元曲之佳處何在？一言以蔽之，曰自然而已矣。古今之大文學，無不以自然勝，而莫著於元曲。

所謂「自然」主要體現在三方面。首先，是思想結構自然。這是因爲：

蓋元劇之作者，其人均非有名位學問也；其作劇也，非有藏之名山，傳之其人之意也。彼以意興之所至為之，以自娛娛人。關目之拙劣，所不問也；思想之卑陋，所不諱也；人物之矛盾，所不顧也；彼但摹寫其胸中之感想，與時代之情狀，而真摯之理，與秀傑之氣，時流露於其間。故謂元曲為中國最自然之文學，無不可也。

這就是說，元代雜劇家既沒有顯赫的社會地位，也沒有深厚的經籍道學修養。他們創作雜劇並沒有成名成家教化勸懲的功利目的，只不過興之所至自娛娛人。雖然像關漢卿、武漢臣的作品，「其布局結構，亦極意匠慘淡之至」，但一般作家對情節結構人物設置並不十分經意。他們不掩飾、不造作，淋漓盡致地抒發內心的眞情實感，描寫時代社會的狀態，因而誠摯的人情事理和俊傑的風神氣韻時時流露於字裡行間，所以其思想結構出於自然。

更重要的是，文章自然，即有意境。王國維說：

然元劇最佳之處，不在其思想結構，而在其文章。其文章之妙，亦一言以蔽之，曰有意境而已矣。何以謂之有意境？曰寫情則沁人心脾，寫景則在人耳目，述事則如其口出是也。

這就是說，元雜劇的抒情、寫景和敘事，已達到渾然天成、不假雕飾的化工之境，正所謂「語語明白如畫，而言外有無窮之意」，「如彈丸脫手，後人無能爲役」。當行本色，元人獨擅。自然，還體現在大量運用俗語。王國維說：

古代文學之形容事物也，率用古語，其用俗語者絕無。獨元曲以許用襯字故，故輒以許多俗語或以自然之聲音形容之。此自古文學上所未有也。

這對於元雜劇創造意境，增強藝術感染力起了很大的作用，「其寫景抒情述事之美，所負於此者，實不少也」。

王國維以「自然」概括元雜劇的特點，實質上是從思想和藝術兩方面肯定了元雜劇的傑出成就。也就是，既肯定了元雜劇能真實地描寫社會生活和抒發真情實感，又肯定了元雜劇善於創造意境和運用俗語。王國維還指出：「明昌一編，盡金源之文獻；吳興百種，抗皇元之風雅，百年之風會成焉，三朝之人文繫焉。……考古者徵其事，論世者觀其心，遊藝者玩其辭，知音者辨其律。」（《曲錄又序》）「曲中多用俗語，故宋金元三朝遺語，所存甚多。輯而存之，理而董之，自足爲一專書。此又言語學上之事。」這就進一步推而廣之，肯定了元雜劇對於歷史、社會風俗史以及音律學和語言學研究的重要價值。

王國維認為，關漢卿、白樸、馬致遠、鄭光祖以及宮天挺是最傑出的元雜劇作家，並準確概括其獨特藝術風格。他說：

關漢卿一空倚傍，自鑄偉詞，而其言曲盡人情，字字本色，故當為元人第一。白仁甫、馬東籬、高華雄渾，情深文明。鄭德輝清麗芊綿，自成馨逸，均不失為第一流。其餘曲家，均在四家範圍內。唯宮大用瘦硬通神，獨樹一幟。

此論可謂要言不煩，別具隻眼。

《宋元戲曲考》既理清了中國戲劇發展的脈絡又勾劃出中國戲劇演進的軌迹，並多側面地對元雜劇進行分析研究，特別是揭示了元雜劇的發展階段，論證了元雜劇的總體特點及其代表作家的獨特藝術特點，從而做為中國文學瑰寶的元雜劇的價值被充分肯定，「唐詩、宋詞、元曲」並稱殆不易之論。《宋元戲曲考》是中國戲劇史的開山之作，並為中國戲劇史研究奠定了堅實的基礎。

四、研究方法的更新和理論觀念的突破

王國維之所以能在中國戲劇史研究中獲得開創性的成果，得力於研究方法的更新和理論

觀念的突破。所謂研究方法的更新主要是，在繼承乾嘉學派考據方法的基礎上，吸收西方哲學社會科學的邏輯思辨方法。所謂理論觀念的突破主要是，在繼承前代重視小說戲曲的進步思想傳統的基礎上，衝破鄙視戲曲的封建傳統偏見，並進而吸收某些西方美學和文學理論觀點。正因為如此，王國維的中國戲劇史論著才既有濃厚的傳統學術意味又具有鮮明的近代學術色彩。

考據學是清代學術的中心。它發端於明、清之際，全盛於乾嘉時期，影響及於清末。「其治學根本方法，在『實事求是』、『無徵不信』。」⑦王國維具有堅實的傳統學術功底，在研究中國戲劇史時，他大量地得心應手地運用考據方法。同時，也吸收和運用西方哲學社會科學的邏輯思辨方法。這主要表現在以下三方面。

首先，既明確概念內涵又創造新概念。

概念，尤其是內涵確定的概念，是一門學科不可或缺的。但在我國傳統學術中，對於所運用的概念往往不加界定，同一概念在不同歷史時期其內涵往往發生變化。因此，王國維十分注意明確概念的內涵。比如，「雜劇」這一概念，王國維指出：

宋時所謂雜劇，其初殆專指滑稽戲言之，……此雜劇最初之意也。……官本雜劇段

數，則多以故事為主，與滑稽戲截然不同，而亦謂之雜劇；蓋其初本為滑稽戲之名，而

後擴而為戲劇之總名也。元雜劇又與宋官本雜劇截然不同。至明中葉以後，則以戲劇之

短者為雜劇，其折數則自一折以至六七折皆有之，又捨北曲而用南曲，又非元人所謂雜

劇矣（《宋元戲曲考》）。

對於「傳奇」、「院本」、「戲文」等概念，王國維也同樣明確其不同歷史時期的內涵。為

了研究工作的精密化和科學化，王國維還創造了一些新概念用來標誌不同歷史時期處於不同

發展階段的戲劇。這主要是「歌舞戲」、「滑稽戲」、「雜戲」、「古劇」和「真戲曲」（「真正之戲

曲」、「純粹之戲劇」、「純正之劇」）。其中，「真戲曲」是《宋元戲曲考》的主要概念。在王國維

看來，所謂「真戲曲」必須：㈠「由敘事體而變為代言體」；㈡「必合言語、動作、歌唱以演

一故事」。王國維一方面把「代言體」做為戲劇文學的特徵，從而把敘事文學和戲劇文學嚴格

區別開來；另一方面，把通過對白、動作、歌唱表演一個故事做為中國戲劇的特徵，從而把

中國戲劇和西方戲劇嚴格區分開來。西方戲劇有話劇、舞劇、歌劇、啞劇之分，分別以對話、

舞蹈、歌唱、動作為各自的主要表現手段。而中國戲劇却是一種講究唱、唸、做、打，把歌

唱、念白、舞蹈化的形體動作和武術翻跌技藝熔於一爐的綜合藝術。王國維比較準確地把握

和揭示了這一特點。可見,「真戲曲」這一概念的提出,使王國維既有了回溯中國戲劇發展演進的基本依據,也有了判斷中國戲劇形成成熟的明確標準。

王國維運用邏輯思辨方法也表現在,既做出必然判斷也做出可能判斷。王國維立論謹慎,努力避免主觀臆斷或草率武斷。只有材料充分、證據確鑿才做出必然判斷。如果材料不夠充分完備則只做出可能判斷。對於缺乏材料難以弄清的問題,寧肯闕疑待考,也絕不望文生義曲為解說。比如,對於宋代是否已有「真戲曲」,王國維進行了認真的研究。根據《宋史·樂志》以及《夢粱錄》等書的有關材料,王國維既斷言「北宋固確有戲曲」,但因為缺乏詳細記述,所以又說:「然其體裁如何則不可知。」他還對《武林舊事》所載官本雜劇段數,從其運用大曲、法曲、諸宮調、詞調加以精密考證,並考察了與當時其他藝術形式的關係,推論出:「宋代戲劇,實綜合種種之雜戲;而其戲曲亦綜合種種之樂曲。」這已經接近宋代已有真戲曲之結論。所以,王國維說:「唐代僅有歌舞劇及滑稽劇,至宋金二代而始有演故事之劇,故雖謂真正之戲曲起源於宋代,無不可也」。但因為宋代劇本「無一存。故當日已有代言體之戲曲否,已不可知。而論真正之戲曲,不能不從元劇始也」。這實際上是做出了兩個判斷:宋代可能已有真戲曲。真戲曲始於元代。再如,關於南戲,王國維指出:「南戲始於何時,未有定說。」他根據所見資料,斷言:「南戲出於宋末之戲文,固昭昭矣。」但又通過

考證南曲曲名「出於古曲者。更較元北曲爲多」，以及現存南戲《荊》、《劉》、《拜》、《殺》和《琵琶記》之題材「其源頗古」，進而推論出：「(南戲) 其淵源所自，或反古於元雜劇。」這實際上是做出了兩個判斷：南戲起源於南宋末戲文。南戲起源可能更古。由於材料缺乏，王國維對於元代之前的南戲，則付闕如。正因爲如此，王國維所提出的多數論點和考證都能經得起時間的考驗 (本段引文均見《宋元戲曲考》)。

王國維運用邏輯思辨方法還表現在既進行縱向貫通，又注重橫向剖析。所謂縱向貫通，即「觀其會通」。所謂橫向剖析，即「窺其奧窔」。《宋元戲曲考》全書的組織結構正是交替使用這兩種論證方法。王國維運用縱向貫通的方法，論述了從上古到宋元中國戲劇發展演進的過程，又運用橫向剖析的方法，或縷述與戲劇密切相關的各種藝術形式的特點及其對戲劇發展的推動作用，或從發展階段和總體藝術特點等方面對宋元兩代戲劇進行深入探討。兩種論證方法的交替使用，既脈絡清楚，層次分明，中國戲劇發展演進的軌迹歷歷在目，又重點突出，詳盡細緻，宋元兩代戲劇的長足進步和成就貢獻深入透徹。

王國維戲劇論著在理論觀念上的突破主要表現在以下三個方面。

首先，是運用文化進化論的文學史觀。這種從西方傳入的思想學說把一種文化或文學現象看成一個發生、發展、成熟、衰亡的過程。《宋元戲曲考》的總體構架就是根據這種理論進

行設計的。在這種理論指導下，王國維比較準確地描繪出中國戲劇自身發展演進的過程。運用西方美學和文學理論研究中國戲劇史的某些問題，是王國維理論觀念突破的又一體現。根據叔本華的喜劇悲劇理論，王國維指出：

明以後，傳奇無非喜劇，而元則有悲劇在其中。就其存者言之：如《漢宮秋》、《梧桐雨》、《西蜀夢》、《火燒介子推》、《張千替殺妻》等，初無所謂先離後合，始困終亨之事也。其最有悲劇之性質者，則如關漢卿之《竇娥冤》、紀君祥之《趙氏孤兒》，劇中雖有惡人交構其間，而其蹈湯赴火者，仍出於其主人翁之意志，即列之於世界大悲劇中，亦無愧色也（《宋元戲曲考》）。

王國維高度評價元雜劇中的悲劇，可謂識見卓絕。在論及元代雜劇家的創作意圖時，王國維說：「彼以意興之所至爲之，以自娛娛人。」在論及元雜劇創作繁榮的原因時，又說：

元初之廢科目，却為雜劇發達之因。蓋自唐宋以來，士之競於科目者，已非一朝一夕之事，一旦廢之，彼其才力無所用，而一於詞曲發之。……適雜劇之新體出，遂多從事於此，而又有一二天才出於其間，充其才力，而元劇之作，遂為千古獨絕之文字（《宋

元戲曲考》）。

這種看法的理論根據是康德、叔本華和席勒美學關於審美無利害關係、藝術是天才的創造和精力剩餘的遊戲的思想。認為元雜劇作家因為能衝破封建功利主義的束縛和功名利祿的限制，所以才得以充分發揮其藝術天才，創作出千古獨絕的作品。這在當時也是別開生面之論。

王國維還說：

羅馬醫學大家額倫，謂人之氣質有四種：一熱性，二冷性，三鬱性，四浮性也⑧。我國劇中角色之分，隱與此四種合。大抵淨為熱性，生為鬱性，副淨與丑或浮性而兼冷性，或浮性而兼熱性，雖我國作戲曲者尚不知描寫性格，然角色之分則有深意義存焉（《錄曲餘談》）。

這是試圖以西方心理學理論解釋腳色與氣質性格的關係，角度也頗為新穎別致。

王國維從中外文化交流的角度研究中國戲劇史，在當時更是獨具一格。在《宋元戲曲考》「餘論三」中，他專門討論了「我國樂曲與外國之關係」和「我國戲曲譯為外國文字」的情

況。儘管頗為簡略，但已開中外文學交流研究之先聲。

運用西方文化思想以及美學和文學理論進行中國戲劇史研究，這在當時是一種大膽的探索和可貴的嘗試。儘管這些思想學說未必完全正確，王國維對其理解也未必深刻準確，在當時卻是傳播了新思想、新觀念，為研究工作開闢了新視角。這給學術領域吹來了一股清新之風，促進了人們衝破傳統思想的束縛，極大地開闊了思路和視野。

五、影響和局限

王國維的中國戲劇史論著產生了廣泛而深遠的影響。這主要表現在文學思想和學術研究兩方面。

在文學思想方面，王國維在其論著中所呈現出的重視被封建統治階級所鄙棄的俗文學，推重自然的獨創的文學反對雕琢的模仿的文學，肯定在文學作品中運用俗語的進步意義以及文學發展進化觀念，都直接影響了「五四」新文學運動倡導者的文學思想。一九一七年，胡適在《文學改良芻議》中所提出的改良文學應從「八事」入手（即須言之有物，不摹仿古人，須講求文法，不做無病之呻吟，務去濫調套語，不用典，不講對仗，不避俗語俗字），陳獨秀在《文學革命論》中所提出的「三大主義」（即推倒雕琢的阿諛的貴族文學，建設平易的抒情的國民文學；

推倒陳腐的鋪張的古典文學，建設新鮮的立誠的寫實文學；推倒迂晦的艱澀的山林文學，建設明瞭的通俗的社會文學），都在一定程度上受到王國維文學思想包括其戲劇論著的影響。當然，誇大這種影響，甚至給王國維戴上一頂「文學革命先驅者」的桂冠⑨，未必妥當，但這種影響是確實存在的的。

在學術研究方面，王國維的中國戲劇史論著引起普遍關注，召喚一大批中外學者投身於中國戲劇史研究。中國戲劇史成為一門獨立的學科。在日本，狩野君山、久保天隨、鈴木豹軒、西村天囚等紛紛致力於中國戲劇研究，一時「呈萬馬駢鑣而馳騁的盛觀」⑩。尤其是，青木正兒於一九三○年完成了《中國近世戲曲史》這部明清戲劇史專著，做為《宋元戲曲考》的續編。

在我國，一批學者在王國維論著的基礎上深入進行中國戲劇史研究，取得了豐碩的成果。周貽白撰寫了一系列專著和論文，其中最重要的是《中國戲劇史》和《中國戲劇史長編》。在與戲劇起源密切相關的古優研究方面，馮沅君撰寫了《古優解》、《古優解補正》。在探討唐代戲曲發展演變方面，任中敏撰寫了《唐戲弄》。在南戲研究方面，有趙景深的《宋元戲文本事》、錢南揚的《宋元南戲百一錄》和譚正璧的《話本與古劇》。在元雜劇研究方面，有孫楷第和王季思的多種專著和論文。近年出版的張庚、郭漢城主編的《中國戲曲通史》更是一部總結性

的力作。在戲劇作品、戲劇史料和戲劇文物的發掘整理方面，也取得了大量成果。

由於時代和認識的局限，王國維的戲劇論著也存在不少缺點和不足之處。

在理論觀念方面，如前所述，王國維運用西方文化思想以及美學和文學理論進行中國戲劇史研究，在當時是一種理論觀念的突破。但是，王國維對他所運用的西方美學思想不能透辟理解，因而只停留在片斷的摘取。這些理論在揭示審美和藝術的本質特徵方面雖有其不可磨滅的貢獻，但卻難免理論上的偏頗和片面。當然，與科學的唯物史觀更是相距甚遠。因此，王國維能比較準確地描繪中國戲劇自身的發展演變過程，能通過考證弄清中國戲劇史的若干重要問題，卻不能從戲劇與社會經濟、政治以及上層建築各部門的錯綜複雜的關係闡釋中國戲劇的發展演變，從而科學地揭示中國戲劇的發展規律，也不能正確評價中國戲劇的思想價值和高度的人民性。

在研究方法上，如前所述，王國維把傳統的考據方法與西方學術的邏輯思辨方法結合起來，實現了研究方法的更新。然而，王國維的研究方法也有很大的缺陷。這就是，只重視典籍文獻的記載，卻無視在各種聲腔劇種中保存的大量的活資料；只從文學的角度進行分析評價，不能從中國戲劇做為綜合藝術的角度進行分析評價。這是因為王國維對於戲劇藝術既缺乏感性知識，更缺乏關於戲劇音律聲腔等方面的專門知識。所以，儘管王國維在「真戲曲」

這一概念中正確規定了中國戲劇是一種代言體的綜合藝術，在他的具體分析中卻不能落實，只能做爲案頭之作擊節欣賞。在這方面，吳梅的戲劇論著可以看成對王國維論著的一個補充，儘管其理論觀念和研究方法都顯得有些陳舊，但其貢獻和優點卻不容抹煞。

在若干具體論斷方面，王國維也有不足之處。首先，王國維用「自然」概括元雜劇的特點，把有意境做爲自然的重要表現。這顯然是《人間詞話》境界說的延伸或移用。王國維把渾然天成、情景交融視爲藝術創作所達到的最高審美境界，詩詞如此，戲劇亦然。這種觀點強調了中國古典詩詞和中國古典戲劇的相通性和一致性，但卻忽視了戲劇在人物形象塑造和情節結構安排方面的重要性和特殊性。這就必然導致低估元雜劇在這方面所取得的成就，似乎多數劇作家在這方面都漫不經心。王國維雖曾稱讚元雜劇「窮品性之纖微，極遭遇之變化」（《曲錄又序》），但卻語焉不詳。

再者，就王國維當時所占有的資料及其學識才力，他完全可以寫一部中國戲劇通史，但卻只寫了一部到元代爲止的斷代史。這與他推崇元雜劇而對明清戲曲評價偏低有密切關係。

日本學者青木正兒非常敬仰王國維，他到北京考察中國戲曲時曾向王國維請教。他記述說：

大正四年（一九二五年）春，余負笈於北京之初，……謁先生（王國維）於清華園。

先生問余曰：「此次遊學，欲專攻何物歟？」對曰：「欲觀戲劇。宋元之戲曲史，雖有先生名著，明清以後尚無人著手，晚生願致微力於此。」先生冷然曰：「明以後無足取，元曲為活文學，明清之曲，死文學也。」余默然無以對⑪。

這一記述是可信的。王國維在《宋元戲曲考》「餘論二」中曾說過：

北劇南戲，皆至元而大成，其發達，亦至元代而止。嗣是以後，明初雜劇，……尚似元代中葉之作。至仁宣間，而周憲王有燉最以雜劇知名，……其詞雖諧隱，而元人生氣，至是頓盡。……此後唯王渼陂九思、康對山海，……均鮮動人之處。徐文長渭……雖有佳處，然不逮元人遠甚。至明季所謂雜劇，……其詞亦無足觀。南戲亦然。……沈氏（沈璟）之詞，以合律稱；而其文庸俗不足道。湯氏（湯顯祖）才思，誠一時之雋；然較之元人，顯有人工、自然之別。故余謂北劇南戲限於元代，非過為苛論也。

他沒有繼續評論清代戲曲，但言外大有自鄶以下之意。這段長篇大論，足可做為「元曲為活文學，明清之曲，死文學也」的詳細注腳。可見，他不寫明清戲曲史，實不能也，為也。對明清戲曲如此評價，不免失之公允。和元雜劇一樣，明清戲劇也是中國文學史上的

瑰寶。

由於戲劇史料的限制，王國維的戲劇論著尚欠完備和周密。儘管王國維極力搜羅和整理戲曲史料，但一個人的精力和見聞畢竟有限。在他完成《宋元戲曲考》之後，大量的戲劇作品、戲劇論著和戲劇文物被發現，可以補充和修正其論著。王國維編輯的《曲錄》當時是最完備的中國戲劇總目，但其中有遺漏，也有舛訛，如重出、失考、誤載等。王國維一九二三年致友人信曾說：「拙撰《曲錄》不獨遺漏孔多，即作者姓名事實可考者尚多。後來未能理會此事，故不願再行刊印。」⑫王國維在完成《錄鬼簿校注》後，說此書經他校訂「居然善本矣」。但在王國維去世後，又發現了浙江范氏天一閣所藏明正德間藍格鈔本。此乃鍾氏原本，並有賈仲明序文及其《錄鬼簿續編》。這才是真正的「善本」。王國維所編《優語錄》雖曾廣收博採，但也不能不有所遺漏。王國維的中國戲曲史料專著，其開創之功不可沒，但限於當時的歷史條件，不完不善不賅不備在所難免。

由於史料的限制，王國維對有些問題的研究難以深入。對於南戲的研究就是如此。他雖曾從曲名和故事來源推測南戲起源應當很早，但苦於沒有直接證據卻不能詳加論證。這是因為他沒有見到徐渭《南詞敍錄》、紐少雅《九宮正始》等南戲史料著作以及《永樂大典》戲文三種這些早期南戲作品。總之，王國維的中國戲劇史研究，雖然成果卓著，但其論著也必然

帶有這一學科草創時期的色彩。

王國維是中國戲劇史研究的拓荒者和奠基者，是中國戲劇史研究的開山祖師。他的研究論著，尤其是《宋元戲曲考》，至今仍然是中國戲劇史研究的基礎書和必讀書。正如郭沫若所說的：

王先生的《宋元戲曲史》和魯迅先生的《中國小說史略》，毫無疑問，是中國文藝史研究上的雙璧；不僅是拓荒的工作，前無古人，而且是權威的成就，一直領導著百萬的後學⑬。

〔注釋〕

① ② 王國維《自序二》。

③ 王國維《古史新證》。

④ 本文所引王國維論戲劇語，均據《王國維戲曲論文集》（中國戲劇出版社，一九八四年版），只在正文中夾注論著名稱。

⑤ 馮沅君《古優解》。

⑥ 王國維《宋元戲曲考序》：「壬子歲暮，旅居多暇，乃以三月之力，寫爲此書。」

《致繆荃孫

（一九一三年一月五日）：「近爲商務印書館作《宋元戲曲史》，將近脫稿。」

⑦ 梁啓超《清代學術概論》。

⑧ 現代心理學分人之氣質爲四種類型，即膽汁質、多血質、黏液質、憂鬱質，與此相近。

⑨ 吳文祺《文學革命的先驅者——王靜庵先生》。

⑩ 鹽谷溫《中國文學概論講話》，轉自王古魯《中國近世戲曲史·譯者敍言》。

⑪ 《中國近世戲曲史·原序》。

⑫ 王國維《致陳乃乾 （一九二三年六月二十三日）》。

⑬ 郭沫若《魯迅與王國維》。

宋元戲曲考

序

凡一代有一代之文學：楚之騷，漢之賦，六代之駢語，唐之詩，宋之詞，元之曲，皆所謂一代之文學，而後世莫能繼焉者也。獨元人之曲，爲時既近，託體稍卑，故兩朝史志與《四庫》集部，均不著於錄；後世儒碩，皆鄙棄不復道。而爲此學者，大率不學之徒；即有一二學子，以餘力及此，亦未有能觀其會通，窺其奧宨者。遂使一代文獻，鬱堙沈晦者且數百年，愚甚惑焉。往者讀元人雜劇而善之：以爲能道人情，狀物態，詞采俊拔，而出乎自然，蓋古所未有，而後人所不能髣髴也。輒思究其淵源，明其變化之跡，以爲非求諸唐宋遼金之文學，弗能得也；乃成《曲錄》六卷，《戲曲考原》一卷，《宋大曲考》一卷，《優語錄》二卷，《古劇脚色考》一卷，《曲調源流表》一卷。從事既久，續有所得，頗覺昔人之說，與自己之書，缺漏日多，而手所疏記，與心所領會者，亦日有增益。壬子歲莫，旅居多暇，乃以三月之力，寫爲此書。凡諸材料，皆余所蒐集；其所說明，亦大抵余之所創獲也。世之爲此學者自余始，其所貢於此學者亦以此書爲多，非吾輩才力過於古人，實以古人未嘗爲此學故也。寫定有日，輒記其緣起，其有匡正補益，則俟諸異日云。海寧王國維序。

一、上古至五代之戲劇

歌舞之興，其始於古之巫乎？巫之興也，蓋在上古之世。《楚語》：「古者民神不雜，民之精爽不攜貳者，而又能齊肅衷正。（中略）及少皞之衰，九黎亂德，民神雜糅，不可方物。夫人作享，家為巫史。」然則巫覡之興，在少皞之前，蓋此事與文化俱古矣。巫之事神，必用歌舞，《說文解字》(五)：「巫，祝也。女能事無形以舞降神者也。象人兩褎舞形，與工同意。」故《商書》言：「恆舞於官，酣歌於室，時謂巫風。」《漢書·地理志》言：「陳太姬婦人尊貴，好祭祀，用史巫，故其俗巫鬼。」又曰：「東門之枌，宛邱之栩，子仲之子，婆娑其下。」此其風也。鄭氏《詩譜》亦云。是古代之巫，實以歌舞為職，以樂神人者也。商人好鬼，故伊尹獨有巫風之戒。及周公制禮，禮秩百神，而定其祀典。官有常職，禮有常數，樂有常節，古之巫風稍殺。然其餘習，猶有存者：方相氏之驅疫也，大蜡之索萬物也，皆是物也。故子貢觀於蜡，而曰一國之人皆若狂，孔子告以張而不弛，文武不能。後人以八蜡為三代之戲禮（《東坡志林》）非過言也。

《陳詩》曰：「坎其擊鼓，宛邱之下，無冬無夏，治其鷺羽。」

周禮既廢，巫風大興；楚越之間，其風尤盛。王逸《楚辭章句》謂：「楚國南部之邑，沅湘之間，其俗信鬼而好祠，其祠必作歌樂鼓舞，以樂諸神。屈原見俗人祭祀之禮，歌舞之樂，其詞鄙俚，因為作《九歌》之曲。」古之所謂巫，楚人謂之曰靈。《東皇太一》曰：「靈偃蹇兮姣服，芳菲菲兮滿堂。」《雲中君》曰：「靈連蜷兮既留，爛昭昭兮未央。」此二者，王逸皆訓為巫，而他靈字則訓為神。案《說文》(一)：「靈，巫也。」古雖言巫，而不言靈，觀於屈巫之字子靈，則楚人謂巫為靈，不自戰國始矣。

古之祭也必有尸。宗廟之尸，以子弟為之。至天地百神之祀，用尸與否，雖不可考，然《晉語》載：「晉祀夏郊，以董伯為尸。」則非宗廟之祀，固亦用之。《楚辭》之靈，殆以巫而兼尸之用者也。其詞謂巫曰靈，謂神亦曰靈；蓋群巫之中，必有象神之衣服形貌動作者，而視為神之所馮依；故謂之曰靈，或謂之靈保。《東君》曰：「思靈保兮賢姱。」王逸《章句》，訓靈為神，訓保為安。余疑《楚辭》之靈保，與《詩》之神保，皆尸之異名。《詩·楚茨》云：「神保是饗。」又云：「神保是格。」又云：「鼓鐘送尸，神保聿歸。」《毛傳》云：「保，安也。」《鄭箋》亦云：「神安而饗其祭祀。」又云：「神安歸者，歸於天也。」然如毛、鄭之說，則謂神安是饗，神安聿歸者，於辭為不文。《楚茨》一詩，鄭孔二君皆以為述繹祭賓尸之事，其禮亦與古禮《有司徹》一篇相合，則所謂神保，殆謂尸也。其曰：「鼓

鐘送尸，神保聿歸。」蓋參互言之，以避複耳。知《詩》之神保爲尸，則《楚辭》之靈保可知矣。至於浴蘭沐芳，華衣若英，衣服之麗也；緩節安歌，竽瑟浩倡，歌舞之盛也；乘風載雲之詞，生別新知之語，荒淫之意也。是則靈之爲職，或偃蹇以象神，或婆娑以樂神，蓋後世戲劇之萌芽，已有存焉者矣。

巫覡之興，雖在上皇之世，然俳優則遠在其後。《列女傳》云：「夏桀既棄禮義，求倡優侏儒狎徒，爲奇偉之戲。」此漢人所紀，或不足信。其可信者，則晉之優施，楚之優孟，皆在春秋之世。案《說文》(八)：「優，饒也；一曰倡也。」又曰倡樂也。」古代之優，本以樂爲職，故優施假歌舞以說里克。《史記》稱優孟亦云楚之樂人。又優之爲言戲也，《左傳》：「宋人使優施舞於魯君之幕下。」孔子曰：「笑君者罪當死，使司馬行法焉。」厥後秦之優旃，齊華弱與樂轡少相狎，長相優。」杜注：「優，調戲也。」故優人之言，無不以調戲爲主。優施鳥鳥之歌，優孟愛馬之對，皆以微詞託意，甚有謔而爲虐者。《穀梁傳》：「頰谷之會，齊漢之幸倡郭舍人，其言無不以調謔爲事。要之，巫與優之別：巫以樂神，而優以樂人；巫以歌舞爲主，而優以調謔爲主；巫以女爲之，而優以男爲之。至若優孟之爲孫叔敖衣冠，而楚王欲以爲相；優施一舞，而孔子謂其笑君，則於言語之外，其調戲亦以動作行之，與後世之優，頗復相類。後世戲劇，當自巫、優二者出；而此二者，固未可以後世戲劇視之也。

附考：古之優人，其始皆以侏儒爲之，《樂記》稱優侏儒。頬谷之會，孔子所誅者，《穀梁傳》謂之優，而《孔子家語》、何休《公羊解詁》，均謂之侏儒。《史記・李斯列傳》：「侏儒倡優之好，不列於前。」《滑稽列傳》亦云：「優旃者，秦倡侏儒也。」故其自言曰：「我雖短也，幸休居。」此實以侏儒爲優之一確證也。《晉語》「侏儒扶盧。」韋昭注：「扶，緣也；盧，矛戟之秘，緣之以爲戲。」此即漢尋橦之戲所由起。而優人於歌舞調戲外，且兼以競技爲事矣。

漢之俳優，亦用以樂人，而非以樂神。《鹽鐵論・散不足》篇雖云：「富者祈名嶽，望山川，椎牛擊鼓，戲倡舞像」；然《漢書・禮樂志》載郊祭樂人員，初無優人，惟朝賀置酒陳前殿房中，有常從倡三十人，常從象人（孟康曰：象人，若今戲魚蝦獅子者也。韋昭曰：著假面者也。）四人，詔隨常從倡十六人，秦倡員二十九人，秦倡象人員三人，詔隨秦倡一人，此外尚有黃門倡。此種倡人，以郭舍人例之，亦當以歌舞調謔爲事；以倡而兼象人，則又兼以競技爲事，蓋自漢初已有之，《賈子新書・匈奴篇》所陳者是也。至武帝元封三年，而角觝戲始興。《史記・大宛傳》：「安息以黎軒善眩人獻於漢：是時上方巡狩海上，乃悉從外國客，

大觳抵，出奇戲諸怪物，及加其眩者之工；而觳抵奇戲歲增變甚盛，益興，自此始。」按角

抵者，應劭曰：「角者，角技也，抵者，相抵觸也。」文穎曰：「名此樂爲角抵者，兩兩相

當，角力角技藝射御，故名角抵，蓋雜技樂也。」是角抵以角技爲義，故所包頗廣，後世所

謂百戲者是也。角抵之地，漢時在平樂觀。觀張衡《西京賦》所賦平樂事，殆兼諸技而有之。

「烏獲扛鼎，都盧尋橦，衝狹燕濯，胸突銛鋒，跳丸劍之揮霍，走索上而相逢。」則角力角

技之本事也。「巨獸之爲曼延，舍利之化仙車，吞刀吐火，雲霧杳冥」，所謂加眩者之工而增

變者也。「總會仙倡，戲豹舞羆，白虎鼓瑟，蒼龍吹箎」，則假面之戲也。「女媧坐而長歌，聲

清暢而委蛇，洪崖立而指揮，被毛羽之襳襹，度曲未終，雲起雪飛」，則歌舞之人，又作古人

之形象矣。「東海黃公，赤刀粵祝，冀厭白虎，卒不能救」，則且敷衍故事矣。至李尤《平樂

觀賦》《藝文類聚》六十三）亦云：「有仙駕雀，其形蚴虯，騎驢馳射，孤兔驚走，侏儒巨

人，戲謔爲偶。」則明明有俳優在其間矣。及元帝初元五年，始罷角抵，然其支流之流傳於

後世者尚多，故張衡、李尤在後漢時，猶得取而賦之也。

至魏明帝時，復修漢平樂故事。《魏略》《魏志·明帝紀》裴注所引）：「帝引穀水過九

龍殿前，水轉百戲；歲首，建巨獸，魚龍曼延。弄馬倒騎，備如漢西京之制。」故魏時優人，

乃復著聞。《魏志·齊王紀注》引《世語》及《魏氏春秋》云：「司馬文王鎮許昌，徵還擊姜

維，至京師，帝於平樂觀，以臨軍過中領軍許允，與左右小臣謀，因文王辭，殺之，勒其眾以退大將軍，已書詔於前。文王入，帝方食栗，優人雲午等唱曰：『青頭雞，青頭雞。』青頭雞者，鴨也，（謂押詔書）帝懼，不敢發。」又《魏書》（裴注引）載·司馬師等《廢帝奏》亦云：「使小優郭懷、袁信於廣望觀下，作遼東妖婦，嬉褻過度，道路行人掩目。」太后廢帝令亦云：「日延倡優，恣其醜謔。」則此時倡優亦以歌舞戲謔爲事，其作遼東妖婦，或演故事，蓋猶漢世角抵之餘風也。

晉時優戲，殊無可考。惟《趙書》《太平御覽》卷五百六十九引）云：「石勒參軍周延爲館陶令，斷官絹數萬匹，下獄，以八議宥之。後每大會，使俳優著介幘，黃絹、單衣。優問：『汝何官，在我輩中？』曰：『我本爲館陶令。』斗數單衣，曰：『正坐取是，入汝輩中。』以爲笑。」唐段安節《樂府雜錄》，亦載此事云：「參軍始自後漢館陶令石耽。」然後漢之世，尚無參軍之官，則《趙書》之說殆是。此事雖非演故事而演時事，又專以調謔爲主，然唐宋以後，腳色中有名之參軍，實出於此。自此以後迄南朝，亦有俗樂。梁時設樂，有曲、有舞、有技；然六朝之季，恩倖雖盛，而俳優罕聞，蓋視魏晉之優，殆未有以大異也。

由是觀之，則古之俳優，但以歌舞及戲謔爲事。自漢以後，則間演故事；而合歌舞以演一事者，實始於北齊。顧其事至簡，與其謂之戲，不若謂之舞之爲當也。然後世戲劇之源，

實自此始。《舊唐書・音樂志》云：「代面出於北齊。北齊蘭陵王長恭，才武而面美，常著假面以對敵。嘗擊周師金墉城下，勇冠三軍，齊人壯之，爲此舞以效其指揮擊刺之容，謂之《蘭陵王入陣曲》。」《樂府雜錄》與崔令欽《教坊記》所載略同。又《教坊記》云：「《踏搖娘》：北齊有人姓蘇，齀鼻，實不仕，而自號爲郎中。嗜飲酗酒，每醉，輒毆其妻。妻銜悲訴於鄰里。時人弄之：丈夫著婦人衣，徐步入場，行歌。每一疊，旁人齊聲和之云：『踏搖和來，踏搖娘苦，和來。』以其且步且歌，故謂之踏搖；以其稱冤，故言苦；及其夫至，則作毆鬪之狀，以爲笑樂。」此事《舊唐書・音樂志》及《樂府雜錄》亦紀之。但一以蘇爲隋末河內人，一以爲後周士人。齊周隋相距，歷年無幾，而《教坊記》所紀獨詳，以爲齊人，或當不謬。此二者皆有歌有舞，以演一事；而前此雖有歌舞，未用之以演故事；雖演故事，未嘗合以歌舞，不可謂非優戲之創例也。蓋魏齊周三朝，皆以外族入主中國，其與西域諸國，交通頻繁，龜茲、天竺、康國、安國等樂，皆於此時入中國；而龜茲樂則自隋唐以來，相承用之，以迄於今。此時外國戲劇，當與之俱入中國，如《舊唐書・音樂志》所載《撥頭》一戲，其最著之例也。案《蘭陵王》、《踏搖娘》二舞，《舊志》列之歌舞戲中，其間尚有《撥頭》一戲。《志》云：「《撥頭》者，出西域。胡人爲猛獸所噬，其子求獸殺之，爲此舞以象之也。」《樂府雜錄》謂之『鉢頭』，此語之爲外國語之譯音，固不待言；且於國名、地名、人名三者中，

必居其一焉。其入中國，不審在何時。按《北史·西域傳》有拔豆國去代五萬一千里，（按五萬一千里，必有誤字，《北史·西域傳》諸國，雖大秦之遠，亦僅去代三萬九千四百里，拔豆上之南天竺國去代三萬一千五百里，疊伏羅國去代三萬一千里，此五萬一千里，疑亦三萬一千里之誤也）。隋唐二《志》，即無此國，蓋於後魏之初一通中國，後或亡或隔絕，已不可知。如使「撥頭」與「拔豆」爲同音異譯，而此戲出於拔豆國，或由龜茲等國而入中國，則其時自不應在隋唐以後，或北齊時已有此戲；而《蘭陵王》、《踏搖娘》等戲，皆模仿而爲之者歟。

此種歌舞戲，當時尙未盛行，實不過爲百戲之一種。蓋漢魏以來之角抵奇戲，尙行於南北朝，而北朝尤盛。《魏書·樂志》言：「太宗增修百戲，撰合大曲。」《隋書·音樂志》亦云：「齊武平中，有魚龍爛漫，俳優侏儒，（中略）奇怪異端，百有餘物，名爲百戲。周明帝武成間，朔且會群臣，亦用百戲。及宣帝時，徵齊散樂人並會京師爲之。至隋煬帝大業二年，突厥染干來朝，煬帝欲誇之，總追四方散樂，大集東都。自是每歲正月，萬國來朝，留至十五日，於端門外建國門內，綿亘八里，列爲戲場。百官起棚夾路，從昏至旦，以縱觀，至晦而罷。伎人皆衣綿繡繒綵，其歌舞者多爲婦人服，鳴環珮，飾以花眊者，殆三萬人。」故柳或上書謂：「鳴鼓聒天，燎炬照地，人戴獸面，男爲女服，倡優雜技，詭狀異形。」（《隋書·柳或傳》）薛道衡和許給事《善心戲場轉韻詩》（《初學記》卷十五），所詠亦略同。雖侈靡踰跨

於漢代，然視張衡之賦西京，李尤之賦平樂觀，其言固未有大異也。

至唐而所謂歌舞戲者，始多概見。有本於前代者，有出新撰者，今備舉之。

一、《代面》《大面》

《舊唐書·音樂志》一則（見前）

《樂府雜錄》鼓架部條有：「代面，始自北齊。神武弟，有膽勇，善戰鬪，以其顏貌無

威，每入陣即著面具，後乃百戰百勝。戲者，衣紫腰金執鞭也。」

《教坊記》：「大面出北齊。蘭陵王長恭，性膽勇，而貌婦人，自嫌不足以威敵，乃刻爲

假面，臨陣著之，因爲此戲，亦入歌曲。」

二、《撥頭》《鉢頭》

《舊唐書·音樂志》一則（見前）

《樂府雜錄》鼓架部條：「鉢頭：昔有人父，爲虎所傷，遂上山尋其父屍；山有八折，

故曲八疊。戲者被髮素衣，面作啼，蓋遭喪之狀也。」

三、《踏搖娘》《蘇中郎》《蘇郎中》

《舊書·音樂志》：「踏搖娘生於隋末河內。河內有人，貌惡而嗜酒，常自號郎中；醉歸，

必毆其妻。其妻美色善歌，爲怨苦之辭。河朔演其聲，而被之弦管，因寫其夫之容；；妻悲訴，每搖頓其身，故號「踏搖娘」。近代優人改其制度，非舊旨也。」

《樂府雜錄》鼓架部條：「《蘇中郎》：後周士人蘇葩，嗜酒落魄，自號中郎；；每有歌場，輒入獨舞。今爲戲者，著緋、帶帽、面正赤，蓋狀其醉也。即有踏搖娘。」

《教坊記》一則（見前）

四、參軍戲

《樂府雜錄》俳優條：「開元中，黃幡綽、張野狐弄參軍。始自漢館陶令石耽。耽有贓犯，和帝惜其才，免罪；每宴樂，即令衣白夾衫，命俳優弄辱之，經年乃放，後爲參軍，誤也。開元中，有李仙鶴善此戲，明皇特授韶州同正參軍，以食其祿；是以陸鴻漸撰詞，言韶州參軍，蓋由此也。」

趙璘《因話錄》（卷一）：「肅宗宴於宮中，女優有弄假官戲，其綠衣秉簡者，謂之參軍椿。」

范攄《雲溪友議》（卷九）：「元稹廉問浙東，有俳優周季南、季崇，及妻劉采春，自淮甸而來，善弄《陸參軍》，歌聲徹雲。」

（附）《五代史·吳世家》：「徐氏之專政也，楊隆演幼懦，不能自持；而知訓尤凌侮之。

嘗飲酒樓上，命優人高貴卿侍酒，知訓爲參軍，隆演鶉衣髽髻爲蒼鶻。」

（附）姚寬《西溪叢語》（下）引《吳史》：「徐知訓怙威驕淫，調謔王，無敬長之心。

嘗登樓狎戲，荷衣木簡，自稱參軍，令王髽髻鶉衣，爲蒼頭以從。」

五、《樊噲排君難》戲《樊噲排閨》劇

《唐會要》（卷三十三）：「光化四年正月，宴於保寧殿，上制曲，名曰《讚成功》。時鹽

州雄毅軍使孫德昭等，殺劉季述反正，帝乃制曲以褒之，仍作《樊噲排君難》戲以樂焉。」

宋敏求《長安志》（卷六）：「昭宗宴李繼昭等將於保寧殿，親制《讚成功》曲以褒之，

仍命伶官作《樊噲排君難》戲以樂之。」

陳暘《樂書》（卷一百八十六）：「昭宗光化中，孫德昭之徒刃劉季述，始作《樊噲排閨》

劇。」

此五劇中其出於後趙者一（參軍），出於北齊或周隋者二（《大面》、《踏搖娘》），出於西域

者一（《撥頭》），惟《樊噲排君難》戲乃唐代所自製，且其布置甚簡，而動作有節，固與《破

陣樂》、《慶善樂》諸舞，相去不遠。其所異者，在演故事一事耳。顧唐代歌舞戲之發達，雖

止於此，而滑稽戲則殊進步。此種戲劇，優人恒隨時地而自由爲之；雖不必有故事，而恒託

為故事之形；惟不容合以歌舞，故與前者稍異耳。其見於載籍者，茲復彙舉之，其可資比較之助者，頗不少也。

《資治通鑑》（卷二百十二）：「侍中宋璟疾負罪而妄訴不已者，悉付御史臺治之。謂中丞李謹度曰：『服不更訴者，出之，尚訴未已者，且繫。』由是人多怨者。會天旱，優人作魃狀，戲於上前。問『魃何為出？』對曰：『奉相公處分。』又問：『何故？』對曰：『負罪者三百餘人，相公悉以繫獄抑之，故魃不得不出。』上心以為然。」

《舊唐書・文宗紀》：「太和六年二月己丑寒食節，上宴群臣於麟德殿。是日雜戲人弄孔子。帝曰：『孔子古今之師，安得侮瀆。』巫命驅出。」

高彥休《唐闕史》（卷下）：「咸通中，優人李可及者，滑稽諧戲，獨出輩流。雖不能託諷匡正，然智巧敏捷，亦不可多得。嘗因延慶節，緇黃講論畢，次及倡優為戲，可及乃儒服險巾，褒衣博帶，攝齊以升講座，自稱三教《論衡》。其隅坐者問曰：『既言博通三教，釋迦如來是何人？』對曰：『是婦人。』問者驚曰：『何也？』對曰：『《金剛經》云：敷座而坐。或非婦人，何煩夫坐，然後兒坐也。』上為之啓齒。又問曰：『太上老君何人也？』對曰：『亦婦人也。』問者益所不喻。乃曰：『《道德經》云：吾有大患，是吾有身，及吾無身，吾

復何患。倘非婦人，何患乎有娠乎？』上大悦。又問：『文宣王何人也？』對曰：『婦人也。』問者曰：『何以知之？』對曰：『《論語》云：沽之哉！沽之哉！吾待賈者也。向非婦人，待嫁奚爲？』上意極歡，寵錫甚厚。翌日，授環衛之員外職。」

唐無名氏《玉泉子眞錄》（《説郛》卷四十六）：「崔公鉉之在淮南，嘗俾樂工集其家僮，教以諸戲。一日，其樂工告以成就，且請試焉。鉉命閲於堂下，與妻李坐觀之。僮以李氏妬忌，即以數僮衣婦人衣，曰妻曰妾，列於傍側。一僮則執簡束帶，旋辟唯諾其間。張樂命酒，不能無屬意者，李氏未之悟也。久之，戲愈甚，悉類李氏平昔所嘗爲；李氏雖少悟，以其戲偶合，私謂不敢而然，且觀之。僮志在發悟，愈益戲之，李果怒，罵之曰：『奴敢無禮，吾何嘗如此。』僮指之，且出，曰：『咄咄！赤眼而作白眼，諱乎？』鉉大笑，幾至絶倒。」

孫光憲《北夢瑣言》（卷六）：「光化中，朱朴自《毛詩》博士登庸，恃其口辯，可以立致太平。由藩邸引導，聞於昭宗，遂有此拜。對勠之日，面陳時事數條，每言：『臣爲陛下致之。』泊操大柄，無以施展，自是恩澤日衰，中外騰沸。内宴日，俳優穆刀陵作念經行者，至御前曰：『若是朱相，即是非相。』翌日出官。」

附五代

《北夢瑣言》（卷十四）：「劉仁恭之軍，爲汴師敗於内黄；爾後汴帥攻燕，亦敗於唐河。

他日命使聘汴，汴帥開宴，俳優戲醫病人以譏之。且問：病狀內黃，以何藥可瘥？其聘使謂汴帥曰：『內黃，可以唐河水浸之，必愈。』賓主大笑。」

錢易《南部新書》（卷癸）：「王延彬獨據建州，稱僞號，一旦大設，伶官作戲，辭云：『只聞有泗州和尚，不見有五縣天子。』」

鄭文寶《江南餘載》（卷上）：「徐知訓在宣州，聚斂苛暴，百姓苦之。入覲侍宴，伶人戲，作綠衣大面若鬼神者。傍一人問：『誰？』對曰：『我宣州土地神也，吾主人入覲，和地皮掘來，故得至此。』」

又（卷上）：「張崇帥廬州，人苦其不法。因其入覲，相謂曰：『渠伊必不來矣。』崇聞之，計口徵渠伊錢。明年又入覲，人不敢交語，唯道路相目，捋鬚爲慶而已。崇歸，又徵捋鬚錢。其在建康，伶人戲，爲死而獲譴者曰：『焦湖百里，一任作獺。』」

觀上文之所彙集，知此種滑稽戲，始於開元，而盛於晚唐。以此與歌舞戲相比較：則一以歌舞爲主，一以言語爲主；一則演故事，一則諷時事；一爲應節之舞蹈，一爲隨意之動作；一可永久演之，一則除一時一地外，不容施於他處，此其相異者也。而此二者之關紐，實在參軍一戲。參軍之戲，本演石耽或周延故事。又《雲溪友議》謂：「周季南等弄《陸參軍》，

歌聲徹雲」，則似爲歌舞劇。然至唐中葉以後，所謂參軍者，不必演石耽或周延；凡一切假官，皆謂之參軍。《因話錄》所謂「女優弄假官戲，其綠衣秉簡者謂之參軍椿」是也。由是參軍一色，遂爲腳色之主。其與之相對者，謂之蒼鶻。李義山《驕兒詩》：「忽復學參軍，按聲喚蒼鶻。」《五代史·吳世家》所紀，足以證之。上所載滑稽劇中，無在不可見此二色之對立。如李可及之儒服險巾，褒衣博帶；崔鉉家童之執簡束帶，旋辟唯諾；南唐伶人之綠衣大面，作宣州土地神，皆所謂參軍者爲之；而與之對待者，則爲蒼鶻。要之：唐、五代戲劇，或以歌舞爲主，而失其自由；或演一事，而不能被以歌舞。其視南宋、金、元之戲劇，尙未可同日而語也。

此說觀下章所載宋代戲劇，自可了然，此非想像之說也。

二、宋之滑稽戲

今日流傳之古劇，其最古者出於金、元之間。觀其結構，實綜合前此所有之滑稽戲及雜戲、小說爲之。又宋、元之際，始有南曲、北曲之分，此二者，亦皆綜合宋代各種樂曲而爲之者也。今欲溯其發達之跡，當分爲三章論之：一、宋之滑稽戲，二、宋之雜戲小說，三、宋之樂曲是也。

宋之滑稽戲，大略與唐滑稽戲同，當時亦謂之雜劇。茲復彙集之如下：

劉攽《中山詩話》：「祥符、天禧中，楊大年、錢文僖、晏元獻、劉子儀以文章立朝，爲詩皆宗李義山，後進多竊義山語句。嘗內宴，優人有爲義山者，衣服敗裂，告人曰：『吾爲諸館職撏撦至此。』聞者歡笑。」

范鎮《東齋紀事》（卷一）：「賞花、釣魚，賦詩，往往有宿構者。天聖中，永興軍進山水石適至，會命賦山水石，其間多荒惡者，蓋出其不意耳。中坐，優人入戲，各執筆若吟咏狀。其一人忽仆於界石上，衆扶掖起之，既起，曰：『數日來作賞花釣魚詩，準備應制，卻

被這石頭擦倒。」左右皆大笑。翌日，降出其詩，令中書銓定，秘閣校理韓義最爲鄙惡，落職與外任。」

張師正《倦游雜錄》（江少虞《皇宋事實類苑》卷六十四引）：「景祐末，詔以鄭州爲奉寧軍，蔡州爲淮康軍。范雍自侍郎領淮康節鉞，鎮延安。時羌人旅拒戌邊之卒，延安爲盛。有內臣盧押班者，爲鈐轄，心常輕范。一日軍府開宴，有軍伶人雜劇，稱參軍夢得一黃瓜，長丈餘，是何祥也？一伶賀曰：「黃瓜上有刺，必作黃州刺史。」一伶批其頰曰：『若夢見鎮府蘿蔔，須作蔡州節度使。』」范疑盧所教，即取二伶杖背，黥爲城旦。」

宋無名氏《續墨客揮犀》（卷五）：「熙寧九年，太皇生辰，教坊例有獻香雜劇。時判都水監侯叔獻新卒，伶人丁仙現假爲一道士，善出神，一僧善入定。或詰其出神何所見，道士云：『近曾出神至大羅，見玉皇殿上，有一人披金紫，熟視之，乃本朝韓侍中也。』僧曰：『近入定到地獄，見閻羅殿，竊問旁立者，曰：韓侍中獻國家金枝玉葉萬世不絕圖。』時叔獻與水利以圖恩賞，百姓苦之，故伶人有此語。」（江少虞《皇宋事實類苑》卷六十五引此條作《倦遊雜錄》。）

朱彧《萍洲可談》（卷三）：「熙寧間，王介甫行新法，（中略）其時多引人上殿。伶人對側，有一人衣緋垂魚，細視之，乃判都水監侯工部也。手中亦擎一物，竊問左右，云：爲奈河水淺，獻圖欲別開河道耳。」

上作俳，跨驢直登軒陛，左右止之。其人曰：『將謂有腳者盡上得。』薦者少沮。

陳師道《談叢》（卷一）：『王荊公改科舉，暮年乃覺其失，曰：『欲變學究爲秀才，不謂變秀才爲學究也。』蓋舉子專誦《王氏章句》，而不解其義，正如學究誦注疏爾。教坊雜戲亦曰：『學詩於陸農師，學易於龔深之（之當作父）。』蓋譏士之寡聞也。」

王闢之《澠水燕談錄》（卷十）：「頃有秉政者，深被眷倚，言事無不從。一日御宴，教坊雜劇：爲小商，自稱姓趙，以瓦瓿賣沙糖。道逢故人，喜而拜之。伸足誤踏瓿倒，糖流於地。小商指嘆息曰：『甜采，你即溜也，怎奈何？』左右皆笑。俚語以王姓爲甜采。」

李廌《師友談記》：「東坡先生近令門人作《人不易物賦》，或戲作一聯曰：『伏其几而襲其裳，豈爲孔子；學其書而戴其帽，未是蘇公。』（士大夫近年倣東坡桶高檐短帽，名曰子瞻樣。）廌因言之。公笑曰：『近嵐從禮泉觀，優人以相與自誇文章爲戲者，一優丁仙現曰：『吾之文章，汝輩不可及也。』衆優曰：『何也？』曰：『汝不見吾頭上子瞻乎？』上爲解顏，顧公久之。」

《萍洲可談》（卷三）：「王德用爲使相，黑色，俗號黑相。嘗與北使伴射，使已中的，黑相取箭鎮頭，一發破前矢，俗號劈筈箭。姚麟亦善射，爲殿帥十年，伴射，嘗蒙獎賜。崇寧初，王恩以遭遇處位殿帥，不習弓矢，歲歲以伴射爲窘。伶人對御作俳，先一人持一矢入，

曰：「黑相劈筈箭，售錢三百萬。」又一人持八矢入，曰：「老姚射不輸箭，售錢三百萬。」

後二人挽箭一車入，曰：「車箭賣一錢。」或問：「此何人家箭，價賤如此？」答曰：「王

恩不及垛箭。」

又：「崇寧鑄九鼎，帝鵝居中，八鼎各鎮一隅。是時行當十錢，蘇州無賴子弟冒法盜鑄。

會浙中大水，伶人對御作俳：今歲東南大水，乞遣彤鼎往鎮蘇州。或作鼎神附奏云：『不願

前去，恐一例鑄作當十錢。』朝廷因治章綖之獄。」

曾敏行《獨醒雜志》（卷九）：「崇寧二年，鑄大錢，蔡元長建議，俾爲折十。民間不便。

優人因內宴，爲賣漿者，或投一大錢，飲一杯，而索償其餘。賣漿者對以方出市，未有錢，

可更飲漿。乃連飲至於五六，其人鼓腹曰：『使相公改作折百錢，奈何！』上爲之動。法由

是改。又，大農告乏時，有獻廩俸減半之議。優人乃爲衣冠之士，自束帶衣裾，被身之物，

輒除其半。衆怪而問之，則曰：『減半。』已而，兩足共穿半袴，蹩而來前。復問之，則又

曰：『減半。』乃長嘆曰：『但知減半，豈料難行。』語傳禁中，亦遂罷議。」

洪邁《夷堅志》丁集（卷四）：「俳優侏儒，周技之下且賤者；然亦能因戲語而箴諷時政，

有合於古矇誦工諫之義，世目爲雜劇者是已。崇寧初，斥遠元祐忠賢，禁錮學術，凡偶涉其

時所爲所行，無論大小，一切不得志。伶者對御爲戲：推一參軍作宰相，據坐，宣揚朝政之

美。一僧乞給公據游方，視其戒牒，則元祐三年者，立塗毀之，而加以冠巾。道士失亡度牒，聞被載時，亦元祐也，剝其羽服，使爲民。一士以元祐五年獲薦，當免舉，禮部不爲引用，來自言，即押送所屬屏斥。已而，主管宅庫者附耳語曰：『今日在左藏庫，請相公料錢一千貫，盡是元祐錢，合取鈞旨。』其人俯首久之，曰：『從後門搬入去。』副者舉所挺杖其背，曰：『你做到宰相，元來也只要錢！』是時，至尊亦解顏。」

又：「蔡京作宰，弟卞爲元樞。卞乃王安石婿，尊崇婦翁。當孔廟釋奠時，躋於配享而封舒王。優人設孔子正坐，顏、孟與安石侍側。孔子命之坐，安石揖孟子居上，孟辭曰：『天下達尊，爵居其一，軻近蒙公爵，相公貴爲眞王，何必謙光如此。』遂揖顏，曰：『回也陋巷匹夫，平生無分毫事業，公爲命世眞儒，位貌有間，辭之過矣。』安石遂處其上。夫子不能安席，亦避位。安石惶懼拱手，云：『不敢。』往復未決。子路在外，情憤不能堪，徑趨從祀堂，挽公冶長臂而出。公冶爲窘迫之狀，謝曰：『長何罪？』乃責數之曰：『汝全不救護丈人，看取別人人家女婿。』其意以譏卞也。時方議欲升安石於孟子之上，爲此而止。」

又：「又常設三輩爲儒、道、釋，各稱頌其教。儒者曰：『吾之所學，仁、義、禮、智、信，曰五常。』遂演暢其旨，皆采引經書，不雜媟語。次至道士，曰：『吾之所學，金、木、水、火、土，曰五行。』亦説大意。末至僧，僧抵掌曰：『二子腐生常談，不足聽；吾之所

學，生、老、病、死、苦，曰五化。《藏經》淵奧，非汝等所得聞，當以現世佛菩薩法理之妙，爲汝陳之。盍以次問我？』曰：『敢問生？』曰：『內自太學辟雍，外至下州偏縣，凡秀才讀書者，盡爲三舍生。華屋美饌，月書季考，三歲大比，脫白掛綠，上可以爲卿相。國家之於生也如此。』曰：『敢問老？』曰：『老而孤獨貧困，必淪溝壑，今所在立孤老院，養之終身。國家之於老也如此。』曰：『敢問病？』曰：『不幸而有疾，家貧不能拯療，於是有安濟坊，使之存處，差醫付藥，責以十全之效。其於病也如此。』曰：『敢問死？』曰：『死者，人所不免，惟貧民無所歸，則擇空隙地，爲漏澤園；無以斂，則與之棺，使得葬埋……春秋享祀，恩及泉壤，其於死也如此。』其人瞑目不應，陽若惻悚然。促之再三，乃蹙額答曰：『只是百姓一般受無量苦。』徽宗爲惻然長思，弗以爲罪。」

周密《齊東野語》（卷二十）：「宣和間，徽宗與蔡攸輩在禁中，自爲優戲。上作參軍趨出，攸戲上曰：『陛上好個神宗皇帝。』上以杖鞭之曰：『你也好個司馬丞相。』」

又（卷十）：「宣和中，童貫用兵燕薊，敗而竄。一日內宴，教坊進伎，爲三、四婢，首飾皆不同。其一當額爲髻，曰：蔡太師家人也；其二髻偏墜，曰：鄭太宰家人也；又一人滿頭爲髻如小兒，曰：童大王家人也。問其故。蔡氏者曰：『太師觀清光，此名朝天髻。』鄭氏者曰：『吾太宰奉祠就第，此嬾梳髻。』至童氏者曰：『大王方用兵，此三十六髻也。』」

（三十六計，走爲上計，宋人有此俗語。）

劉績《霏雪錄》：「宋高宗時，饔人淪餛飩不熟，下大理寺。優人扮兩士人，相貌各異；問其年，一曰甲子生，一曰丙子生。優人告曰：『餃子餅子皆生，與餛飩不熟者同罪。』上大笑，赦原饔人。」

張知甫《可書》：「金人自侵中國，惟以敲棒擊人腦而斃。紹興間，有伶人作雜戲云：『若要勝金人，須是我中國一件件相敵，乃可。且如金國有粘罕，我國有韓少保；金國有柳葉鎗，我國有鳳凰弓；金國有鑿子箭，我國有鑿子甲；金國有敲棒，我國有天靈蓋。』人皆笑之。」

岳珂《桯史》（卷七）：「秦檜以紹興十五年四月丙子朔，賜第望僊橋；丁丑，賜銀絹萬匹兩，錢千萬，綵千縑。有詔：『就第賜燕，假以教坊優伶。』宰執咸與。中席，優長誦致語，退。有參軍者，前，褒檜功德，一伶以荷葉交椅從之。諢語雜至，賓歡既洽。參軍方拱揖謝，將就椅，忽墜其幞頭，乃總髮爲髻，如行伍之巾，後有大巾鐶，爲雙疊勝。伶指而問曰：『此何鐶？』曰：『二聖鐶。』遽以朴擊其首，曰：『爾但坐太師交椅，請取銀絹例物，此鐶掉腦後可也。』一坐失色。檜怒，明日下伶於獄，有死者。於是語禁始益繁。」

《夷堅志》丁集（卷四）：「紹興中，李椿年行經界量田法。方事之初，郡縣奉命嚴急，民當其職者，頗困苦之。優者爲先聖、先師，鼎足而坐。有弟子從末席起，咨叩所疑。孟子

奮然曰：『仁政必自經界始。吾下世千五百年，其言乃爲聖世所施用，三千之徒皆不如。』

顏子默默無語。或於傍笑曰：『使汝不是短命而死，也須做出一場害人事。』時秦檜方主李

議，聞者畏獲罪，不待此段之畢，即以謗藝聖賢，叱執送獄。明日，杖而逐出境。』

又：『壬戌省試，秦檜之子熺、侄昌時、昌齡，皆奏名。公議籍籍，而無敢輒語。至乙

丑春首，優者即戲場，設爲士子，赴南宮，相與推論知舉官爲誰。指侍從某尚書、某侍郎，

當主文柄，優長者非之曰：『今年必差彭越。』問者曰：『朝廷之上，不聞有此官員。』曰：

『漢梁王也。』曰：『彼是古人，死已千年，如何來得？』問者曰：『前舉是楚王韓信，彭越一

等人，所以知今爲彭王。』問者嗤其妄，且扣厥指，笑曰：『若不是韓信，如何取得他三秦！』

四座不敢領略，一哄而出。秦亦不敢明行譴罰云。」

明田汝成《西湖遊覽志餘》（卷二十二，此條當出宋人小說，未知所本）：「紹興間，內

宴，有優人作善天文者，云：『世間貴官人，必應星象，我悉能窺之。法當用渾儀設玉衡。

若對其人窺之，則見星而不見其人；玉衡不能卒辦，用銅錢一文亦可。』乃令窺光堯，云：

『帝星也。』秦師垣，曰：『相星也。』韓蘄王，曰：『將星也。』張循王，曰：『不見其

星。』眾皆駭，復令窺之，曰：『中不見星，只見張郡王在錢眼內坐。』殿上大笑。俊最多

資，故譏之。」

張端義《貴耳集》（卷一）：「壽皇賜宰執宴，御前雜劇，妝秀才三人。首問曰：『第一秀才，仙鄉何處？』曰：『上黨人。』次問：『第二秀才，仙鄉何處？』曰：『澤州人。』次問：『第三秀才，仙鄉何處？』曰：『湖州人。』又問：『上黨秀才，汝鄉出何生藥？』曰：『某鄉出人參。』次問：『澤州秀才，汝鄉出甚生藥？』曰：『某鄉出甘草。』次問：『湖州出甚生藥？』曰：『出黃藥。』『如何湖州出黃藥？』『最是黃藥苦人！』當時皇伯秀王在湖州，故有此語。壽皇即日召入，賜第，奉朝請。」

又：「何自然中丞，上疏乞朝廷併庫，壽皇從之。方且講究未定，御前有燕，雜劇：伶人妝一賣故衣者，持褲一腰，只有一隻褲口。買者得之，問：『如何著？』賣者曰：『兩腳併做一褲口。』買者曰：『褲卻併了，只恐行不得。』壽皇即寢此議。」

《桯史》（卷十）：「淳熙間，胡給事元質既新貢院，嗣歲庚子，適大比，（中略）會初場賦題，出《舜聞善若決江河》，而以『聞善而行、沛然莫禦』爲韻。士既就案矣。（中略）忽一老儒摘《禮部韻》示諸生，謂沛字惟十四泰有之，一爲顛沛，一爲沛邑。注無沛決之義。惟它有霈字，乃從雨爲可疑。衆曰是，闐然叩簾請。（中略）或入於房，執考校者一人毆之。考校者惶遽，急曰：『有雨頭也得，無雨頭也得。』或又咎其誤，曰：『第二場更不敢也。』蓋一時祈脫之辭，移時稍定。試司申：鼓譟場屋，胡以其不稱於禮遇也，怒，物色爲首者，

盡繫獄。韋布益不平。既拆號，例宴主司以勞還，畢三爵，優伶序進。有儒服立於前者；一人旁揖之，相與詫博洽，辨古今，岸然不相下。因各求挑試所誦憶。其一問：『漢名宰相凡幾？』儒服以蕭、曹以下，枚數之無遺。群優咸贊其能。乃曰：『漢相吾言之矣。敢問唐三百年間，名將帥何人也？』旁揖者亦詘指英、衛以及季葉，曰：『張巡、許遠、田萬春。』儒服奮起，爭曰：『巡、遠之姓是也，萬春之姓雷，歷考史牒，未有以雷爲田者。』揖者不服，撑拒騰口。俄一綠衣參軍，自稱教授，據几，二人敬質疑。曰：『是故雷姓。』揖者大詬，袒裼奮拳，教授遽作恐懼狀，曰：『有雨頭也得，無雨頭也得！』坐中方失色，知其諷己也。忽優有黃衣者，持令旗躍出稠人中，曰：『制置大學給事台旨：試官在座，爾輩安得無禮。』群優亟斂下，喏曰：『第二場更不敢也。』俠𠯢皆笑，席客大慚。明日遁去。遂釋繫者。胡意其爲郡士所使，錄優而詰之，杖而出諸惷。然其語盛傳至今。」

又（卷五）：「韓平原在慶元初，其弟仰冑爲知閤門事，頗與密議，時人謂之大小韓，求捷徑者爭趨之。一日內宴，優人有爲衣冠到選者，自敍履歷才藝，應得美官，而流滯銓曹，自春徂冬，未有所擬，方徘徊浩歎。又爲日者，敝帽持扇，過其旁，遂邀使談庚申，問以得禄之期。日者厲聲曰：『君命甚高；但以五星局中，財帛宮若有所礙。目下若欲亨達，先見小寒；更望事成，必見大寒可也。』優蓋以寒爲韓。侍宴者皆縮頸匿笑。」

張仲文《白獺髓》（《說郛》卷三十八）：「嘉泰末年，平原公恃有扶日之功，凡事自作威福，政事皆不由內出。會內宴，伶人王公瑾曰：『今日政如客人賣傘，不由裏面。』」

葉紹翁《四朝聞見錄》（戊集）：「韓侂胄用兵既敗，爲之鬚髮俱白，困悶不知所爲。優伶因上賜侂胄宴，設樊遲、樊噲，旁有一人曰樊惱。又設一人，揖問遲：『誰與你取名？』對以夫子所取。則拜曰：『此聖門之高弟也。』又揖問噲，曰：『誰名汝？』對曰：『漢高祖所命。』則拜曰：『真漢家之名將也。』又揖問惱曰：『誰名汝？』對以樊惱自取。又因郭倪、郭果（按果當作倬）敗，因賜宴，以生菱進於桌上，命二人移桌，忽生菱墜，盡碎。其一人曰：『苦，苦，苦！壞了多少生靈，只因移果桌！』」

《貴耳集》（卷下）：「袁彥純尹京，專一留意酒政。煮酒賣盡，取常州宜興縣酒、衢州龍游縣酒在都下賣。御前雜劇，三個官人：一曰京尹，二曰常州太守，三曰衢州太守。三人爭坐位，常守讓京尹曰：『豈宜在我二州之下？』衢守爭曰：『京尹合在我二州之下。』常守問曰：『如何有此說？』衢守云：『他是我二州拍戶。』寧廟亦大笑。」

又：「史同叔爲相日，府中開宴，用雜劇人。作一士人念詩，曰：『滿朝朱紫貴，盡是四明人。』旁一士人曰：『非也，滿朝朱紫貴，盡是四明人。』自後相府有宴，二十年不用讀書人。」

《桯史》（卷十三）：「蜀伶多能文，俳語率雜以經史，凡制帥幕府之燕集，多用之。嘉定中，吳畏齋帥成都，從行者多選人，類以京削繫念。伶知其然。一日，爲古衣冠服數人，游於庭，自稱孔門弟子。交質以姓氏，或曰常，或曰於，或曰吾。問其所蒞官，則合而應曰：『皆選人也。』固請析之。居首者率然對曰：『子乃不我知，《論語》所謂：常從事於斯矣，即某其人也。官爲從事而繫以姓，固理之然。』問其次，曰：『亦出《論語》，於從政乎何有，蓋即某官氏之稱。』又問其次，曰：『某又《論語》，十七篇所謂：吾將仕者。』遂相與嘆詫，以選調爲淹抑。有慈惠其旁者，曰：『子之名不見於七十子，固聖門下第，盍叩十哲而請教焉。』如其言，見顏、閔方在堂，群而請益。子騫蹙額曰：『如之何？何必改！』兌公應之曰：『然！回也不改。』衆憮然不怡，曰：『無已，質諸夫子。』如之，夫子不答，久而曰：『鑽遂改，火急可已矣。』坐客皆愧而笑。聞者至今啓顏。優流侮聖言，直可誅絕。特記一時之戲語如此。」

《齊東野語》（卷十三）：「蜀優尤能涉獵古經，援引經史，以佐口吻，資笑談。當史丞相彌遠用事，選人改官，多出其門。制閫大宴，有優爲衣冠者數輩，皆稱爲孔門弟子，相與言吾儕皆選人。遂各有其姓，曰『吾爲常從事』，『吾爲於從政』，『吾爲吾將仕』，『吾爲路文學』。別有二人出，曰：『吾宰予也。夫子曰，於予與改，可謂僥倖。』其一曰：『吾顏回也。

夫子曰，回也不改。吾爲四科之首而不改，汝何爲獨改？』曰：『吾鑽故，汝何不鑽？』曰：

『吾非不鑽，而鑽彌堅耳。』曰：『汝之不改宜也，何不鑽彌遠乎？』其離析文義，可謂侮

聖言；而巧發微中，有足稱言者焉。有袁三者，名尤著。有從官姓袁者，制蜀頗乏廉聲。群

優四人，分主酒、色、財、氣，各誇張其好尚之樂，而餘者互譏笑之。至袁優，則曰：『吾

所好者，財也。』因極言財之美利，衆亦譏誚不已。徐以手自指曰：『任你譏笑，其如袁丈

好此何！』

又：『近者已亥，史岩之爲京尹，其弟以參政督兵於淮。一日内宴，伶人衣金紫，而幞

頭忽脱，乃紅巾也。或驚問曰：『賊裏紅巾，何爲官亦如此？』旁一人答云：『如今做官的

都是如此。』於是褫其衣冠，則有萬回佛自懷中墜地。其旁者曰：『他雖做賊，且看他哥哥

面。』

又：『女冠吳知古用事，人皆側目。内宴，參軍肆筵張樂，胥輩請僉文書，參軍怒曰：

『吾方聽觱栗，可少緩。』請至再三，其答如前。胥擊其首曰：『甚事不被觱栗壞了！』蓋

是俗呼黃冠爲觱栗也。』

又：『王叔知吳門曰，名其酒曰『徹底清』。錫宴日，伶人持一樽，誇於衆曰：『此酒名

徹底清。』既而開樽，則濁醪也。旁誚之云：『汝既爲徹底清，却如何如此？』答云：『本

是徹底清，被錢打得渾了。』」

羅大經《鶴林玉露》（卷三）：「端平間，督西山參大政，未及有所建置而薨。魏鶴山督

師，亦未及有所設施而罷。臨安優人，裝一儒生，手持一鶴；別一儒生與之邂近，問其姓名，

曰：『姓鍾名庸。』問所持何物，曰：『大鶴也。』因傾蓋懽然，呼酒對飲。其人大嚼洪吸，

酒肉靡有孑遺。忽頹仆於地，衆數人曳之不動。一人乃批其頰，大罵曰：『説甚《中庸》、《大

學》，喫了許多酒食，一動也動不得。』遂一笑而罷。或謂有使其爲此，以姍侮君子者，府尹

乃悉黥其人。」

《西湖游覽志餘》（卷二，不知其所本）：「丁大全作相，與董宋臣表裏。（中略）一日內

宴，一人專打鑼，一人扑之，曰：『今日排當，不奏他樂，丁丁董董不已，何也？』曰：『方

今事皆丁董，吾安得不丁董？』

仇遠《稗史》（《説郛》卷二十五）：「至元丙子，北兵入杭，廟朝爲虛。有金姓者，世爲

伶官，流離無所歸。一日，道遇左丞范文虎，向爲宋殿帥時，熟知其爲人，謂金曰：『來日

公宴，汝來獻伎，不愁貧賤。』如期往，爲優戲，作誶曰：『某寺有鐘，寺僧不敢擊者數日，

主僧問故，乃言鐘樓有巨神，神怪不敢登也。主僧巫往視之，神即跪伏投拜，主僧曰：『汝

何神也？』答曰：『鐘神。』主僧曰：『既是鐘神，何故投拜？』衆皆大笑，范爲之不懌。

其人亦不顧。識者莫不多之。」

附遼金僞齊

《宋史·孔道輔傳》：「道輔奉使契丹，契丹宴使者，優人以文宣王爲戲，道輔艴然徑出。」

邵伯溫《聞見前錄》（卷十）：「潞公謂溫公曰：『吾留守北京，遣人入大遼偵事，回云：司馬端明耶？君實清名，在夷狄如此。』溫公媿謝。」

見遼主大宴群臣，伶人劇戲，作衣冠者，見物必攫取懷之。有從其後以梃朴之者，曰：司馬

沈作喆《寓簡》（卷十）：「僞齊劉豫，既僭位，大宴群臣。敎坊進雜劇。有處士問星翁曰：『自古帝王之興，必有受命之符，今新主有天下，抑有嘉祥美瑞以應之乎？』星翁曰：『固有之。新主即位之前一日，有一星聚東井，眞所謂符命也。』處士以杖擊之，曰：『五星，非一也，乃云聚耳。一星，又何聚焉？』星翁曰：『汝固不知也。新主聖德，比漢高祖只少四星兒裏。」」

《金史·后妃傳》：「章宗元妃李氏，勢位熏赫，與皇后侔。一日，宴宮中，優人玳瑁頭者，戲於上前。或問：『上國有何符瑞？』優曰：『汝不聞鳳凰見乎？』曰：『知之而未聞其詳。』優曰：『其飛有四，所應亦異。若向上飛，則風雨順時；向下飛，則五穀豐登；向外飛，則四國來朝；向裏飛，（音同李妃）則加官進祿。』上笑而罷。」

宋遼金三朝之滑稽劇，其見於載籍者略具於此。此種滑稽劇，宋人亦謂之雜劇，或謂之雜戲。呂本中《童蒙訓》曰：「作雜劇者，打猛諢入，却打猛諢出。」吳自牧《夢粱錄》亦云：「雜劇全用故事，務在滑稽。」孟元老《東京夢華錄》云：「聖節內殿雜戲，爲有使人預宴，不敢深作諧謔。」則無使人時可知。是宋人雜劇，固純以詼諧爲主，與唐之滑稽劇無異。但其中脚色，較爲著明，而布置亦稍複雜；然不能被以歌舞，其去眞正戲劇尚遠。然謂宋人戲劇，遂止於此，則大不然。雖明之中葉，尚有此種滑稽劇，觀文林《琅邪漫鈔》，徐咸《西園雜記》、沈德符《萬曆野獲編》所載者，全與宋滑稽劇無異。若以此槪明之戲劇，未有不笑之者也。宋劇亦然。故欲知宋元戲劇之淵源，不可不兼於他方面求之也。

三、宋之小說雜戲

宋之滑稽戲，雖託故事以諷時事，然不以演事實爲主，而以所含之意義爲主。至其變爲演事實之戲劇，則當時之小說，實有力焉。

小說之名起於漢，《西京賦》云：「小說九百，本自虞初。」《漢書・藝文志》：「有虞初周說九百四十四篇。」其書之體例如何，今無由知。唯《魏略》《魏志・王粲傳》注引言：「臨淄侯植，誦俳優小說數千言。」則似與後世小說，已不相遠。六朝時，干寶、任昉、劉義慶諸人，咸有著述，至唐而大盛。今《太平廣記》所載，實集其成。然但爲著述上之事，與宋之小說無與焉。宋之小說，則不以著述爲事，而以講演爲事。灌園耐得翁《都城紀勝》，謂：說話有四種：一小說，一說經，一說參請，一說史書。《夢粱錄》（卷二十）所紀略同。《武林舊事》（卷六）所載諸色伎藝人中，有書會（謂說書會），有演史，有說經諢經，有小說。而《都城紀勝》、《夢粱錄》均謂小說人能以一朝一代故事，頃刻間提破。則演史與小說，自爲一類。此三書所記，皆南渡以後之事；而其源則發於宋初。高承《事物紀原》（卷九）：「仁宗時，市人有能談三國事者，或採其說，加緣飾，作影人。」《東坡志林》（卷六）：王彭

嘗云：「塗巷中小兒薄劣，爲其家所厭苦，輒與錢令聚坐，聽說古話，至說三國事」云云。《東京夢華錄》（卷五）所載京瓦伎藝，有霍四究說三分、尹常賣《五代史》。至南渡以後，有敷衍《復華篇》及《中興名將傳》者，見於《夢粱錄》，此皆演史之類也。其無關史事者，則謂之小說。《夢粱錄》云：「小說一名銀字兒，如烟粉、靈怪、傳奇、公案、朴刀、桿棒、發迹、變泰等事。」則其體例，亦當與演史大略相同。今日所傳之《五代平話》，實演史之遺；《宣和遺事》，殆小說之遺也。此種說話，以敍事爲主，與滑稽劇之但託故事者迥異。其發達之迹，雖略與戲曲平行；而後世戲劇之題目，多取諸此，其結構亦多依倣爲之，所以資戲劇之發達者，實不少也。

至與戲劇更相近者，則爲傀儡。傀儡起於周季，《列子》以偃師刻木人事，爲在周穆王時，或係寓言；然謂列子時已有此事，當不誣也。《樂府雜錄》以爲起於漢祖平城之圍，其說無稽。《通典》則云：「《窟礧子》作偶人以戲，善歌舞，本喪家樂也。漢末始用之於嘉會。」其說本於應劭《風俗通》，則漢時固確有此戲矣。漢時此戲結構如何，雖不可考，然六朝之際，此戲已演故事。《顏氏家訓·書證篇》：「或問：『俗名傀儡子爲郭禿，有故實乎？』答曰：『《風俗通》云：諸郭皆諱禿，當是前世有姓郭而病禿者，滑稽調戲，故後人爲其象，呼爲郭禿。』」唐時傀儡戲中之郭郎實出於此，至宋猶有此名。唐之傀儡，亦演故事。《封氏聞見記》（卷六）……

「大歷中，太原節度辛景雲葬日，諸道節度使使人修祭。范陽祭盤，最為高大，刻木為尉遲鄂公突厥鬬將之象，機關動作，不異於生。祭訖，靈車欲過，使者請曰：『對數未盡。』又停車，設項羽與漢高祖會鴻門之象，良久乃畢。」至宋而傀儡最盛，種類亦最繁：有懸絲傀儡，走線傀儡，杖頭傀儡，藥發傀儡，肉傀儡，水傀儡各種（見《東京夢華錄》、《武林舊事》、《夢粱錄》）。《夢粱錄》云：「凡傀儡敷衍烟粉、靈怪、鐵騎、公案、史書、歷代君臣將相故事。話本或講史，或作雜劇，或如崖詞，（中略）大抵弄此，多虛少實，如《巨靈神》《朱姬大仙》等也。」則宋時此戲，實與戲劇同時發達，其以敷衍故事為主，且較勝於滑稽劇。此於戲劇之進步上，不能不注意者也。

傀儡之外，似戲劇而非真戲劇者，尚有影戲。此則自宋始有之。《事物紀原》（卷九）：「宋朝仁宗時，市人有能談三國事者，或採其說加緣飾、作影人，始為魏吳蜀三分戰爭之象。」《東京夢華錄》所載京瓦伎藝，有影戲，有喬影戲。南宋尤盛。《夢粱錄》云：「有弄影戲者，元汴京初以素紙雕簇，自後人巧工精，以羊皮雕形，以彩色裝飾，不致損壞。（中略）其話本與講史書者頗同，大抵真假相半。公忠者雕以正貌，奸邪者刻以醜形，蓋亦寓褒貶於其間耳。」然則影戲之為物，專以演故事為事，與傀儡同。此亦有助於戲劇之進步者也。

以上三者，皆以演故事為事。小說但以口演，傀儡、影戲則為其形象矣。然而非以人演

也。其以人演者，戲劇之外，尚有種種，亦戲劇之支流，而不可不一注意也。

三教《東京夢華錄》（卷十）：「十二月，即有貧者三教人，為一火，裝婦人神鬼，敲鑼擊鼓，巡門乞錢，俗呼為打夜胡。」

訝鼓《續墨客揮犀》（卷七）：「王子醇初平熙河，邊陲寧靜，講武之暇，因教軍士為訝鼓戲，數年間逐盛行於世。其舉動舞裝之狀，與優人之詞，皆子醇初製也。或云：『子醇初與西人對陣，兵未交，子醇命軍士百餘人，裝為訝鼓隊，繞出軍前，虜見皆愕眙，進兵奮擊，大破之。』」《朱子語類》（卷一百三十九）亦云：「如舞訝鼓，其間男子、婦人、僧道、雜色，無所不有，但都是假的。」

舞隊《武林舊事》（卷二）所紀舞隊，全與前二者相似。今列其目：

《查查鬼》（《查大》）、《李大口》（《一字口》）、《賀豐年》（《長瓠斂》《長頭》）《兔吉》官》、《快活三娘》、《沈承務》、《一臉膜》、《貓兒相公》、《細妲》、《河東子》、《黑（《兔毛大伯》）、《吃逐》、《大憨兒》、《𡂡妲》、《麻婆子》、《快活三郎》、《黃金杏》、《瞎判逐》、《王鐵兒》、《交椅》、《夾棒》、《屏風》、《男女竹馬》、《男女杵歌》、《大小斫刀鮑老》、《交衮鮑老》、《子弟清音》、《女童清音》、《諸國獻寶》、《穿心國入貢》、《孫武子敎女兵》、《六國朝》、《四國朝》、《遏雲社》、《緋綠社》、《胡安女》、《鳳阮稽琴》、《撲蝴蝶》、《回陽

丹》、《火藥》、《瓦盆鼓》、《焦鎚架兒》、《喬三教》、《喬迎酒》、《喬親事》、《喬樂神》（《馬明王》）、《喬捉蛇》、《喬學堂》、《喬宅眷》、《喬像生》、《喬師娘》、《獨自喬》、《地仙》、《旱划船》、《敎象》、《裝態》、《村田樂》、《鼓板》、《踏撬》（一作《踏蹺》）、《撲旗》、《抱鑼裝鬼》、《獅豹蠻牌》、《十齋郎》、《耍和尙》、《劉袞》、《散錢行》、《貨郎》、《打嬌惜》。

其中裝作種種人物，或有故事。其所以異於戲劇者，則演劇有定所，此則巡迴演之。然後來戲名曲名中，多用其名目，可知其與戲劇非毫無關係也。

四、宋之樂曲

前二章既述宋代之滑稽戲及小說雜戲，後世戲劇之淵源，略可於此窺之。然後代之戲劇，必合言語、動作、歌唱，以演一故事，而後戲劇之意義始全。故眞戲劇必與戲曲相表裏。然則戲曲之爲物，果如何發達乎？此不可不先研究宋代之樂曲也。

宋之歌曲其最通行而爲人人所知者，是爲詞，亦謂之近體樂府，亦謂之長短句。其體始於唐之中葉，至晚唐五代，而作者漸多，及宋而大盛。宋人宴集，無不歌以侑觴；然大率徒歌而不舞，其歌亦以一闋爲率。其有連續歌此一曲者，如歐陽公之〔采桑子〕，凡十一首；趙德麟之〔商調・蝶戀花〕，凡十首。一述西湖之勝，一詠《會眞》之事，皆徒歌而不舞，其所以異於普通之詞者，不過重疊此曲，以詠一事而已。

其歌舞相兼者，則謂之傳踏，（曾慥《樂府雅詞》卷上）亦謂之轉踏（王灼《碧鷄漫志》卷三）亦謂之纏達。《夢粱錄》卷二十）北宋之轉踏，恆以一曲連續歌之。每一首詠一事，共若干首則詠若干事。然亦有合若干首而詠一事者。《碧鷄漫志》（卷三）謂石曼卿作《拂霓裳轉踏》，述開元天寶遺事是也。其曲調唯〔調笑〕一調用之最多。今舉其一例：

調笑轉踏 鄭僅 《樂府雅詞》卷上

良辰易失，信四者之難並。佳客相逢，實一時之盛會。用陳妙曲，上助清歡。女伴相將，調笑入隊。

秦樓有女字羅敷，二十未滿十五餘，金鐶約腕攜籠去，攀枝折葉城南隅。使君春思如飛絮，五馬徘徊芳草路，東風吹鬢不可親，日晚蠶飢欲歸去。

歸去，攜籠女，南陌春愁三月暮，使君春思如飛絮，五馬徘徊頻駐。蠶飢日晚空留顧，笑指秦樓歸去。

石城女子名莫愁，家住石城西渡頭，拾翠每尋芳草路，採蓮時過綠蘋洲。五陵豪客青樓上，醉倒金壺待清唱，風高江闊白浪飛，急催艇子操雙槳。

雙槳，小舟蕩，喚取莫愁迎疊浪，五陵豪客青樓上，不道風高江廣。千金難買傾城樣，那聽繞梁清唱。

繡戶朱簾翠幕張，主人置酒宴華堂；相如年少多才調，消得文君暗斷腸。斷腸初認琴心挑，么弦暗寫相思調，從來萬曲不關心，此度傷心何草草！

草草，最年少，繡戶銀屏人窈窕，瑤琴暗寫相思調，一曲關心多少。臨邛客舍成都道，苦恨

相逢不早！（此三曲分詠羅敷莫愁文君三事，尚有九曲詠九事，文多略之。）

放隊

新詞宛轉遞相傳，振袖傾鬟風露前，月落烏啼雲雨散，游人陌上拾花鈿。

此種詞前有勾隊詞，後以一詩一曲相間，終以放隊詞，則亦用七絕，此宋初體格如此。然至汴宋之末，則其體漸變。《夢粱錄》（卷二十）：「在京時，只有纏令纏達，有引子尾聲爲纏令，引子後只有兩腔迎互循環，間有纏達。」此纏達之音，與傳踏同，其爲一物無疑也。吳《錄》所云，與上文之傳踏相比較，其變化之迹顯然。蓋勾隊之詞，變而用他曲；故云引子後只有兩腔迎互循環也。放隊之詞，變而爲尾聲；曲前之詩，後亦變而用他曲；故引子後只有兩腔迎互循環也。今纏達之詞皆亡，唯元劇中正宮套曲，其體例全自此出，觀第七章所引例，自可了然矣。

傳踏之制，以歌者爲一隊，且歌且舞，以侑賓客。宋時有與此相似，或同實異名者，是爲隊舞。《宋史·樂志》：「隊舞之制，其名各十。小兒隊凡七十二人：一曰柘枝隊，二曰劍器隊，三曰婆羅門隊，四曰醉胡騰隊，五曰諢臣萬歲樂隊，六曰兒童感聖樂隊，七曰玉兔渾脫隊，八曰異域朝天隊，九曰兒童解紅隊，十曰射雕回鶻隊。女弟子隊凡一百五十三人：一曰菩薩蠻隊，二曰感化樂隊，三曰拋球樂隊，四曰佳人剪牡丹隊，五曰拂霓裳隊，六曰採蓮

隊，七曰鳳迎樂隊，八曰菩薩獻香花隊，九曰綵雲仙隊，十曰打球樂隊。」其裝飾各由其隊名而異：如佳人剪牡丹隊，則衣紅生色砌衣，戴金冠，剪牡丹花；採蓮隊則執蓮花，菩薩獻香花隊則執香花盤。其舞未詳，其曲宋人或取以塡詞。其中有拂霓裳隊，而《碧雞漫志》謂石曼卿作《拂霓裳傳踏》，恐與傳踏爲一，或爲傳踏之所自出也。

宋時舞曲，尚有曲破。《宋史・樂志》：「太宗洞曉音律，製曲破二十九。」此在唐五代已有之，至宋時又藉以演故事。史浩《鄮峰眞隱漫錄》之《劍舞》即是也。今錄其辭如下：

劍舞　《鄮峰眞隱漫錄》　卷四十六

二舞者對廳立裀上，（下略）樂部唱〔劍器曲破〕，作舞。一段了。二舞者同唱〔霜天曉角〕。

瑩瑩巨闕，左右凝霜雪；且向玉階掀舞，終當有用時節。唱徹，人盡說，寶此剛不折，內使奸雄落膽，外須遣豺狼滅。

樂部唱曲子，作舞《劍器曲破》一段。舞罷，二人分立兩邊。別二人漢裝者出，對坐。

桌上設酒桌。竹竿子念：

「伏以斷蛇大澤，逐鹿中原，佩赤帝之眞符，接蒼姬之正統。皇威既振，天命有歸，量勢雖

盛於重瞳，度德難勝於隆準。鴻門設會，亞父輸謀，徒衿起舞之雄姿，厥有解紛之壯士。想

當時之賈勇，激烈飛揚，宜後世之效響，迴翔宛轉。雙鸞奏技，四座騰歡。」

樂部唱曲子，舞《劍器曲破》一段。一人左立者，上裀舞，有欲刺右漢裝者之勢，又一

人舞進前，翼蔽之。舞罷，兩舞者並退。漢裝者亦退。復有兩人唐裝者出，對坐，桌上設筆

硯紙，舞者一人換婦人裝，立裀上。竹竿子念：

「伏以鬢鬖蒼壁，霧縠單香肌，袖翻紫電以連軒，手握青蛇而的皪，花影下游龍自躍，錦

裀上蹌鳳來儀，逸態橫生，瑰姿譎起。領此入神之技，誠爲駭目之觀，巴女心驚，燕姬色沮。

豈唯張長史草書大進，抑亦杜工部麗句新成。稱妙一時，流芳萬古，宜呈雅態，以洽濃歡。」

樂部唱曲子，舞《劍器曲破》一段，作龍蛇蜿蜒曼舞之勢。兩人唐裝者起。二舞者，一

男一女，對舞，結《劍器曲破》徹。竹竿子念：

「項伯有功扶帝業，大娘馳譽滿文場，合茲二妙甚奇特，欲使嘉賓醮一觴。霍如羿射九日落，

矯如群帝驂龍翔，來如雷霆收震怒，罷如江海含晴光。歌舞既終，相將好去。

念了，二舞者出隊。

由此觀之，其樂有聲無詞，且於舞踏之中，寓以故事，頗與唐之歌舞戲相似。而其曲中

有「破」有「徹」，蓋截大曲入破以後用之也。

此外兼歌舞之伎，則為大曲。大曲自南北朝已有此名。南朝大曲，則清商三調中之大曲，《宋書・樂志》所載者是也。北朝大曲，則《魏書・樂志》言之而不詳。至唐而雅樂、清樂、燕樂、西涼、龜茲、安國、天竺、疏勒、高昌，樂中均有大曲（見《大唐六典》卷十四《協律郎》條注）。然傳於後世者，唯胡樂大曲耳。其名悉載於《教坊記》，而其詞尚略存於《樂府詩集》近代曲辭中。宋之大曲，即自此出。教坊所奏，凡十八調四十大曲，《文獻通考》及《宋史・樂志》具載其目。此外亦尚有之，故又有五十大曲，及五十四大曲之稱（詳見予《唐宋大曲考》，茲略之）。其曲辭之存於今日者，有董穎〔薄媚〕（《樂府雅詞》卷上）、曾布〔水調歌頭〕（王明清《玉照新志》卷二）、史浩〔採蓮〕（鄮峰真隱漫錄》卷四十五）三曲稍長，然亦非其全遍。其中間一、二遍，則於宋詞中間遇之。大曲遍數，多至一、二十。其各遍之名，則唐時有排遍、入破、徹（《樂府詩集》卷七十九）。而排遍、入破，又各有數遍。徹者，入破之末一遍也。宋大曲則王灼謂：「凡大曲有散序、靸、排遍、攧、正攧、入破、虛催、實催、袞遍、歇拍、殺袞，始成一曲，謂之大遍。」（《碧雞漫志》卷三）沈括亦云：「所謂大遍者，有序、引、歌、㰠、哨、催、攧、袞、破、行、中腔、踏歌之類，凡數十解。」（《夢溪筆談》卷五）沈氏所列各名，與現存大曲不合。王說近之。惟攧後尚有延遍，實催前

尚有裒遍。（即張炎《詞源》所謂中裒）。而散序與排遍，均不止一遍，排遍且多至八、九，故大曲遍數，往往至於數十，唯宋人多裁截用之。即其所用者，亦以聲與舞爲主，而不以詞爲主，故多有聲無詞者。自北宋時，葛守誠撰四十大曲，始全有詞。然南宋修內司所編《樂府混成集》，大曲一項，凡數百解，有譜無詞者居半（周密《齊東野語》卷十）。則亦不以詞重矣。其攧、破、催、裒，以舞之節名之。此種大曲，遍數旣多，自於敍事爲便，故宋人詠事多用之。今錄董穎〔薄媚〕，以示其一例：宋人大曲之存者，以此爲最長矣。

薄媚（西子詞）。《樂府雅詞》卷上）

　　排遍第八

怒濤卷雪，巍岫布雲，越襟吳帶如斯。有客經游，月伴風隨。值盛世，觀此江山美，合放懷，何事却興悲？不爲回頭，舊國天涯，爲想前君事，越王嫁禍獻西施，吳卽中深機。闔廬死，有遺誓，勾踐必誅夷。吳未干戈出境，倉卒越兵，投怒夫差，鼎沸鯨鯢。越遭勁敵，可憐無計脫重圍！歸路茫然，城郭邱墟，飄泊稽山裏。旅魂暗逐戰塵飛，天日慘無輝。

　　排遍第九

自笑平生，英氣凌雲，凜然萬里宣威。那知此際，熊虎塗窮，來伴麋鹿卑棲。旣甘臣妾猶不

許，何爲計？爭若都燔寶器，盡誅吾妻子，徑將死戰決雄雌，天意恐憐之。偶聞太宰正擅權，貪賂市恩私。因將寶玩獻誠，雖脫霜戈，石室囚繫，憂嗟又經時，恨不如巢燕自由歸。殘月朦朧，寒雨瀟瀟，有血都成淚。備嘗嶮厄反邦畿，冤憤刻肝脾。

第十攧

種陳謀，謂吳兵正熾，越勇難施；破吳策，唯妖姬。有傾城妙麗，名稱（一作字）西子歲方笄。算夫差惑此，須致顛危。范蠡微行，珠貝爲香餌，芋蘿不釣釣深閨。吞餌果殊姿。素肌纖弱，不勝羅綺。鸞鏡畔，粉面淡勻，梨花一朵瓊壺裏，嫣然意態嬌春，寸眸剪水，斜鬟鬆翠，人無雙宜。名動君王，繡履容易，來登玉陛。

入破第一

宰湘裙，搖漢珮，步步香風起。斂雙蛾，論時事，蘭心巧會君意。隱約龍姿忻悅，更把甘言說。辭俊美，質娉婷，天教妾何人，被此隆恩，雖令效死奉嚴旨。聞吳重色，憑汝和親，應爲靖邊陲。將別金門，俄揮粉淚，靚粧洗。

第二虛催

飛雲駛香車，故國難回睞，芳心漸搖，迤邐吳都繁麗。忠臣子胥，預知道爲邦崇，諫言先啓，顧勿容其至。周亡褒姒，商傾妲已。吳王却嫌胥逆耳，才經眼，便深恩，愛東風暗綻嬌蕊。

綵鸞翻妒伊，得取次於飛，共戲金屋，看承他宮盡廢。

第三衰遍

華宴夕，燈搖醉粉，菡萏籠蟾桂。揚翠袖，含風舞，輕妙處，驚鴻態，分明是。瑤台瓊樹，

閬苑蓬壺景，盡移此地。花繞仙步，鶯隨管吹。寶帳暖，留春百和，馥郁融鴛被。銀漏永，

楚雲濃，三竿日猶褪霞衣。宿醒輕腕嗅，宮花雙帶繫，合同心時，波下比目，深憐到底。

第四催拍

耳盈絲竹，眼搖珠翠，迷樂事，宮闈內。爭知漸國勢陵夷。奸臣獻佞，轉恣奢淫，天譴歲屢

飢。從此萬姓，離心解體。越遣使陰窺虛實，蚤夜營邊備。兵未動，子胥存，雖堪伐尚畏

忠義。斯人既戮，又且嚴兵卷土赴黃池。觀釁種蠡，方云可矣。

第五衰遍

機有神，征鼙一鼓，萬馬襟喉地。庭喋血，誅留守，憐屈服，斂兵還，危如此。當除禍本，

重結人心，爭奈竟荒迷。戰骨方埋，靈旗又指。勢連敗，柔荑攜泣，不忍相拋棄。身在兮，

心先死，宵奔兮，兵已前圍。謀窮計盡，唳鶴啼猿，聞處分外悲。丹穴縱近，誰容再歸。

第六歇拍

哀誠屢吐，甬東分賜，垂暮日，置荒隅，心知愧。寶鍔紅委，鸞存鳳去，辜負恩憐，情不似

虞姬。尚望論功，榮歸故里。　降令曰：吳無赦汝，越與吳何異。吳正怨，越方疑，從公論

合去妖類。　蛾眉宛轉，竟殞鮫綃，香骨委塵泥。渺渺姑蘇，荒蕪鹿戲。

第七煞衮

王公子，青春更才美，風流慕連理。耶溪一日，悠悠回首凝思。雲鬟煙鬢，玉珮霞裙，依約

露妍姿。送目驚喜，俄迁玉趾。　同仙騎洞府歸去，簾櫳窈窕戲魚水。正一點犀通，遠別恨

何已！媚魄千載，教人屬意，況當時金殿裏。

此曲自〔排遍第八〕至〔煞衮〕，共十遍，而截去〔排遍第七〕以上不用。此種大曲，遍

數既多，雖便於敍事；然其動作皆有定則，欲以完全演一故事，固非易易。且現存大曲，皆

為敍事體，而非代言體。即有故事，要亦為歌舞戲之一種，未足以當戲曲之名也。

由上所述宋樂曲觀之，則傳踏僅以一曲反覆歌之；曲破與大曲，則曲之遍數雖多，然仍

限於一曲。至合數曲而成一樂者，唯宋鼓吹曲中有之。宋大駕鼓吹，恒用〔導引〕、〔六州〕、

〔十二時〕三曲。梓宮發引，則加〔祔陵歌〕，虞主回京，則加〔虞主歌〕，各為四曲。南渡

後郊祀，則於〔導引〕、〔六州〕、〔十二時〕三曲外，又加〔奉禮歌〕、〔降仙臺〕二曲，共為

五曲。合曲之體例，始於鼓吹見之。若求之於通常樂曲中，則合諸曲以成全體者，實自諸宮

調始。諸宮調者，小說之支流，而被之以樂曲者也。《碧雞漫志》（卷二）：「熙寧元豐間，澤州孔三傳始創諸宮調古傳，士大夫皆能誦之。」《夢粱錄》（卷二十）云：「說唱諸宮調，昨汴京有孔三傳，編成傳奇靈怪，入曲說唱。」《東京夢華錄》（卷五）紀崇觀以來瓦舍伎藝，有孔三傳耍秀才諸宮調。《武林舊事》（卷六）所載諸色伎藝人，諸宮調傳奇，有高郎婦等四人。則南北宋均有之。今其詞尚存者，唯金董解元之《西廂》耳。董解元《西廂》，胡元瑞、焦理堂、施北研筆記中，均有考訂，訖不知為何體。以余考之，確為諸宮調無疑。觀陶南村《輟耕錄》謂：「金章宗時董解元所編《西廂記》，時代未遠，猶罕有人能解之。」則後人不識此體，固不足怪也。此編之為諸宮調有三證：本書卷一〔太平賺〕詞云：「俺平生情性好疏狂，疏狂的情性難拘束。一回家想麼，詩魔多，愛選多情曲。比前賢樂府不中聽，在諸宮調裏却著數。」此開卷自敍作詞緣起，而自云「在諸宮調裏」；其證一也。元凌雲翰《柘軒詞》有〔定風波〕詞賦《崔鶯鶯傳》云：「翻殘金舊日諸宮調本，纔入時人聽。」則金人所賦《西廂》詞，自為諸宮調；其證二也。獨元王伯成《天寶遺事》，見於《雍熙樂府》、《九宮大成》所選者，大致相同。而元鍾嗣成《錄鬼簿》（卷上）於王伯成條下注云：「有《天寶遺事諸宮調》行於世。」王詞既為諸宮調，則董詞之為諸宮調無疑；其證三也。其所以名諸宮調者，

則由宋人所用大曲傳踏，不過一曲，其爲同一宮調中甚明。唯此編每宮調中，多或十餘曲，少或一、二曲，即易他宮調，合若干宮調以詠一事，故謂之諸宮調。今錄二、三調以示其例：

〔黃鐘宮·出隊子〕最苦是離別，彼此心頭難棄捨。鶯鶯哭得似癡呆，臉上啼痕都是血，有千種恩情何處說。夫人道：「天晚教郎疾去！」怎奈紅娘心似鐵，把鶯鶯扶上七香車。君瑞攀鞍空自撧，道得箇冤家寧奈些。

〔尾〕馬兒登程坐車兒歸舍。馬兒往西行，坐車兒往東拽，兩口兒一步兒離得遠如一步也。

〔仙呂調·點絳唇〕〔纏令〕美滿生離，據鞍兀兀離腸痛，舊歡新寵，變作高唐夢。回首孤城，依約青山擁。西風送，戍樓寒重，初品〔梅花弄〕。

〔瑞蓮兒〕衰草凄凄一徑通，丹楓索索滿林紅。平生蹤跡無定著，如斷蓬。聽塞鴻，啞啞的飛過暮雲重。

〔風吹荷葉〕憶得枕鴛衾鳳，今宵管半壁兒沒用。觸目凄涼千萬種：見滴流流的紅葉，淅零零的微雨，率剌剌的西風。

〔尾〕驢鞭半裊，吟肩雙聳，休問離愁輕重，向箇馬兒上駞也駞不動。（離蒲西行三十里，日色晚矣，野景堪畫。）

〔仙呂調·賞花時〕落日平林噪晚鴉，風袖翩翩催瘦馬，一徑入天涯，荒涼古岸，哀草帶霜滑。瞥見箇孤林端入畫，籬落蕭疏帶淺沙，一箇老大伯捕魚蝦，橫橋流水，茅舍映荻花。

〔尾〕駝腰的柳樹上有魚槎，一竿風旆茅檐上掛。澹烟瀟灑，橫鎖著兩三家。（生投宿於村落

供說唱之用而已。

此上八曲，已易三調，全書體例皆如是。此於敘事最為便利，蓋大曲等先有曲，而後人藉以詠事。此則制曲之始，本為敘事而設，故宋金雜劇院本中，後亦用之，（見後二章）非徒

宋人樂曲之不限一曲者，諸宮調之外，又有賺詞。賺詞者，取一宮調之曲若干，合之以成一全體。此體久為世人所不知，案《夢粱錄》（卷二十）：「紹興年間，有張五牛大夫，因聽動鼓板中有〔太平令〕或賺鼓板，即今拍板大節抑揚處是也，遂撰為賺。賺者，誤賺之義，正堪美聽中，不覺已至尾聲，是不直為片序也。又有覆賺，其中變花前月下之情，及鐵騎之類」云云。是唱賺之中，亦有敷演故事者，今已不傳。其常用賺詞，余始於《事林廣記》（日本翻元泰定本戊集卷二）中發見之。其前且有唱賺規例，今具錄如左：

（遏雲要訣）「夫唱賺一家，古謂之道賺。腔必真，字必正。欲有墩亢掣拽之殊，字有唇喉齒

舌之異；抑分輕清重濁之聲，必別合口半合口之字；；更忌馬嚚鞡子，俗語鄉談。如對聖案，

但唱樂道、山居、水居、清雅之詞，切不可以風情花柳、艷冶之曲；如此，則爲瀆聖。社條

不賽。筵會吉席，上壽慶賀，不在此限。假如未唱之初，執拍當胸，不可高過鼻，須假鼓板

村掇，三拍起引子，唱頭一句。又三拍至兩片結尾，三拍煞；入序，尾，三拍，巾斗煞；入

賺，頭一字當一拍，第一片三拍，後做此。出賺三拍，出聲巾斗，又三拍煞。尾聲，總十二

拍：第一句四拍，第二句五拍，第三句三拍煞。此一定不踰之法。」

遏雲致語（筵會用）〔鷓鴣天〕

遇酒當歌酒滿斟，一觴一詠樂天眞，三杯五盞陶情性，對月臨風自賞心。環列處，總佳賓，

歌聲繚亮遏行雲，春風滿座知音者，一曲敎君側耳聽。

圓社市語〔中呂宮・圓裏圓〕

〔紫蘇丸〕相逢閑暇時，有閑的打喚瞒兒，呵喝囉聲嗽道朦廁，俺嗏歡喜，才下脚，須和美。

試問伊家，有甚夾氣，又管甚官場側背，算人間落花流水。

〔縷縷金〕把金銀錠打旋起，花星臨照我，怎躲避？近日閑遊戲，因到花市簾兒下，瞥見一

個表兒圓，咱每便著意。

〔好女兒〕生得寶妝蹺，身分美，繡帶兒纏脚，更好肩背。畫眉兒入鬢春山翠。帶著粉鉗兒，

更綰個朝天髻。

〔大夫娘〕忙入步，又遲疑，又怕五角兒衝撞我沒曉踢。網兒盡是札，圓底都鬆例，要拋聲忒壯果難爲，眞個費脚力。

〔好孩兒〕供送飲三杯，先入氣，道今宵打歇處，把人拍惜。怎知他水脈透不由得你。咱們只要表兒圓，時復地一合兒美。

〔賺〕春遊禁陌，流鶯往來穿梭戲，紫燕歸巢，葉底桃花綻蕊。賞芳菲，蹴鞦韆高而不遠，似踏火不沾地，見小池，風擺荷葉戲水。素秋天氣，正玩月斜插花枝，賞登高佶料沙羔美，最好當場落帽，陶潛菊繞籬。仲冬時，那孩兒忌酒怕風，帳幙中纏脚忒稔膩。講論處，下梢團圓到底，怎不則劇。

〔越恁好〕勘脚並打二，步步隨定伊，何曾見走衰，你於我，我與你，場場有踢，沒些拗背。兩個對壘，天生不枉作一對。脚頭果然廝稠密。

〔鶻打兔〕從今後一來一往，休要放脫些兒。又管甚攪閑底，拽閑定白打臁廝，有千般解數，眞個難比。

骨自有

〔尾聲〕五花叢裏英雄輩，倚玉偎香不暫離，做得個風流第一。

宋元戲曲考　　四、宋之樂曲　　五七

《事林廣記》雖載此詞，然不著其為何時人所作。以余考之，則當出南渡之後。詞前有「遏雲要訣」，遏雲者，南宋歌社之名。《武林舊事》（卷三）「二月八日，為相川張王生辰，霍山行宮朝拜極盛，百戲競集。如緋綠社（雜劇）、齊雲社（蹴球）、遏雲社（唱賺）等」云云。《夢粱錄》（卷十九）《社會》條下亦載之。今此詞之首，有遏雲要訣、遏雲致語，又云「唱賺」、「道賺」，而詞中又有賺詞，則為宋遏雲社所唱賺詞無疑也。所唱之曲，題為「圓社市語」，圓社，謂蹴球，《事林廣記》戊集（卷二）《圓社摸場》條，起四句云：「四海齊雲社，當場蹴氣球，作家偏著所，圓社最風流。」今曲題如此，而曲中所使，皆蹴球家語，則圓社為齊雲社無疑。以遏雲社之事，謂非南宋人所作不可也。此詞自其結構觀之，則似北曲；自其曲名，則疑為南曲。蓋其用一宮調之曲，頗似北曲套數。其曲名則〔縷縷金〕、〔好孩兒〕、〔越恁好〕三曲，均在南曲中呂宮，〔紫蘇丸〕則在南曲仙呂宮，北曲中無此數調。〔鶻打兔〕則南北曲皆有，唯皆無〔大夫娘〕一曲。蓋南北曲之形式及材料，在南宋已全具矣。

五、宋官本雜劇段數

由前三章研究之所得，而後宋之戲曲，可得而論焉。戲曲之作，不能言其始於何時。宋《崇文總目》（卷一）已有周優人《曲辭》二卷。原釋云：「周吏部侍郎趙上交，翰林學士李昉，諫議大夫劉陶、司勳，郎中馮古，纂錄燕優人曲辭。」此燕為劉守光之燕，或契丹之燕，其曲辭為樂曲或戲曲，均不可考。《宋史·樂志》亦言：「真宗不喜鄭聲，而或為雜劇詞，未嘗宣布於外。」《夢粱錄》（卷二十）亦云：「向者汴京教坊大使孟角球，曾做雜劇本子，葛守誠撰四十大曲。」則北宋固確有戲曲。然其體裁如何，則不可知。惟《武林舊事》（卷十）所載官本雜劇段數，多至二百八十本。今雖僅存其目，可以窺兩宋戲曲之大概焉。

就此二百八十本精密考之，則其用大曲者一百有三，用法曲者四，用諸宮調者二，用普通詞調者三十有五。茲分別敍之。大曲一百有三本：

〔六么〕二十本（案《宋史·樂志》、《文獻通考·教坊部》十八調中，中呂調、南呂調、仙呂調，均有〔綠腰〕大曲。六么，即其略字也）。

《爭曲六么》、《扯攔六么》、《敎鰲六么》、《鞭帽六么》、《衣籠六么》、《廚子六么》、《孤

奪旦六幺》、《王子高六幺》、《崔護六幺》、《骰子六幺》、《照鶯六幺》、《鶯鶯六幺》、《大宴六幺》、《驢精六幺》、《女生外向六幺》、《慕道六幺》、《三偌慕道六幺》、《雙攔哮六幺》、《趕厥夾六幺》、《羹湯六幺》。

〔瀛府〕六本（《宋史·樂志》及《通考·敎坊部》十八調中，正宮、南呂宮中，均有〔瀛府〕大曲）。

《索拜瀛府》、《厚熟瀛府》、《哭骰子瀛府》、《醉院君瀛府》、《懊骨頭瀛府》、《賭錢望瀛府》。

〔梁州〕七本（《宋史·樂志》及《通考·敎坊部》十八調中，正宮調、道調宮、仙呂宮、黃鐘宮，均有〔梁州〕大曲）。

《四僧梁州》、《三索梁州》、《詩曲梁州》、《頭錢梁州》、《食店梁州》、《法事饅頭梁州》、《四哮梁州》。

〔伊州〕五本（《宋史·樂志》及《通考·敎坊部》十八調，越調、歇指調中，均有〔伊州〕大曲）。

《領伊州》、《鐵指甲伊州》、《鬧伍伯伊州》、《裴少俊伊州》、《食店伊州》。

〔新水〕五本（《宋史·樂志》及《通考·敎坊部》十八調，雙調中有〔新水調〕大曲）。

〔新水〕，即〔新水調〕之略也）。

《桶擔新水》、《雙嗺新水》、《燒花新水》、《新水爨》。

〔薄媚〕九本（《宋史・樂志》及《通考・敎坊部》十八調，道調宮、南呂宮中，均有〔薄媚〕大曲）。

《簡帖薄媚》、《請客薄媚》、《錯取薄媚》、《傳神薄媚》、《九妝薄媚》、《本事現薄媚》、《打調薄媚》、《拜褥薄媚》、《鄭生遇龍女薄媚》。

〔大明樂〕三本（《宋史・樂志》及《通考・敎坊部》。

《土地大明樂》、《打球大明樂》、《三爺老大明樂》。

〔降黃龍〕五本（案《宋史・樂志》及《通考・敎坊部》大曲中，無〔降黃龍〕之名，然張炎《詞源》卷下云：「如〔六么〕，如〔降黃龍〕，皆大曲。」又云：「大曲〔降黃龍〕花十六，當用十六拍。」今《董西廂》及南北曲均有〔降黃龍袞〕一調，袞者，大曲中一遍之名，則此五本爲大曲無疑）。

《列女降黃龍》、《雙旦降黃龍》、《柳玭上官降黃龍》、《入寺降黃龍》、《偸標降黃龍》。

〔胡渭州〕四本（《宋史・樂志》及《通考・敎坊部》十八調，小石調、林鐘商中均有〔胡

渭州〕大曲）。

《趕厥胡渭州》、《單番將胡渭州》、《銀器胡渭州》、《看燈胡渭州》。

〔石州〕三本（《宋史·樂志》及《通考·敎坊部》十八調，越調中有〔石州〕大曲。）

《單打石州》、《和尙那石州》、《趕厥石州》。

〔大聖樂〕三本（《宋史·樂志》及《通考·敎坊部》十八調，道調宮中有〔大聖樂〕大曲。）

《塑金剛大聖樂》、《單打大聖樂》、《柳毅大聖樂》。

〔中和樂〕四本（《宋史·樂志》及《通考·敎坊部》十八調，黃鐘宮中有〔中和樂〕大曲。）

《霸王中和樂》、《馬頭中和樂》、《大打調中和樂》、《封隬中和樂》。

〔萬年歡〕二本（《宋史·樂志》及《通考·敎坊部》十八調，中呂宮中有〔萬年歡〕大曲。）

《喝貼萬年歡》、《託合萬年歡》。

〔熙州〕三本（案《宋史·樂志》及《通考·敎坊部》十八調，四十大曲中無〔熙州〕

之名。然洪邁《容齋隨筆》卷十四云：「今世所傳大曲，皆出於唐。而以州名者五：伊、涼、

熙、石、渭也。」周邦彥《片玉詞》有〔氐州第一〕詞。毛晉注《清眞集》作〔熙州摘遍〕，是氐州即熙州。摘遍者，謂摘大曲之一遍爲之，亦宋人語，則〔熙州〕之爲大曲審矣。

《迓鼓熙州》、《駱駝熙州》、《二郎熙州》。

〔道人歡〕四本（《宋史・樂志》及《通考・敎坊部》十八調，中呂調中有〔道人歡〕大曲）。

〔長壽仙〕三本（《宋史・樂志》及《通考・敎坊部》十八調，般涉調中有〔長壽仙〕大曲）。

《大打調道人歡》、《會子道人歡》、《打拍道人歡》、《越娘道人歡》。

〔劍器〕二本（《宋史・樂志》及《通考・敎坊部》十八調，中呂宮、黃鐘宮中，均有〔劍器〕大曲）。

《打勘長壽仙》、《牯賣旦長壽仙》、《分頭子長壽仙》。

《病爺老劍器》、《霸王劍器》。

〔延壽樂〕二本（《宋史・樂志》及《通考・敎坊部》十八調，仙呂宮中有〔延壽樂〕大曲）。

《黃傑進延壽樂》、《義養娘延壽樂》。

〔賀皇恩〕二本 《宋史‧樂志》及《通考‧教坊部》十八調，林鐘商中有〔賀皇恩〕大曲）。

《扯籃兒賀皇恩》、《催妝賀皇恩》。

〔採蓮〕三本 《宋史‧樂志》及《通考‧教坊部》十八調，雙調中有〔採蓮〕大曲。

《唐輔採蓮》、《雙哮採蓮》、《病和採蓮》。

〔保金枝〕一本 《宋史‧樂志》及《通考‧教坊部》十八調，仙呂宮中有〔保金枝〕大曲）。

《檻偌保金枝》。

〔嘉慶樂〕一本 《宋史‧樂志》及《通考‧教坊部》十八調，小石調中有〔嘉慶樂〕大曲）。

《老孤嘉慶樂》。

〔慶雲樂〕一本 《宋史‧樂志》及《通考‧教坊部》十八調，歇指調中有〔慶雲樂〕大曲）。

《進筆慶雲樂》。

〔君臣相遇樂〕一本 《宋史‧樂志》及《通考‧教坊部》十八調，歇指調中有〔君臣相

遇樂〕大曲。〔相遇樂〕，即〔君臣相遇樂〕之略也）。

《裴航相遇樂》。

〔泛清波〕二本《宋史·樂志》及《通考·敎坊部》十八調，林鐘商中有〔泛清波〕大曲。

《能知他泛清波》、《三釣魚泛清波》。

〔彩雲歸〕二本《宋史·樂志》及《通考·敎坊部》十八調，仙呂調中有〔彩雲歸〕大曲。

《夢巫山彩雲歸》、《青陽觀碑彩雲歸》。

〔千春樂〕一本《宋史·樂志》及《通考·敎坊部》十八調，黃鐘羽中有〔千春樂〕大曲。

《禾打千春樂》。

〔罷金鉦〕一本《宋史·樂志》及《通考·敎坊部》十八調，南呂調中有〔罷金鉦〕大曲。

《牛五郎罷金鉦》（原作〔罷金征〕，誤也）。

以上百有三本，皆爲大曲。其爲曲二十有八，而其中二十六，在《敎坊部》四十大曲中。

餘如〔降黃龍〕、〔熙州〕二曲之為大曲，亦有宋人之說可證也。

法曲四本：

《棋盤法曲》、《孤和法曲》、《藏瓶法曲》、《車兒法曲》。

《宋史・樂志》有法曲部。其曲二：一曰〔道調宮・望瀛〕，二曰〔小石調・獻仙音〕。

《詞源》（卷下）謂大曲片數（即遍數）與法曲相上下，則二者略相似也。

諸宮調二本：

《諸宮調霸王》、《諸宮調卦冊兒》。

按此即以諸宮調填曲也。

普通詞調三十本：

《打地鋪逍遙樂》、《病鄭逍遙樂》、《崔護逍遙樂》、《灑湎逍遙樂》、《四鄭舞楊花》、《四佶滿皇州》（原脫滿字）、《浮漚暮雲歸》、《五柳菊花新》、《四季夾竹桃》、《醉花陰爨》、《夜半樂爨》、《木蘭花爨》、《月當廳爨》、《醉還醒爨》、《撲蝴蝶爨》、《滿皇州卦鋪兒》、《白苧卦鋪兒》、《探春卦鋪兒》、《三哮好女兒》、《二郎神變二郎神》、《大雙頭蓮》、《小雙斗蓮》、《三笑月中行》、《三登樂院公狗兒》、《三教安公子》、《普天樂打三教》、《滿皇州打三教》、《三姐醉還醒》、《三姐黃鶯兒》、《賣花黃鶯兒》。

其不見宋詞，而見於金元曲調者九本：

《四小將整乾坤》、《棹孤舟爨》、《慶時豐卦鋪兒》、《三哮上小樓》、《鶻打兔變二郎神》、《雙羅羅啄木兒》、《賴房錢啄木兒》、《圍城啄木兒》、《四國朝》。

此外有不著其名，而實用曲調者。如《三十拍爨》則李涪《刊誤》云：「㩁酒三十拍，促曲名〔三臺〕。」則實用〔三臺〕曲也。《三十六拍爨》當亦倣此。《錢手帕爨》注云：「小字〔太平歌〕」，則用〔太平歌〕曲也。餘如《兩相宜萬年芳》之〔萬年芳〕，《病孤三鄉題》、《王魁三鄉題》、《強偌三鄉題》之〔三鄉題〕，《三哮文字兒》之〔文字兒〕，雖詞曲調中，均不見其名，以他本例之，疑亦俗曲之名也。又如《崔智韜艾虎兒》、《雌虎》（原注云：崔智韜。）二本，並不見有用歌曲之迹，而關漢卿《謝天香》雜劇楔子曰：「鄭六遇妖狐，崔韜逢雌虎，大曲內盡是寒儒。」則此二本之一，當以大曲演之。此外各本之類此者，當亦不乏也。

由此觀之，則此二百八十本中，其用大曲、法曲、諸宮調、詞曲調者，共一百五十餘本，已過全數之半，則南宋雜劇，殆多以歌曲演之，與第二章所載滑稽戲迥異。其用大曲、法曲、諸宮調者，則曲之片數頗多，以敷衍一故事，自覺不難。其單用詞調及曲調者，只有一曲，當以此曲循環敷演，如上章傳踏之例，此在元明南曲中，尚得發見其例也。

且此二百八十本，不皆純正之戲劇。如《打調薄媚》、《大打調中和樂》、《大打調道人歡》

三本，則劉昌詩《蘆浦筆記》（卷三）謂街市戲謔，有打砌打調之類。實滑稽戲之支流，而佐以歌曲者也。如《門子打三教爨》、《雙三教》、《三教安公子》、《三教鬧著棋》、《打三教菴宇》、《普天樂打三教》、《滿皇州打三教》、《領三教》，則演前章所述三教人者也。《迓鼓兒熙州》、《迓鼓孤》則前章所云訝鼓之戲也。《天下太平爨》及《百花爨》，則《樂府雜錄》所謂字舞花舞也。案《齊東野語》（卷十）云：「州郡遇聖節賜宴，率命猥伎數十，群舞於庭，作天下太平字，殊為不經。而唐王建宮詞云：『每過舞頭分兩向，太平萬歲字當中。』則此事由來久矣」，云云。可知宋代戲劇，實綜合種種之雜戲；而其戲曲亦綜合種種之樂曲，此事觀後數章自益明也。

此項官本雜劇，雖著錄於宋末，然其中實有北宋之戲曲，不可不知也。如《王子高六么》一本，實神宗元豐以前之作。趙彥衛《雲麓漫鈔》（卷十）：「王迥字子高，舊有周瓊姬事，胡微之為作傳，或用其傳作〔六么〕。」朱彧《萍洲可談》（卷一）：「王迥美姿容，有才思，少年時不甚持重，間為狎邪輩所誣，播入樂府。今〔六么〕所歌奇俊王家郎者，乃迥也。元豐初，蔡持正舉之，可任監司，神宗忽云：『此乃奇俊王家郎乎？』持正叩頭請罪。」（又見一宋人小說云：或薦子高於王荆公，公舉此語。今不能舉其書名。案子高嘗從荆公游，則語或近是。）則此曲實作於神宗時，然至南宋末尚存。吳文英《夢窗乙稿》中，（惜秋華）詞自

注，尙及之。然其爲北宋之作，無可疑也。又如《三爺老大明樂》、《病爺老劍器》二本，爺老二字，中國夙未聞有此，疑是契丹語。《唐書·房琯傳》：「彼曳落河雖多，豈能當我劉秩等。」愚謂曳落河即《遼史》屢見之拽剌。《遼史·百官志》云：「走卒謂之拽剌」，元馬致遠《薦福碑》雜劇，尙有曳剌，爲從橡之屬。爺老二字，當亦曳剌之同音異譯，此必北宋與遼盟聘時輸入之語。則此二本，當亦爲北宋之作。以此推之，恐尙不止此數本。然則此二百八十本，與其視爲南宋之作，不若視爲兩宋之作爲妥也。

六、金院本名目

兩宋戲劇，均謂之雜劇，至金而始有院本之名。院本者，《太和正音譜》云：「行院之本也。」初不知行院為何語，後讀元刊《張千替殺妻》雜劇云：「你是良人良人宅眷，不是小末小末行院。」則行院者，大抵金元人謂倡伎所居，其所演唱之本，即謂之院本云爾。院本名目六百九十種，見於陶九成《輟耕錄》（卷二十五）者，不言其為何代之作。而院本之名，金元皆有之，故但就其名，頗難區別。以余考之，其為金人所作，殆無可疑者也。（見下）自此目觀之，甚與宋官本雜劇段數相似，而複雜過之。其中又分子目若干，曰「和曲院本」者，十有四本。其所著曲名，皆大曲法曲，則和曲殆大曲法曲之總名也。曰「上皇院本」者十有四本。其中如《金明池》、《萬歲山》、《錯入內》、《斷上皇》等，皆明示宋徽宗時事，他可類推，則上皇者，謂徽宗也。曰「題目院本」者二十本。按題目，即唐以來合生之別名。高承《事物紀原》（卷九）《合生》條言：「《唐書·武平一傳》：『平一上書，比來妖伎胡人於御座之前，或言妃主情貌，或列王公名質，詠歌舞蹈，名曰合生。始自王公，稍及閭巷。』」即合生之原，起於唐中宗時也。今人亦謂之唱題目也。此云題目，即唱題目之略也。曰「霸

「王院本」者六本，疑演項羽之事。曰「諸雜大小院本」者一百八十有九，曰「院么」者二十有一，曰「諸雜院爨」者一百有七。陶氏云：「院本又謂之五花爨弄。」則爨亦院本之異名也。曰「衝撞引首」者一百有九，曰「拴搐艷段」者九十有二。案《夢粱錄》（卷二十）云：「雜劇先做尋常熟事一段，名曰艷段；次做正雜劇。」則引首與艷段，疑各相類。艷段，《輟耕錄》又謂之焰段。曰：「焰段，亦院本之意，但差簡耳。取其如火焰，易明而易滅也。」其所以不得為正雜劇者，當以此。但不知所謂衝撞、拴搐，作何解耳。曰「打略拴搐」者八十有八，曰《諸雜砌》者三十。案《盧浦筆記》謂：「街市戲謔，有打砌、打調之類。」疑雜砌亦滑稽戲之流。然其目則頗多故事，則又似與打砌無涉。《雲麓漫抄》（卷八）：「近日優人作雜班，似雜劇而稍簡。金虜官制，有文班武班，若醫卜倡優，謂之雜班。每宴集，伶人進，曰雜班上，故流傳作此。」然《東京夢華錄》已有雜扮之名。《夢粱錄》亦云：「雜扮或曰雜班，又名經（當作紐）元子，又謂之拔和，即雜劇之後散段也。頃在汴京時，村落野夫，罕得入城，遂撰此端，多是借裝為山東河北村叟，以資笑端。今「打略拴搐」中，有《和尚家門》、《先生家門》、《秀才家門》、《列良家門》、《禾下家門》各種，每種各有數本，疑皆裝此種人物以資笑劇，或為雜扮之類；而所謂雜砌者，或亦類是也。更就其所著曲名分之，則為大曲者十六：

《上墳伊州》、《燒花新水》、《熙州駱駝》、《列良瀛府》、《賀貼萬年歡》、《擡廩降黃龍》、《列女降黃龍》(以上和曲院本)，《進奉伊州》(諸雜大小院本)，《鬧夾棒六么》、《送宣道人歡》、《撝綵延壽樂》、《諱老長壽仙》、《背箱伊州》、《酒樓伊州》、《抹面長壽仙》、《羹湯六么》(以上諸雜院爨)。

為法曲者七：

《月明法曲》、《鄆王法曲》、《燒香法曲》、《送香法曲》(以上和曲院本)，《鬧夾棒法曲》、《望瀛法曲》、《分拐法曲》(以上諸雜院爨)。

為詞曲調者三十有七：

《病鄭逍遙樂》、《四皓逍遙樂》、《四酸逍遙樂》(以上和曲院本)，《春從天上來》(上皇院本)，《楊柳枝》(題目院本)，《似娘兒》、《醜奴兒》、《馬明王》、《鬥鵪鶉》、《滿朝歡》、《花前飲》、《賣花聲》、《隔簾聽》、《擊梧桐》、《海棠春》、《更漏子》(以上諸雜大小院本)，《逍遙樂打馬鋪》、《夜半樂打明皇》、《集賢賓打三教》、《喜遷鶯剝草鞋》、《上小樓袞頭子》、《單兜望梅花》、《雙聲疊韻》、《河轉迓鼓》、《和燕歸梁》、《謁金門爨》(以上諸雜院爨)，《憨郭郎》、《喬捉蛇》、《天下樂》、《山麻稭》、《搗練子》、《淨瓶兒》、《調笑令》、《鬥鼓笛》、《柳青娘》(以上衝撞引首)，《歸塞北》、《少年游》(以上拴搐艷段)，《春令》、

從天上來》、《水龍吟》（以上打略拴搐）。

又「拴搐艷段」中，有一本名《諸宮調》，殆以諸宮調敷演之；則其體裁，全與宋官本雜劇段數相似。唯著曲名者，不及全體十分之一；而官本雜劇則過十分之五，此其相異者也。

此院本名目中，不但有簡易之劇，且有說唱雜戲在其間。如：

《講來年好》、《講聖州序》、《講樂章序》、《講道德經》、《講蒙求爨》、《講心字爨》。

此即推說說諢經之例而廣之。他如：

《訂注論語》、《論語謁食》、《擂鼓孝經》、《唐韻六帖》。

疑亦此類。又有：

《背鼓千字文》、《變龍千字文》、《捽盒千字文》、《錯打千字文》、《木驢千字文》、《埋頭千字文》。

此當取周興嗣《千字文》中語，以演一事，以悅俗耳，在後世南曲賓白中猶時遇之；蓋其由來已古，此亦說唱之類也。又如：

《神農大說藥》、《講百果爨》、《講百花爨》、《講百禽爨》。

案《武林舊事》（卷六）載說藥有楊郎中、徐郎中、喬七官人，則南宋亦有之。其說或借藥名以製曲，或說而不唱，則不可知；至講百果、百花、百禽，亦其類也。

「打略拴搐」中，有《星象名》、《果子名》、《草名》等。以名字終者二十六種，當亦說藥之類。又有：

《和尚家門》四本，《先生家門》四本（自其子目觀之，先生謂道士也），《秀才家門》十本，《列良家門》六本（列良謂日者），《禾下家門》五本（禾下謂農夫），《大夫家門》八本（大夫謂醫士），《卒子家門》四本，《良頭家門》二本（良頭未詳），《邦老家門》五本（邦老謂盜賊），《都子家門》三本（都子謂乞丐），《孤下家門》三本（孤下謂官吏），《司吏家門》二本，《仵作行家門》一本，《攦俠家門》一本（攦俠未詳）。

此五十五本，殆摹寫社會上種種人物職業，與三教、迓鼓等戲相似。此外如「拴搐艷段」中之《遮截架解》、《三打步》、《穿百伻》，「打略拴搐」中之《難字兒》、《猜謎》等，則並競技游戲等事而有之。此種或占演劇之一部分，或用為戲劇中之材料，雖不可知，然可見此種戲劇，實綜合當時所有之游戲技藝，尚非純粹之戲劇也。

此院本名目之為金人所作，蓋無可疑。《輟耕錄》云：「金有雜劇、院本、諸宮調。院本、雜劇，其實一也。國朝院本雜劇，始釐而二之。」今此目之與官本雜劇段數同名者十餘種，而一謂之雜劇，一謂之院本，足明其為金之院本，而非元之院本，一證也。中有《金皇聖德》一本，明為金人之作，而非宋元人之作，二證也。如《水龍吟》、《雙聲疊韻》等之以曲調名

者，其曲僅見於《董西廂》，而不見於元曲，三證也。與宋官本雜劇名例相同，足證其爲同時之作，四證也。且其中關係開封者頗多，開封者，宋之東都，金之南都，而宣宗貞祐後遷居於此者也，故多演宋汴京時事。「上皇院本」且勿論，他如鄆王、蔡奴，汴京之人也，金明池、陳橋，汴京之地也，其中與宋官本雜劇同名者，或猶是北宋之作，亦未可知。然宋金之間，戲劇之交通頗易：如雜班之名，由北而入南，唱賺之作，由南而入北；（唱賺始於紹興間，然《董西廂》中亦多用之）；又如演蔡中郎事者，則南有負鼓盲翁之唱，而院本名目中亦有《蔡伯喈》一本：可知當時戲曲流傳，不以國土限也。

七、古劇之結構

宋金以前雜劇院本，今無一存。又自其目觀之，其結構與後世戲劇迥異，故謂之古劇。

古劇者，非盡純正之劇，而兼有競技遊戲在其中，既如前二章所述矣。蓋古人雜劇，非瓦舍所演，則於宴集用之。瓦舍所演者，技藝甚多，不止雜劇一種；而宴集時所以娛耳目者，雜劇之外，亦尚有種種技藝。觀《宋史·樂志》、《東京夢華錄》、《夢粱錄》、《武林舊事》所載天子大宴禮節可知。即以雜劇言，其種類亦不一。正雜劇之前，有艷段，其後散段謂之雜扮，（見第六章）二者皆較正雜劇爲簡易。此種簡易之劇，當以滑稽戲競技遊戲充之，故此等亦時冒雜劇之名，此在後世猶然。明顧起元《客座贅語》謂：「南都萬曆以前，大席則用教坊打院本，乃北曲四大套者。中間錯以撮墊圈，舞觀音，或百丈旗，或跳隊。」明代且然，則宋金固不足怪。但其相異者，則明代競技等，錯在正劇之中間，而宋金則在其前後耳。至正雜劇之數，每次所演，亦復不多。《東京夢華錄》謂：「雜劇入場，一場兩段。」《夢粱錄》亦云：「次做正雜劇，通名兩段。」《武林舊事》（卷一）所載：「天基聖節排當樂次」，亦皇帝初坐，進雜劇二段，再坐，復進二段。此可以例其餘矣。

脚色之名，在唐時只有參軍、蒼鶻，至宋而其名稍繁。《夢粱錄》（卷二十）云：「雜劇中末泥爲長，每一場四人或五人。（中略）末泥色主張，引戲色分付，副淨色發喬，副末色打諢。或添一人，名曰裝孤。」《輟耕錄》（卷二十五）所述略同。唯《武林舊事》（卷一）所載：

「乾淳敎坊樂部」中，雜劇三甲，一甲或八人或五人。其所列脚色五，則有戲頭而無末泥，有裝旦而無裝孤，而引戲、副淨、副末三色則同，唯副淨則謂之次淨耳。《夢粱錄》云：「雜劇中末泥爲長。」則末泥或即戲頭、引戲，實出古舞中之舞頭、引舞，（唐王建宮詞：

「舞頭先拍第三聲」，又：「每過舞頭分兩向」，則舞頭唐時已有之。《宋史·樂志》有引舞，亦謂之引舞頭。《樂府雜錄·傀儡》條有引歌舞者郭郎，則引舞亦始於唐也。）則末泥亦當出於古舞中之舞末。《東京夢華錄》（卷九）云：「舞旋多是雷中慶，舞曲破攧前一遍，舞者入場，至歇拍，一人入場，對舞數拍，前舞者退，獨後舞者終其曲，謂之舞末。」末之名當出於此。又長言之則爲末泥也。淨者，參軍之促音，宋代演劇時，參軍色手執竹竿子，（見《東京夢華錄》卷九）亦如唐代協律郎之舉麾樂作，偃麾樂止相似，故參軍亦謂之竹竿子。由是觀之，則末泥色以主張爲職，參軍色以指麾爲職，不親在搬演之列。故宋戲劇中淨、末二色，反不如副淨、副末之著也。

唐之參軍、蒼鶻，至宋而爲副淨、副末二色。夫上旣言淨爲參軍之促音，茲何故復以副

淨爲參軍也？曰：副淨本淨之副，故宋人亦謂之參軍。《夢華錄》中執竹竿子之參軍，當爲淨；而第二章滑稽劇中所屢見之參軍，則副淨也。此說有徵乎？曰：《輟耕錄》云：「副淨古謂之參軍，副末古謂之蒼鶻，鶻能擊禽鳥，末可打副淨。」此說以第二章所引《夷堅志》（丁集卷四）、《桯史》（卷七）、《齊東野語》（卷十三）諸事證之，無乎不合：則參軍之爲副淨，當可信也。故淨與末，始見於宋末諸書；而副淨與副末，則北宋人著述中已見之。黃山谷〔鼓笛令〕詞云：「副靖傳語木大，鼓兒裏且打一和。」王直方《詩話》《苕溪漁隱叢話》前集卷二十引）載：「歐陽公致梅聖兪簡云：『正如雜劇人，上名下韻不來，須副末接續。』」凡宋滑稽劇中，與參軍相對待者，雖不言其爲何色，其實皆爲副末。此出於唐代參軍與蒼鶻之關係，其來已古。而《夢梁錄》所謂末泥色主張，引戲色分付，副淨色發喬，副末色打諢，此四語實能道盡腳色之職分也。主張、分付，皆編排命令之事，故其自身不復演劇。發喬者，蓋喬作愚謬之態，以供嘲諷；而打諢，則益發揮之以成一笑柄也。試細玩第二章所載滑稽劇，無在不可見發喬打諢二者之關係。至他種雜劇，雖不知如何，然謂副淨、副末二色，爲古劇中最重之腳色，無不可也。

至裝孤、裝旦二語，亦有可尋味者。元人腳色中有孤有旦，其實二者非腳色之名；孤者，當時官吏之稱，旦者，婦女之稱。其假作官吏婦女者，謂之裝孤、裝旦則可；若徑謂之孤與

旦，則已過矣。孤者，當以帝王官吏自稱孤寡，故謂之孤；且與姐不知其義。然《青樓集》謂張奔兒爲風流旦，李嬌兒爲溫柔旦，則旦疑爲宋元倡伎之稱。優伶本非官吏，又非婦人，故其假作官吏婦人者，謂之裝孤、裝旦也。

要之：宋雜劇、金院本二目所現之人物，若姐、若旦、若徠，則示其男女及年齒；若孤、若酸、若爺老、若邦老，則示其職業及位置；若厥、若偌，則示其性情舉止；（其解均見拙著《古劇脚色考》）若哮、若鄭、若和，雖不解其義，亦當有所指示。然此等皆有某脚色以扮之，而其自身非脚色之名，則可信也。

宋雜劇、金院本二目中，多被以歌曲。當時歌者與演者，果一人否，亦所當考也。滑稽劇之言語，必由演者自言之；至自唱歌曲與否，則當視此時已有代言體之戲曲否以爲斷。若僅有敍事體之曲，則當如第四章所載史浩《劍舞》，歌唱與動作，分爲二事也。

綜上所述者觀之，則唐代僅有歌舞劇及滑稽劇，至宋金二代而始有純粹演故事之劇；故雖謂真正之戲劇，起於宋代，無不可也。然宋金演劇之結構，雖略如上，而其本則無一存。故當日已有代言體之戲曲否，已不可知。而論真正之戲曲，不能不從元雜劇始也。

八、元雜劇之淵源

由前數章之說，則宋金之所謂雜劇院本者，其中有滑稽戲，有正雜劇，有艷段，有雜班，又有種種技藝游戲。其所用之曲，有大曲，有法曲，有諸宮調，有詞，其名雖同，而其實頗異。至成一定之體段，用一定之曲調，而百餘年間無敢踰越者，則元雜劇是也。元雜劇之視前代戲曲之進步，約而言之，則有二焉。宋雜劇中用大曲者幾半。大曲之為物，遍數雖多，然通前後為一曲，其次序不容顛倒，而字句不容增減，格律至嚴，故其運用亦頗不便。其用諸宮調者，則不拘於一曲。凡同在一宮調中之曲，皆可用之。顧一宮調中，雖或有聯至十餘曲者，然大抵用二、三曲而止。移宮換韻，轉變至多，故於雄肆之處，稍有欠焉。元雜劇則不然，每劇皆用四折，每折易一宮調，每調中之曲，必在十曲以上。其視大曲為自由，而較諸宮調為雄肆。且於正宮之〔端正好〕、〔貨郎兒〕、〔煞尾〕，仙呂宮之〔混江龍〕、〔後庭花〕、〔青歌兒〕，南呂宮之〔草池春〕、〔鵪鶉兒〕、〔黃鐘尾〕，中呂宮之〔道和〕，雙調之〔□□□〕、〔折桂令〕、〔梅花酒〕、〔尾聲〕，共十四曲：皆字句不拘，可以增損，此樂曲上之進步也。其二則由敍事體而變為代言體也。宋人大曲，就其現存者觀之，皆為敍事體。金之諸宮調，雖

有代言之處，而其大體只可謂之敍事。獨元雜劇於科白中敍事，而曲文全爲代言。雖宋金時

或當已有代言體之戲曲，而就現存者言之，則斷自元劇始，不可謂非戲曲上之一大進步也。

此二者之進步，一屬形式，一屬材質，二者兼備，而後我中國之眞戲曲出焉。

顧自元劇之進步言之，雖若出於創作者，然就其形式分析觀之，則頗不然。元劇所用曲，

據周德清《中原音韻》所紀，則黃鐘宮二十四章，正宮二十五章，大石調二十一章，小石調

五章，仙呂四十二章，中呂三十二章，南呂二十一章，雙調一百章，越調三十五章，商調十

六章，商角調六章，般涉調八章，都三百三十五章，（章即曲也）而其中小石、商角、般涉三

調，元劇中從未用之。故陶九成《輟耕錄》（卷二十七）無此三調之曲，僅有正宮二十五章，

黃鐘十五章，南呂二十章，中呂三十八章，仙呂三十六章，商調十六章，大石十九章，雙調

六十章，都二百三十章。二者不同。觀《太和正音譜》所錄，全與《中原音韻》同。則以曲

言之，陶說爲未備矣。然劇中所用，則出於陶《錄》二百三十章外者甚少。此外百餘章，不

過元人小令套數中用之耳。今就此三百三十五章研究之，則其曲爲前此所有者幾半。更分析

之，則出於大曲者十一：

〔降黃龍袞〕（黃鐘），〔小梁州〕、〔六幺遍〕（以上正宮），〔催拍子〕（大石），〔伊州遍〕

（小石），〔八聲甘州〕、〔六幺序〕、〔六幺令〕、〔普天樂〕（以上仙呂），《宋史·樂志》太

宗撰大曲，有《平晉普天樂》，此或其略言也）、〔齊天樂〕（以上中呂），〔梁州第七〕（南呂）。

出於唐宋詞者七十有五：

〔醉花陰〕、〔喜遷鶯〕、〔賀聖朝〕、〔晝夜樂〕、〔八月圓〕、〔拋球樂〕、〔侍香金童〕、〔女冠子〕（以上黃鐘宮），〔滾繡毬〕、〔菩薩蠻〕（以上正宮），〔歸塞北〕（即詞之〔望江南〕）、〔念奴嬌〕、〔雁過南樓〕（晏殊《珠玉詞》清商怨》中有此句，其調即詞之〔清商怨〕）、〔天下樂〕、〔青杏兒〕（宋詞作〔青杏子〕）、〔還京樂〕、〔百字令〕（以上大石，〔點絳脣〕、〔鵲踏枝〕、〔金盞兒〕（金盞子）詞作〔金盞子〕、〔憶王孫〕、〔瑞鶴仙〕、〔後庭花〕、〔太常引〕、〔柳外樓〕（即〔憶王孫〕，〔粉蝶兒〕、〔醉春風〕、〔醉高歌〕、〔上小樓〕、〔滿庭芳〕、〔剔銀燈〕、〔柳青娘〕、〔朝天子〕（以上中呂），〔烏夜啼〕、〔感皇恩〕、〔賀新郎〕（以上南呂），〔駐馬聽〕、〔夜行船〕、〔月上海棠〕、〔風入松〕、〔萬花方三臺〕、〔滴滴金〕、〔太清歌〕、〔搗練子〕、〔快活年〕（宋詞作〔快活年近拍〕）、〔豆葉黃〕、〔川撥棹〕、〔撥棹子〕、〔金盞兒〕、〔也不羅〕（原注即〔野落索〕。案其調即宋詞之〔一落索〕）也，〔行香子〕、〔碧玉簫〕、〔驟雨打新荷〕、〔減字木蘭花〕、〔青玉案〕、〔魚游春水〕（以上雙調），〔金蕉葉〕、〔小桃紅〕、〔三臺印〕、〔耍三臺〕、〔梅花引〕、〔看

花回〕、〔南鄉子〕、〔糖多令〕（以上越調），〔集賢賓〕、〔逍遙樂〕、〔望遠行〕、〔玉抱肚〕、〔秦樓月〕（以上商調），〔黃鶯兒〕、〔踏莎行〕、〔垂絲釣〕、〔應天長〕（以上商角調），〔哨遍〕、〔瑤臺月〕（以上般涉調）。

其出於諸宮調中各曲者，二十有八：

〔出隊子〕、〔刮地風〕、〔寨兒令〕、〔神仗兒〕、〔四門子〕、〔文如錦〕、〔啄木兒煞〕（以上黃鐘），〔脫布衫〕（正宮），〔茶蘼香〕、〔玉翼蟬煞〕（以上大石），〔賞花時〕、〔勝葫蘆〕、〔混江龍〕（以上仙呂），〔迎仙客〕、〔石榴花〕、〔鶻打兔〕、〔喬捉蛇〕（以上中呂），〔一枝花〕、〔牧羊關〕（以上南呂），〔攬箏琶〕、〔慶宣和〕（以上雙調），〔青山口〕、〔凭欄人〕、〔雪裏梅〕（以上越調），〔耍孩兒〕、〔牆頭花〕、〔急曲子〕、〔麻婆子〕（以上般涉調）。

然則此三百三十五章，出於古曲者一百有十，殆當全數之三分之一。雖其詞字句之數，或與古詞不同，當由時代遷移之故；其淵源所自，要不可誣也。此外曲名，尚有雖不見於古詞曲，而可確知其非創造者如下：

〔六國朝〕（大石）　曾敏行《獨醒雜志》（卷五）：「先君嘗言宣和末，客京師，街巷鄙人，多歌蕃曲，名曰〔異國朝〕、〔四國朝〕、〔六國朝〕、〔蠻牌序〕、〔蓬蓬花〕等。其言至俚，

一時士大夫亦皆歌之。」則汴宋末已有此曲也。

〔憨郭郎〕（大石）《樂府雜錄·傀儡子》條云：「其引歌舞有郭郎者，髮正禿，善優笑，閭里呼為郭郎，凡劇場必在俳兒之首也。」《後山詩話》載楊大年《傀儡詩》：「鮑老當筵笑郭郎」，則宋時尚有之，其曲當出宋代也。

〔叫聲〕（中呂）《事物紀原》（卷九）《吟叫》條：「嘉祐末，仁宗上仙，四海遏密，故市井初有叫果子之戲。其本蓋自至和嘉祐之間叫（紫蘇丸），泊樂工杜人經十叫子始也。京師凡賣一物，必有聲韻，其吟哦俱不同，故市人採其聲調，間以詞章，以為戲樂也。今盛行於世，又謂之吟哦也。」《夢梁錄》（卷二十）：「今街市與宅院，往往效京師叫聲，以市井諸色歌叫賣合之聲，採合宮商，成其詞也。」

〔快活三〕（中呂）《東京夢華錄》（卷七）關撲有名者，任大頭快活三之類。《武林舊事》（卷二）舞隊有《快活三郎》、《快活三娘》二種，蓋亦宋時語也。

〔鮑老兒〕、〔古鮑老〕（中呂）楊文公詩：「鮑老當筵笑郭郎。」《武林舊事》（卷二）舞隊中有《大小斫刀鮑老》、《交袞鮑老》，則亦宋時語也。

〔四邊靜〕（中宮）《雲麓漫鈔》（卷四）：「巾之制，有圓頂、方頂、磚頂、琴頂、秦伯陽又以磚頂服，去頂上之重紗，謂之四邊淨。」則此亦宋時語也。

〔喬捉蛇〕（中呂）《武林舊事》（卷二）舞隊中有《喬捉蛇》，金人院本名目中，亦有《喬捉蛇》一本。

〔撥不斷〕（仙呂）《武林舊事》（卷六）唱〔撥不斷〕有張鬍子、黃三二人，則亦宋時舊曲也。

〔太平令〕（仙呂）《夢粱錄》（卷二十）：「紹興年間，有張五牛大夫，因聽動鼓板中有〔太平令〕或賺鼓板，遂撰爲賺。」則亦宋時舊曲也。

此上十章，雖不見於現存宋詞中，然可證其爲宋代舊曲，或爲宋時習用之語，則其有所本，蓋無可疑。由此推之，則其他二百十餘章，其爲宋金舊曲者，當復不鮮；特無由證明之耳。

雖元劇諸曲配置之法，亦非盡由創造。《夢粱錄》謂宋之纏達，引子後只有兩腔，迎互循環。今於元劇仙呂宮、正宮中曲，實有用此體例者。今舉其例：如馬致遠《陳摶高臥》劇第一折，〔仙呂〕第五曲後，實以〔後庭花〕、〔金盞兒〕二曲迎互循環。今舉其全折之曲名：〔仙呂·點絳唇〕、〔混江龍〕、〔油葫蘆〕、〔天下樂〕、〔醉中天〕、〔後庭花〕、〔金盞兒〕、〔後庭花〕、〔金盞兒〕、〔醉中天〕、〔金盞兒〕、〔賺煞〕。

鄭廷玉《看錢奴買冤家債主》第二折，則其例更明。

〔正宮·端正好〕、〔滾繡毬〕、〔倘秀才〕、〔滾繡毬〕、〔倘秀才〕、〔滾繡毬〕、〔倘秀才〕、〔滾繡毬〕、〔倘秀才〕、〔塞鴻秋〕、〔隨煞〕。

此中〔端正好〕一曲，當宋纏達中之引子，而以〔滾繡毬〕、〔倘秀才〕二曲循環迎互，至於四次，〔隨煞〕則當纏達之尾聲，唯其上多〔塞鴻秋〕一曲。《陳摶高臥》劇之第四折亦然。

其全折之曲名如下：

〔正宮·端正好〕、〔滾繡毬〕、〔倘秀才〕、〔滾繡毬〕、〔倘秀才〕、〔滾繡毬〕、〔倘秀才〕、〔叨叨令〕、〔倘秀才〕、〔滾繡毬〕、〔倘秀才〕、〔滾繡毬〕、〔倘秀才〕、〔三煞〕、〔二煞〕、〔煞尾〕。

元刊無名氏《張千替殺妻》雜劇第二折亦同。

〔端正好〕、〔滾繡毬〕、〔倘秀才〕、〔滾繡毬〕、〔倘秀才〕、〔滾繡毬〕、〔倘秀才〕、〔滾繡毬〕、〔叨叨令〕、〔尾聲〕。

此亦皆以〔滾繡毬〕、〔倘秀才〕二曲相循環，中唯雜以〔叨叨令〕一曲。他劇正宮曲中之相循環者，亦皆用此二曲，故《中原音韻》於此二曲下皆注「子母調」。此種自宋代纏達出，毫無可疑。可知元劇之構造，實多取諸舊有之形式也。

且不獨元劇之形式爲然·，即就其材質言之，其取諸古劇者不少。茲列表以明之：

作者	劇名（元雜劇）	宋官本雜劇	金院本名目	其他
關漢卿	姑蘇臺范蠡進西施			范蠡 董穎〔薄媚〕大曲
同	包待制三勘蝴蝶夢		蝴蝶夢	
同	隋煬帝摔龍舟		摔龍舟	
同	劉盼盼鬧衡州		劉盼盼	
高文秀	劉先主襄陽會		襄陽會	
白樸	鴛鴦簡牆頭馬上（一作裴少俊牆頭馬上）	裴少俊伊州	鴛鴦簡 牆頭馬	
同	崔護謁漿	崔護六么 崔護逍遙樂		
庚天錫	隋煬帝風月錦帆舟		摔龍舟	
同	薛昭誤入蘭昌宮		蘭昌宮	
同	封騭先生駡上元	封涉中和樂		
李文蔚	蔡遙遙醉寫石州慢		蔡消閒	
李直夫	尾生期女渰藍橋		渰藍橋	
吳昌齡	唐三藏西天取經		唐三藏	
王實父	張天師斷風花雪月	風花雪月爨	風花雪月	
同	韓彩雲絲竹芙蓉亭		芙蓉亭	
同	崔鶯鶯待月西廂記	鶯鶯六么		

李壽卿　　船子和尚秋蓮夢

尚仲賢　　海神廟王魁負桂英

同　　　　徐駙馬樂昌分鏡記

同　　　　曲江池杜甫游春

同　　　　崔懷寶月夜聞箏

沈和　　　花間四友莊周夢

范康　　　張生煮海

鄭光祖　　崔護謁漿

史九敬先　洞庭湖柳毅傳書

　　　　　鳳皇坡越娘背燈

周文質　　孫武子教女兵

趙善慶　　孫武子教女兵

無名氏　　朱砂擔滴水浮漚記

王魁三鄉題

越娘道人歡
柳毅大聖樂
（見前）

浮漚傳永成雙浮漚暮雲歸

船子和尚
四不犯

張生煮海
莊周夢
月夜聞箏
杜甫游春

董解元《西廂》
諸宮調

宋末有《王魁》
戲文

南宋有《樂昌
分鏡》戲文

宋舞隊有《孫
武子教女
兵》

同上

同	逞風流王煥百花亭	宋末有《王煥》戲文
同	雙鬬醫	雙鬬醫
同	十樣錦諸葛論功	十樣錦

今元劇目錄之見於《錄鬼簿》、《太和正音譜》者，共五百餘種。而其與古劇名相同，或出於古劇者，共三十二種。且古劇之目，存亡恐亦相半，則其相同者，想尚不止於此也。由元劇之形式材料兩面研究之，可知元劇雖有特色，而非盡出於創造；由是其創作之時代，亦可得而略定焉。

九、元劇之時地

元雜劇之體，創自何人，不見於紀載。鍾嗣成《錄鬼簿》所著錄，以關漢卿為首。寧獻王《太和正音譜》以馬致遠為首。然《正音譜》之評曲也，於關漢卿則云：「觀其詞語，乃可上可下之才；蓋所以取者，初為雜劇之始，故卓以前列。」蓋《正音譜》之次第，以詞之甲乙論，而非以時代之先後。其以漢卿為雜劇之始，固與《錄鬼簿》同也。漢卿時代，頗多異說。楊鐵崖《元宮詞》云：「開國遺音樂府傳，白翎飛上十三弦，大金優諫關卿在，《伊尹扶湯》進劇編。」此關卿當指漢卿而言。雖《錄鬼簿》所錄漢卿雜劇六十本中，無《伊尹扶湯》，而鄭光祖所作雜劇目中有之。然馬致遠《漢宮秋》雜劇中，有云：「不說它《伊尹扶湯》，則說那《武王伐紂》。」案《武王伐紂》乃趙文殷所作雜劇，則《伊尹扶湯》亦必為雜劇之名。馬致遠時代，在漢卿之後，鄭光祖之前，則其所云《伊尹扶湯》，亦未為鄭氏之作。其不見於《錄鬼簿》者，亦猶其所作《竇娥冤》、《續西廂》等，亦未為鍾氏所錄也。楊詩云云，正指漢卿，則漢卿固逮事金源矣。《錄鬼簿》云：「漢卿，大都人，太醫院尹。」明蔣仲舒《堯山堂外紀》（卷六十八）則云：「金末為太醫院尹，金亡不仕。」則不知所據。據《輟耕錄》（卷二十三）則漢卿至中統初尚存。案自金亡至元中統元年，凡二十六年。

果使金亡不仕，則似無於元代進雜劇之理。寧視漢卿生於金代，仕元，爲太醫院尹，爲稍當

也。又《鬼董》五卷末，有元泰定丙寅臨安錢孚跋云：「關解元之所傳」，後人皆以解元爲即

漢卿。《堯山堂外紀》遂誤以此書爲漢卿所作。錢氏《元史藝文志》仍之。案解元之稱，始於

唐;而其見於正史也，始於《金史·選舉志》。金人亦喜稱人爲解元，如董解元是已。則漢卿

得解，自當在金末。若元則唯太宗九年，(金亡後三年) 秋八月一行科舉，後廢而不舉者七十

八年。至仁宋延祐元年八月，始復以科目取士，遂爲定制。故漢卿得解，即非在金世，亦必

在蒙古太宗九年。至世祖中統之初，固已垂老矣。雜劇苟爲漢卿所創，則其創作之時，必在

金天興與元中統間二、三十年之中，此可略得而推測者也。

《正音譜》雖云漢卿爲雜劇之始，然漢卿同時，雜劇家業已輩出，此未必由新體流行之

速，抑由元劇之創作諸家亦各有所盡力也。據《錄鬼簿》所載，於楊顯之，則云「與漢卿莫

逆交，凡有珠玉，與公較之」;於費君祥則云「與漢卿交，有《愛女論》行於世」;於梁進之

則云「與漢卿世交」。又如紅字李二、花李郎二人，皆注教坊劉耍和婿。按《輟耕錄》所載院

本名目，前章既定爲金人之作，而云教坊魏武劉三人鼎新編輯，劉疑即劉耍和。金李治敬齋

《古今黈》(卷一) 云：「近者伶官劉子才，蓄才人隱語數十卷。」疑亦此人，則其人自當在

金末，而其婿之時代，當與漢卿不甚相遠也。他如石子章，則《元遺山詩集》(卷九) 有答石

子璋兼送其行七律一首：李庭《寓庵集》（卷二）亦有送石子章北上七律一首。按寓庵生於金承安三年，卒於元至元十三年，其年代與遺山略同。如雜劇家之石子章，即《遺山》、《寓庵集》中之人，則亦當與漢卿同時矣。

此外與漢卿同時者，尚有王實父。《西廂記》五劇，《錄鬼簿》屬之實父。後世或謂王作，而關續之；（都穆《南濠詩話》，王世貞《藝苑巵言》。）或謂關作，而王續之者。（《雍熙樂府》卷十九，載無名氏《西廂十詠》）然元人一劇，如《黃梁夢》、《驪驤裘》等，恒以數人合作，況五劇之多乎？且合作者，皆同時人，自不能以作者與續者定時代之先後也。則實父生年，固不後於漢卿。又漢卿有《閨怨佳人拜月亭》一劇，實甫亦有《才子佳人拜月亭》劇，其所譜者乃金南遷時事，事在宣宗貞祐之初，距金亡二十年。或二人均及見此事，故各有此本歟。此外元初雜劇家，其時代確可考者，則有白仁甫樸。據元王博文《天籟集序》謂：「仁甫年七歲，遭壬辰之難。」又謂：「中統初，開府史公，將以所業薦之於朝。」按壬辰為金哀宗天興元年，時仁甫年七歲，則至中統元年庚辰，年正三十五歲，故於至元一統後，尚游金陵。蓋視漢卿為後輩矣。

由是觀之，則元劇創造之時代，可得而略定矣。至有元一代之雜劇，可分為三期：一、蒙古時代：此自太宗取中原以後，至至元一統之初。《錄鬼簿》卷上所錄之作者五十七人，大

都在此期中。（中如馬致遠、尚仲賢、戴善甫，均爲江浙行省務官，姚守中爲平江路吏，李文蔚爲江州路瑞昌縣尹，趙天錫爲鎮江府判，張壽卿爲浙江省掾史，皆在至元一統之後。侯正卿亦曾游杭州，然《錄鬼簿》均謂之前輩名公才人，與漢卿無別，或其游宦江浙，爲晚年之事矣。）其人皆北方人也。二、一統時代：則自至元後至至順後至元間，《錄鬼簿》所謂「已亡名公才人，與余相知或不相知者」是也。其人則南方爲多：否則北人而僑寓南方者也。三、至正時代：《錄鬼簿》所謂「方今才人」是也。此三期，以第一期之作者爲最盛，其著作存者亦多，元劇之傑作大抵出於此期中。至第二期，則除宮天挺、鄭光祖、喬吉三家外，殆無足觀；而其劇存者亦罕。第三期則存者更罕，僅有秦簡夫、蕭德祥、朱凱、王曄五劇，其去蒙古時代之劇遠矣。

就諸家之時代，今取其有雜劇存於今者，著之。

第一期

關漢卿　楊顯之　張國賓（一作國賓）　石子章　王實父　高文秀　鄭廷玉　白樸　馬致遠　李文蔚　李直夫　吳昌齡　武漢臣　王仲文　李壽卿　尚仲賢　石君寶　紀君祥戴善甫　李好古　孟漢卿　李行道　孫仲章　岳伯川　康進之　孔文卿　張壽卿

第二期

楊梓　宮天挺　鄭光祖　范康　金仁傑　曾瑞　喬吉

第三期

秦簡夫　蕭德祥　朱凱　王曄

此外如王子一、劉東生、谷子敬、賈仲名諸劇，皆云元人，《太和正音譜》則直以為明人。案王劉諸人不見他書；唯賈仲名則元人有同姓名者。《元史・賈居貞傳》：「居貞字仲明，真定獲鹿人，官至江西行省參知政事。卒於至元十七年，年六十三。」則尚為元初人，似非作曲之賈仲名。且《正音譜》寧獻王所作，紀其同時之人，當無大謬。又谷賈二人之曲，雖氣骨頗高，而傷於綺麗，頗於元曲不類；則視為明初人，當無大誤也。

更就雜劇家之里居研究之，則如左表。

大都	中書省所屬		河南江北等處行中書省所屬	江浙等處行中書省所屬
關漢卿	李好古「保定」	陳無妄「東平」	趙天錫「汴梁」	金仁傑「杭州」
王實甫	彭伯威「同」	王廷秀「益都」		范康「同」
庾天錫	白樸「真定」	武漢臣「濟南」	陸顯之「同」	沈和「同」
馬致遠	李文蔚「同」	岳伯川「同」		鮑天祐「同」
		鍾嗣成「同」		

王仲文「同」	尚仲賢「同」	康進之「棣州」	姚守中「洛陽」	陳以仁「同」
楊顯之「同」	戴善甫「同」	吳昌齡「西京」	孟漢卿「亳州」	范居中「同」
紀君祥「同」	侯正卿「同」	李壽卿「太原」		施惠「同」
費君祥	史九敬先「同」	劉唐卿「同」	張鳴善「揚州」	黃天澤「同」
費唐臣	江澤民「同」	喬吉甫「同」	孫子羽「同」	沈拱「同」
張國寶	鄭廷玉「彰德」	石君寶「平陽」		周文質「同」
石子章	趙文殷「同」	于伯淵「同」		蕭德善「同」
李寬甫	陳寧甫「大名」	趙公輔「同」		陸登善「同」
梁進之「大名」	李進取「同」	狄君厚「同」		王曄「同」
孫仲章	宮天挺「同」	孔文卿「同」		王仲元「同」
趙明道	高文秀「東平」	鄭光祖「同」		楊梓「嘉興」
李子中	張時起「同」	李行甫「同」		
李時中	顧仲清「同」			
曾瑞	張壽卿「同」			
王伯成	趙良弼「同」			
涿州				

由右表觀之，則六十二人中，北人四十九，而南人十三。而北人之中，中書省所屬之地，即今直隸、山東西產者，又得四十六人。而其中大都產者，十九人：且此四十六人中，其十

分之九，為第一期之雜劇家，則雜劇之淵源地，自不難推測也。又北人之中，大都之外，以平陽為最多。其數當大都之五分之二。按《元史・太宗紀》：「太宗二七年，耶律楚材請立編修所於燕京，經籍所於平陽，編集經史，至世祖至元二年，始徙平陽經籍所於京師。」則元初除大都外，此為文化最盛之地，宜雜劇家之多也。至中葉以後，則劇家悉為杭州人，中如宮天挺、鄭光祖、曾瑞、喬吉、秦簡夫、鍾嗣成等，雖為北籍，亦均久居浙江。蓋雜劇之根本地，已移而至南方，豈非以南宋舊都，文化頗盛之故歟。

元初名臣大有作小令套數者，惟雜劇之作者，大抵布衣；否則為省椽令史之屬。蒙古色目人中，亦有作小令套數者，而作雜劇者，則唯漢人（其中唯李直夫為女真人）。蓋自金末重吏，自椽史出身者，其任用反優於科目。至蒙古滅金，而科目之廢，垂八十年，為自有科目來未有之事。故文章之士，非刀筆吏無以進身；則雜劇家之多為椽史，固自不足怪也。沈德符《萬曆野獲編》（卷二十五）及臧懋循《元曲選序》均謂蒙古時代，曾以詞曲取士，其說固誕妄不足道。余則謂元初之廢科目，却為雜劇發達之因。蓋自唐宋以來，士之競於科目者，已非一朝一夕之事，一旦廢之，彼其才力無所用，而一於詞曲發之。且金時科目之學，最為淺陋（觀劉祁《歸潛志》卷七、八、九數卷可知）。此種人士，一旦失所業，固不能為學術上之事。而高文典冊，又非其所素習也。適雜劇之新體出，遂多從事於此；而又有一二天才出

於其間，充其才力，而元劇之作，遂為千古獨絕之文字。然則由雜劇家之時代爵里，以推元劇創造之時代，及其發達之原因，如上所推論，固非想像之說也。

附考：案金以律賦策論取士。逮金亡後，科目雖廢，民間猶有為此學者。如王博文、白仁甫《天籟集序》謂：「律賦為專門之學，而太素有能聲（太素，仁甫字），號後進之翹楚。」案仁甫金亡時不及十歲，則其作律賦，必在科目已廢之後。當時人士之熱中科目如此。又元代士人不平之氣，讀宮天挺《范張雞黍》劇第一、二折，可見一斑也。

十、元劇之存亡

元人所作雜劇，共若干種，今不可考。明李開先先作《張小山樂府序》云：「洪武初年，親王之國，必以詞曲千七百本賜之。」然寧獻王權亦當時親王之一，其所作《太和正音譜》卷首，著錄元人雜劇，僅五百三十五本，加以明初人所作，亦僅五百六十六本。則李氏之言或過矣。元鍾嗣成《錄鬼簿序》，作於至順元年，而書中紀事，訖於至正五年。其所著錄者，亦僅四百五十八本。雖此二書所未著錄而見於他書，或尚傳於今者，亦尚有之；然現今傳本出於二書外者，不及百分之五，則李氏所云千七百本，良可信也。至明隆、萬間而流傳漸少，長興臧懋循之刻《元曲選》也，從黃州劉延伯借元人雜劇二百五十種。然其所刻百種內，已有明初人作六種《兒女團圓》、《金安壽》、《城南柳》、《誤入桃源》、《對玉梳》、《蕭淑蘭》）；則二百五十種中，亦非盡元人作矣。與臧氏同時刊行雜劇者，有無名氏之《元人雜劇選》，海寧陳與郊之《古名家雜劇》，而金陵唐氏世德堂亦有彙刊之本。唐氏所刊，僅見殘本三種：一為明王九思作，餘二種皆《元曲選》所已刊。至《元人雜劇選》與《古名家雜劇》

二書,至爲罕覯,存佚已不可知。第就其目觀之,則《元人雜劇選》之出《元曲選》外者,僅馬致遠《踏雪尋梅》、羅貫中《龍虎風雲會》、無名氏《九世同居》、《苻金錠》四種耳。《古名家雜劇》正續二集,雖多至六十種,然並刻明人之作,內同於《元曲選》者三十九種,同於《元人雜劇選》者一種;此外則除明周憲王、徐文長、汪南溟,各四種外;所餘唯八種,且爲元爲明尚不可知;可知隆萬間人所見元曲,當以臧氏爲富矣。姚士粦《見只編》謂:「湯海若先生妙於音律,酷嗜元人院本。自言篋中所藏元明傳奇,多至八百餘部。」朱竹垞《靜志居詩話》謂:「山陰祁氏淡生堂所藏元明雜奇,多世不常有,已至千種。」湯氏自言未免過於誇大。

若祁氏所藏,有明人作在內,則其中元劇,當亦不過二、三百種。何元朗《四友齋叢說》(卷三十七)謂其家所藏雜劇本,幾三百種,則當時元劇存者,其數略可知矣。惟錢遵王也是園藏曲,則目錄具存。其中確爲元人作者一百四十一種;而注元明間人,及古今無名氏雜劇者,凡二百有二種。;共三百四十三種。其後錢書歸泰興季氏,《季滄葦書目》載鈔本元曲三百種一百本,當即此書。則季氏之元曲三百種,當亦含明人作在內也。自是以後,藏書家罕注意元劇。唯黃氏不烈於題跋中時時誇其所藏詞曲之富,而其所跋元曲,僅《太平樂府》數種。向劇。。今藏乃顯於世。此書木函上,刊黃氏手書題字有頗疑其誇大。;然其所藏《元刊雜劇三十種》,今藏乃顯於世。此書木函上,刊黃氏手書題字有云「《元刻古今雜劇乙編》。士禮居藏。」不知當時共有幾編。而其前尚有甲編,則固無疑。

如甲編種數，與乙編同，則其所藏元刊雜劇，當有六十種，可謂最大之秘笈矣。今甲編存佚不可知，但就其乙編言之，則三十種中為《元曲選》所無者，已有十七種。合以《元曲選》中真元劇九十四種，與《西廂》五劇，則今日確存之元劇，而為吾輩所能見者，實得一百十六種。今從《錄鬼簿》之次序，並補其所未載者，紋錄之如下：

關漢卿十三本（凡元刊本均不著作者姓名，並識）。

《關張雙赴西蜀夢》（元刊本。《錄鬼簿》、《太和正音譜》並著錄。《正音譜》作《雙赴夢》）。

《閨怨佳人拜月亭》（元刊本。《錄鬼簿》、《正音譜》、《也是園書目》並著錄。亭《錄鬼簿》作庭。錢目作《王瑞蘭私禱拜月亭》）。

《錢大尹智寵謝天香》（《元曲選》甲集下。《錄鬼簿》、《正音譜》、《也是園書目》並著錄）。

《杜蕊娘智賞金線池》（《元曲選》辛集上。《錄鬼簿》、《正音譜》、《也是園書目》著錄）。

《望江亭中秋切鱠旦》（《元曲選》癸集上。《錄鬼簿》、《正音譜》、《也是園書目》著錄）。

《趙盼兒風月救風塵》（《元曲選》乙集上。《錄鬼簿》、《正音譜》、《也是園書目》著錄。

《錄鬼簿》作《烟月舊風塵》）。

《關大王單刀會》（元刊本。《錄鬼簿》、《正音譜》、《也是園書目》著錄）。

《溫太真玉鏡臺》（《元曲選》甲集下。《錄鬼簿》、《正音譜》、《也是園書目》著錄）。

《詐妮子調風月》（元刊本。《錄鬼簿》、《正音譜》著錄）。

《包待制三勘蝴蝶夢》（《元曲選》丁集下。《正音譜》、《也是園書目》著錄）。

《感天動地竇娥冤》（《元曲選》壬集下。《正音譜》、《也是園書目》著錄）。

《包待制智斬魯齋郎》（《元曲選》戊集下。《也是園書目》著錄，作元無名氏。《元曲選》題元大都關漢卿撰）。

《崔鶯鶯待月西廂記》第五劇（明歸安凌氏覆周定王刊本。近貴池劉氏覆凌本。他本皆改易體例，不足信據。《南濠詩話》、《藝苑巵言》，皆以第五劇爲漢卿作，是也）。

高文秀三本：

《黑旋風雙獻功》（《元曲選》丁集下。《錄鬼簿》、《正音譜》著錄。《錄鬼簿》作《黑旋風雙獻頭》）。

《須賈誶范叔》（《元曲選》庚集下。《錄鬼簿》、《正音譜》、《也是園書目》著錄。《錄鬼簿》作《須賈誶范睢》）。

鄭廷玉五本：

《好酒趙元遇上皇》（元刊本。《錄鬼簿》、《正音譜》、《也是園書目》著錄）。

《楚昭王疎者下船》（元刊本。《元曲選》乙集下。《錄鬼簿》、《正音譜》《也是園書目》

著錄）。

《包待制智勘後庭花》（《元曲選》己集上。《錄鬼簿》、《正音譜》、《也是園書目》著錄）。

《布袋和尚忍字記》（《元曲選》庚集上。《錄鬼簿》、《正音譜》、《也是園書目》著錄）。

《看錢奴買冤家債主》（元刊本。《元曲選》癸集上。《錄鬼簿》、《正音譜》、《也是園書目》著錄）。

《崔府君斷冤家債主》（《元曲選》庚集上。《也是園書目》著錄，作元鄭廷玉撰。《元曲選》題元無名氏撰）。

白樸二本：

《唐明皇秋夜梧桐雨》（《元曲選》丙集上。《錄鬼簿》、《正音譜》、《也是園書目》著錄。）

《裴少俊牆頭馬上》（《元曲選》乙集下。《錄鬼簿》、《正音譜》、《也是園書目》著錄。《錄鬼簿》作《鴛鴦簡牆頭馬上》）。

馬致遠六本：

《江州司馬青衫淚》（《元曲選》己集上。《錄鬼簿》、《正音譜》、《也是園書目》著錄）。

《呂洞賓三醉岳陽樓》（《元曲選》丁集下。《錄鬼簿》、《正音譜》、《也是園書目》著錄）。

《太華山陳摶高臥》（元刊本。《元曲選》戊集上。《錄鬼簿》、《正音譜》、《也是園書目》

著錄）。

《破幽夢孤雁漢宮秋》（《元曲選》甲集上。《錄鬼簿》、《正音譜》、《也是園書目》著錄。

《錄鬼簿》無「破幽夢」三字）。

《半夜雷轟薦福碑》（《元曲選》丁集上。《正音譜》、《也是園書目》著錄）。

《馬丹陽三度任風子》（元刊本。《元曲選》癸集下。《正音譜》、《也是園書目》著錄）。

李文蔚一本：

《同樂院燕青博魚》（《元曲選》乙集上。《錄鬼簿》、《正音譜》、《也是園書目》著錄。《錄

鬼簿》作《報冤臺燕青撲魚》）。

李直夫一本：

《便直行事虎頭牌》（《元曲選》丙集上。《錄鬼簿》、《正音譜》、《也是園書目》著錄。《錄

鬼簿》作《武元皇帝虎頭牌》）。

吳昌齡二本：

《張天師斷風花雪月》（《元曲選》乙集上。《錄鬼簿》、《正音譜》著錄。《錄鬼簿》作《張

天師夜斷辰鈎月》、《正音譜》作《辰鈎月》）。

《花間四友東坡夢》（《元曲選》辛集上。《正音譜》、《也是園書目》著錄）。

王實甫二本：

《崔鶯鶯待月西廂記》（明歸安凌氏覆周定王刊本。近覆凌本。《錄鬼簿》、《正音譜》、《也是園書目》著錄）。

《四丞相歌舞麗春堂》（《元曲選》己集上。《錄鬼簿》、《正音譜》、《也是園書目》著錄。《錄鬼簿》「四丞相」作「四大王」）。

武漢臣三本：

《散家財天賜老生兒》（元刊本。《元曲選》丙集上。《錄鬼簿》、《正音譜》、《也是園書目》著錄）。

《李素蘭風月玉壺春》（《元曲選》丙集下。《也是園書目》著錄，作元無名氏；《元曲選》題武漢臣撰）。

《包待制智勘生金閣》（《元曲選》癸集下。《也是園書目》著錄，作元無名氏；《元曲選》題武漢臣撰）。

王仲文一本：

《救孝子烈母不認尸》（《元曲選》戊集上。《錄鬼簿》、《正音譜》著錄）。

李壽卿二本：

《說專諸伍員吹簫》（《元曲選》丁集下。《錄鬼簿》、《正音譜》、《也是園書目》著錄）。

《月明和尚度柳翠》（《元曲選》辛集下。《錄鬼簿》、《正音譜》、《也是園書目》著錄。《錄鬼簿》作《月明三度臨歧柳》）。

尚仲賢四本：

《洞庭湖柳毅傳書》（《元曲選》癸集上。《錄鬼簿》、《正音譜》、《也是園書目》著錄）。

《尉遲公三奪槊》（元刊本。《錄鬼簿》、《正音譜》著錄）。

《漢高祖濯足氣英布》（元刊本。《元曲選》辛集上。《錄鬼簿》、《正音譜》、《也是園書目》著錄。《元曲選》不著誰作）。

《尉遲公單鞭奪槊》（《元曲選》庚集下。《也是園書目》著錄）。

石君寶三本：

《魯大夫秋胡戲妻》（《元曲選》丁集上。《錄鬼簿》、《正音譜》、《也是園書目》著錄）。

《李亞仙詩酒曲江池》（《元曲選》乙集下。《錄鬼簿》、《正音譜》著錄）。

《諸宮調風月紫雲庭》（元刊本。《錄鬼簿》、《正音譜》著錄。《錄鬼簿》「庭」作「亭」，又戴善甫亦有《宮調風月紫雲亭》，此不知石作或戴作也）。

楊顯之二本：

《臨江驛瀟湘夜雨》（《元曲選》乙集上。《錄鬼簿》、《正音譜》、《也是園書目》著錄）。

《鄭孔目風雪酷寒亭》（《元曲選》己集下。《錄鬼簿》、《正音譜》、《也是園書目》著錄。

鄭孔目《錄鬼簿》作蕭縣君）。

紀君祥一本：

《趙氏孤兒冤報冤》（元刊本。《元曲選》壬集上。《錄鬼簿》、《正音譜》、《也是園書目》著錄。冤報冤錢目作大報讎）。

戴善甫一本：

《陶學士醉寫風光好》（《元曲選》丁集上。《錄鬼簿》、《正音譜》、《也是園書目》著錄。

陶學士《錄鬼簿》作陶秀實）。

李好古一本：

《沙門島張生煮海》（《元曲選》癸集下。《錄鬼簿》、《正音譜》、《也是園書目》著錄。《錄鬼簿》無「沙門島」三字）。

張國賓三本：

《公孫汗衫記》（元刊本。《元曲選》甲集下。《錄鬼簿》、《正音譜》著錄。《錄鬼簿》公字上有「相國寺」三字，《元曲選》作《相國寺公孫合汗衫》）。

《薛仁貴衣錦還鄉》（元刊本。《元曲選》乙集下。《錄鬼簿》、《正音譜》著錄）。

《羅李郎大鬧相國寺》（《元曲選》壬集下。《也是園書目》著錄，元無名氏；《元曲選》題元張國賓撰）。

石子章一本：

《秦脩然竹塢聽琴》（《元曲選》壬集上。《錄鬼簿》、《正音譜》、《也是園書目》著錄）。

孟漢卿一本：

《張鼎智勘魔合羅》（元刊本。《元曲選》辛集下。《錄鬼簿》、《正音譜》、《也是園書目》著錄。錢目及《元曲選》作《張孔目智勘魔合羅》）。

李行道一本：

《包待制智勘灰闌記》（《元曲選》庚集上。《錄鬼簿》、《正音譜》著錄）。

王伯成一本：

《李太白貶夜郎》（元刊本。《錄鬼簿》、《正音譜》著錄）。

《河南府張鼎勘頭巾》（《元曲選》丁集下《也是園書目》著錄。）

《錄鬼簿》孫仲章下無此本，而陸登善下有之，《元曲選》題元孫仲章撰。

康進之一本：

《梁山泊李逵負荊》（《元曲選》壬集下。《錄鬼簿》、《正音譜》著錄。《錄鬼簿》作《梁山泊黑旋風負荊》）。

岳伯川一本：

《岳孔目借鐵拐李還魂》（元刊本。《元曲選》丙集下。《錄鬼簿》、《正音譜》、《也是園書目》著錄。《錄鬼簿》、《元曲選》作《呂洞賓度鐵拐李岳》。錢目作《鐵拐李借屍還魂》）。

狄君厚一本：

《晉文公火燒介子推》（元刊本。《錄鬼簿》、《正音譜》著錄。）

孔文卿一本：

《東窗事犯》（元刊本。《錄鬼簿》、《正音譜》、《也是園書目》著錄。《錄鬼簿》、錢目均作《秦太師東窗事犯》。案金仁傑亦有此本，未知孔作或金作也。）

張壽卿一本：

《謝金蓮詩酒紅梨花》（《元曲選》庚集上。《錄鬼簿》、《正音譜》、《也是園書目》著錄。）

馬致遠、李時中、花李郎、紅字李二合作一本：

《邯鄲道省悟黃粱夢》（《元曲選》戊集上。《錄鬼簿》、《正音譜》、《也是園書目》著錄。《錄鬼簿》、錢目作《開壇闡教黃粱夢》。）

宮天挺一本：

《死生交范張鷄黍》（元刊本。《元曲選》、《正音譜》、《也是園書目》
著錄。）

鄭光祖四本：

《傷梅香翰林風月》（《元曲選》庚集下。《錄鬼簿》、《正音譜》、《也是園書目》著錄。錢
目作《傷梅香騙翰林風月》）。

《傷梅香翰林風月》（元刊本。《元曲選》己集上。《錄鬼簿》、《正音譜》、《也是園書目》

《周公輔成王攝政》（元刊本。《錄鬼簿》、《正音譜》著錄）。

《醉思鄉王粲登樓》（《元曲選》戊集下。《錄鬼簿》、《正音譜》、《也是園書目》著錄）。

《迷青瑣倩女離魂》（《元曲選》戊集上。《錄鬼簿》、《正音譜》、《也是園書目》著錄）。

金仁傑一本：

《蕭何追韓信》（元刊本。《錄鬼簿》、《正音譜》、《也是園書目》著錄。《錄鬼簿》作《蕭何月夜追韓信》）。

范康一本：

《陳季卿悟道竹葉舟》（元刊本。《元曲選》己集下。《錄鬼簿》、《正音譜》、《也是園書目》
著錄）。

曾瑞一本：

《王月英元夜留鞋記》（《元曲選》辛集上。《錄鬼簿》、《正音譜》、《也是園書目》著錄。

《錄鬼簿》作《佳人才子誤元宵》）。

喬吉甫三本：

《玉簫女兩世姻緣》（《元曲選》己集下。《錄鬼簿》、《正音譜》、《也是園書目》著錄）。

《杜牧之詩酒揚州夢》（《元曲選》戊集下。《錄鬼簿》、《正音譜》、《也是園書目》著錄）。

《李太白匹配金錢記》（《元曲選》甲集上。《錄鬼簿》、《正音譜》、《也是園書目》著錄。

《錄鬼簿》作《唐明皇御斷金錢記》）。

秦簡夫二本：

《東堂老勸破家子弟》（《元曲選》乙集上。《錄鬼簿》、《正音譜》、《也是園書目》著錄）。

《宜秋山趙禮讓肥》（《元曲選》己集下。《錄鬼簿》、《正音譜》、《也是園書目》著錄）。

蕭德祥一本：

《王翛然斷殺狗勸夫》（《元曲選》甲集下。《錄鬼簿》、《也是園書目》著錄。錢目作無名氏撰）。

朱凱一本：

《昊天塔孟良盜骨殖》（《元曲選》甲集下。《錄鬼簿》、《正音譜》著錄。《錄鬼簿》無「昊

天塔」三字，《正音譜》及《元曲選》作元無名氏撰）。

王曄一本：

《破陰陽八卦桃花女》（《元曲選》戊集下。《錄鬼簿》、《也是園書目》著錄。錢目作元無名氏撰）。

楊梓一本：

《霍光鬼諫》（元刊本。《正音譜》著錄。作元無名氏撰。今據姚桐壽《樂郊私語》定為楊梓撰）。

李致遠一本：

《都孔目風雨還牢末》（《元曲選》癸集上。《正音譜》、《也是園書目》著錄，均作元無名氏撰。《元曲選》題元李致遠撰。錢目作《小妻大婦還牢末》）。

楊景賢一本：

《馬丹陽度脫劉行首》（《元曲選》辛集上。《正音譜》、《也是園書目》均作無名氏撰。《元曲選》題元楊景賢撰，或與明初之楊景言為一人）。

無名氏二十七本：

《嚴子陵垂釣七里灘》（元刊本。各家均未著錄，唯《錄鬼簿》宮天挺條下有《嚴子陵釣

魚臺》。此劇氣骨，亦與宮氏《范張鷄黍》相似，疑或即此本）。

《諸葛亮博望燒屯》（元刊本。《正音譜》《也是園書目》著錄）。

《張千替殺妻》（元刊本。《正音譜》著錄，作《張子替殺妻》）。

《小張屠焚兒救母》（元刊本。各家均未著錄）。

《陳州糶米》（《元曲選》甲集上。未著錄）。

《玉清庵錯送鴛鴦被》（《元曲選》甲集上。《也是園書目》著錄）。

《隨何賺風魔蒯通》（《元曲選》甲集上。未著錄）。

《爭報恩三虎下山》（《元曲選》甲集下。未著錄）。

《龐居士誤放來生債》（《元曲選》乙集下。未著錄）。

《硃砂擔滴水浮漚記》（《元曲選》丙集上。《正音譜》、《也是園書目》著錄）。

《包待制智賺合同文字》（《元曲選》丙集上。《也是園書目》著錄）。

《凍蘇秦衣錦還鄉》（《元曲選》丙集下。《正音譜》著錄，作《蘇秦還鄉》，又有《張儀凍蘇秦》一本）。

《小尉遲將鬥將認父歸朝》（《元曲選》丙集下。《也是園書目》著錄，《小尉遲將鬥將將鞭認父》）。

《神奴兒大鬧開封府》（《元曲選》丁集上。《正音譜》、《也是園書目》著錄）。

《謝金吾詐拆清風府》（《元曲選》丁集上。未著錄）。

《龐涓夜走馬陵道》（《元曲選》戊集上。《正音譜》、《也是園書目》著錄）。

《朱太守風雪漁樵記》（《元曲選》戊集下。《也是園書目》著錄）。

《孟德耀舉案齊眉》（《元曲選》己集上。《正音譜》、《也是園書目》著錄）。

《李雲英風送梧桐葉》（《元曲選》庚集下。《也是園書目》著錄）。

《兩軍師隔江鬪智》（《元曲選》辛集上。未著錄）。

《玎玎璫璫盆兒鬼》（《元曲選》辛集下。《正音譜》、《也是園書目》著錄）。

《逞風流王煥百花亭》（《元曲選》壬集上。《也是園書目》著錄）。

《錦雲堂暗定連環計》（《元曲選》壬集上。《正音譜》、《也是園書目》著錄。《正音譜》作《王允連環計》。錢目作《錦雲堂美女連環計》）。

《金水橋陳琳抱妝匣》（《元曲選》壬集上。《正音譜》、《也是園書目》著錄）。

《風雨像生貨郎旦》（《元曲選》癸集上。《正音譜》、《也是園書目》著錄）。

《薩眞人夜斷碧桃花》（《元曲選》癸集上。《也是園書目》著錄，「夜斷」作「夜斬」）。

《馮玉蘭夜月泣江舟》（《元曲選》癸集下。未著錄）。

上百十六本，我輩今日所據以爲研究之資者，實止於此。此外零星折數，如白樸之《箭射雙鵰》，費唐臣之《蘇子瞻風雪貶黃州》，李進取之《神龍殿變巴噀酒》，趙明道之《陶朱公范蠡歸湖》，鮑天祐之《王妙妙死哭秦少游》，周文質之《持漢節蘇武還鄉》，《雍熙樂府》中均有一折，吾人耳目所及，僅至於此。至如明季所刊之《元人雜劇選》、《古名家雜劇》與錢遵王所藏鈔本，雖絕不經見，要不能遽謂之已佚。此外佚籍，恐尚有發見之一日，但以大數計之，恐不能出二百種以上也。

十一、元劇之結構

元劇以一宮調之曲一套爲一折。普通雜劇，大抵四折，或加楔子。案《說文》(六)：「楔、

櫼也。」今木工於兩木間有不固處，則斫木札入之，謂之楔，亦謂之櫼。雜劇之楔子亦然。

四折之外，意有未盡，則以楔子足之。昔人謂北曲之楔子，即南曲之引子，其實不然。元劇

楔子，或在前，或在各折之間，大抵用〔仙呂・賞花時〕或〔端正好〕二曲。唯《西廂記》

第二劇中之楔子，則用〔正宮・端正好〕全套，與一折等，其實亦楔子也。除楔子計之，仍

爲四折。唯紀君祥之《趙氏孤兒》，則有五折，又有楔子，此爲元劇變例。又張時起之《賽花

月秋千記》，今雖不存，然據《錄鬼簿》所紀，則有六折。此外無聞焉。若《西廂記》之二十

折，則自五劇構成，合之爲一，分之則仍爲五。此在元劇中亦非僅見之作。如吳昌齡之《西

游記》，其書至國初尚存，其著錄於《也是園書目》者云四卷，見於曹寅《楝亭書目》者云六

卷。明凌濛初《西廂序》云：「吳昌齡《西游記》有六本」，則每本爲一卷矣。凌氏又云：「王

實甫《破窰記》、《麗春園》、《販茶船》、《進梅諫》、《于公高門》，各有二本。關漢卿《破窰

記》、《澆花旦》，亦有二本。」此必與《西廂記》同一體例。此外《錄鬼簿》所載：如李文蔚

有《謝安東山高臥》，下注云：「趙公輔次本」，而於趙公輔之《晉謝安東山高臥》下，則注云：「次本」；武漢臣有《虎牢關三戰呂布》，下注云：「鄭德輝次本」，而於鄭德輝此劇下，則注云：「次本」。蓋李武二人作前本，而趙鄭續之，以成一全體者也。餘如武漢臣之《曹伯明錯勘賍》，尚仲賢之《崔護謁漿》，趙子祥之《太祖夜斬石守信》，《風月害夫人》，趙文殷之《宦門子弟錯立身》，金仁傑之《蔡琰還朝》，皆注「次本」。雖不言所續何人，當亦續《西廂記》之類。然此不過增多劇數，而每劇之以四折為率，則固無甚出入也。

雜劇之為物，合動作、言語、歌唱三者而成。故元劇對此三者，各有其相當之物。其紀動作者，曰科；紀言語者，曰賓、曰白；紀所歌唱者，曰曲。元劇中所紀動作，皆以科字終。後人與白並舉，謂之科白，其實自為二事。《輟耕錄》紀金人院本，謂教坊魏武劉三人，鼎新編輯，魏長於念誦，武長於筋斗，劉長於科泛。科泛或即指動作而言也。賓白，則余所見周憲王自刊雜劇，每劇題目下，即有全賓字樣。明姜南《抱璞簡記》（《續說郛》卷十九）曰：

「北曲中有全賓全白。兩人相說曰賓，一人自說曰白。」則賓白又有別矣。臧氏《元曲選序》云：「或謂元取士有塡詞科，（中略）主司所定題目外，止曲名及韻耳。其實賓白，則演劇時伶人自為之，故多鄙俚蹈襲之語。」塡詞取士說之妄，今不必辨。至謂賓白為伶人自為，其說亦頗難通。元劇之詞，大抵曲白相生；苟不兼作白，則曲亦無從作，此最易明之理也。今就

其存者言之，則《元曲選》中百種，無不有白，此猶可諉為明人之作也。然白中所用之語，如馬致遠《薦福碑》劇中之「曳剌」，鄭光祖《王粲登樓》劇中之「點湯」；一為遼金人語，一為宋人語，明人已無此語，必為當時之作無疑。至《元刊雜劇三十種》，則有曲無白者誠多；然其與《元曲選》復出者，字句亦略相同，而有曲白相生之妙，恐坊間刊刻時，刪去其白，如今日坊刊腳本然。蓋白則人人皆知，而曲則聽者不能盡解。此種刊本，當為供觀劇者之便故也。且元劇中賓白，鄙俚蹈襲者固多；然其傑作如《老生兒》等，其妙處全在於白。苟去其白，則其曲全無意味。欲強分為二人之作，安可得也。且周憲王時代，去元未遠，觀其所自刊雜劇，曲白俱全；則元劇亦當如此。愈以知臧說之不足信矣。元劇每折唱者，止限一人，而末若旦所扮者，不必皆為劇中主要之人物；苟劇中主要之人物，於此折不唱，則亦退居他色，而以末若旦扮唱者，此一定之例也。然亦有出於例外者，如關漢卿之《蝴蝶夢》第三折，若末，若旦；他色則有白無唱。若唱，則限於楔子中；至四折中之唱者，則非末若旦不可。則旦之外，傔兒亦唱；尚仲賢之《氣英布》第四折，則正末扮探子唱，又扮英布唱；張國賓之《薛仁貴》第三折，則丑扮禾旦上唱，正末復扮伴哥唱；范子安《竹葉舟》第三折，則首列禡寇唱，次正末唱。然《氣英布》劇探子所唱，已至尾聲，故元刊本及《雍熙樂府》所選，皆至尾聲而止，後三曲或後人所加。《蝴蝶夢》、《薛仁貴》中，傔及丑所唱者，既非本宮

之曲，且刊本中皆低一格，明非曲。《竹葉舟》中，列禦寇所唱，明曰道情，至下〔端正好〕

曲，乃入正劇。蓋但以供點綴之用，不足破元劇之例也。唯《西廂記》第一、第四、第五劇

之第四折，皆以二人唱。今《西廂》只有明人所刊，其爲原本如此，抑由後人竄入，則不可

考矣。

　元劇脚色中，除末、旦主唱，爲當場正色外，則有淨有丑。而末、旦二色，支派彌繁。

今舉其見於元劇者，則末，有外末、沖末、二末、小末、旦，有老旦、大旦、小旦、旦俠、

色旦、搽旦、外旦、貼旦等。《青樓集》云：「凡妓以墨點破其面爲花旦」，元劇中之色旦、

搽旦，殆即是也。元劇有外旦、外末，而又有外。外則或扮男，或扮女，當爲外末、外旦之

省。外末、外旦之省爲外，猶貼旦之後省爲貼也。案《宋史·職官志》：「凡直館院則謂之館

職，以他官兼者謂之貼職。」又《武林舊事》（卷四）「乾淳教坊樂部」，有衙前，有和顧，而

和顧人中，如朱和、蔣寧、王原全下，皆注云「次貼衙前」，意當與貼職之貼同，即謂非衙前

而充衙前（衙前謂臨安府樂人）也。然則曰沖、曰外、曰貼，均係一義，謂於正色之外，又

加某色，以充之也。此外見於元劇者，以年齡言，則有若孛老、卜兒、俫兒，以地位職業言，

則有若孤、細酸、伴哥、禾旦、曳剌、邦老，皆有某色以扮之；而其身則非脚色之名，與宋

金之脚色無異也。

元劇中歌者與演者之爲一人，固不待言。毛西河《詞話》，獨創異說，以爲演者不唱，唱者不演。然《元曲選》各劇，明云末唱、旦唱，《元刊雜劇》亦云「正末開」，或「正末放」，則爲旦、末自唱可知。且毛氏連廂之說，元明人著述中從未見之，疑其言猶蹈明人杜撰之習。即有此事，亦不過演劇中之一派，而不足以概元劇也。

演劇時所用之物，謂之砌末。焦理堂《易餘籥錄》（卷十七）曰：「《輟耕錄》有諸雜砌之目，不知所謂。按元曲《殺狗勸夫》，祇從取砌末上，謂所埋之死狗也；《貨郎旦》外旦取砌末付淨科，謂金銀財寶也。《梧桐雨》正末引宮娥挑燈拿砌末上，謂七夕乞巧筵所設物也。《陳摶高臥》外扮使臣引卒子捧砌末上，謂詔書繡帛也。《冤家債主》和尚交砌末科，謂銀也。《誤入桃源》正末扮劉晨，外扮阮肇帶砌末上，謂行李包裹或采藥器具也。又淨扮劉德引沙三、王留等將砌末上，謂春社中羊酒紙錢之屬也。」余謂焦氏之解砌末是也。然以之與雜砌相牽合，則頗不然。雜砌之解，已見上文，似與砌末無涉。砌末之語，雖始見元劇，必爲古語。案宋無名氏《續墨客揮犀》（卷七）云：「問今州郡有公宴，將作曲，伶人呼細末將來，此是何義？對曰：凡御宴進樂，先以弦聲發之，然後衆樂和之，故號絲抹將來。今所在起曲，遂先之以竹聲，不唯訛其名，亦失其實矣。」又張表臣《珊瑚鉤詩話》（卷二）亦云：「始作樂必曰絲末將來，亦唐以來如是。」余疑砌末或爲細末之訛，蓋絲抹一語，既訛爲細末，其

義已亡，而其語獨存，遂誤視爲將某物來之意，因以指演劇時所用之物耳。

十二、元劇之文章

元雜劇之為一代之絕作，元人未之知也。明之文人始激賞之，至有以關漢卿比司馬子長者。（韓文靖邦奇）三百年來，學者文人，大抵屏元劇不觀。其見元劇者，無不加以傾倒。如焦理堂《易餘籥錄》之說，可謂具眼矣。焦氏謂一代有一代之所勝，欲自楚騷以下，撰為一集，漢則專取其賦，魏晉六朝至隋，則專錄其五言詩，唐則專錄其律詩，宋專錄其詞，元專錄其曲。余謂律詩與詞，固莫盛於唐宋，然此二者果為二代文學中最佳之作否，尚屬疑問。若元之文學，則固未有尚於其曲者也。元曲之佳處何在？一言以蔽之，曰：自然而已矣。古今之大文學，無不以自然勝，而莫著於元曲。蓋元劇之作者，其人均非有名位學問也；其作劇也，非有藏之名山，傳之其人之意也。彼以意興之所至為之，以自娛娛人。關目之拙劣，所不問也；思相之卑陋，所不諱也；人物之矛盾，所不顧也；彼但摹寫其胸中之感想，與時代之情狀，而真摯之理，與秀傑之氣，時流露於其間。故謂元曲為中國最自然之文學，無不可也。若其文字之自然，則又為其必然之結果，抑其次也。

明以後，傳奇無非喜劇，而元則有悲劇在其中。就其存者言之，如《漢宮秋》、《梧桐雨》、

《西蜀夢》、《火燒介子推》、《張千替殺妻》等，初無所謂先離後合，始困終亨之事也。其最有悲劇之性質者，則如關漢卿之《竇娥冤》，紀君祥之《趙氏孤兒》。劇中雖有惡人交搆其間，而其蹈湯赴火者，仍出於其主人翁之意志，即列之於世界大悲劇中，亦無愧色也。

元劇關目之拙，固不待言。此由當日未嘗重視此事，故往往互相蹈襲，或草草為之。然如武漢臣之《老生兒》，關漢卿之《救風塵》，其布置結構，亦極意匠慘淡之致，寧較後世之傳奇，有優無劣也。

然元劇最佳之處，不在其思想結構，而在其文章。其文章之妙，亦一言以蔽之，曰：有意境而已矣。何以謂之有意境？曰：寫情則沁人心脾，寫景則在人耳目，述事則如其口出是也。古詩詞之佳者，無不如是。元曲亦然。明以後其思想結構，盡有勝於前人者，唯意境則為元人所獨擅。茲舉數例以證之。其言情述事之佳者，如關漢卿《謝天香》第三折：

〔正宮‧端正好〕我往常在風塵，為歌妓，不過多見了幾箇筵席，回家來仍作箇自由鬼；

今日倒落在無底磨牢籠內！

馬致遠《任風子》第二折：

〔正宮·端正好〕添酒力晚風涼，助殺氣秋雲暮，尚兀自腳勻趔醉眼模糊；他化的我一方之地都食素，單則俺殺生的無緣度。

語語明白如畫，而言外有無窮之意。又如《竇娥冤》第二折：

〔鬪蝦蟆〕空悲戚，没理會，人生死，是輪回。感著這般病疾，值著這般時勢，可是風寒暑濕，或是飢飽勞役，各人證候自知。人命關天關地，別人怎生替得，壽數非干一世，相守三朝五夕。說甚一家一計，又無羊酒緞匹，又無花紅財禮，把手如同休棄。不是竇娥忤逆，生怕旁人論議。不如聽咱勸你，認個自家悔氣，割捨的一具棺材，停置幾件布帛，收拾出了咱家門裏，送入他家墳地。這不是你那從小兒年紀，指脚的夫妻，我其實不關親，無半點淒愴淚。休得要心如醉，意似痴，便這等嗟嗟怨怨，哭哭啼啼。

此一曲直是賓白，令人忘其爲曲。元初所謂當行家，大率如此，至中葉以後，已罕覯矣。

其寫男女離別之情者，如鄭光祖《倩女離魂》第三折：

〔醉春風〕空服徧睡眩藥不能痊，知他這腌臢病何日起。這症候因他上得。得。一會家縹渺呵，忘了魂靈。一會家精細呵，使著軀殼。一會家混沌呵，要好時直等的見他時，也只爲不知天地。

〔迎仙客〕日長也愁更長，紅稀也信尤稀，春歸也奄然人未歸。我則道相別也數十年，我則道相隔著數萬里；爲數歸期，則那竹院裏刻徧琅玕翠。

此種詞如彈丸脫手，後人無能爲役；唯南曲中《拜月》、《琵琶》差能近之。至寫景之工者，則馬致遠之《漢宮秋》第三折：

〔梅花酒〕呀！對著這迥野淒涼，草色已添黃，兔起早迎霜，犬褪得毛蒼；人搠起纓槍，馬負著行裝，車運著餱糧，打獵起圍場。他他他傷心辭漢主，我我我攜手上河梁。他部從，入窮荒；我鑾輿，返咸陽。返咸陽，過宮牆；過宮牆，繞迴廊；繞迴廊，近椒房；近椒房，月昏黃；月昏黃，夜生涼；夜生涼，泣寒螿；泣寒螿，綠紗窗；綠紗窗，不思量。

〔收江南〕呀！不思量，便是鐵心腸，鐵心腸也愁淚滴千行；美人圖今夜掛昭陽，我那

裏供養，便是我高燒銀燭照紅妝。

〔尚書云〕陛下回鑾罷，娘娘去遠了也。（駕唱）

〔駕鴦煞〕我煞大臣行，説一箇推辭謊，又則怕筆尖兒那火編修講。不見那花朵兒精神，怎趁那草地裏風光。唱道佇立多時，徘徊半晌，猛聽的塞雁南翔，呀呀的聲嘹亮，却原來滿目牛羊，是兀那載離恨的氈車半坡裏響。

以上數曲，眞所謂寫情則沁人心脾，寫景則在人耳目，述事則如其口出者。第一期之元劇，雖淺深大小不同，而莫不有此意境也。

古代文學之形容事物也，率用古語，其用俗語者絕無。又所用之字數亦不甚多。獨元曲以許用襯字故，故輒以許多俗語或以自然之聲音形容之。此自古文學上所未有也。茲舉其例，如《西廂記》第四劇，第四折：

〔得勝令〕驚覺我的是顫巍巍竹影走龍蛇，虛飄飄莊周夢蝴蝶，絮叨叨促織兒無休歇，

〔雁兒落〕綠依依牆高柳半遮，靜悄悄門掩清秋夜，疏剌剌林梢落葉風，昏慘慘雲際穿窗月。

韻悠悠砧聲兒不斷絕﹔痛煞煞傷別，急煎煎好夢兒應難捨，冷清清的咨嗟，嬌滴滴玉人兒何處也？

此猶僅用三字也。其用四字者，如馬致遠《黃粱夢》第四折：

〔叨叨令〕我這裏穩丕丕土炕上迷颩没騰的坐，那婆婆將粗刺刺陳米喜收希和的播，那寒驢兒柳陰下舒著足乞留惡濫的臥，那漢子去脖項上婆婆没索的摸。你則早醒來了也麼哥，你則早醒來了也麼哥，可正是窗前彈指時光過。

其更奇絕者，則如鄭光祖《倩女離魂》第四折：

〔古水仙子〕全不想這姻親是舊盟，則待教祆廟火刮刮匝匝烈燄生。將水面上鴛鴦忒楞楞騰分開交頸，疏剌剌沙鞴雕鞍撒了鎖鞓，廝琅琅湯偷香處喝號提鈴，支楞楞爭弦斷了不續碧玉箏，吉丁丁璫精磚上摔破菱花鏡，撲通通東井底墜銀瓶。

又無名氏《貨郎旦》劇第三折，則用疊字，其數更多。

〔貨郎兒六轉〕我則見黯黯慘慘天涯雲布，萬萬點點瀟湘夜雨；正值著窄窄狹狹溝溝塹塹路崎嶇，黑黑黯黯彤雲布，赤留赤律瀟瀟灑灑斷斷續續，出出律律忽忽魯魯陰雲開處，霍霍閃閃電光星注；正值著颺颺摔摔風，淋淋漉漉雨，高高下下凹凹答答一水模糊，撲撲簌簌濕濕漉漉疏林人物，却便似一幅慘慘昏昏瀟湘水墨圖。

由是觀之，則元劇實於新文體中自由使用新言語，在我國文學中，於《楚辭》《內典》外，得此而三。然其源遠在宋金二代，不過至元而大成。其寫景抒情述事之美，所負於此者，實不少也。

元曲分三種，雜劇之外，尚有小令、套數。小令只用一曲，與宋詞略同。套數則合一宮調中諸曲為一套，與雜劇之一折略同。但雜劇以代言為事，而套數則以自敍為事，此其所以異也。元人小令套數之佳，亦不讓於其雜劇。茲各錄其最佳者一篇，以示其例，略可以見元人之能事也。

小令

〔天淨沙〕〔無名氏。此詞《庶齋老學叢談》及元刊《樂府新聲》，均不著名氏，《堯山堂外紀》以為馬致遠撰，朱竹垞《詞綜》仍之，不知何據。〕枯藤老樹昏鴉，小橋流水人家，古道西風瘦馬，夕陽西下，斷腸人在天涯。

套數

《秋思》〔馬致遠。見元刊《中原音韻》、《樂府新聲》

〔雙調·夜行船〕百歲光陰如夢蝶，重回首往事堪嗟！昨日春來，今朝花謝，急罰盞夜闌燈滅。〔喬木查〕秦宮漢闕，做衰草牛羊野，不恁漁樵無話説。縱荒墳橫斷碑，不辨龍蛇〔慶宣和〕投至狐蹤與兔穴，多少豪傑，鼎足三分半腰折，魏耶？晉耶？〔落梅風〕天教富，不待奢，無多時好天良夜，看錢奴硬將心似鐵，空辜負錦堂風月。〔風入松〕眼前紅日又西斜，疾似下坡車，晚來清鏡添白雪，上床與鞋履相別。莫笑鳩巢計拙，葫蘆提一就裝呆。〔撥不斷〕利名竭，是非絕，紅塵不向門前惹，綠樹偏宜屋角遮，青山正補牆東缺，竹籬茅舍。〔離亭宴煞〕蛩吟罷一枕才寧貼，鷄鳴後萬事無休歇，算名利何年是徹！密匝匝蟻排兵，亂紛紛蜂釀蜜，鬧穰穰蠅爭血。裴公綠野堂，陶令白蓮社，愛秋來那些？和靈滴黃花，帶霜烹紫蟹，煮

酒燒紅葉。人生有限杯，幾個登高節？囑付與頑童記者，便北海探吾來，道東籬醉了也。

〔天淨沙〕小令，純是天籟，彷彿唐人絕句。馬東籬《秋思》一套，周德清評之以為萬中無一，明王元美等亦推為套數中第一，誠定論也。此二體雖與元雜劇無涉，可以元人之於曲，天實縱之，非後世所能望其項背也。

元代曲家，自明以來，稱關馬鄭白。然以其年代及造詣論之，寧稱關白馬鄭為妥也。關漢卿一空倚傍，自鑄偉詞，而其言曲盡人情，字字本色，故當為元人第一。白仁甫、馬東籬，高華雄渾，情深文明。鄭德輝清麗芊綿，自成馨逸，均不失為第一流。其餘曲家，均在四家範圍內。唯宮大用瘦硬通神，獨樹一幟。以唐詩喻之：則漢卿似白樂天，仁甫似劉夢得，東籬似李義山，德輝似溫飛卿，而大用則似韓昌黎。以宋詞喻之：則漢卿似柳耆卿，仁甫似蘇東坡，東籬似歐陽永叔，德輝似秦少游，大用似張子野。雖地位不必同，而品格則略相似也。明寧獻王曲品，躋馬致遠於第一，而抑漢卿於第十。蓋元中葉以後，曲家多祖馬、鄭，而祧漢卿，故寧王之評如是。其實非篤論也。

元劇自文章上言之，優足以當一代之文學。又以其自然故，故能寫當時政治及社會之情狀，足以供史家論世之資者不少。又曲中多用俗語，故宋金元三朝遺語，所存甚多。輯而存

之，理而董之，自足爲一專書。此又言語學上之事，而非此書之所有事也。

十三、元院本

元人雜劇之外，尚有院本。《輟耕錄》云：「國朝雜劇院本，分而爲二。」蓋雜劇爲元人所創，而院本則金源之遺，然元人猶有作之者。《錄鬼簿》（卷下）云：「屈英甫名彥英，編《一百二十行》及《看錢奴》院本」是也。元人院本，今無存者，故其體例如何，全不可考。唯明周憲王《呂洞賓花月神仙會》雜劇中，有院本一段。此段係憲王自撰，或剪裁金元舊院本充之，雖不可知；然其結構簡易，與北劇南戲，均截然不同。故作元院本觀可，即金人院本，亦即此而可想像矣。今全錄其文如下：

末云：「小生昨日街上閑行，見了四個樂工，自山東瀛州來到此處，打聽覓錢。小生邀他今日在大姐家，慶會小生生辰，若早晚還不見來。」辦淨同捷譏、付末、末泥上，相見了，做院本《長壽仙獻香添壽》。院本上。捷云：「歌聲纏住。」淨云：「絲竹暫停。」末泥云：「今日雙秀才的生日，您一人要一句添壽的詩。」捷先云：「檜柏青松常四時。」付末云：「仙鶴仙鹿獻靈芝。」末泥云：「俺四人佳戲向前。」付末云：「道甚清才謝樂？」捷云：

「瑤池金母蟠桃宴。」付淨云：「都活一千八百歲。」付末打云：「這言語不成文章，再說。」

淨云：「都活二千九百歲。」付末云：「也不成文章。」淨云：「有了，有了，都活三萬三千三百歲，白了髭鬍白了眉。」付末云：「好好！到是一個壽星。」捷云：「我問你一人要一件祝壽底物。」

問付末泥云：「我有一幅畫兒，上面三個人兒：一個是送酒黃鶴，一個是南極老兒。」

問末泥云：「我有一幅畫兒，上面四科樹兒：兩科是青松翠柏，兩科是紫竹靈芝。」

云：「我也有。我有一幅圖兒，上面一個靶兒，我也不識是甚物，人都道是春晝兒。」淨趨搶

打云：「這個甚底，將來獻壽。」淨云：「我子願歡會長生。」淨趨搶云：「俺一人要兩般

樂器：一般是絲，一般是竹，與雙秀才添壽咱。」捷云：「我有一個玉笙，有一架銀箏，就

有一個小曲兒添壽，名是【醉太平】。」捷唱：

得新詞令，都來添壽樂官星，祝千年壽寧。」

「有一排玉笙，有一架銀箏，將來獻壽鳳鸞鳴，感天仙降庭。玉笙吹出悠然興，銀箏撥

末泥云：「我也有一管龍笛，一張錦瑟，就有一個曲兒添壽。」末泥唱：

「品龍笛鳳聲，彈錦瑟泉鳴，供筵前添壽老人星，慶千春萬齡。瑟呵！冰蠶吐出絲明淨，

笛呵！紫筠調得聲相應。我將這龍笛錦瑟賀昇平，飲香醪玉瓶！」

付末云：「我也有一面琵琶，一管紫簫，就有個曲兒添壽。」付末唱：「撥琵琶韻美，吹簫管聲齊，琵琶簫管慶樽席，向筵前奏只。琵琶彈出長生意，紫簫吹得天仙會，都來添壽笑嬉嬉，老人星賀喜！」

淨趨搶云：「小子兒也有一條弦兒一個孔兒的絲竹，就有一個曲兒添壽。」淨唱：「彈棉花的木弓，吹柴草的火筒，這兩般絲竹不相同，是俺付淨色的受用。這兩般，不受飢，不受冷，過三冬，比你樂器的有功。一夜溫暖衣衾重。這火筒吹著柴草呵！一生飽食憑他用。這木弓彈了棉花呵！」

淨趨搶云：「說遍這絲竹管弦。」

付末打云：「付淨的巧語能言。」

付末云：「鐵拐李忙吹玉管。」

淨云：「藍采和手執檀板。」

淨云：「漢鍾離書捧真筌。」

付末云：「韓湘子生花藏葉。」

淨云：「張果老擊鼓喧闐。」

淨云：「白玉蟾舞袖翩翩。」

付末云：「徐神翁慢撫琴弦。」

付末云：「東方朔學蹅焰爨。」

淨云：「曹國舅高歌大曲。」

付末云：「呂洞賓掌記詞篇。」

淨云：「總都是神仙作戲。」

淨云：「慶千秋福壽雙全。」付

付末云：「問你付淨的辦個甚色？」淨云：「哎哎！哎哎！我辦個富樂院裏樂探官員。」

末收住：「世財紅粉高樓酒，都是人間喜樂時。」

末云：「深謝四位伶官，逢場作戲，果然是錦心繡口，弄月嘲風。」

此中脚色，末泥、付末、付淨（即副末、副淨）三色，與《輟耕錄》所載院本中脚色同，唯有捷譏而無引戲。案上文說唱，皆捷譏在前，則捷譏或即引戲。捷譏之名，亦起於宋。《武林舊事》（卷六）「諸色伎藝人」中，商謎有捷機和尚是也。此四色中，以付淨、付末二色為重。且以付淨色為尤重，較然可見。此猶唐宋遺風。其中付末打付淨者三次，亦古代鶻打參軍之遺；而末一段，付淨、付末各道一句，又歐陽公《與梅聖俞書》，所謂如「雜劇人上名下韻不來，須副末接續」者也。此一段之為古曲，當無可疑。即非古曲，亦必全仿古劇為之者。以其足窺金元之院本，故茲著之。

院本之體例，有白有唱，與雜劇無異。唯唱者不限一人，如上例中捷譏、末泥、付末、付淨，各唱〔醉太平〕一曲是也。明徐充《暖姝由筆》（《續說郛》卷十九）曰：「有白有唱者名雜劇，用弦索者名套數，扮演戲跳而不唱者名院本。」雜劇與套數之別，既見上章，絕非如徐氏之說。至謂院本演而不唱，則不獨金人院本以曲名者甚多，即上例之中，亦有歌曲。而《水滸傳》載白秀英之演院本，亦有白有唱，可知其說之無根矣。且院本一段之中，各色皆唱，又與南曲戲文相近。但一行於北，一行於南，其實院本與南戲之間，其關係較二者之與元雜劇更近。以二者一出於金院本，一出於宋戲文，其根本要有相似之處；而元雜劇則出於一時之創造故也。

元劇進步之二大端，既於第八章述之矣。然元劇大都限於四折，且每折限一宮調，又限一人唱，其律至嚴，不容踰越。故莊嚴雄肆，是其所長；而於曲折詳盡，猶其所短也。至除此限制，而一劇無一定之折數，一折（南戲中謂之一齣）無一定之宮調；且不獨以數色合唱一折，並有以數色合唱一曲，而各色皆有白有唱者，此則南戲之一大進步，而不得不大書特書以表之者也。

南戲之淵源於宋，殆無可疑。至何時進步至此，則無可考。吾輩所知，但元季既有此種南戲耳。然其淵源所自，或反古於元雜劇。今試就其曲名分析之，則其出於古曲者，更較元北曲爲多。今南曲譜錄之存者，皆屬明代之作。以吾人所見，則其最古者，唯沈璟之《南九宮譜》二十二卷耳。此書前有李維楨序，謂出於陳白二譜；然其注新增者不少。今除其中之犯曲（即集曲）不計，則仙呂宮曲凡六十九章，羽調九章，正宮四十六章，大石調十五章，中呂宮六十五章，般涉調一章，南呂宮八十四章，黃鐘宮四十章，越調五十章，商調三十六章，雙調八十八章，附錄三十九章；都五百四十三章。而其中出於古曲者如左。

出於大曲者二十四：

〔劍器令〕（仙呂引子），〔八聲甘州〕（仙呂慢詞），〔梁州令〕、〔齊天樂〕（以上正宮引子），

〔普天樂〕（正宮過曲），〔催拍〕、〔長壽仙〕（以上大石調過曲），〔大勝樂〕（疑即〔大聖

樂〕）、〔薄媚〕（以上南呂引子），〔梁州序〕、〔大勝樂〕、〔薄媚衰〕（以上南呂過曲），〔降

黃龍〕（黃鐘過曲），〔入破〕、〔出破〕（以上越調近詞），〔新水令〕（雙調引子），〔六么令〕、

〔雙調過曲〕，〔薄媚曲破〕（附錄過曲）（入破第一）、〔破第二〕、〔衰第三〕、〔歇拍〕、

〔中衮第五〕、〔煞尾〕、〔出破〕（以上黃鐘過曲，見《琵琶記》）。〔七曲相連，實大曲之

七遍，而亡其調名者也。〕

其出於唐宋詞者一百九十：

〔卜算子〕、〔番卜算〕、〔探春令〕、〔醉落魄〕、〔天下樂〕、〔鵲橋仙〕、〔唐多令〕、〔似娘

兒〕、〔鷓鴣天〕（以上仙呂引子），〔碧牡丹〕、〔望梅花〕、〔感庭秋〕、〔喜還京〕、〔桂枝

香〕、〔河傳序〕、〔惜黃花〕、〔春從天上來〕（以上仙呂過曲），〔河傳〕、〔聲聲慢〕、〔杜韋

娘〕（以上仙呂慢詞），〔天下樂〕、〔喜還京〕（以上仙呂近詞），〔浪淘沙〕（羽

調近詞），〔燕歸梁〕、〔七娘子〕、〔破陣子〕、〔瑞鶴仙〕、〔喜遷鶯〕、〔緱山月〕、〔新荷

葉〕（以上正宮引子），〔玉芙蓉〕、〔錦纏道〕、〔小桃紅〕、〔三字令〕、〔傾盃序〕、〔滿江紅

急〕、〔醉太平〕、〔雙鸂鶒〕、〔洞仙歌〕、〔醜奴兒近〕（以上正宮過曲），〔安公子〕〔正宮慢詞〕，〔東風第一枝〕、〔少年游〕、〔念奴嬌〕、〔燭影搖紅〕（以上大石引子〕、沙塞子〕、〔沙塞子急〕、〔念奴嬌序〕、〔人月圓〕（以上大石過曲），〔鬢山溪〕、〔烏夜啼〕、〔醜奴兒〕（以上大石慢詞），〔插花三臺〕（大石近詞），〔粉蝶兒〕、〔行香子〕、〔菊花新〕、〔青玉案〕、〔尾犯〕、〔剔銀燈引〕、〔金菊對芙蓉〕（以上中呂引子〕，〔泣顏回〕（見《太平廣記》有〔哭顏回〕曲〕、〔好事近〕、〔駐馬聽〕、〔古輪臺〕、〔漁家傲〕、〔尾犯序〕、〔丹鳳吟〕、〔舞霓裳〕、〔山花子〕、〔千秋歲〕（以上中呂過曲）、〔醉春風〕、〔賀聖朝〕、〔沁園春〕、〔柳梢青〕（以上中呂慢詞），〔迎仙客〕（中呂近詞），〔哨遍〕（般涉調慢詞），〔戀芳春〕、〔女冠子〕、〔臨江仙〕、〔一翦梅〕、〔虞美人〕、〔意難忘〕、〔薄倖〕、〔生查子〕、〔于飛樂〕、〔步蟾宮〕、〔滿江紅〕、〔上林春〕、〔滿園春〕（以上南呂引子〕、〔賀新郎〕、〔賀新郎哀〕、〔女冠子〕、〔解連環〕、〔引駕行〕、〔竹馬兒〕、〔繡帶兒〕、〔瑣窗寒〕、〔阮郎歸〕、〔浣溪沙〕、〔五更轉〕、〔滿園春〕、〔八寶妝〕（以上南呂過曲〕，〔賀新郎〕、〔木蘭花〕、〔烏夜啼〕（以上南呂慢詞），〔絳都春〕、〔疏影〕、〔瑞雲濃〕、〔女冠子〕、〔點絳唇〕、〔傳言玉女〕、〔西地錦〕、〔玉漏遲〕（以上黃鐘引子〕，〔絳都春序〕、〔畫眉序〕、〔滴滴金〕、〔雙聲子〕、〔歸朝歡〕、〔春雲怨〕、〔玉漏遲序〕、〔傳言玉女〕、〔侍香金童〕、〔天

〔仙子〕（以上黃鐘過曲），〔浪淘沙〕、〔霜天曉角〕、〔金蕉葉〕、〔杏花天〕、〔祝英臺近〕（以上越調引子），〔小桃紅〕、〔雁過南樓〕、〔亭前柳〕、〔繡停針〕、〔祝英臺〕、〔憶多嬌〕、〔江神子〕（以上越調過曲），〔鳳凰閣〕、〔高陽臺〕、〔逍遙樂〕、〔繞池游〕、〔三臺令〕、〔二郎神慢〕、〔十二時〕（以上商調引子），〔滿園春〕、〔高陽臺〕、〔擊梧桐〕、〔二郎神〕、〔集賢賓〕、〔鶯啼序〕、〔黃鶯兒〕（以上商調過曲），〔集賢賓〕、〔永遇樂〕、〔熙州三臺〕、〔解連環〕（以上商調慢詞），〔驟雨打新荷〕（小石調近詞），〔眞珠簾〕、〔花心動〕、〔謁金門〕、〔惜奴嬌〕、〔寶鼎現〕、〔搗練子〕、〔風入松慢〕、〔海棠春〕、〔夜行船〕、〔駕聖朝〕、〔秋蕊香〕、〔梅花引〕（以上雙調引子），〔晝錦堂〕、〔紅林檎〕、〔醉公子〕（以上雙調過曲），〔柳搖金〕、〔月上海棠〕、〔柳梢青〕、〔夜行船序〕、〔惜奴嬌〕、〔品令〕、〔豆葉黃〕、〔字字雙〕、〔玉交枝〕、〔玉抱肚〕、〔川撥棹〕（以上仙呂入雙調過曲），〔紅林檎〕、〔泛蘭舟〕（以上雙調慢詞），〔帝臺春〕（附錄引子），〔鶴沖天〕、〔疏影〕（以上附錄過曲）。

出於金諸宮調者十三：

〔勝葫蘆〕、〔美中美〕（以上仙呂過曲），〔石榴花〕、〔古輪臺〕、〔鶻打兔〕、〔麻婆子〕、〔茶蘼香傍拍〕（以上中呂過曲），〔一枝花〕（南呂引子），〔出隊子〕、〔神仗兒〕、〔啄木

兒）、〔刮地風〕（以上黃鐘過曲），〔山麻稭〕（越調過曲）。

出於南宋唱賺者十：

〔賺〕、〔薄媚賺〕（以上仙呂近詞），〔賺〕、〔黃鐘賺〕（以上正宮過曲），〔本宮賺〕（大石過曲），〔本宮賺〕、〔梁州賺〕（以上南呂過曲），〔賺〕（南呂近詞），〔本宮賺〕（越調過曲），〔入賺〕（越調近詞）。

同於元雜劇曲名者十有三：

〔青哥兒〕（仙呂過曲），〔四邊靜〕（正宮過曲），〔紅繡鞋〕、〔紅芍藥〕（以上中呂過曲），〔紅衫兒〕（南呂過曲），〔水仙子〕（黃鐘過曲），〔禿厮兒〕、〔梅花酒〕（以上越調過曲），〔綿搭絮〕（越調近詞），〔梧葉兒〕（商調過曲），〔五供養〕（雙調過曲），〔沉醉東風〕、〔雁兒落〕、〔步步嬌〕（以上仙呂入雙調過曲），〔貨郎兒〕附錄過曲）。

其有古詞曲所未見，而可知其出於古者，如下：

〔紫蘇丸〕（仙呂過曲）《事物紀原》（卷九）《吟叫》條：「嘉祐末，仁宗上仙，四海遏密，故市井初有叫果子之戲。蓋自至和嘉祐之間，叫〔紫蘇丸〕，泪樂工杜人經十叫子始也。京師凡賣一物，必有聲韻，其吟哦俱不同；故市人採其聲調，間以詞章，以為戲樂也。」則〔紫蘇丸〕乃北宋叫聲之遺，南宋賺詞中，猶有此曲，見第四章。

（好女兒）、（縷縷金）、（越恁好）（均中呂過曲）均見第四章所錄南宋賺詞。

（耍鮑老）（中呂過曲）又（黃鐘過曲）（鮑老催）（黃鐘過曲）見第八章（鮑老兒）條。

（合生）（中呂過曲）見第六章。

（杵歌）（中呂過曲）（園林杵歌）（越調過曲）《事物紀原》（卷九）有《杵歌》一條；又

《武林舊事》（卷二）舞隊中有《男女杵歌》。

（大迓鼓）（南呂過曲）見第三章。

（劉袞）（南呂過曲）（山東劉袞）（仙呂入雙調過曲）《武林舊事》（卷四）雜劇三甲，內

中祇應一甲五人，內有次淨劉袞。又（卷二）舞隊中有《劉袞》，又金院本名目中有《調

劉袞》一本。

（太平歌）（黃鐘過曲）南宋官本雜劇段數，《錢手帕囊》下，注小字（太平歌）。

（彎牌令）（越調過曲）見第八章（六國朝）條。

（四國朝）（雙調引子）見第八章（六國朝）條。

（破金歌）（仙呂入雙調過曲）此詞云破金，必南宋所作也。

（中都俏）（附錄過曲）案金以燕京爲中都。元世祖至元元年，又改燕京爲中都，九年改

大都，則此爲金人或元初遺曲也。

以上十八章，其爲古曲或自古曲出，蓋無可疑。此外想尚不少。總而計之，則南曲五百四十三章中，出於古曲者凡二百六十章，幾當全數之半；而北曲之出於古曲者，不過能舉其三分之一，可知南曲淵源之古也。

南戲之曲名，出於古曲者其多如此。至其配置之法，一齣中不以一宮調之曲爲限，頗似諸宮調。其有一齣首尾，只用一曲，終而復始者，又頗似北宋之傳踏。又《琵琶記》中第十六齣，有大曲一段，凡七遍，雖失其曲名，且其各遍之次序，與宋大曲不盡合，要必有所出。可知南戲之曲，亦綜合舊曲而成，並非出於一時之創造也。

更以南戲之材質言之，則本於古者更多。今日所存最古之南戲，僅《荊》、《劉》、《拜》、《殺》與《琵琶記》五種耳。《荊》謂《荊釵》，《劉》謂《白兔》、《拜》、《殺》則謂《拜月》、《殺狗》二記。此四本與《琵琶》均出於元明之間，（見下）然其源頗古。施愚山《矩齋雜記》云：「傳奇《荊釵記》，醜詆孫汝權。按汝權宋名進士，有文集，尚氣誼，王梅溪先生好友也。梅溪劾史浩八罪，汝權慫恿之，史氏切齒，故入傳奇，謬其事以污之。溫州周天錫字懋寵，嘗辨其誣。見《竹懶新著》。」施氏之說，信否不可知，要足備參考也。《白兔記》演李三娘事。，然無劉唐卿已有《李三娘麻地捧印》雜劇，則亦非創作矣。《殺狗》則云蕭德祥有《王翛然斷殺狗勸夫》雜劇。《拜月》之先，已有關漢卿《閨怨佳人拜月亭》，王實甫《才子佳人拜

月亭》二劇，《琵琶》則陸放翁既有「滿村聽唱蔡中郎」之句；而金人院本名目，亦有《蔡伯喈》唱本，又祝允明《猥談》謂：「南戲，余見舊牒，其時有趙閎夫榜禁，頗述名目，如《趙真女蔡二郎》等，亦不甚多。」余案元岳伯川《呂洞賓度鐵拐李岳》雜劇，第二折〔煞尾〕云：「你學那守三貞趙真女，羅裙包土將墳臺建」，則其事正與《琵琶記》中之趙五娘同。岳伯川元初人，則元初確有此南戲矣。且今日《琵琶記》傳本第一齣末，有四語，末二語云：「有貞有烈趙真女，全忠全孝蔡伯喈。」此四語實與北劇之題目正名相同。則雖今本《琵琶記》其初亦當名《趙真女》或《蔡伯喈》，而《琵琶》之名，乃由後人追改，則不徒用其事，且襲其名矣。然則今日所傳最古之南戲，其故事關目，皆有所由來，視元雜劇對古劇之關係，更爲親密也。

　南戲始於何時，未有定說。明祝允明《猥談》（《續說郛》卷四十六）云：「南戲出於宣和之後，南渡之際，謂之溫州雜劇。予見舊牒，其時有趙閎夫榜禁，頗述名目，如《趙真女蔡二郎》等，亦不甚多。」云云。其言出於宣和之後，不知何據。以余所考，則南戲當出於南宋之戲文，與宋雜劇無涉；唯其與溫州相關係，則不可誣也。戲文二字，未見於宋人書中；然其源則出於宋季。元周德清《中原音韻》云：「南宋都杭，吳興與切鄰，故其戲文如《樂昌分鏡》等，唱念呼吸，皆如約韻。」（謂沈約韻）此但渾言南宋，不著其爲何時。劉一清《錢

唐遺事》則云：「賈似道少時，佻㒓尤甚。自入相後，猶微服閑行，或飲於伎家。至戊辰己巳間，《王煥》戲文盛行於都下，始自太學，有黃可道者爲之。」則戲文於度宗咸淳四、五年間，既已盛行，尚不言其始於何時也。葉子奇《草木子》則云：「俳優戲文，始於王魁，永嘉人作之。識者曰：若見永嘉人作相，國當亡。及宋將亡，乃永嘉陳宜中作相。其後元朝南戲盛行，及當亂，北院本特盛，南戲遂絕。」案宋官本雜劇中，有《王魁三鄉題》，其翻爲戲文，不知始於何時，要在宋亡前百數十年間。至以戲文爲永嘉人所作，亦非無據。《癸辛雜志》別集上，紀溫州樂清縣僧祖傑，楊髡之黨，（中略）旁觀不平，乃撰爲戲文以廣其事。又撰《琵琶記》之高則誠亦溫州永嘉人。葉盛《菉竹堂書目》，有《東嘉蘊玉傳奇》。則宋元戲文大都出於溫州，然則葉氏永嘉始作之言，祝氏「溫州雜劇」之說，其或信矣。元一統後，南戲與北雜劇並行。《青樓集》云：「龍樓景、丹墀秀，皆金門高之女，俱有姿色，專工南戲。」

《錄鬼簿》謂：「南北調合腔，自沈和甫始。」又云：「蕭德祥，凡古文俱隱括爲南曲，街市盛行，又有南曲戲文等。」以南曲戲文四字連稱，則南戲出於宋末之戲文，固昭昭矣。明無名氏亦以《荊釵記》爲柯丹邱撰，世亦傳有元刊本（貴池劉氏有之，余未見。然聞繆藝風然就現存之南戲言之，則時代稍後。後人稱《荊》、《劉》、《拜》、《殺》爲元四大家。秘監言，中有制義數篇，則爲洪武後刊本明矣）。然柯敬仲未聞以製曲稱，想舊本當題丹邱子

或丹邱先生撰。丹邱子者，明寧獻王道號也（《千頃堂書目》，有丹邱子《太和正音譜》二卷，譜中亦自稱丹邱先生。其實此書，乃寧獻王撰，故書中著錄，訖於明初人也）。後人不知，見丹邱二字，即以爲敬仲耳。《白冤記》不知撰人。《殺狗記》據《靜志居詩話》（卷四）則爲徐眰所作，眰字仲由，淳安人，洪武初徵秀才，至藩省辭歸。則其人至明初尚存，其製作之時，在元在明已不可考矣。《拜月亭》（其刻於《六十種曲》中者，易名《幽閨記》）則明王元美、何元朗、臧晉叔等皆以爲元施君美（惠）所撰。君美杭人，卒於至順、至正間。然《錄鬼簿》謂君美詩酒之暇，唯以塡詞和曲爲事，有《古今砌話》編成一集，而無一語及《拜月亭》。雖《錄鬼簿》但錄雜劇，不錄南戲，然其人苟有南戲或院本，亦必及之。如范居中、屈彥英、蕭德祥等是也。則《拜月》是否出君美手，尚屬疑問，唯就曲文觀之，定爲元人之作，當無大謬。而其撰人與時代，確乎可知者，唯《琵琶》一記耳。

作《琵琶》者，人人皆知其爲高則誠，然其名則或以爲高拭，其字則或以爲則誠，或以爲則成。蔣仲舒《堯山堂外記》（卷七十六）：「高拭字則成，作《琵琶記》者。或謂方谷眞據慶元時，有高明者，避地鄞之櫟社，以詞曲自娛。（中略）案高明，溫州瑞安人，以春秋中至正乙酉第，其字則誠非則成也。或曰二人同時同郡，字又同音，遂誤耳。」以上皆蔣氏說。王元美《藝苑巵言》亦云：「南曲高拭則誠逐掩前後。」朱竹垞《靜志居詩話》，

於高明條下，引《外紀》之說，復云：「涵虛子曲譜，有高拭而無高明，則蔣氏之言，或有所據」云云。余案元刊本張小山《北曲聯樂府》，前有海粟馮子振、燕山高拭題詞，此即涵虛子曲譜中之高拭。《琵琶》乃南曲戲文，則其作者自當爲永嘉之高明，而非燕山之高拭。況明人中如姚福《青溪暇筆》、田藝衡《留青日札》，皆以作《琵琶》者爲高明，當不謬也。既爲高明，則其字自當爲則誠，而非則成。至其作《琵琶記》之時代，則據《青溪暇筆》及《留青日札》，均謂在寓居櫟社之後。其寓居櫟社，據《留青日札》及《列朝詩集》又在方國珍降元之後。按國珍降元者再，其初降時，尚未據慶元，其再降則在至正十六年；則此記之作，亦在至正十六年以後矣。然《留青日札》，又謂高皇帝微時，嘗奇此戲。案明太祖起兵在至正十二年閏三月，若微時已有此戲，則當成於十二年以前。又《日札》引一說，謂：「初東嘉以伯喈爲不忠不孝，若夢伯喈謂之曰：『公能易我爲全忠全孝，當有以報公。』遂以全忠全孝易之，東嘉後果發解。」案則誠中進士第，在至正五年；則成書又當在五年以前。然明人小說所載，大抵無稽之說，寧從《青溪暇筆》及《留青日札》前說，謂成書於避地櫟社之後，爲較妥也。

由是觀之，則現存南戲，其最古者，大抵作於元明之間。而《草木子》反謂「元朝南戲盛行，及當亂，北院本（此謂元人雜劇）特盛，南戲遂絕」者，果何說歟？曰：葉氏所記，

或金華一地之事。然元代南戲之盛，與其至明初而衰息，此亦事實，不可誣也。沈氏《南九宮譜》所選古傳奇，如《劉盼盼》、《王煥》、《韓壽》、《朱買臣》、《古西廂》、《王魁》、《孟姜女》、《冤家債主》、《玩江樓》、《李勉》、《燕子樓》、《鄭孔目》、《牆頭馬上》、《司馬相如》、《進梅諫》、《詐妮子》、《復落倡》、《崔護》等，其名各與宋雜劇段數、金院本名目、元人雜劇相同，復與明代傳奇不類，疑皆元人所作南戲。此外命名相類者，亦尚有二十餘種，亦當為同時之作也。而自明洪武至成宏間，則南戲反少。沈德符《萬曆野獲編》（卷二十五）原明之南曲，謂「《四節》、《連環》、《繡襦》之屬，出於成、宏間，始為時所稱。」則元明之間，南曲一時衰熄，事或然也。觀明初曲家所作，雜劇多而傳奇絕少，或足證此事歟。

十五、元南戲之文章

元之南戲，以《荊》、《劉》、《拜》、《殺》並稱，得《琵琶》而五。此五本尤以《拜月》、《琵琶》為眉目，此明以來之定論也。元南戲之佳處，亦一言以蔽之，曰自然而已矣。申言之，則亦不過一言，曰有意境而已矣。故元代南北二戲，佳處略同；唯北劇悲壯沈雄，南戲清柔曲折，此外殆無區別。此由地方之風氣，及曲之體製使然。而元曲之能事，則固未有間也。

元人南戲，推《拜月》、《琵琶》；明代如何元朗、臧晉叔、沈德符輩，皆謂《拜月》出《琵琶》之上。然《拜月》佳處，大都蹈襲關漢卿《閨怨佳人拜月亭》雜劇，但變其體製耳。明人罕睹關劇，又尚南曲，故盛稱之。今舉其例，資讀者之比較焉。

關劇第一折：

〔油葫蘆〕分明是風雨催人辭故國，行一步一太息。兩行愁淚臉邊垂，一點雨間一行淒惶淚。一陣風對一聲長吁氣。百忙裏一步一撒，索與他一步一提。這一對繡鞋兒分不得幫和

底，稠緊緊粘粳粳帶著淤泥。

南戲《拜月亭》第十三齣：

〔剔銀燈〕（老旦）迢迢路不知是那裏？前途去安身在何處？（旦）一點點雨間著一行行悽惶淚，一陣陣風對著一聲愁和氣。（合）雲低，天色向晚，子母命存亡，兀自尚未知。

〔攤破地錦花〕（旦）繡鞋兒分不得幫和底，一步步提，百忙裏褪了跟兒。（老旦）冒雨衝風，帶水拖泥。（合）步遲遲，全沒些氣和力。

又如《拜月》南戲中第三十二齣，實爲全書中之傑作；然大抵本於關劇第三折。今先錄關劇一段如下：

旦做入房裏科。小旦云了。「夜深也，妹子你歇息去波，我也待睡也。」小旦云了。「梅香安排香案兒去，我去燒炷夜香咱。」梅香云了。

〔伴讀書〕你靠欄檻臨臺榭，我準備名香爇，心事悠悠憑誰說，只除向金鼎焚龍麝，與你殷勤參拜遙天月，此意也无別。

〔笑和尚〕韻悠悠比及把品絕，碧熒熒投致那鐙兒滅，薄設設衾共枕空舒設，冷清清不恁迭，閒遙遙生枝節，悶懨懨怎捱他如年夜？

梅香云了，做燒香科。

〔倘秀才〕天那！這一炷香，則願削減俺尊君狠切！這一炷香則願俺那拋閃下的男兒較些！那一個耶娘不間疊，不似俺忒嗹嗻，劣缺。

做拜月科，云：「願天下心廝愛的夫妻，永無分離，教俺兩口兒早得團圓！」小旦云了，做羞科。

〔叨叨令〕元來你深深的花底將身兒遮，搭搭的背後把鞋兒撚，澀澀的輕把我裙兒拽，熅熅的羞得我腮兒熱，小鬼頭直到撞破我也末哥，直到撞破我也末哥，我一星星都索從頭兒說。小旦云了。「妹子，你不知我兵火中多得他本人氣力來，我已此忘不下他。」小旦云了，打悲科。「恁姐夫姓名世隆字彥通，如今二十三歲也。」小旦打悲科，做猛問科。

〔倘秀才〕「來波！我怨感我合哽咽，不剌你啼哭你爲甚迭？」小旦云了。「你莫不元是俺男兒舊妻妾？阿！是是是！當時只爭箇字兒別，我錯呵了應者。」小旦云了。「你兩個是親弟兄。」小旦云了，做懂喜科。

〔呆古朵〕「似恁的呵，咱從今後越索著疼熱，休想似在先時節！你又是我妹妹姑姑，我

又是你嫂嫂姐姐。」小旦云了。「這般者，俺父母多宗派，您兄弟無枝葉。以今後休從俺耶娘家根腳排，只做俺兒夫家親眷者。」小旦云了。「若說著俺那相別呵，話長！」

〔三煞〕他正天行汗病，換脈交陽，那其間被俺耶把我橫拖倒拽在招商舍，硬廝強扶上走馬車。誰想舞燕啼鶯，翠鸞嬌鳳，撞著猛虎獰狼，蝠蝎頑蛇。又不敢號咷悲哭，又不敢囑付丁寧，空則索感嘆傷嗟！據著那淒涼慘切，一霎兒似癡呆。

〔二煞〕則就裏先肝腸眉黛千千結，烟水雲山萬萬疊。他便似烈焰飄風，劣心卒性；怎禁他後擁前推，亂棒胡茄。阿誰無個老父，誰無個尊君，誰無個親耶。從頭兒看來，都不似俺那狠爹爹。

〔尾〕「他把世間毒害收拾徹，我將天下優愁結攬絕。」小旦云了。「沒盤纏，在店舍，有誰人，廝撞貼。那蕭疏，那凄切，生分離，廝拋撇。從相別，那時節，音書无，信音絕。我這些時眼跳腮紅耳輪熱，眠夢交雜不寧貼，您哥哥暑濕風寒縱較些，多被那煩惱憂愁上斷送也。」下

《拜月》南戲第三十二齣，全從此出，而情事更明白曲盡，今亦錄一段以比較之。

（旦）「呀！這丫頭去了！天色已晚，只見半彎新月，斜挂柳梢，不免安排香案，對月禱告一番，爭些誤了。」

（二郎神慢）「拜星月，寶鼎中明香滿爇」（小旦潛上聽科）（旦）「上蒼！這一炷香呵！願我抛閃下的男兒疾效些，得再睹同歡同悅！（小旦）悄悄輕把衣袂拽，却不道小鬼頭春心動也。」（走科）（旦）「妹子到那裏去？」（小旦）「我也到父親行去說。」（旦扯科）（小旦）

「放手！我這回定要去。」（旦跪科）「妹子饒過姊姊罷。」（小旦）「姊姊請起，那嬌怯，無言俛首，紅暈滿腮頰。」

（鶯集御林春）「恰纔的亂掩胡遮，事到如今漏洩，姊妹心腸休見別，夫妻每是些周折。」

（旦）「教我難推怎阻，罷！妹子我一星星對伊仔細從頭說。」

（小旦）「姓蔣。」（旦）「呀！他也姓蔣？叫做什麼名字！」（世隆名。）（小旦）

「呀！他家在那裏？」（旦）「中都路是家。」（小旦）「呀！姐姐，你怎麼認得他？他是什麼樣人？」（旦）「是我男兒受儒業。」

（前腔）（小旦悲科）「聽說罷姓名家鄉，這情苦意切。悶海愁山，將我心上撇，不由人不淚珠流血。」（旦）「我凄惶是正理，只合此愁休對愁人說。妹子！他啼哭爲何因，莫非是我男兒舊妻妾？」

〔前腔〕（小旦）「他須是瑞蓮親兄。」（旦）「呀！元來是令兄。爲何失散了？」（小旦）「爲軍馬犯闕。」（旦）「是！我曉得了，散失忙尋相應者，那時節只爭個字兒差迭。妹子，和你比先前又親，自今越著疼熱，你休隨著我跟脚，久已後是我男兒那枝葉。」

〔前腔〕（小旦）「我須是你妹妹姑姑，你是我嫂嫂又是姐姐。未審家兄和你因甚別，兩分離是何時節？」（旦）「是我男兒，教我怎割捨。」

〔四犯黃鶯兒〕（小旦）「正遇寒冬冷月，恨爹爹將奴拆散在招商舍。」（小旦）「你如今還思量著他麼？」（旦）「是我男兒，教我怎割捨。」

〔前腔〕（小旦）「他直恁太情切，眼睜睜忍相抛撇。」（旦）「枉自怨嗟，無可計設，當不過他搶來推出望前拽。」（合）「意似虺蛇，性似蝎蠍虫，一言如何訴說。」

〔前腔〕（小旦）「流水一似和車，頃刻間途路賒，他在窮途逆旅應難捨。」（旦）「那時節呵，囊篋又竭，藥食又缺，他那裏悶懨懨捱不過如年夜。」（合）「寶鏡分裂，玉釵斷折，何日重圓再接。」

〔尾〕「自從別後信音絕，這些時魂驚夢怯，莫不是煩惱憂愁將人斷送也。」

　　細較南北二戲，則漢卿雜劇固酣暢淋漓；而南戲中二人對唱，亦宛轉詳盡。情與詞偕，

非元人不辦。然則《拜月》縱不出於施君美，亦必元代高手也。

《拜月亭》南戲，前有所因；至《琵琶》則獨鑄偉詞，其佳處殆兼南北之勝。今錄其《喫糠》一節，可窺其一斑。

（商調過曲）（山坡羊）（旦）「亂荒荒不豐稔的年歲，遠迢迢不回來的夫婿，急煎煎不耐煩的二親，軟怯怯不濟事的孤身體。衣典盡寸絲不掛體，幾番扮死了奴身己，爭奈沒主公婆教誰看取。思之，虛飄飄命怎期，難捱，實丕丕災共危。」

（前腔）「滴溜溜難窮盡的珠淚，亂紛紛難寬解的愁緒，骨崖崖難扶持的病身，戰兢兢難捱過的時和歲。這糠，我待不喫你呵，教奴怎忍飢？我待喫你呵，教奴怎生喫？思量起來不如奴先死，圖得不知親死時。思之，虛飄飄命怎期，難捱，實丕丕災共危。」奴家早上，安排些飯與公婆喫，豈不欲買些鮭菜，爭奈無錢可買。不想公婆抵死埋怨，只道奴家背他自喫了甚麼東西，不知奴家喫的是米膜糠秕。又不敢教他知道，便使他埋怨殺我，我也不敢分說。

苦，這些糠秕，怎生喫得下！（喫吐科）（雙調過曲）（孝順歌）（旦）「嘔得我肝腸痛，珠淚垂，喉嚨尚兀自牢嗄住。糠那！你遭礱，被舂杵，篩你簸揚你，喫盡控持，好似奴家身狼狽，千辛萬苦皆經歷。苦人喫著苦滋味，兩苦相逢，可知道欲吞不去。」（外淨潛上覷科）

（前腔）（旦）「糠和米，本是相依倚，被簸揚作兩處飛。一貴與一賤，好似奴家與夫婿，終無見期。丈夫便是米呵，米在他方沒處尋；奴家便似糠呵，怎的把糠來救得人饑餒？好似兒夫出去，怎的敎奴供膳得公婆甘旨。」（外淨溜下科）

（前腔）（旦）「思量我生無益，死又值甚底，不如忍饑死了爲怨鬼。只一件公婆老年紀，靠奴家相依倚，只得苟活片時。片時苟活雖容易，到底日久也難相聚。漫把糠來相比。這糠尚兀自有人喫，奴家的骨頭知他埋在何處？」（外淨上）（淨云）「媳婦，你在這裏喫甚麼？」（旦云）「奴家不曾喫甚麼。」（淨搜奪科）（旦云）「婆婆你喫不得！」（外云）「咳！這是甚麼東西？」

（前腔）（旦）「這是穀中膜，米上皮。」（外云）「呀！這便是糠，要他何用？」（旦）「將來餵鑼可療飢。」（淨云）「噯！這糠只好將去餵猪狗，如何把來自喫。」（外淨云）「怎的苦溜東西，怕不壹壞了你。」（旦）「嘗聞古賢書，狗彘食人食，也強如草根樹皮。」（外淨云）「媳婦呵！縱然喫些何慮。」（淨云）「阿公，你吞氊，蘇卿猶健，餐松食柏，到做到神仙侶。這糠呵！」（外淨看，哭科）「媳婦，我元來錯埋怨了你，兀的不痛殺我也。」

休聽他說謊，這糠如何喫得？」（旦）「爹媽休疑，奴須是你孩兒的糟糠妻室。」（外淨看，哭

此一齣實爲一篇之警策，竹垞《靜志居詩話》，謂聞則誠塡詞，夜案燒雙燭，塡至《喫糠》一齣，句云「糠和米本一處飛」，雙燭花交爲一。吳舒鳧《長生殿傳奇序》，亦謂則誠取檪社沈氏樓，清夜案歌，几上蠟燭二枚，光交爲一，因名其樓曰瑞光。此事固屬附會，可知自昔皆以此齣爲神來之作。然記中筆意近此者，亦尙不乏。此種筆墨，明以後人全無能爲役，故雖謂北劇南戲，限於元代可也。

十六、餘論

一

由此書所研究者觀之，知我國戲劇，漢魏以來，與百戲合，至唐而分爲歌舞戲及滑稽戲二種；宋時滑稽戲尤盛，又漸藉歌舞以緣飾故事；於是向之歌舞戲，不以歌舞爲主，而以故事爲主，至元雜劇出而體製遂定。南戲出而變化更多，於是我國始有純粹之戲曲；然其與百戲及滑稽戲之關係，亦非全絕。此於第八章論古劇之結構時，已略及之。元代亦然。意大利人馬哥朴祿《游記》中，記元世祖時曲宴禮節云：「宴畢徹案，伎人入，優戲者，奏樂者，倒植者，弄手技者，皆呈藝於大汗之前，觀者大悅。」則元時戲劇，亦與百戲合演矣。明代亦然。呂毖《明宮史》（木集）謂：「鐘鼓司過錦之戲，約有百回。每回十餘人不拘。濃淡相間，雅俗並陳，全在結局有趣。如說笑話之類，又如雜劇故事之類，各有引旗一對，鑼鼓送上。所裝扮者，備極世間騙局俗態，並閭閻拙婦騃男，及市井商匠刁賴詞訟雜耍把戲等項。」則與宋之雜扮略同。至雜耍把戲，則又兼及百戲，雖在今日，猶與戲劇未嘗全無關係也。

二

由前章觀之，則北劇南戲，皆至元而大成，其發達，亦至元代而止。嗣是以後，則明初雜劇，如谷子敬、賈仲名輩，矜重典麗，尚似元代中葉之作。至仁宣間，而周憲王有燉，最以雜劇知名，其所著見於《也是園書目》者，共三十種。即以平生所見者論：其所自刊者九種，刊於《雜劇十段錦》者十種，而一種複出，共得十八種。其詞雖諧隱，然元人生氣，至是頓盡；且中頗雜以南曲，且每折唱者不限一人，已失元人法度矣。此後唯王渼陂九思、康對山海，皆以北曲擅場而二人所作《杜甫游春》、《中山狼》二劇，均鮮動人之劇。徐文長渭之《四聲猿》，雖有佳處，然不逮元人遠甚。至明季所謂雜劇，如汪伯玉道昆、陳玉陽與郊、梁伯龍辰魚、梅禹金鼎祚、王辰玉衡、卓珂月人月所作，蒐於《盛明雜劇》中者，既無定折，又多用南曲，其詞亦無足觀。南戲亦然。此戲明中葉以前，作者寥寥，至隆、萬後始盛，而尤以吳江沈伯英璟、臨川湯義仍顯祖為巨擘。沈氏之詞，以合律稱；而其文則庸俗不足道。湯氏才思，誠一時之雋；然較之元人，顯有人工與自然之別。故余謂北劇南戲限於元代，非過為苛論也。

三

雜劇、院本、傳奇之名，自古迄今，其義頗不一。宋時所謂雜劇，其初殆專指滑稽戲言之。孔平仲《談苑》（卷五）：「山谷云：作詩正如作雜劇，初時佈置，臨了須打諢。」呂本中《童蒙訓》亦云：「如作雜劇，打猛諢入，卻打猛諢出。」《夢粱錄》亦云：「雜劇全用故事，務在滑稽。」故第二章所集之滑稽戲，宋人恒謂之雜劇，此雜劇最初之意也。至《武林舊事》所載之官本雜劇段數，則多以故事為主，與滑稽戲截然不同。而亦謂之雜劇，蓋其初本為滑稽戲之名，後擴而為戲劇之總名也。元雜劇又與宋官本雜劇截然不同。至明中葉之後，則以戲曲之短者為雜劇，其折數則自一折以至六、七折皆有之，又舍北曲而用南曲，又非元人所謂雜劇矣。

院本之名義亦不一。金之院本與宋雜劇略同。元人既創新雜劇，而又有院本，則院本始即金之舊劇也。然至明初，則已有謂元雜劇為院本者，如《草木子》所謂「北院本特盛，南戲遂絕」者，實謂北雜劇也。顧起元《客座贅語》謂：「南都萬曆以前，大席則用教坊，打院本，乃北曲四大套者。」此亦指北雜劇言之也。然明文林《瑯琊漫鈔》《苑錄彙編》卷一百九十七）所紀太監阿醜打院本事，與《萬曆野獲編》（卷六十二）所紀郭武定家優人打院本

事，皆與唐宋以來之滑稽戲同，則猶用金元院本之本義也。但自明以後，大抵謂北戲或南戲為院本。《野獲編》謂「逮本朝院本久不傳，今尚稱院本者，猶沿宋元之舊也。金章宗時，董解元《西廂》尚是院本模範」云云。其以《董西廂》為院本固誤；然可知明以後所謂院本，實與戲曲之意無異也。

傳奇之名，實始於唐。唐裴鉶所作《傳奇》六卷，本小說家言，為傳奇之第一義也。至宋則以諸宮調為傳奇，《武林舊事》所載諸色伎藝人，諸宮調傳奇，有高郎婦、黃淑卿、王雙蓮、袁太道等。《夢粱錄》亦云：「說唱諸宮調，昨汴京有孔三傳，編成傳奇靈怪入曲說唱。」即《碧鷄漫志》所謂「澤州孔三傳，首唱諸宮調古傳，士大夫皆能誦之」者也。則宋之傳奇，即諸宮調，一謂之古傳，與戲曲亦無涉也。元人則以元雜劇為傳奇，《錄鬼簿》所著錄者，均為雜劇，而錄中則謂之傳奇。又楊鐵崖《元宮詞》云：「《尸諫靈公》演傳奇，一朝傳到九重知，奉宣齎與中書省，諸路都敎唱此詞。」案《尸諫靈公》，乃鮑天祐所撰雜劇，則元人均以雜劇為傳奇也。至明人則以戲曲之長者為傳奇，（如沈璟《南九宮譜》等）以與北雜劇相別。乾隆間，黃文暘編《曲海目》，遂分戲曲為雜劇傳奇二種，余曩作《曲錄》從之。蓋傳奇之名，至明凡四變矣。

戲文之名，出於宋元之間，其意蓋指南戲。明人亦多用此語，意亦略同。唯《野獲編》

始云：「自北有《西廂》，南有《拜月》，雜劇變爲戲文。以至《琵琶》，遂演爲四十餘折，幾倍雜劇。」則戲曲之長者，不問北劇南戲，皆謂之戲文。意與明以後所謂傳奇無異。而戲曲之長者，北少而南多，故亦恒指南戲。要之意義之最少變化者，唯此一語耳。

至我國樂曲與外國之關係，亦可略言焉。三代之頃，廟中已列夷蠻之樂。漢張騫之使西域也，得《摩訶兜勒》之曲以歸，至晉呂光平西域，得龜茲之樂，而變其聲。魏太武平河西得之，謂之西涼樂；魏周之際，遂謂之國伎。龜茲之樂，亦於後魏時入中國。至齊周二代，而胡樂更盛。《隋志》謂：「齊後主唯好胡戎樂，耽愛無已，於是繁手淫聲，爭新哀怨，故曹妙達、安未弱、安馬駒之徒，至有封王開府者（曹妙達之祖曹婆羅門，受琵琶曲於龜茲商人，蓋亦西域人也）。遂服簪纓而爲伶人之事。後主亦能自度曲，親執樂器，悅玩無厭，使胡兒閹官之輩，齊唱和之。」北周亦然。太祖輔魏之時，得高昌伎，教習以備饗宴之禮。及武帝大和六年，羅掖庭四夷樂，其後帝娉皇后於北狄，得其所獲康國、龜茲等樂，更雜以高昌之舊，並於大司樂習焉。故齊周二代，並用胡聲；而龜茲之八十四調，遂由蘇祇婆鄭譯而顯。當時九部伎，除清樂、文康爲江南舊樂外，餘七部皆胡樂也。有唐仍之。其大曲、法曲，大抵胡樂，而龜茲之八十四調，其中二十八調尤爲盛行。宋敎坊之十八調，亦唐二十八調之遺物。北曲之十二宮調，與南曲之十三宮調，又宋敎坊十八調之遺

物也。故南北曲之聲，皆來自外國。而曲亦有自外國來者，其出於大曲、法曲等，自唐以前入中國者，且勿論；即以宋以後言之，則徽宗時蕃曲復盛行於世。吳曾《能改齋漫錄》（卷一）云：「徽宗政和初，有旨立賞錢五百千，若用鼓板改作北曲子，並著北服之類，並禁止支賞。其後民間不廢鼓板之戲，第改名太平鼓」云云。至「紹興年間，有張五牛大夫聽動鼓板，中有〔太平令〕，因撰爲賺。」（見上）則北曲中之〔太平令〕，與南曲中之〔太平歌〕，皆北曲子。又第四章所載南宋賺詞，其結構似北曲，而曲名似南曲者，亦當自蕃曲出。而南北曲之賺，又自賺詞出也。至宣和末，京師街巷鄙人，多歌蕃曲，名曰〔異國朝〕、〔四國朝〕、〔六國朝〕、〔蠻牌序〕、〔蓬蓬花〕等，其言至俚，一時士大夫皆能歌之。（見上）今南北曲中尚有〔四國朝〕、〔六國朝〕、〔蠻牌兒〕，此亦蕃曲，而於宣和時已入中原矣。至金人入主中國，而女眞樂亦隨之而入。《中原音韻》謂：「女眞〔風流體〕等樂章，皆以女眞人音聲歌之。雖字有舛訛，不傷於音律者，不爲害也。」則北曲雙調中之〔風流體〕等，實女眞曲也。此外如北曲黃鐘宮之〔者剌古〕，雙調之〔阿納忽〕、〔古都白〕、〔唐兀歹〕、〔阿忽令〕，越調之〔拙魯速〕、商調之〔浪來裏〕，皆非中原之語，亦當爲女眞或蒙古之曲也。

以上就樂曲之方面論之。至於戲劇，則除《撥頭》一戲，自西域入中國外，別無所聞。遼金之雜劇院本，與唐宋之雜劇，結構全同。吾輩寧謂遼金之劇，皆自宋往，而宋之雜劇，

不自遼金來，較可信也。至元劇之結構，誠爲創見；然創之者，實爲漢人；而亦大用古劇之材料，與古曲之形式，不能謂之自外國輸入也。

　　至我國戲曲之譯爲外國文字也，爲時頗早。如《趙氏孤兒》，則法人特赫爾特（Du Halde）實譯於一千七百六十二年，至一千八百三十四年，而裴利安（Julian）又重譯之。又英人大維斯（Davis）之譯《老生兒》在八百十七年，其譯《漢宮秋》在千八百二十九年。又裴利安所譯，尚有《灰闌記》、《連環計》、《看錢奴》，均在千八百三四十年間。而拔殘（Bazin）氏所譯尤多，如《金錢記》、《鴛鴦被》、《賺蒯通》、《合汗衫》、《來生債》、《薛仁貴》、《鐵拐李》、《秋胡戲妻》、《倩女離魂》、《黃粱夢》、《昊天塔》、《忍字記》、《竇娥冤》、《貨郎旦》，皆其所譯也。此種譯書，皆據《元曲選》；而《元曲選》百種中，譯成外國文者，已達三十種矣。

附錄：

元戲曲家小傳 (今取有戲曲傳於今者爲之傳)

一　雜劇家

關漢卿，不知其爲名或字也。號已齋叟，大都人。金末，以解元貢於鄉，後爲太醫院尹；則亦未知其在金世歟？元世歟？元初大名王和卿，滑稽佻達，傳播四方。中統初，燕市有一蝴蝶，其大異常，王賦〔醉中天〕小令，由是其名益著。漢卿與之善，王嘗以譏謔加之；漢卿雖極意還答，終不能勝。王忽坐逝，而鼻垂雙涕尺餘，人皆嘆駭。漢卿來吊唁，詢其由，或曰：「此釋家所謂坐化也。」復問鼻懸何物，又對曰：「此玉筯也。」漢卿曰：「我道你不識，不是玉筯，是嗓。」咸發一笑。或戲漢卿云：「你被王和卿輕侮半世，死後方還得一籌。」凡六畜勞傷，則鼻中常流膿水，謂之嗓；又愛訐人之過者，亦謂之嗓，故云爾（《錄鬼簿》，參《輟耕錄》、《鬼董跋》、《堯山堂外紀》）。

高文秀，東平人，府學生，早卒（《錄鬼簿》）。

鄭廷玉，彰德人（同上）。

白樸，字太素，一字仁甫，號蘭谷，隩州人。後居眞定，故又爲眞定人焉。祖元遺山爲作墓表，所謂善人白公是也。父華，字文舉，號寓齋，仕金貴顯，爲樞密院判官，《金史》有傳。仁甫爲寓齋仲子，於遺山爲通家姓。甫七歲，遭壬辰之難，寓齋以事遠適。明年春，京城變，遺山遂挈以北渡。自是不茹葷血，人問其故，曰：「俟見吾親則如初。」嘗罹疫，遺山晝夜抱持，凡六日，竟於臂上得汗而愈。蓋視親子侄不啻過之。數年，寓齋北歸，以詩謝遺山云：「顧我眞成喪家狗，賴君曾護落巢兒。」居無何，父卜築於滹陽。律賦爲專門之學，而太素有能聲，爲後進之翹楚。遺山每遇之，必問爲學次第，嘗贈之詩曰：「元白通家舊，諸郎獨汝賢。」未幾，生長見聞，學問博覽。然自幼經喪亂，倉皇失母，便有滿目山川之嘆。逮亡國，恒鬱鬱不樂，以故放浪形骸，期於適意。中統初，開府史公將以所業薦之於朝，再三遜謝，棲遲衡門，視榮利蔑如也。至元一統後，徙家金陵，從諸遺老放情山水間，日以詩酒優游，用示雅志。詩詞篇翰，在在有之。後以子貴，贈嘉議大夫，掌禮儀院大卿。著有《天籟詞》二卷。（《金史・白華傳》、《錄鬼簿》、《元遺山文集》、王博文孫大雅《天籟集序》。）

馬致遠，號東籬，大都人，任江浙行省務官（《錄鬼簿》）。

李文蔚，真定人，江州路瑞昌縣尹（同上）。

李直夫，女直人，居德興府，一稱蒲察李五（同上）。

吳昌齡，西京人（同上）。

王實甫，大都人（同上）。

武漢臣，濟南府人（同上）。

王仲文，大都人（同上）。

李壽卿，太原人，將仕郎除縣丞（同上）。

尚仲賢，真定人，江浙行省務官（同上）。

石君寶，平陽人（同上）。

楊顯之，大都人，與漢卿莫逆交。凡有珠玉，與公校之（同上）。

紀君祥，（一作天祥）大都人，與李壽卿、鄭廷玉同時（同上）。

戴善甫，真定人，江浙行省務官（同上）。

李好古，保定人，或云西平人（同上）。

張國賓，（一作國寶）大都人，即喜時營教坊句管（同上）。

石子章，大都人，與元遺山、李顯卿同時（《錄鬼簿》、《遺山集》、《寓庵集》）。

孟漢卿，亳州人（《錄鬼簿》）。

李行道，（一作行甫）絳州人（同上）。

王伯成，涿州人，有《天寶遺事》諸宮調行於世（同上）。

孫仲章，大都人，或云姓李（同上）。

岳伯川，濟南人，或云鎮江人（同上）。

康進之，棣州人，一云姓陳（同上）。

狄君厚，平陽人（同上）。

孔文卿，平陽人（同上）。

張壽卿，東平人，浙江省掾史（同上）。

李時中，大都人（同上）。

楊梓，字□□，海鹽人。至元三十年二月，元師征爪哇，公以招諭爪哇等處宣慰司官，隨福建行省平章政事伊克穆蘇，以五百餘人船十艘先往招諭之。大軍繼進，爪哇降，公引其宰相昔刺難答吒耶等五十餘人來迎。後爲安撫總使，官至嘉議大夫，杭州路總管。致仕卒，贈兩浙都轉運使，上輕車都尉，追封弘農郡侯，謚康惠。公節俠風流，善音律，與武林阿里海涯之之子雲石交善。雲石翩翩公子，所製樂府散套，駿逸爲當行之冠，即歌聲高引可徹雲

漢。而公獨得其傳。雜劇中有《豫讓吞炭》、《霍光鬼諫》、《敬德不伏老》，皆公自製，以寓祖父之意，特去其著作姓名耳。其後長公國材，少公次中，復與鮮于去矜交好。去矜亦樂府擅場，以故楊氏家僮千指，無不善南北歌調者；由是州人往往得其家法，以能歌名於浙右云（《元史·爪哇傳》、元姚桐壽《樂郊私語》、明董谷《續澉水志》）。

宮天挺，字大用，大名開州人。歷學官，除釣臺書院山長。為權豪所中，事獲辨明，亦不見用，卒於常州（《錄鬼簿》）。

鄭光祖，字德輝，平陽襄陵人，以儒補杭州路吏。為人方直，不妄與人交。病卒，火葬於西湖之靈芝寺。伶倫輩稱鄭老先生，皆知其為德輝也（同上）。

范康，字子安，杭州人。明性理，善講解，能詞章，通音律。因王伯成有《李太白貶夜郎》，乃編《杜子美游曲江》，一下筆即新奇。蓋天資卓異，人不可及也（同上）。

曾瑞，字瑞卿，大興人。自北來南，喜江浙人才之外，羨錢唐景物之盛，因而家焉。神采卓異，衣冠整肅，優游於市井，灑然如神仙中人。志不屈物，故不願仕，自號褐夫。江湖之達者，歲時饋送不絕，遂得以徜徉卒歲。善丹青，能隱語、小曲，有《詩酒餘音》行於世（同上）。

喬吉，（一作吉甫）字夢符，號笙鶴翁，又號惺惺道人，太原人。美容儀，能詞章，以威

嚴自飭，人敬畏之。居杭州太乙宮前，有題西湖〔梧葉兒〕百篇，名公為之序。江湖間四十年，欲刊行所作，竟無成事者。至正五年，病卒於家。嘗謂作樂府亦有法，鳳頭、豬肚、豹尾是也。大概起要美麗，中要浩蕩，結要響亮；尤貴在首尾貫串，意思清新，能若是，斯可以言樂府矣。明李中麓輯其所作小令，為《惺惺道人樂府》一卷，與《小山樂府》並刊焉（《錄鬼簿》參《輟耕錄》）。

秦簡夫，初擅名都下，後居杭州（《錄鬼簿》）。

蕭德祥，號復齋，杭州人，以醫為業。凡古文俱隱括為南曲，街市盛行。所作雜劇外，又有南曲戲文等（同上）。

朱凱，字士凱，所編《升平樂府》及《隱語》、《包羅天地謎韻》，皆大梁鍾嗣成為之序（同上）。

王曄，字日華，杭州人，能詞章樂府，所製工巧。又嘗作《優戲錄》，楊鐵崖為之序云：「侏儒奇偉之戲，出於古亡國之君。春秋之世，陵轢大諸侯，後代離析文義，至侮聖人之言為大劇，蓋在誅絕之法。而太史公為滑稽者作傳，取其談言微中，則感世道者深矣。錢唐王曄，集歷代之優辭有關於世道者，自楚國優孟而下，至金人玳瑁頭，凡若干條，太史公之旨，其有概於中者乎！予聞仲尼論諫之義有五，始曰譎諫，終曰諷諫。且曰：吾從者諷乎！

蓋以諷之效，從容一言之中，而龍逢、比干不獲稱，良臣者之所不及也。及觀優之寓於諷者，如『漆城瓦』『衣雨稅』之類，皆一言之微，有回天倒日之力。而勿煩乎牽裾伏蒲之勃也。則優戲之伎，雖在誅絕，而優諫之功，豈可少乎？他如安金藏之剖腸，申漸高之飲酖，敬新磨之免戮疲令，楊花飛之易亂主於治；君子之論，且有謂臺官不如伶官。至其錫敎及於彌侯解愁，其死也，足以愧北面二君者，則優世君子不能不三嘆於此矣。故吾於曄之編爲書如此，使覽者不徒爲軒渠一噱之助，則知曄之感，太史氏之感也歟！至正六年秋七月序。」（《錄鬼簿》、《東維子文集》）。

　　二　南戲家

　　施惠，（一云姓沈）字君美，杭州人。居吳山城隍廟前，以坐賈爲業。巨目美髯，好談笑，詩酒之暇，唯以塡詞和曲爲事。有《古今砌話》，編成一集，其好事也如此（《錄鬼簿》）。

　　高明，字則誠，溫州瑞安人《玉山草堂雅集》、《列朝詩集》皆云永嘉平陽人）。以《春秋》中至正乙酉第，授處州錄事，後改調浙江閫幕都事，轉江西行臺掾，又轉福建行省都事。初方國珍叛，省臣以則誠溫人，知海濱事，擇以自從。後仍以江西福建官佐幕事，與幕府論事不合。國珍就撫，欲留實幕下，不從，即日解官，旅寓鄞櫟社沈氏，以詞曲自娛。明太祖

聞其名，召之，以老病辭歸，卒於寧海。則誠所交，皆當世名士，嘗往來無錫顧阿瑛玉山草堂。阿瑛選其詩，入《草堂雅集》，稱其長才碩學，為時名流。其為浙幕都事與歸溫州也，會稽楊維楨與東山趙汸作序送之。嘗有岳鄂王墓詩云：「莫向中州嘆黍離，英雄生死繫安危。內廷不下班師詔，絕漠全收大將旗。父子一門甘伏節，山河萬里竟分支；孤臣尚有埋身地，二帝游魂更可悲!」又嘗作《烏寶傳》，(謂鈔也) 雖以文為戲，亦有裨於世教。其卒也，孫德暘以詩哭之曰：「亂離遭世變，出處嘆才難。墜地文將喪，憂天寢不安！名題前進士，爵署舊郎官，一代儒林傳，真堪入史刊。」所著有《柔克齋集》《輟耕錄》、《玉山草堂雅集》、《東維子文集》、《留青日札》、《列朝詩集》、《靜志居詩話》。

徐昈，字仲由，淳安人。明洪武初，徵秀才，至藩省辭歸。嘗謂吾詩文未足品藻，唯傳奇詞曲，不多讓古人。有《葉兒樂府》(滿庭芳) 云：「烏紗裹頭，清霜籬落，黃葉林邱；淵明彭澤辭官後，不事王侯，愛的是青山舊友，喜的是綠酒新篘，相拖逗，金樽在手，爛醉菊花秋。」比於張小山、馬東籬亦未多遜。有《巢松集》《靜志居詩話》。

附考：元代曲家，與同時人同姓名者不少。就見聞所及，則有三白賁，三劉時中，三趙天錫，二馬致遠，二趙良弼，二秦簡夫，二張鳴善。《中州集》有白賁，汴人，自上世以來至其孫淵，俱以經術著名，此一白賁也。元遺山《善人白公墓表》次子賁，(即仁甫仲

父）則隩州人，此又一白賁也。曲家之白无咎，亦名賁，姚際恒《好古堂書畫記》：「白賁字无咎，大德間錢唐人」是也。《元史·世祖紀》：「以劉時中爲宣慰使，安輯大理」，此一劉時中也。《遂昌雜錄》又有劉時中，名致；曲家之劉時中則號連齋，洪都人，官學士，《陽春白雪》所謂古洪劉時中者是也（此與《遂昌雜錄》之劉時中時代略同，或係一人）。世祖武臣有趙天錫，冠氏人，《元史》有傳。《遂昌雜錄》謂今河南行省參事宛邱趙公名頤字子期，其先府君宛邱公諱祐字天錫，爲江浙行省照磨，此又一趙天錫也。曲家之趙天錫，則汴梁人，官鎮江府判者也。馬致遠，其一製曲者，爲大都人；一爲金陵人，即馬文璧（琬）之父，見張以寧《翠屏集》。趙良弼一爲世祖大臣，《元史》有傳；一爲東平人，即見於《錄鬼簿》者也。秦簡夫一名略，陵川人，與元遺山同時；一爲製曲者，即《錄鬼簿》所謂：「見在都下擅名，近歲來杭者也。」張鳴善一名擇，平陽人（或云湖南人），爲江浙提學，謝病隱居吳江，見王逢《梧溪集》；一爲揚州人，宣慰司令史，則製曲者也。元代曲家，名位既微，傳記更闕，恐世或疑爲一人，故附著焉。

唐宋大曲考

大曲之名，始見於蔡邕《女訓》，曰：琴曲，小曲五終則止，大曲三終則止（《太平御覽》卷五百五十七）。而詳於《宋書·樂志》。志於清商三調——平調、清調、瑟調——下列大曲十六：一曰《東門行》，二曰《折楊柳行》，三曰《艷歌羅敷行》，四曰《西門行》，五曰《折楊柳行》，六曰《煌煌京洛行》，七曰《艷歌阿嘗》（二曰《飛鵠行》），八曰《步出夏門行》，九曰《艷歌何嘗行》，十曰《野田黃雀行》，十一曰《滿歌行》，十二曰《步出夏門行》（二曰《隴西行》），十三曰《櫂歌行》，十四曰《雁門太守行》，十五曰《白頭吟》（與《櫂歌》同調），十六曰《明月》。其所以名為大曲者，則有說焉。郭茂倩曰：諸調曲皆有辭有聲，而大曲又有艷、有趨。辭者，其歌詩也。聲者，若羊吾夷伊那何之類也。艷在曲之前，趨與亂在曲之後（《樂府詩集》卷二十六）。今考之《宋書》所載，如《艷歌羅敷行》，注曰「三解」，前有艷詞，曲後有趨，則艷與趨均在此三解外矣。如《艷歌阿嘗》四解，《艷歌何嘗行》五解，後皆有趨，而注云：曲前有艷，則艷在曲外矣。又如魏明帝《步出夏門行》，注云：朝游上為艷，蹙迫下為趨。則艷與趨均在曲內。《白頭吟》五解後復有亂。由是觀之，以曲之前後又有艷、有趨，故曰大曲。《魏書·樂志》云：太宗增修百戲，撰合大曲，亦當類此。唐人以〔伊州〕、〔涼州〕，遍數多者為大曲。宋王灼云：凡大曲，有散序、靸、排遍、攧、正攧、入破、虛催、實催、袞遍、歇拍、殺袞，始成一曲，謂之大遍（《碧雞漫志》卷三）。沈括亦

云：所謂大遍者，有序、引、歌、颭、嗺、哨、催、攊、袞、破、行、中腔、踏歌之類，凡數十解。每解有數疊者，裁截用之，謂之「摘遍」。今之大曲，皆是裁用，非大遍也。（《夢溪筆談》卷五）然則大曲之名，自沈約至於兩宋，皆以遍數多者為大曲，雖淵源不同，其義固未嘗有異也。

唐時雅樂、俗樂，均有大曲。《唐六典》注云：大樂署掌教雅樂，大曲三十日成，小曲二十日，清樂大曲六十日，大文曲三十日，小曲十日。燕樂：西涼、龜茲、安國、天竺、疏勒、高昌，大曲各三十日，次曲各二十日，小曲各十日（《唐六典》卷十四協律郎條）。雅樂大曲，史無明文，唯儀鳳二年，太常寺少卿韋萬石奏云：立部伎內《破陣樂》五十二遍，修入雅樂，只有兩遍，名曰《七德》。《慶善樂》七遍，修入雅樂，只有一遍，名曰《九功》。《上元舞》二十九遍，今入雅樂，一無所減。（《唐會要》卷三十二及《舊唐書·音樂志》）則雅樂固有大小曲矣。清樂大曲當與《宋書·樂志》所載者略同；而宴樂大曲則當同於《魏志》之大曲。

今其目之見於崔令欽《教坊記》者凡四十有六：曰〔踏金蓮〕，曰〔綠腰〕，曰〔涼州〕，曰〔薄媚〕，曰〔賀聖樂〕，曰〔伊州〕，曰〔甘州〕，曰〔泛龍舟〕，曰〔采桑〕，曰〔千秋樂〕，曰〔霓裳〕，曰〔玉樹後庭花〕，曰〔伴侶〕，曰〔雨霖鈴〕，曰〔柘枝〕，曰〔胡僧破〕，曰〔平翻〕，曰〔相馳逼〕，曰〔呂太后〕，曰〔突厥三臺〕，曰〔大寶〕，曰〔一斗鹽〕，曰〔羊頭神〕，曰

〔大姊〕，曰〔舞大姊〕，曰〔急月記〕，曰〔斷弓絃〕，曰〔碧霄吟〕，曰〔穿心蠻〕，曰〔羅步底〕，曰〔回波樂〕，曰〔千春樂〕，曰〔龜茲樂〕，曰〔醉渾脫〕，曰〔映山雞〕，曰〔昊破〕，曰〔四會子〕，曰〔安公子〕，曰〔舞春風〕，曰〔迎春風〕，曰〔看江波〕，曰〔寒雁子〕，曰〔又中春〕，曰〔瓠中秋〕，曰〔迎仙客〕，曰〔同心結〕，皆燕樂大曲也。其詞之存乎今者，有〔涼州歌〕散序三遍，排遍二遍；〔伊州歌〕排遍五遍，入破五遍（均見《樂府詩集》卷七十九）；餘如〔綠腰〕、〔甘州〕、〔泛龍舟〕、〔采桑〕、〔千秋樂〕、〔雨霖鈴〕、〔柘枝〕、〔突厥三臺〕、〔回波樂〕，均存一遍或二遍而已。

　　然唐之大曲，固有未盡於令欽所記者。《舊唐書‧音樂志》謂立部伎內，《破陣樂》五十二遍，《慶元樂》七遍，《上元舞》二十九遍。又貞元中，昭義節度使王虔休獻《繼天誕聖樂》，凡二十五遍（《唐會要》卷三十三），以宋人之名名之，謂之非大曲不可也。又如《樂府詩集》所載《水調歌》五遍，《入破》六遍，《大和》五遍，《陸州歌》三遍，《排遍》四遍，其遍數之多，與〔伊州〕、〔梁州〕無異，則亦唐之大曲也。

　　至兩宋大曲，《宋史‧樂志》載之最詳。志云：宋初置教坊，所奏凡十八調四十六曲（按四十六曲乃四十大曲之誤，說見後）。一曰正宮調，其曲三，曰〔梁州〕、〔瀛府〕、〔齊天樂〕；二曰中呂宮，其曲二，曰〔萬年歡〕、〔劍器〕；三曰道調宮，其曲三，曰〔梁州〕、〔薄媚〕、

〔大聖樂〕；四曰南呂宮，其曲二，一曰〔瀛府〕、〔薄媚〕；五曰仙呂宮，其曲三，一曰〔梁州〕、〔保金枝〕、〔延壽樂〕；六曰黃鐘宮，其曲三，一曰〔梁州〕、〔中和樂〕、〔劍器〕；七曰越調，其曲二，一曰〔伊州〕、〔石州〕；八曰大石調，其曲二，一曰〔清平樂〕、〔大明樂〕；九曰雙調，其曲三，一曰〔降聖樂〕、〔新水調〕、〔採蓮〕；十曰小石調，其曲二，一曰〔胡渭州〕、〔嘉慶樂〕；十一曰歇指調，其曲三，一曰〔伊州〕、〔君臣相遇樂〕、〔慶雲樂〕；十二曰林鐘商，其曲三，一曰〔賀皇恩〕、〔泛清波〕、〔胡渭州〕；十三曰中呂調，其曲二，一曰〔綠腰〕、〔道人歡〕；十四曰南呂調，其曲二，一曰〔綠腰〕、〔罷金鉦〕；十五曰仙呂調，其曲二，一曰〔綠腰〕、〔綵雲歸〕；十六曰黃鐘羽，其曲一，一曰〔千春樂〕；十七曰般涉調，其曲二，一曰〔長壽仙〕、〔滿宮花〕；十八曰正平調，無大曲。小曲無定數。以上所載曲數止於四十。又正平調下，獨云無大曲，則前四十曲為大曲無疑。《樂志》原文出於《文獻通考》，《通考》正作四十大曲。六大兩字，字形相近，故致訛也。陳暘《樂書》謂：聖朝循用唐制，分教坊為四部；自合四部以為一，故樂工不能遍習，第以大曲四十為限（《樂書》卷一百八十八）。吳自牧謂：汴京教坊大使孟角毬曾做雜劇本子，葛守誠撰四十大曲（《夢梁錄》卷二十）。元人猶有「三千小令、四十大曲」之說（楊朝英《樂府新編陽春白雪》卷首），皆其確證也。至《夢梁錄》又有舞四十六大曲之語（卷二十），陳振孫《書錄解題》歌詞類有五十大曲，十六卷；張炎《詞源》有五十四

大曲，而周密《齊東野語》謂《樂府混成集》所載大曲一類凡百餘解（《齊東野語》卷十）；

然教坊所肄止於四十。茲先考《宋志》大曲之存於今者，然後及他書耳。

〔正宮調〕

梁州　梁州亦作涼州。洪邁云：涼州今轉為梁州，唐人已多誤用（《容齋隨筆》卷十四）。

程大昌云：涼州後遂訛為梁州（《演繁露》卷七）。《新唐書·禮樂志》云：天寶樂曲，皆

以邊地為名，若涼州、伊州、甘州之類，至宋猶存。王灼云：〔涼州〕排遍，余曾見一

本有二十四段（《碧雞漫志》卷三）。

晏幾道《小山詞》有〔梁州令〕，二疊，五十字。歐陽修《六一詞》有〔涼州令〕，二疊，

一百五字。當晏詞之四疊，而字句稍異。晁無咎《琴趣外篇》有〔梁州令疊韻〕，一百字，

則分作四疊。均不著宮調。王灼云：凡大曲就本宮調制引、□慢、近、令，蓋度曲者常

態（《碧雞漫志》卷三）。則令詞亦自大曲出也。茲錄晁詞以備參考。

梁州令疊韻

田野間來慣，睡起初驚曉燕。樵青走掛小簾鉤，南園昨夜，細雨紅芳徧。平蕪一帶烟花

淺，過盡南歸雁俱遠，憑欄送目空腸斷。

好景難常占，過眼韶華如箭，莫教鶗鴂送韶華，多情楊柳，爲把長條絆。清尊滿酌誰爲伴，花下提壺勸。何妨醉臥花底，愁容不上春風面。（《琴趣外篇》卷一）

附：金董解元《西廂》有正宮〔梁州纏令〕，元曲正宮中有〔小梁州〕，字句略同。宋宋上交《近事會元》云：正宮中別有〔小涼州〕，亦曰〔碎宮涼州〕。（《近事會元》卷四）則宋初已有此曲，或即大曲遺聲也。

　　正宮梁州纏令

玉漏迢迢二鼓過，月上庭柯，碧天空闊鏡銅磨。啞地聽櫳門兒響見巫娥。對郎羞嬾，無奈靠人，先要偎磨。寶髻擁青螺，臉蓮香傳，說不得媚多。（《董西廂》卷三）

元曲南呂宮有〔梁州第七〕，必係借用他宮〔梁州〕大曲之一遍第七者，即所謂排遍第七也。如下：

　　〔正宮〕

　　梁州第七

我雖是見宰相如文王施禮，一頭地離明妃早宋玉悲秋。怎禁他帶天香著莫定龍衣袖。他

諸餘可愛，所事兒相投，消磨人幽恨，陪伴我閒游。偏宜向梨花月底登樓，芙蓉燭下藏鬮。體態是二十年挑剔就的溫柔，姻緣是五百載該撥下配偶，臉兒有一千般說不盡的風流。寡人乞求他左右。他比那落伽山觀自在無楊柳，見一面得長壽。情繫人心早晚休，則除是雨歇雲收。（元馬致遠《漢宮秋》雜劇）

周密《武林舊事》載南宋官本雜劇段數有《四僧梁州》、《三索梁州》、《詩曲梁州》、《頭錢梁州》、《食店梁州》、《法事饅頭梁州》、《四哮梁州》七本。

南宋官本雜劇，有《哭骰子瀛府》、《醉縣君瀛府》、《懊骨頭瀛府》、《賭錢望瀛府》四本。陶宗儀《輟耕錄》載宋金院本名目，有《列良瀛府》一本。

齊天樂 宋詞正宮有〔齊天樂〕，或大曲之一遍也。

　　齊天樂 （正宮）

綠蕪凋盡臺城路，殊鄉又逢秋晚。暮雨生寒，鳴蛩勸織，深閣時聞裁剪。雲窗靜掩，嘆重拂羅裀，頓疎花簟，尚有練囊露螢，清夜照書卷。荊江留滯最久，故人相望處，離思何限！渭水西風，長安亂葉，空憶詩情宛轉。憑高眺遠，正玉液新篘，蟹螯初薦。醉倒

山翁，但愁殘照斂。（周邦彥《清真集》卷下）

〔中呂宮〕

萬年歡

萬年歡　宋詞有〔萬年歡〕，不著宮調。元趙孟頫有〔萬年歡〕二首，均注中呂宮。其詞平仄通叶，或大曲之一遍也。茲錄晁無咎詞，以備參考。

十里環溪，記當年並游，依舊風景。綵舫紅妝，重泛九秋清鏡。莫嘆歌臺蔓草，喜相逢歡情猶勝。蘋洲畔，橫玉驚鸞半天雲。正愁凝，中秋醉魂未醒。又佳辰授衣良會，堪更蚤歲功名，豪氣尚凌汝潁。能致黃金一井，也莫負鷗夷高興。別有箇瀟灑田園，醉鄉天地同永。（《琴趣外篇》卷五）

南宋官本雜劇有《喝貼萬年歡》、《託合萬年歡》二本。宋金院本名目有《賀貼萬年歡》一本。

劍器

劍器　陳暘《樂書》作劍氣。宋詞有〔劍氣近〕，元南曲有〔劍器令〕，或借大曲之制

也。

劍氣近

夜來雨，願倩得東風吹住。海棠正妖嬈處，且留取，悄庭户，試聽鶯啼燕語，分明共人愁緒，怕春去！　嘉樹翠陰初轉午，重簾未捲，乍睡起寂寞看風絮。偷彈清淚寄烟波，見江頭故人，爲言憔悴如許。彩箋無數去，却寒暄到了渾無定據，斷腸落日千山暮。（袁去華《宣卿詞》

劍器令

咱每論風標，看過了多多少少，這玉容都強別箇，果然一見魂消。（見沈璟《南九宮譜》引古傳奇《劉盼盼》）

〔道調宮〕

梁州　參考正宮〔梁州〕。

薄媚　本唐大曲，宋董穎有道宮〔薄媚〕大曲十遍。

道宮·薄媚（西子詞）

排遍第八

怒濤卷雪，巍岫布雲，越襟吳帶如斯。有客經游，月伴風隨，值盛世，觀此江山美，合放懷，何事却興悲？不爲回頭，舊谷天涯，爲想前君事，越王嫁禍獻西施，吳即中深機。

閶廬死，有遺誓，勾踐必誅夷。吳未干戈出境，倉卒越兵，投怒夫差，鼎沸鯨鯢。越遭勁敵，可憐無計脫重圍。歸路茫然，城郭邱墟，飄泊稽山裏。旅魂暗逐戰塵飛，天日慘無輝。

排遍第九

自笑平生，英氣凌雲，凜然萬里宣威。那知此際，熊虎途窮，來伴麋鹿卑棲。既甘臣妾猶不許，何爲計？爭若都燔寶器，盡誅吾妻子，徑將死戰決雌雄，天意恐憐之。偶聞太宰正擅權，貪賂市恩私。因將寶玩獻誠，雖脫霜戈，石室囚繫，憂嗟又經時，恨不如巢燕自由歸。殘月朦朧，寒雨瀟瀟，有血都成淚。備嘗險厄反邦畿，冤憤刻肝脾。

第十攧

種陳謀，謂吳兵正熾，越勇難施；破吳策，唯妖姬。有傾城妙麗，名稱西子歲方笄。算夫差惑此，須致顛危。范蠡微行，珠貝爲香餌。苧蘿不釣釣深閨，吞餌果殊姿。素肌

纖弱，不勝羅綺，鸞鏡畔，粉面淡匀，梨花一朵瓊壺裏。嫣然意態嬌春，寸眸剪水，斜鬢鬆翠，人無雙宜。名動君王，繡履容易，來登玉陛。

入破第一

宰湘裙，搖漢佩，步步香風起。斂雙蛾，論時事，蘭心巧會君意。殊珍異寶，猶是朝臣未與，妾何人，被此隆恩，雖令效死奉嚴旨。 隱約龍姿忻悅，重把甘言說。辭俊雅，質娉婷，天敎汝衆美兼備。聞吳重色，憑汝和親，應爲靖邊陲。將別金門，俄揮粉淚，淨妝洗。

第二盧催

飛雲馭香車，故國難回睇，芳心漸搖，迤邐吳都繁麗。忠臣子胥，預知道爲邦崇，諫言先啓，顧勿容其至。周亡褒姒，殷傾妲己。 吳王却嫌胥逆耳，才經眼，便深恩，愛東風暗綻嬌蕊。彩鴛翻妬伊。得取次于飛，共戲金屋，看承他宮盡廢。

第三衰遍

華晏夕，燈搖醉粉，菡萏籠蟾桂。揚翠袖，含風舞，輕妙處，驚鴻態，分明是。瑤臺瓊樹，閬苑蓬壺景，盡移此地。花繞仙步，鶯隨管吹。 寶帳暖，留春百和，馥郁融鴛被。銀漏永，楚雲濃，三竿日猶褪霞衣。宿酲輕腕嗅，宮花雙帶繫，合同心時，波下比目，

深憐到底。

第四催拍

耳盈絲竹，眼搖珠翠，迷樂事，宮闈內。爭知漸國勢陵夷。奸臣獻佞，轉恣奢淫，天遣歲屢饑。從此萬姓，離心解體。越遣使陰窺虛實，蚤夜營邊備。兵未動，子胥存，雖堪伐尚畏忠義。斯人既戮，且又嚴兵卷土赴黃池。觀纍種蠡，方云可矣。

第五衰遍

機有神，征鼙一鼓，萬馬襟喉地。庭喋血，誅留守，憐屈伏，罷兵回，危如此！當除禍本，重結人心，爭奈竟荒迷。戰骨方埋，靈旗又指。勢連敗，柔荑攜泣，不忍相拋棄。身在兮，心先死，宵奔兮，兵已前圍。謀窮計盡，唳鶴啼猿，聞處分外悲。丹穴縱近，誰容再歸。

第六歇拍

哀誠屢吐，甬東分賜，垂暮日，置荒隅，心知愧。寶鍔紅委，鶯存鳳去，辜負恩憐，情不似虞姬。尚望論功，榮歸故里。　降令曰：吳無赦汝，越與吳何異。吳正怨，越方疑，從公論合去妖類。蛾眉宛轉，竟殞鮫綃，香骨委塵泥。渺渺姑蘇，荒蕪鹿戲。

第七煞衰

王公子，青春更才美，風流慕連理。耶溪一日，悠悠回首凝思。雲鬟烟鬢，玉珮霞裾，依約露妍姿。送目驚喜，俄迂玉趾。　同仙騎洞府歸去，簾櫳窈窕戲魚水。正一點犀通，遽別恨何已！媚魄千載，教人屬意，況當時金殿裏。（曾慥《樂府雅詞》卷上）

薄媚摘遍

桂香消，梧影瘦，黃菊迷深院。倚西風，看落日，長江東去如練。先生底事，有賦飄然，剛道爲田園。獨醒何爲，持杯自勸未能免。　休把茱萸吟翫，但管年年健。千古事，幾憑闌，吾生九十強半。歡娛終日，富貴何時，一笑醉鄉寬。倒載歸來，回廊月又滿。（見趙以夫《虛齋樂府》。比其字句，蓋摘〔入破第一〕一遍爲之。）

大聖樂

南宋官本雜劇，有《簡帖薄媚》、《請客薄媚》、《錯取薄媚》、《傳神薄媚》、《九妝薄媚》、《木事現薄媚》、《打調薄媚》、《拜褥薄媚》、《鄭生遇龍女薄媚》八本。

大聖樂　宋詞有〔大聖樂〕，唯周密一闋。自注云，單煞。或即大曲之煞衰也。

大聖樂

嬌綠迷雲，倦紅釐曉，嫩晴芳樹漸午。陰簾影移香燕語，夢回千點碧桃吹雨。冷落錦宮

人歸後，記前度蘭橈停翠浦。憑闌久，謾凝佇鳳翹，慵聽金縷。留春問誰最苦？奈花自無言鶯自語。對畫樓殘照，東風吹遠，天涯何許！怕折露條愁輕別，更烟暝長亭啼杜宇。垂楊晚，但羅袖暗沾飛絮。（周密《蘋洲漁笛譜》卷一）

南宋官本雜劇有《塑金剛大聖樂》、《單打大聖樂》、《柳毅大聖樂》三本。

〔南呂宮〕

瀛府

薄媚

〔仙呂宮〕

梁州

保金枝　南宋官本雜劇，有《檻窅保金枝》一本。

延壽樂　南宋官本雜劇，有《黃傑進延壽樂》、《義養娘延壽樂》二本。宋金院本名目有《擤綵延壽樂》一本。

〔黃鐘宮〕

梁州

中和樂　南宋官本雜劇，有《封驩中和樂》一本。

〔越調〕

劍器

伊州　本唐大曲。宋有〔伊州〕曲，殆即大曲之一、二遍也。曾季狸《艇齋詩話》：「洪父詩：『爲理〔伊州〕十二疊，緩歌聲裏看洪州。』」則此曲凡十二疊也。金董解元《西廂》有大石調〔伊州袞〕，必大曲之袞遍，借入大石調者也。

〔伊州〕曲

金鷄障下胡雛戲，樂極禍來，漁陽兵起。鸞輿幸蜀，玉環縊死，馬嵬坡下塵滓，夜對行宮皓月，恨最恨春風桃李。洪都方士，念君縈繫妃子，蓬萊殿裏覓尋，太眞宮中睡起，遙謝君意。淚流瓊臉，梨花帶雨，髣髴霓裳初試。寄鈿合共金釵，私言徒爾。在天願爲比翼同飛，在地願爲連理雙枝，天長與地久，唯此恨無已！（陳元靚《歲時廣記》卷二十七）

〔伊州袞〕

張生見了，五魂俏無主。道「不曾見恁好女，普天之下，更選兩箇應無。」膽狂心醉，

作使得、不顧危亡便胡做。一向痴迷，不道其間，是誰住處。忒昏沈，忒分麤魯；没掂三，没思慮；可來慕古。少年做事，大抵多失心麤。手撩衣袂，大踏步走至根前欲推戶。腦背後有人來，你尋思恁照顧。（《董西廂》卷一）

元曲小石調有〔伊州遍〕，亦其一遍也。

伊州遍

爲憶小卿，牽腸割肚，淒惶悄然無底末，受盡平生苦。天涯海角，身心無箇歸著。恨馮魁趁恩奪愛，狗倖狼心，全然不怕天折挫。到如今恁地吃耽閣，禁不過，更那堪晚來，暮雲深鎖。故人杳杳，長江風送，聽胡笳歷歷聲韻聒。一輪皓月朗，幾處鳴榔，時復唱和。漁歌，轉無那，沙汀蓼岸，一點漁燈相照，寂寞古渡停畫舸。雙生無語淚珠落。呼僕隸，指撥水手，在意扶拖。（明寧獻王《太和正音譜》載元白樸散套）

南宋官本雜劇有《領伊州》、《鐵指甲伊州》、《鬧伍百伊州》、《裴少俊伊州》、《食店伊州》五本。宋金院本名目有《背箱伊州》、《酒樓伊州》二本。

石州　宋詞有〔石州引〕，如下：

石州引

薄雨催寒，斜照弄晴，春意空闊。長亭柳色纔黃，遠客一枝先折。烟橫水際，映帶幾點歸鴉，東風消盡龍沙雪。還記出門時，恰而今時節。　將發，畫樓芳酒，紅淚清歌，頓成輕別。已是經年，杳杳音塵都絕。欲知方寸，共有幾許新愁？芭蕉不展丁香結。枉望斷天涯，兩厭厭風月。(賀鑄《東山寓聲樂府》)

南宋官本雜劇，有《單打石州》、《和尚那石州》、《趕厥石州》三本。

〔大石調〕

清平樂　唐宋均有〔清平樂〕詞，字數句法相同，似與大曲無涉，不錄。

大明樂　南宋官本雜劇，有《土地大明樂》、《打毬大明樂》、《三爺老大明樂》三本。

〔雙調〕

降聖樂

新水調　唐有〔水調歌〕，宋詞有〔水調歌頭〕；又曾布有〔水調歌頭〕七徧。如左：

水調歌頭

明月幾時有，把酒問青天，不知天上宮闕，今夕是何年！我欲乘風歸去，只恐瓊樓玉宇，高處不勝寒。起舞弄清影，何似在人間。　轉朱閣，低綺戶，照無眠，不應有恨，何事常向別時圓。人有悲歡離合，月有陰晴圓缺，此事古難全。但願人長久，千里共嬋娟。

（蘇軾《東坡樂府》卷上）

水調歌頭

排遍第一

魏豪有馮燕，年少客幽幷，擊球鬥雞，爲戲游俠久知名。因避仇來東郡，元戎逼屬中軍，直氣凌貔虎，須臾叱咤風雲，懍懍座中生。偶乘佳興，輕裘錦帶，東風躍馬，往來尋訪幽勝。游冶出東城堤上，鶯花掩亂，香車寶馬縱橫。草軟平沙穩，高樓兩岸春風，笑語隔簾聲。

排遍第二

袖籠鞭敲鐙，無語獨閒行。綠楊下，人初靜，烟澹夕陽明。窈窕佳人，獨立瑤階，擲果潘郎，瞥見紅顏橫波盼，不勝嬌軟倚雲屏。曳紅裳頻推朱戶，半開還掩，似欲倚，伊啞

聲裏，細訴深情。因遺林間青鳥，爲言彼此心期，的的深相許，竊香解珮，綢繆相顧不勝情。

排遍第三

說良人滑將張嬰，從來嗜酒，回家鎮長酩酊。長醒，屋上鳴鳩空門，梁間客燕相驚。誰與花爲主？蘭房從此，朝雲夕雨兩牽縈。似游絲狂蕩，隨風無定。奈何歲華荏染，歡計苦難憑，惟見新恩繾綣，連枝比翼，香閨日日爲郎，誰知松蘿託蔓，一比一毫輕。

排遍第四

一夕還家醉，開戶起相迎。爲郎引裾，相庇低首略潛形。情深無隱，欲郎乘間起佳兵。爾能負心於彼，於我必無情。熟視花鈿不足，剛腸終不能平。假手迎天意，一揮霜刃，總間粉頸斷瑤瓊。

排遍第五

鳳皇釵寶玉飄零，慘然悵嬌魂，怨飲泣吞聲。還被凌波喚起，相將金谷同游，想見逢迎處，挪揄羞面，妝臉淚盈盈。醉眠人，醒來晨起，血凝蟒首，但驚喧白鄰里，駭我卒難明。致幽囚推究，覆盆無計哀鳴。丹筆終誣服，圜門驅擁，衡冤垂首欲臨刑。

排遍第六帶花遍

向紅塵裏有喧呼，攘臂轉身辟衆，莫遣人冤濫，殺張室忍偷生。僚吏驚呼呵叱，狂辭不變如初，投身屬吏，慷慨吐丹誠。彷彿縲紲，自疑夢中，聞者皆驚。嘆爲不平割愛，無心泣對虞姬，手戮傾城寵。翻然起死，不教仇怨負冤聲。

排遍第七攤花十八

義城元靖賢相國，嘉慕英雄士，賜金繒。聞此事，頻嘆賞，封章歸印，請贖馮燕罪，日邊紫泥封詔，闔境赦深刑。萬古三河風義在，青簡上，衆知名。河東注，任流水滔滔，水涸名難泯。至今樂府歌詠，流入管絃聲。（王明清《玉照新志》卷二）

宋詞有〔新水令〕，殆就新水調中製令也。如左：

冒風連騎出金城，聞狐猿韻切，懷念親眷。爲笑徐都尉，徒誇彩繪，寫出盈盈嬌面，振旅閬閬，睹訝閬苑神仙，越公深羨；驟萬馬侵淩轉盼，感先鋒容放，鏡收鸞鑑一半。歸前陣慘怛切，同陪元帥恣歡戀。二歲，偶爾將軍，沈醉連綿，私令婢捧菱花，都市尋徧。新官聽說邀郎宴，因命賦悲歡，孰敢，做人甚難，梅妝復照，傅粉重見。（宋陳元靚《歲時廣記》卷十二，載宋人詠樂昌公主詞。案此詞《歲時廣記》作〔新水令〕，然朱翌《猗覺寮雜記》卷下云：大曲〔新水〕，歌樂昌公主與徐德言破鏡復合事。則令亦即大曲也。）

元曲有〔新水令〕，亦在雙調，或大曲遺聲也。

　　　雙調‧新水令

五方旗招展日邊霞，冷清清半張鸞駕。鞭倦裊，鐙慵踏，回首京華，一步步放不下。（元白樸《梧桐雨》雜劇）

南宋官本雜劇，有《桶擔新水》、《雙哮新水》、《燒花新水》三本。

採蓮　宋詞有〔採蓮令〕，又〔採蓮大曲〕延遍以下八遍，如下：

　　　採蓮令

月華收，雲澹霜天曙。西征客，此時情苦。翠娥執手送臨岐，軋軋開朱戶。千嬌面盈盈佇立，無言有淚，斷腸爭忍回顧。一葉蘭舟，便恁急槳淩波去。貪行色，豈知離緒。萬般方寸，但飲恨，脈脈同誰語。更回首重城不見，寒江天外，隱隱兩三煙樹。（柳永《樂章集》卷中）

採蓮（壽鄉詞）

延遍

雲霄上，有壽鄉廣袤無際。東極滄海，縹緲虛無，蓬萊弱水，風生屋浪，鼓楫揚舲，不許凡人得至，甚幽邃。試右望金樞外，西母樓閣，玉闕瑤池。萬頃琉璃，雙成倩巧，方朔詼諧，來往徜徉，霓裳飄搖寶砌，更希奇。

攧遍

南鄰丹幄宮，赤伏顯符記，朱陵曜綺繡，箕翼烔，瑞光騰起。每歲秋分老人見，表皇家襄慶迎祺。天子當膺，無疆萬歲。北窺元冥魁杓，擁佳氣，長拱極終古無移。註向北東西，相直何啻千萬里，信難計。

入破

璇穹層雲上覆，光景如梭逝，惟此過隙緩征轡。垂象森列，昭回碧落，卓然躔度，炳曜更騰輝。永永清光燁煒，綿四野金碧爲地。藥珠宮，瓊玖室，俱高峙。千種奇葩，松椿可比。暗香幽馥，歲歲長春，靈鳥何曾西委。

袞遍

遍此境，人樂康，袪難老術，悟長生理，盡阿祇僧袛，赤松王令安期。彭籛盛矣！尚爲

嬰稚。鶴算龜齡，絳老休誇甲子。鮐背聳黃髮垂髫，更童顏，長鼓腹，同游戲。眞是華胥。行有歌，坐有樂，獻笑都是神仙。時見群翁啓齒。

實催

露華霞液，雲漿椒醑，恣玉斝金罍，交酬成雅會。拚沈醉，中山千日，未爲長久，今此陶陶一飲，動經萬祀。陳果窳皆是奇異，似瓜如斗盡備。三千歲一熟珍味，飣座中瑩如玉，爽口流涎，三偷不枉，西眞指議。

衰

有珍饌，時時饋，滑甘豐膩，紫芝熒煌，嫩菊秀媚。貯瑪瑙琥珀精器，延年益壽，莫儌人間，烹飪徒費。休說龍肝鳳髓，動妙樂仙音鼎沸。玉簫清，瑤瑟美，龍笛脆。雜還飛鸞花裯上，趁拍紅牙，餘韻悠揚，竟海變桑田未止。

歇拍

其間有洞天侶，思游塵世，珠葆搖曳。華表眞人，清江使者，相從密議：此老遨嬉，我輩應須隨侍。正舉步忽思同類，十八公方聲壑，宜邀致。夙駕星言，人爭圖繪，揭來鄞山甬水，因此崇成，四明里第。

煞衰

吾皇喜，光寵無二。玉帶金魚榮貴。或者疑之，豈識聖明，曾主斯鄉，嘗相與繾綣，膠漆何可相離。今日風雲合契，此實天意。吾皇聖壽無極，享燕粲千載相逢，我翁亦昌熾，永作昇平上瑞。（史浩《鄮峰眞隱漫錄》卷四十五）

〔小石調〕

南宋官本雜劇，有《唐輔採蓮》、《雙哮採蓮》、《病和採蓮》三本。

胡渭州　曲文無考。惟姜夔《醉吟商小品・序》云：「石湖老人謂予云，琵琶有四曲，今不傳矣。曰：《濩索梁州》、《轉關綠腰》、《醉吟商胡渭州》、《歷弦薄媚》也。予每念之。辛亥之夏，予謁楊廷秀丈於金陵邸中，遇琵琶工，解作《醉吟商胡渭州》；因求得品弦法，譯成此譜，實雙聲耳。」其言如是。琵琶中之《醉吟商胡渭州》，不知視大曲之〔胡渭州〕如何？要足窺其一二也。

醉吟商小品

又正是春歸，細柳暗黃千縷，暮鴉啼處，夢逐金鞍去。一點芳心休訴，琵琶解語。（姜夔《白石道人歌曲》卷二）

南宋官本雜劇，有《趕厥胡渭州》、《單番將胡渭州》、《銀器胡渭州》、《看燈胡渭州》四本。

嘉慶樂　南宋官本雜劇，有《老孤嘉慶樂》一本。

〔歇指調〕

伊州

君臣相遇樂　南宋官本雜劇有《裴航相遇樂》一本。

慶雲樂　南宋官本雜劇有《進筆慶雲樂》一本。

〔林鐘商〕

賀皇恩　南宋官本雜劇有《扯籃兒賀皇恩》、《催妝賀皇恩》二本。

泛清波　宋詞中尚有〔摘遍〕一遍，如下：

泛清波摘遍

催花雨，小著柳風柔，都是去年時候好。露紅烟綠，盡有狂情鬪春早。長安道，秋千影裏，絲管聲中，誰放艷陽輕過了。倦客登臨暗惜花，光陰恨多少！　楚天渺，歸思正如

亂雲，短夢未成芳草。空把吳霜鬢華，自悲清曉。帝城杳，雙鳳舊約全虛，孤鴻後期難

到，且趁朝華夜月，翠樽頻倒。(晏幾道《小山詞》)

南宋官本雜劇有《能知他泛清波》、《三釣魚泛清波》二本。

胡渭州

〔中呂調〕

綠腰　亦作〔六么〕。宋詞有〔六么令〕，如左：

六么令

滄烟殘照，搖曳溪光碧。溪邊淺桃深杏，迤邐染春色。昨夜扁舟泊處，枕底當灘磧，波

聲漁笛，驚回好夢，夢裏欲歸歸不得。　展轉翻成無寐，因此傷行役。思念多媚多嬌，

咫尺千山隔。都爲深情密愛，不忍輕離拆。好天良夜，鴛帷寂靜，算得也應暗相憶。(柳

永《樂章集》卷下)

又吳文英有〔夢行雲〕一闋，自注云：即〔六么花十八〕。則爲大曲之一遍，無疑也。

簟紋皺縠纖縠，朝炊熟，眠未足，青奴細膩未拚真珠斛。素蓮幽怨風前影，搔頭斜墜玉。畫闌枕水，垂楊梳雨，青絲亂如乍沐。嬌笙微韻，晚蟬亂秋曲。翠陰明月勝花夜，那堪春去速。（吳文英《夢窗丁稿》）

元曲有〔六么序〕，金《董西廂》有〔六么實催〕、〔六么遍〕，皆在仙呂宮，必係大曲原聲移入他宮者也。

六么序

兀的不消人魂魄，縛人眼光，說神仙那的是天堂！則見脂粉馨香，環珮丁當，藕絲嫩新織仙裳，但風流都在他身上，添分毫便不停當。見他的不動情你便都休強。則除是鐵石兒郎，也索惱斷柔腸！（元關漢卿《玉鏡臺》雜劇）

六么實催

情懷輾轉難存濟，勞心如醉。也不吟詩課賦，只恁昏昏睡。才合眼忽聞人語，啞地門開，

却見薄情種，與夫人，來這裏。著他方言語，把人調戲。不道俺也識你，這般圈圚。

慢長吁氣，空垂淚，念向日春宵月夜，回廊下，恁時初見你。

六么遍

向花陰底，潛身立，漸審聽多時，方見伊。端的腰兒稔膩，裙衣翡翠，料來春困，把湖山倚。偏疑，沈香亭北太眞妃。好多嬌媚，諸餘美，遂對月微吟，各有相憐意。幽情未已，忽覷侍婢，請伊歸去，朱門閉。堪悲，只怨阿母阻佳期。（《董西廂》卷三）

南宋官本雜劇，有《爭曲六么》、《扯攔六么》、《敎聲六么》、《鞭帽六么》、《衣籠六么》、《廚子六么》、《孤奪旦六么》、《王子高六么》、《崔護六么》、《骰子六么》、《照道六么》、《鶯鶯六么》、《大宴六么》、《驢精六么》、《女生外向六么》、《慕道六么》、《三偌慕道六么》、《雙攔哮六么》、《趕厥夾么》、《羹湯六么》二十本。

〔南呂調〕

綠腰

罷金鉦　南宋官本雜劇有《牛五郎罷金鉦》一本。

〔仙呂調〕

綠腰

綵雲歸　宋詞有〔綵雲歸〕，入中呂調，或亦大曲之一遍移入他調者也。如左：

綵雲歸

蘅皋向晚驤輕航，卸雲帆水驛魚鄉。當暮天霽色如晴畫，江練靜，皎月飛光。那堪聽遠村羗管，引離人斷腸。此際浪萍風梗，度歲茫茫。堪傷，朝歡暮散，被多情賦與淒涼！別來最苦，襟袖依約，尚有餘香。算得伊鴛衾鳳枕，夜永爭不思量！牽情處，唯有臨歧，一句難忘。（柳永《樂章集》卷中）

南宋官本雜劇，有《夢巫山彩雲歸》、《青陽觀碑彩雲歸》二本。

〔黃鐘羽〕

千春樂　南宋官本雜劇有《禾打千春樂》一本。

〔般涉調〕

長壽仙　宋詞有〔長壽仙促拍〕，促拍，疑大曲中之催拍也。

長壽仙促拍（大母生辰）

舜德日輝光，正初冬盛期，東朝喜誕生時。向彤闈清淨，均化有自然和氣。長生久視，金殿熙熙宴瑤池。褘衣俱侍玳筵啓，花如錦，耀朝輝。太平際天子，天下養共瞻誠意，南山虔祝，億萬同歲。（曹勛《松隱詞》卷一，又有一闋，字數不同）

《董西廂》有〔般涉調·長壽仙袞〕，則大曲之袞遍也。

長壽仙袞

朝廷咫尺，不曉定知道。多應遺軍，定把賢每征討。不當穩便，恁時悔也應遲，賢家試自心量度。那賊將聞斯語，心生怒惡。打脊的髡囚，怎敢把爺違拗！俺又本無心，把你僧家混耗，甚花唇兒故來相惱。（《董四廂》卷二）

趙孟頫有道宮〔長壽仙詞〕，恐亦大曲之一遍，移入他宮者也。

長壽仙（道宮聖節）

瑞日當天，對絳闕蓬萊，非霧非烟·；翠花覆禁苑，正淑景芳妍。綵仗和風細轉，御香飄滿黃金殿。萬國會朝，喜千官拜舞，億兆同歡。　福祉如山如川，應玉渚流虹，璇樞飛電。八音奏舜韶，慶玉燭調元，歲歲龍輿鳳輦。九重春醉蟠桃宴。天下太平，祝吾皇壽與天地齊年。(趙孟頫《松雪齋詞》)

南宋官本雜劇，有《打勘長壽仙》、《偌賣旦長壽仙》、《分頭子長壽仙》三本。宋金院本名目，有《諢老長壽仙》、《抹面長壽仙》二本。

滿宮花　五代詞有之，宋無考。《文獻通考》作〔滿宮春〕。

〔正平調〕無大曲。

以上十八調四十大曲中，唯〔薄媚〕十遍，〔新水調〕七遍，〔採蓮〕八遍，尚具體段；餘詞唯〔梁州第七〕、〔大聖樂單煞〕、〔伊州衰〕、〔伊州遍〕、〔水調歌頭〕、〔泛清波摘遍〕、〔六么花十八〕、〔六么序〕、〔六么實催〕、〔六么遍〕、〔長壽仙衰〕，可確證爲大曲之遺。他詞之與大曲同名者，亦或由大曲出。蓋大曲本教坊傳習，曾慥所謂九重傳出（《樂府雅詞》序者也。其傳於民間者，或止一二遍，故文人倚聲，恒出於此。王灼謂：後世就大曲製詞者，類從簡省，而管弦家又不肯自首至尾，一一吹彈；甚者，學不能盡。則在當時且然，今日之

殘缺，固不足怪。陳暘云：今之大曲，以譜字記其聲，析慢既多，尾偏又促，不可以辭配焉。《樂書》卷一百五十六）是大曲固不盡有辭。今譜字既亡，而辭之可徵者，亦僅止於此；則雖寸璣片羽，可以旁證大曲者，安得不收拾而存之也。

然宋時大曲，實不止此。故有五十大曲，五十四大曲之目，而《樂府混成集》所載大曲，且多至百餘解（此解字或以曲言，非古樂府所謂解也）。《宋史·樂志》謂太宗洞曉音律，凡制大曲十八：〔正宮·平葺破陣樂〕、〔南呂宮·平普普天樂〕、〔中呂宮·大宋朝歡樂〕、〔黃鐘宮·宇宙荷皇恩〕、〔道調宮·垂衣定八方〕、〔仙呂宮·甘露降龍庭〕、〔小石調·金枝玉葉春〕、〔林鐘商·大惠帝恩寬〕、〔歇指調·大定寶中樂〕、〔雙調·惠化樂堯風〕、〔越調·萬國朝天樂〕、〔大石調·嘉禾生九穗〕、〔南呂調·文興禮樂歡〕、〔仙呂調·齊天長壽樂〕、〔般涉調·君臣宴會樂〕、〔中呂調·一斛夜明珠〕、〔黃鐘羽·降聖萬年春〕、〔平調·金觴祝壽春〕。以上十八大曲，蓋無一傳者。

《樂志》又載雲韶部所奏大曲十三：一曰〔中呂宮·萬年歡〕，二曰〔黃鐘宮·中和樂〕，三曰〔南呂宮·普天慶壽〕（此曲亦太宗所製），四曰〔正宮·梁州〕，五曰〔林鐘商·泛清波〕，六曰〔雙調·大定樂〕，七曰〔小石調·喜新春〕，八曰〔越調·胡渭州〕，九曰〔大石調·清平樂〕，十曰〔般涉調·長壽仙〕，十一曰〔高平調·罷金鉦〕，十二曰〔中呂調·綠腰〕，十

三曰〔仙呂調·綵雲歸〕。案上十三曲中，十曲與敎坊部所奏同，唯〔普天獻壽〕、〔大定樂〕、〔喜新春〕三曲，爲敎坊所無，均無可考。又龜茲部亦有三十六大曲，則幷其曲名而亡之矣。

此外宋大曲之可考者，如左：

熙州　商調大曲《清眞集》。洪邁云：今世所傳大曲，皆出於唐，而以州名者五：伊、涼、熙、石、渭也《容齋隨筆》卷十四。

熙州一作氐州，周邦彥《片玉詞》、《清眞集》有〔氐州第一〕詞，毛晉所藏《清眞集》作〔熙州摘遍〕，蓋熙州之第一遍也。

〔氐州第一〕（商調）

波落寒汀，村渡向晚，遙看數點帆小。乳葉翻鴉，驚風破雁，天角斷雲縹緲。宮柳蕭疎甚，尚掛微微殘照，景物關情，川途滿目，頓來催老。漸解狂朋歡意少，奈猶被思牽情繞。座上琴心，機中錦字，最覺縈懷抱。也知人，懸望久，薔薇謝歸來一笑。欲夢高唐，未成眠霜空已曉。《清眞集》卷下

又張先有〔熙州慢〕詞如左：

熙州慢

武林鄉占第一湖山，詠畫爭巧。鶯石飛來，倚翠樓，烟靄清猿啼曉。況值禁垣師師，惠政流入歡謠。朝暮萬景，寒潮弄月，亂峰回照。天使尋春不早，並行樂，免有花愁花笑。持酒更聽，紅兒肉聲長調。瀟湘故人未歸，但目送游雲孤鳥，際天杪，離情盡寄芳草。

（鮑廷博《張子野詞補遺》上）

南宋官本雜劇，有〈迓鼓兒熙州〉、〈駱駝熙州〉、〈二郎熙州〉三本。

降黃龍　黃鐘宮大曲。《董西廂》、元周德清《中原音韻》、陶宗儀《輟耕錄》皆同）張炎云：如〔六么〕，如〔降黃龍〕，皆大曲。又云：大曲〔降黃龍〕，花十六，當用十六拍。前袞、中袞，六字一拍，要停聲待拍，取氣輕巧；煞袞，則三字一拍，蓋其曲將終也（《詞源》卷下）。《董西廂》及元曲均有〔降黃龍袞〕，《拜月亭》傳奇有〔降黃龍〕。如左：

那相國夫人，探看了張君瑞，便假若鐵石心腸應粉碎。子母每行不到窗兒西壁，只聽得書舍裏，一聲仆地。是時三口兒轉身，却往書幃內，驚見張生，掉在床脚底；赤條條的，

不能收拾身起，口鼻內俏然沒氣。（《董西廂》卷三）

說甚麼宦室門楣，寒士尋常，望若雲霄。時移事遷，爲地覆天翻，君去民逃。多嬌，此時相遇，料應我和你姻緣非小。做夫妻相呼廝喚，怎生忘了。（《拜月亭》傳奇卷下）

南宋官本雜劇，有《列女降黃龍》、《雙旦降黃龍》、《柳玭上官降黃龍》、《入寺降黃龍》、《偷標降黃龍》五本。宋金院本名目有《擠廩降黃龍》一本。

柘枝　本唐大曲，至宋猶存。沈括云：〔柘枝〕舊曲，遍數極多，如《羯鼓錄》所謂〔渾脫解〕之類，今無復此遍。寇萊公好《柘枝舞》，會客必舞《柘枝》，每舞必盡日，時謂之《柘枝》顛。今鳳翔有一老尼，猶萊公時《柘枝》妓，云當時《柘枝》尚有數十遍（《夢溪筆談》卷五）。《鄧峰眞隱漫錄》所載《柘枝舞》，首吹〔柘枝令〕，次吹〔射雕遍〕連〔歌頭〕，次吹〔朵肩遍〕，次吹〔撲蝴蝶遍〕，次吹〔畫眉遍〕。除〔柘枝令〕及〔歌頭〕外，均有聲無辭。宋詞有〔撲蝴蝶〕，或即其中一遍也。〔畫眉遍〕或即〔畫眉序〕，方成培云：曾見米元暉自書所作〔畫眉序〕詞眞跡，其字句音節，與今南曲〔畫眉序〕無異（《香研居士詞塵》卷四）。米詞未見，今錄南曲〔畫眉序〕，亦足供參考也。

歌頭

□人奉聖□□朝□□□□主□□□□□留伊得荷雲戲，幸遇文明堯階上，太平時□□□
□何不罷歲□征舞柘枝。

柘枝令

回頭下望塵寰處，喧畫堂簫鼓。整雲鬢搖曳青綃，愛一曲柘枝舞。 好趁華封盛祝，笑
共指南山烟霧。蟠桃仙酒醉昇平，望鳳樓歸路。（鄧峰眞隱漫錄》卷四十五大曲）

撲蝴蝶遍

分釵縮髻，洞府難分手；離腸短闋，啼痕冰舞袖。馬嘶霜滑，橋橫路轉，人依古柳，曉
色漸分星斗。 怎分剖，心兒一似，傾入離愁萬千斗。垂鞭佇立，傷心還病酒。十年夢
裏嬋娟，二月花中荳蔻，春風爲誰依舊？（宋呂濱老《聖求詞》）

畫眉序

與民歡慶，賞元宵廣排筵會，簪纓珠履，貴戚三千。座列著公子王孫，簇擁處嬌娥粉面。
太平無事人樂業，黎民盡歌歡宴。（明徐叔回《八義記》）

惜奴嬌　洪邁《夷堅志》：紹興九年，張淵道侍郎家居無錫南禪寺，其女請大仙，忽書曰「九

華天仙降」。問爲誰？曰「世人所謂巫山神女者是也」。賦〔惜奴嬌〕大曲一篇，凡九曲，如左：

其一

瑤闕瓊宮，高枕巫山十二。睹瞿塘千載，瀲瀲雲濤沸。異景無窮，好間吟滿酌金卮。憶前時，楚襄王曾來夢中相會。吾正鬢亂釵橫，斂霞衣雲縷，向前低揖，問我仙職。桃杏遍開，綠草萋萋鋪地。燕子來時，向巫山朝朝行雨暮行雲，有閑時，只恁晝堂高枕。（枕字失韻疑誤）

瑤臺景第二

繞繞雲梯，上徹青霄雲外，與諸仙同飲，鎮長春醉。虎嘯猿吟，碧桃香異風飄細，希奇。想人間難識，這般滋味。姮娥奏樂簫韶，有仙音異品，自然清脆。遏住行雲不敢飛。空凝滯，好是波瀾澄湛，一溪香水。

蓬萊景第三

山染青螺，縹緲人間難涉。有珍珠光照晝夜，無休息。仙景無極，欲言時汝等何知。且脩心欲觀游，亦非大段容易。下俯浮生，尚自爭名逐利。豈不省，來歲擾擾兵戈起。天

慘雲愁，念時衰，合如是。使我輩終日蓬宮下淚。

勸人第四

再啓諸公，百歲還如電急，高名顯宦瞬息耳。泛水輕漚，霎那間難久立，畫燭當風裏，安能久之。速往茅峰割愛，休名避世。等功成，須有上眞相引指。放死求生，施良藥，功無比。千萬記，此個良方第一。

王母宮食蟠桃第五

方結寶，纍纍，翠枝交映，蟠桃顆顆，仙味眞香美。遂命雙成，將靈刀，割來餌。服一粒令我延壽萬歲。堪笑東方，便啓私心盜餌。使宮中仙伴，遞互相尤殢。無奈雙成，向王母高陳之，遂指方，偷了蟠桃是你。

玉清宮第六

紫雲絳靄，高擁瑤砌，□光中無限部列，蕭整天仙隊。又有殊音，欲舉聲還止。朝罷時，亦有清香飄世。玉駕才興，高上眞仙盡退。有瓊花如雪，散漫飛空裏。玉女金童，捧丹文，傳仙誨，撫諸仙早起勞卿過耳。

扶桑宮第七

光陰奇，扶桑宮裏，日月常畫，風物鮮明，可愛無陰晦。大帝頻鑒，於瑤池，朱闌外乘

鳳飛。敦主開顏命醉，寶樂齊吹，盡是瓊枝天妓。每三杯，須用聖母親來揖。異果名花，幾千般，香盈袂，意欲歸，却乘鸞車鳳翼。

顯煥明霞萬丈，祥雲高布，望仙官衣帶，曳曳臨風砌。玉獸齊焚，滿高穹盤龍勢。大帝起，玉女金童徧侍。奉敕宣言：甚荷諸仙厚意。復回奏，感恩頓首皆躬袂。奏畢還宮，尚依然雲霞密，奇更異。非我君何聞耳！

歸第九

吾歸矣。仙宮久離，洞戶無人管之，專俟吾歸。欲要開金燧，千萬頻脩己。言訖無忘之，哩囉哩，此去無由再至。事尤難言，爾輩須能自會。汝之言，還便是如吾意，大抵方寸平平無憂耳。難改易之愁何畏。（《夷堅乙志》卷十三）

案宋詞有〔惜奴嬌〕，見晁補之《琴趣外篇》諸集。此篇衍為大曲，而並無散序、排遍、入破之名，疑不知大曲者，依倣為之也。

又《高麗史・樂志》，載〔惜奴嬌〕八遍，蓋即大曲之遺聲也。其詞如左：

惜奴嬌（曲破）

春早皇都，冰泮宮沼，東風布輕暖。梅粉飄香，柳帶弄色，瑞靄祥烟凝淺。正值元宵，行樂同民總無間，肆情懷何惜相邀，是處裏容欸。

無弄仗委東君遍，有風光占五陵閑散。從把千金，五夜繼賞，並徹春宵游翫。借問花燈，金瑣瓊瑰果曾罕。洞天裏，一掠蓬瀛，第恐今宵短。

賢佐恁致理。

氣緒凝和會景新，訪雅致，列群公錫宴在邇。上元循典，勝古高超榮異。誇帝里，萬靈咸集永衡。紫陌青樓，富臻既庶矣。四海昇平，文武功勳蓋世，賴聖主興望絳霄，龍香飄飄旖旎。

景雲披靡，露浥輕寒若冰，盡是游人才美。陌塵潤寶沉遞，笑指揚鞭，多少高門勝會。況是，只有今夕，誓無寐。

盛日凝理，羽巢可窺，閬苑金關啓扉。爐連霄寧防避。暗塵隨馬，明月逐人無際，調戲，相歌穠李未闌已。

騁輪縱勒，翠羽花細，比織並雅同陪。共越九衢，遍盡遨逸，料峭雲容，香惹風縈懷袂。遍寓目，幾處瑤席繡亦帀。

莫如勝槩，景壓天街際。彩鷔舉百仞聳倚。鳳舞龍驤，滿目紅光寶翠。動霽色，餘霞暎

散成綺。　漸灼蘭膏，覆滿靑烟罩地，簇宮花擱蕩紛委。萬姓瞻仰，苒苒雲龍香細。共

稽首，同樂與衆方紀。

樓起霄宮裏，五福中天紛降瑞。弦管齊諧，淸宛振逸天外，萬舞低回，紛繞羅紈搖曳。

頃刻轉輪歸去，念感激天意。　幸列熙臺，洞天遙望聖梓。五夕華胥，魚鑰並開十二，

聖景難逢無比。人間動且經歲，婉娩躊躇。再拜五雲迤邐。（《高麗史》卷七十一《樂志》）

傾盃

《唐書·禮樂志》：元宗嘗以馬百匹，盛飾，分左右，施三重榻，舞〔傾盃〕數十曲。

一曲多至數十曲，似亦唐大曲也。宋詞仙呂宮、大石調、林鐘商、黃鐘羽、散水調，均

有〔傾杯樂〕。林鐘商又有〔古傾杯〕〔柳永《樂章集》〕。句讀字數均不同。宮調既殊，

自非一曲中各遍。唯陳元靚《歲時廣記》所載〔傾杯序〕，共有四疊，觀其體製，極似大

曲；且用以敍事，尤與當時大曲爲近也。

傾盃序　（詠王勃事）

昔有王生，冠世文章，嘗隨舊游江渚。偶爾停舟，寓目遙望江祠，依依陌上間步。恭詣

殿砌，稽首瞻仰，返回歸路。遇老叟，坐於磯石貌純古。　因語：□子非王勃？是致生

驚，詢之片餉方悟。子有清才，幸對滕王高閣，可作當年詞賦。汝但上舟，休慮迢迢，仗清風去。到筵中，下筆華麗如神助。會俊侶，面如玉，大夫久坐覺生怒。報云落霞並飛孤鶩，秋水長天，一色澄素。閽公竦然，復坐華筵，次詩引序。道鳴鳳佩玉，鏘鏘罷歌舞。 棟雲飛過南浦，暮簾捲向西山雨。間雲潭影，淡淡悠悠，物換星移，幾度寒暑。閣中帝子，悄悄垂名，在于何處，算長江儼然自東去。（《歲時廣記》卷三十五）

霓裳 〔霓裳〕，唐人謂之法曲，不云大曲。所以謂之法曲者，以其隸於法曲部，而不隸於教坊故。然由其體製觀之，固與大曲無異也。唐之〔霓裳〕散序六遍，中序以下十二遍。而宋王平據所得《夷則商霓裳羽衣譜》作曲十一段，起第四遍、第五遍、第六遍、正攧、入破、虛催、袞、實催、袞、歇拍、殺袞（《碧雞漫志》卷三），再加以散序六遍，中序前三遍，當得二十遍。與唐之十八遍異。唯姜夔於樂工故書中得商調〔霓裳曲〕十八闋（《白石道人歌曲》卷三），與《齊東野語》所記《樂府混成集》中〔霓裳〕一曲共三十六段（每遍二段，則三十六段即十八遍也），猶是開元遺曲，今唯存〔中序第一〕耳。

亭皋正望極，亂落江蓮歸未得。多病却無氣力。況紈扇漸疏，羅衣初索，流光過隙，嘆杏梁雙燕如客。人何在，一簾淡月，彷彿照顏色。　幽寂，亂蛩吟壁，動庾信清愁似織。沈思年少浪迹，笛裏關山，柳下坊陌，墜紅無信息。漫流水涓涓溜碧。飄零久，而今何意，醉臥酒爐側。《白石道人歌曲》卷三）

法曲　宋詞小石調有〔法曲獻仙音〕，又有〔法曲第二〕。柳永《樂章集》二詞同在一卷中，知非二調。又字句雖略同，而用二名，知又非一遍也。殆亦〔霓裳〕之類。

　法曲獻仙音

追想秦樓，心事當年，便約於飛比翼。每恨臨歧處，正攜手、翻成雲雨離拆。念倚玉偎香，前事慣輕擲。　慣憐惜。饒心性鎭厭厭多病，柳腰花態嬌無力。早是乍清減，別後忍敎愁寂。記得盟言少孜煎，剩好將息。遇佳景，臨風對月事，須時怎相憶。

　法曲第二

青翼傳情，香徑偸期，自覺當初草草。未省同衾枕，便輕許、相將平生歡笑。怎生人間好事到頭少，謾悔懊。細追思，恨從前容易，致得恩愛成煩惱。心下事千種，盡憑音耗。

以此縈牽，等伊來自家向道，泊相見喜歡存問，又還忘了。（柳永《樂章集》卷中）

南宋官本雜劇，有《碁盤法曲》、《孤和法曲》、《藏瓶兒法曲》、《車兒法曲》四本。

道調宮法曲。（《宋史‧樂志》）葛立方云：今世所傳〔望瀛〕，亦十二遍（《韻語陽秋》）。

望瀛

則亦大曲之類也。

宋金院本名目，有《望瀛法曲》一本。

清和樂　《書錄解題》云：《家宴集》五卷，末有〔清和樂〕十八章（卷二十一）。宋陳亞喜

唱〔清和樂〕，知越州時，每擁騎自衙庭出，或由鑑湖，緩彎而歸，必敲鐙代拍，潛唱徹

三十六遍然後已（吳處厚《青廂雜記》卷一）。遍數至多，亦大曲也。

此外宋詞之以序、遍、中腔名者，如〔哨遍〕、〔鶯啼序〕，當亦為大曲中之一遍；〔徵招

調中腔〕、〔鈿帶長中腔〕，亦然。而〔徵招〕、〔鈿帶長〕，或亦大曲名也。

大曲各疊名之曰遍。遍者，變也。古樂一成為變。《周禮》：大司樂，樂有六變、八變、

九變。鄭《注》云：變，猶更也。樂成則更奏也。賈《疏》云：變，猶更也者，《燕禮》云：

終。《尚書》云：成。此云變是也。舞亦有變，馬端臨曰：舞者，每步一進，則兩兩以戈盾相

嚮，一擊一刺，為一伐，為一成。成，謂之變（《文獻通考》卷一百四十五）。如唐之《聖壽

舞》十六變而畢（同上並杜佑《通典》卷一百四十六）。而他舞如《破陣樂》五十二遍，《慶元樂》七遍，《上元舞》二十九遍（《舊唐書‧樂志》）。或云變，或云遍，知此兩字因音同而互用也。大曲皆舞曲，樂變而舞亦變，故以遍名各疊，非偶然也。

大曲各遍之名，唐時有散序、中序（《白氏長慶集》卷二十一《霓裳羽衣舞歌》）、排遍、入破、徹（《樂府詩集》卷七十九）。中序一名拍序即排遍；徹即入破之末一遍也。宋大曲，則沈括謂大遍，有序、引、歌、㰤、㖇、催、攧、衰、破、行、中腔、踏歌之類。王灼謂大曲，有散序、靸、排遍、正攧、入破、虛催、實催、衰遍、歇拍、煞衰。沈氏所列各名，與現存大曲不合，其義亦多不可解。《集韻》：㰤，悉合切；文靸，息合切。二字音同。沈氏之所謂㰤，即王氏所謂靸，義均未詳。㖇以宥酒得名，葉夢得云：公燕合樂，每酒行一終，伶人必唱㖇酒，然後樂作。此唐人送酒之辭，本作㖇音，今多為平聲（《石林燕語》卷五）。程大昌云：乾道丙戌，內宴，既酌，百官酒已，樂師自殿上折檻，間抗聲索樂，不言何曲，其聲但云㯡酒（㯡音作素回反）朝士多莫能辨。（中略）予按：李涪《刊誤》：㯡酒《三十拍》，促曲名〔三臺〕。㯡合作㖇，㖇，馳送酒聲音。㖇，今訛以平聲。李正義《資暇錄》所言，亦與㖇同。予又以《字書》驗之：㯡，屈破也；㖇，音蒼慣反，㖇吮聲也。今既呼樂侑飲，則於㖇㖇有理，于屈破無理。則自唐至今，皆訛㖇為㯡者，索樂之聲，貴於發揚遠聞，以平聲，

則便，非有他也。（中略）《名賢詩話》聞適門，載王仁裕詩：「淑景即隨風雨去，芳尊每命

管絃催。」後押「朝烏夜兔催」，則催酒也，以侑酒爲義，唐人熟語也。又趙勰《交趾事迹》，

催酒逐歌。勰，本朝人，其言催酒，即國初猶用唐語也（《演繁露》卷十一）。《東京夢華錄》、

《夢粱錄》謂之綏酒，亦音同之誤。催之名遍，當此。哨義未詳。《宋史·樂志》：政和三年

五月，舊來淫哇之聲，如打斷、哨笛，逐鼓之類，與其曲名悉行禁止。哨，當如哨笛之哨，

然義不可知。宋詞般涉調，有〔哨遍〕。大曲無聞。催、攧、袞、破，則現存大曲皆有之。中

腔、踏歌，《武林舊事》述聖節儀，第二盞賜御酒，歌板起中腔；第三盞歌板唱踏歌（卷一）。

《夢粱錄》所載次序稍異：第一盞進御酒，歌板色一名，唱中腔，一遍，訖；至再坐第八盞，

歌板色長唱踏歌，中間間以百戲、雜劇、大曲等（卷三）。愚意、催、哨、中腔、踏歌，未必

爲大曲之一遍。沈氏殆誤以大宴時所奏名樂，均爲大曲耳。惟王灼所言，胥與現存大曲合。

然攧後尙有延遍，虛催後尙有袞遍，宋無名氏《草堂詩餘》注：今樂府諸大曲，凡數十解，

於攧前則有排遍，攧後則有延遍（《草堂詩餘》卷四東坡〔水龍吟〕注）。然史浩〔採蓮〕，延

遍在攧遍前，則次序固無定矣。實催之前，尙有袞遍，董穎〔薄媚〕、史浩〔採蓮〕皆然。張

炎所謂中袞，並煞袞爲三。灼記王平〔霓裳〕亦有三袞，

則虛催下必漏袞遍二字。至其名義亦不可詳。排遍或以非一遍，故謂之排。攧字字書罕見，

唯陳鵠《耆舊續聞》云：取銅沙鑼於石上攧響（卷四）。則或取攧擲之義。周密《癸辛雜志》後集，載德壽宮舞譜《五花兒舞》，有踢、拉、刺、攧、繫、搦、摔諸名，則亦舞中之一節，因以名其遍者。入破則曲之繁聲處也（宋上交《近事會元》卷四）。虛催、實催，均指催拍言之，故董穎（薄媚）實催作催拍。衰義亦未詳。劉克莊《後村別調》（賀新郎）詞云：「笑煞街坊拍衰」。則衰則當就拍言之。排遍又謂之歌頭，（水調歌頭）即〔新水調〕之排遍也。而大曲之遍數中，有注花十八、花十六者，王灼云：花十八前後十八拍，又四花拍，共二十二拍；樂家者流所謂花拍，蓋非其正也。《碧鷄漫志》卷三）張炎云：大曲〔降黃龍〕花十六，當用十六拍。或不並花拍計之。曾布〔水調歌頭〕中有帶花遍，蓋亦用花拍也。顧大曲雖多至數十遍，亦只分三段：散序爲一段，排遍、攧、正攧爲一段，入破以下至煞衰爲一段。宋仁宗語張文定、宋景文曰：自排遍以前，聲音不相侵亂，樂之正也；自入破以後，侵亂矣，至此鄭衛也（王鞏《隨手雜錄》）。此其證也。

至大曲之淵源若何？大曲之名，雖見於沈約《宋書》，然趙宋大曲，實出於唐大曲；而唐大曲以〔伊州〕、〔涼州〕諸曲爲始，實皆自邊地來也。程大昌曰：樂府所傳大曲，惟〔涼州〕最先出。《會要》曰：自晉播遷內地，古樂或分散不存，符堅滅涼，始得漢魏清商之樂，傳於前後二秦。及宋武定關中，收之入於江南。隋平陳獲之，隋文曰：此華夏正聲也，乃置清商

署，總謂之清樂。至煬帝，乃立清樂、西涼等九部。武后朝，猶有六十三曲，如〔公莫舞〕、

〔巴渝〕、〔明君〕、〔子夜〕等，皆是也。後遂訛爲〔梁州〕（《演繁露》卷七）。程氏此說，實

誤解《唐會要》，而不知西涼非清樂，涼州又非西涼也。《隋書·音樂志》：大業中，煬帝乃定

清樂、西涼、龜茲、天竺、康國、疏勒、安國、高麗、禮畢，以爲九部。清樂，其始即清商

三調是也。並漢來舊曲。西涼者，起苻氏之末，呂光、沮渠蒙遜等據有涼州，變龜茲聲爲之，

號爲秦漢伎。魏太武既平河西得之，謂之西涼樂，至魏周之際，遂謂之國伎。是清樂自清樂，

西涼自西涼也。西涼自爲樂部總名，而〔涼州〕則爲曲名。西涼樂始於呂光，而〔涼州〕則

唐明皇開元六年，西涼州都督郭知運進（宋上交《近事會元》卷四）。則西涼自西涼，涼州自

涼州，亦兩不相涉也。程氏之言，全無是處。若〔胡渭州〕、〔伊州〕，則天寶中西涼節度使蓋

嘉運進（同上）。則唐之大曲，其始固出自邊地，唯遍數甚多，與清樂中之大曲同，故名以大

曲耳。實與沈約書中之大曲無涉也。此外，唐大曲如〔柘枝〕（《新唐書·西域傳》曰：或曰

柘支，曰柘析，曰赭時），《突厥三臺》、〔龜茲樂〕、〔醉渾脫〕（《宋史·樂志》、《文獻通考》

有〔醉胡騰隊〕），欵即于闐之對音），尤明示其所自出；餘亦恐借胡樂節奏爲之。姜夔《大樂

議》云：大食、小食、般涉者，胡語伊州、石州、甘州（此說誤也。大食、小食，亦作大石、

小石，《唐書·地理志》：「西北渡撥換河中河，距思渾河北二十里，至小石城；又二十里，

至于闍境之胡蘆河；又六十里，至大石城，一曰于祝，曰溫肅州。」大石、小石，當由此二城得名。般涉，《隋志》作般贍，又與大石、小石，均爲調名。而〔伊州〕、〔石州〕、〔甘州〕，則曲名，不得混合爲一也。〔婆羅門〕者，胡曲〔綠腰誕黃龍〕（即〔降黃龍〕）、〔新水調〕者，華聲而用胡樂之節奏，惟〔瀛府〕、〔獻仙音〕調之法曲，即唐之法部也。凡有催、袞者，皆胡曲耳（《宋史·樂志》）。此足以知大曲之所自出矣。

大曲皆舞曲也。洪适《盤洲集》有〔薄媚〕舞、《降黃龍》舞，史浩《鄮峰眞隱漫錄》有《採蓮舞》諸名。陳氏《樂書》，謂優伶常舞大曲，惟一工獨進，但以手袖爲容，蹋足爲節，其妙串者，雖風騫鳥旋，不踰其速矣。然大曲前緩疊不舞，至入破，則羯鼓、襄鼓、大鼓與絲竹合作，句拍益急。舞者入場，投節制容，故有催拍、歇拍，姿制俯仰，變態百出（《樂書》卷一百八十五）。歐陽永叔所謂「入破舞腰紅亂旋」者是也。然宋時舞曲，不止大曲，凡轉踏之類皆是。轉踏，據《樂府雅詞》所載，又〔調笑〕、〔九張機〕二種。然王灼謂：世有般涉調〔拂霓裳〕，石曼卿取作傳踏。而《鄮峰眞隱漫錄》中之《太清舞》、《花舞》、《漁父舞》，《太清舞》用〔太清歌〕，《花舞》用〔漁家傲〕，《漁父舞》用〔漁家傲〕，均疊數曲而成，而無排遍、入破之名，此亦轉踏之類。洪适之〔漁家傲〕，則有破子，其字數句法，與本詞無異。毛滂《東堂詞》之〔調笑〕，破子亦然。以其合數曲而成一曲，故曾慥置之於大曲之後（今《雅

詞》雖載在大曲前，然據愷序，則當在後）。史浩徑編於大曲中，其實與大曲無涉。若《侯鯖

錄》之〔商調·蝶戀花〕，則又諸宮調傳奇（如今之彈詞）之類，並非舞曲矣。

《宋志》教坊四十六曲，既得證其爲四十大曲之誤，於是大曲之名，較然可數。然後知

《武林舊事》、《輟耕錄》所載之宋金雜劇院本，其爲大曲者，十得二三焉。又知此種雜劇與

曾布之〔水調歌頭〕、董穎之〔薄媚〕，不甚相遠也。顧大曲動作，均有節度，與戲劇之自由

動作，不能相容。而宋時戲劇，散見於小說者頗多，皆隨時隨地，漫作諧謔，均與歌曲無涉。

然則二者如何合併？又其合併在於何時？此今日所當研究者也。

宋之大曲雜劇，用於春秋聖節三大晏。陳暘《樂書》云：譙時，皇帝四舉爵，樂工道詞

以述德美，詞畢，再拜，乃合奏大曲。五舉爵，琵琶工升殿獨奏大曲，曲上，引小兒舞伎，

間以雜劇。（《樂書》卷一百九十九）是奏大曲與進雜劇，自爲二事。《宋史·樂志》、《東京夢

華錄》、《武林舊事》及宋人文集中，樂語次序大略相同。故二者合併必在以大曲詠故事之後，

而以大曲詠故事，見諸紀載者，以《王子高六么》爲始。此曲實始於元豐以前（朱彧《萍洲

可談》卷一），曾布〔水調歌頭〕與葛守誠四十大曲，皆北宋之作也。然其盛行，當在南渡後。

洪适《盤洲集》中之《句降黃龍舞》、《句南呂薄媚舞》，其曲詞雖不傳，然就句隊辭觀之，不

獨詠故事，而抑且搬演之矣。其句詞如左：

句降黃龍舞

伏以玳席接歡，杯灩東西之玉；錦茵喚舞，釵橫十二之金。咸駐目於垂螺，將應聲而曳繭，豈無本事，願吐妍辭。

答

盼流席上，發〔水調〕於歌脣，色授裾邊，屬河東之才子。未滿飛鷁之願，已成別鵠之悲。折荷柄而愁縷無窮，蒴鮫綃而淚珠難貫，因成絕唱，少相清歡。

遣

情隨杯酒滴郎心，不忍重開翡翠衾，封却軟綃看錦水，水痕不似淚痕深。歌罷舞停，相將好去。

句南呂薄媚舞

羽觴棋布，洽主禮於良辰；翠袖弓彎，奏女妖之艷唱。游絲可倩，本事願聞。

答

踏軟塵之陌，傾一見於月膚，會采蘋之洲，迷千嬌於楚夢。雖蛾眉有伐性之戒，而狐媚無傷人之心。既吐艷於幽閨，能齊芳於節婦，果六尺之軀，不庇其尫儡；非三寸之舌，可脫於艱

難。尚播遺聲，得塵高會。

遣

歌質人心冰雪膚，名齊節婦古來無。纖羅不脱西州路，爭得人知是艷狐！歌舞既闌，相將好

去。（《盤洲集》卷七十八）

史浩之《劍器舞》亦演故事，而敍述甚詳，雖非大曲全遍，亦足以資參考也。

劍舞

二舞者，對廳立裀上，（下略）樂部唱〔劍器曲破〕，作舞，一段了。

二舞者同唱〔霜天曉角〕

瑩瑩巨闕，左右凝霜雪。且向玉階掀舞，終當有用時節。唱徹，人盡説，寶此剛不折。內使

奸雄落膽，外須遣豺狼滅。

樂部唱曲子，作舞《劍器曲破》一段。舞罷，二人分立兩邊。別二人漢裝者出，對坐。

桌上設酒果。竹竿子念：

伏以斷蛇大澤，逐鹿中原，佩赤帝之眞符，接蒼姬之正統。皇威既振，天命有歸，量勢雖盛

於重瞳，度德難勝於隆準。鴻門設會，亞父輸謀，徒衿起舞之雄姿，厥有解紛之壯士。想當

時之賈勇，激烈飛揚，宜後世之效顰，迴翔宛轉。雙鸞奏技，四座騰歡。

樂部唱曲子，舞《劍器曲破》一段。一人，左立者，上褊舞，有欲刺右漢裝者之勢；又

一人舞進前，翼蔽之。舞罷，兩舞者並退。漢裝者亦退。復有兩人唐裝出，對座，桌上

設筆、硯、紙，舞者一人換婦人裝，立褊上。竹竿子念：

伏以雲矗聳蒼壁，霧縠罩香肌，袖翻紫電以連軒，手握青蛇而的皪，花影下游龍自躍，錦裀

上蹙鳳來儀。逸態橫生，瑰姿譎起。領此入神之技，誠為駭目之觀。巴女心驚，燕姬色沮。

豈唯張長史草書大進，抑亦杜工部麗句新成。稱妙一時，流芳萬古。宜呈雅態，以洽濃歡。

樂部唱曲子，舞《劍器曲破》一段，作龍蛇蜿蜒曼舞之勢。兩人唐裝者起。二舞者，一

男一女，對舞，結《劍器曲破》徹。竹竿子念：

項伯有功扶帝業，大娘馳譽滿文場，合茲二妙甚奇特，欲使嘉賓醼一觴。霍如羿射九日落，

矯如群帝驂龍翔，來如雷霆收震怒，罷如江海含晴光。歌舞既終，相將好去。

念了，二舞者出隊。（《鄧峰真隱漫錄》卷四十六）

大曲與雜劇二者之漸相接近，於此可見。又一曲之中演二故事，《東京夢華錄》所謂「雜

劇入場，「一場兩段」也。惟大曲一定之動作，終不足以表戲劇自由之動作，唯極簡易之劇，始能以大曲演之。故元初純正之戲曲出，不能不改革之也。

戲曲考原

楚辭之作，《滄浪》、《鳳兮》二歌先之；詩餘之興，齊、梁小樂府先之；獨戲曲一體，崛起於金元之間，於是有疑其出自異域，而與前此之文學無關係者，此又不然。嘗考其變遷之跡，皆在有宋一代，不過因金元人音樂上之嗜好，而日益發達耳。

戲曲者，謂以歌舞演故事也。古樂府中，如《焦仲卿妻》詩、《木蘭辭》、《長恨歌》等，雖詠故事，而不被之歌舞，非戲曲也。唯漢之角抵，於魚龍百戲外，兼搬演古人物。張衡《西京賦》曰：「東海黃公，赤刀粵祝，冀厭白虎，卒不能救。」又曰：「總會仙倡，戲豹舞羆，白虎鼓瑟，蒼龍吹箎，女娥坐而長歌，聲清暢以逶蛇；洪崖立而指麾，被羽毛之襳襹。度曲未終，雲起雪飛。」則所搬演之人物，且自歌舞。然所演者實仙怪之事，不得云故事也。演故事者，始於唐之大面、撥頭、《踏搖娘》等戲。代面（即大面），出於北齊。北齊蘭陵王長恭，才武而面美，常著假面以對敵。嘗擊周師金墉城下，勇冠三軍，齊人壯之，為此舞，以效其指麾擊刺之容，謂之《蘭陵王入陣曲》。撥頭，出西域。胡人為猛獸所噬，其子求獸殺之，為此舞以象之也。踏搖娘，生於隋末。隋末，河內有人，貌惡，而嗜酒，常自號郎中。醉歸必毆其妻。其妻美色，善歌，為怨苦之辭。河朔演其曲而被之弦管，因寫其夫之容，妻悲訴，每搖頓其身，故號踏搖娘（右見《舊唐書・音樂志》，《樂府雜錄》及《教坊記》，所載略同）。及昭宗光化中，孫

德昭之徒及劉季述，始作《樊噲排闥》劇（宋陳暘《樂書》第一百八十六卷）。唐時戲劇可考者僅此。至宋初，搬演較爲任意。宋孔道輔奉使契丹，契丹宴使者，優人以文宣王爲戲，道輔艴然徑出（《宋史·孔道輔傳》）。又祥符天禧中，楊大年、錢文僖、晏元獻、劉子儀以文章立朝，爲詩皆宗李義山，後進多竊義山語句。嘗內宴，優人有爲義山者，衣服敗裂，告人曰：吾爲諸館職撏撦至此。聞者歡笑（劉攽《中山詩話》）。至南宋時，洪邁《夷堅志》，葉紹翁《四朝聞見錄》所載優伶調謔之事，尚與此相類。雖搬演古人物，然果有歌詞與故事否？若有歌詞，果與故事相應否？今不可考。要之，此時尚無金元間所謂戲曲，則固可決也。

雜劇之名，始起於宋。宋制：每春秋聖節三大宴，小兒隊、女弟子隊，各進雜劇。隊舞及雜劇之制，具見《宋史·樂志》及宋孟元老《東京夢華錄》。《宋志》謂舞隊之制，其名各十。小兒隊凡七十二人，女弟子隊凡一百五十人。每春秋聖節三大宴，其第一，皇帝升座，宰相進酒，庭中吹觱篥，以衆樂和之。賜群臣酒，皆就坐。宰相飲，作〔傾盃〕，百官飲，作〔三臺〕。第二，皇帝再舉酒，群臣立于席後，樂以歌起。第三，皇帝舉酒如第二之制，以次進食。第四，百戲皆作。第五，皇帝舉酒如第二之制。第六，樂工致辭，繼以詩一章，謂之口號，皆述德美及中外蹈詠之情。第七，合奏大曲。第八，皇帝舉酒，殿上獨彈琵琶。第九，殿小兒隊舞，亦致辭以述德美。第十，雜劇。罷，皇帝起更衣。第十一，皇帝再坐，舉酒，殿

上獨吹笙。第十二，蹴踘。第十三，皇帝舉酒，殿上獨彈箏。第十四，女弟子隊舞，亦致辭，如小兒隊。第十五，雜劇。第十六，皇帝舉酒，如第二之制。第十七，奏鼓吹曲，或用法曲，或用龜茲。第十八，皇帝舉酒，如第二之制。第十九，用角觝。宴畢。而隊舞制度，《東京夢華錄》所載尤詳。初，參軍色作語，勾小兒隊舞。小兒各選年十二、三者，二百餘人，列四行；每行隊頭一名，四人簇擁，並小隱士帽。著緋、綠、紫、青生色花衫，上領四契義襴，束帶，各執花枝排定。先有四人，裹卷腳帕頭，紫衫者，擎一綵殿子，內金貼字牌，擂鼓而進，謂之隊名。牌上有一聯，謂如：「九韶翔綵鳳，八佾舞青鸞」之句。樂部舉樂，小兒隊舞步進前，直叩殿陛。參軍色作語問，小兒班首進口號。雜劇人皆打和，畢。樂作，群舞合唱。且舞且唱。又唱破子畢，小兒班首近前進口號，勾雜劇入場，一場兩段。內殿雜戲，為有使人在座，不敢深作諧謔，裝其似像，市語謂之拽串。雜戲畢，參軍色作語，放小兒隊。又群舞〔應天長〕曲子，出場。女弟子隊舞，雜劇，與小兒略同，唯節次稍多。

此徽宗聖節典禮也。若宴遼使，其典禮與三大宴同，惟無後場雜劇，及女弟子舞隊。遼宴宋史，則酒一行，觱篥起歌。酒二行，歌。酒三行，歌，手伎入。酒四行，琵琶獨彈，餅茶致語，食入，雜劇進（《遼史·樂志》）。由此觀之，則宋之搬演李義山，遼之搬演文宣王，既在宴時，其為雜劇無可疑也。

雜劇亦有歌詞。《宋史・樂志》謂：「眞宗不喜鄭聲，而或爲雜劇辭，未嘗宣布於外」是也。其詞如何，今不可考。唯三大宴之致辭，則由文臣爲之。故宋人集中多樂語一種，又謂之致語，又謂之念語。茲錄蘇子瞻興龍節集英殿宴樂語，如左節：

教坊致語

臣聞帝武造周，已兆興王之跡；日符祚漢，實開受命之祥。非天私我有邦，惟聖乃作神主，仰止誕彌之慶，集於建丑之正，端玉履庭；爰講比鄰之好，虎臣在泮，復通西域之琛。式燕示慈，與人均福。恭維皇帝陛下，睿思冠古，濬哲自天，煥乎有文，日講六經之訓，述而不作，思齊累聖之仁，夷夏宅心，神人協德，卜年七百，方過歷以承天，有臣三千，咸一心而戴后，彤庭振萬，玉座傳觴，誦干戈載戢之詩，作君臣相說之樂。斯民何幸，白首太平。臣猥以微生，親逢盛旦，始慶猗蘭之會，願賡擊壤之音。下採民言，上陳口號：

口號

凜凜重瞳日月新，四方驚喜識天人，共知若木初生旦，且種蟠桃不計春。請使黑山歸屬國，給扶黃髮拜嚴宸。紫皇應在紅雲裏，試問清都侍從臣。

勾合曲

祝堯之壽，既馨於歡謠，衆舜之功，願觀於備樂。羽旅在列，笙磬同音，上奉嚴宸，敎坊合曲。

勾小兒隊

魚龍奏技，畢陳詭異之觀；髫亂成童，各效回旋之妙。嘉其尚幼，有此良心，仰奉宸慈，敎坊小兒入隊。

隊名

「兩階陳羽籥，萬國走梯航」樂隊。

問小兒隊

工師在列，各懷自獻之能，倈子盈庭，必有可觀之伎。未知來意，宜悉奏陳。

小兒致語

臣聞生民以來，未有祖宗之仁厚。上帝所眷，錫以神聖之子孫。孚佑下民，篤生我后。瞻舜瞳之日月，望堯顙之山河。若帝之初，達四聰於無外，如川方至，傾萬宇以來同，恭維皇帝陛下，齊聖廣淵，剛健篤實，識文武之大者，體仁孝於自然。歌詩思齊，見文王之所以聖；誦書無逸，法中宗之不敢康。誕日載臨，輿情共祝，神策授萬年之算，洛書開五福之祥。臣等嬉游天街，沐浴王化，欲陳舞蹈之意，不知手足之隨。未敢自專，伏取進止。

勾雜劇

金奏鏗鈍，既度九韶之曲；霓裳合散，又陳八佾之儀。舞綴暫停，優伶間作。再調絲竹，雜劇來歟！

放小兒隊

游童率舞，逐物性之熙怡；小技畢陳，識天顏之廣大。清歌既闋，疊鼓頻催，再拜天街，相將歸去。

勾女童隊

垂鬟在列，斂袂稍前，豈知北里之微，敢獻南山之壽。霓旌坌集，金奏方諧，上奉威顏，兩軍女童入隊。

隊名

「君臣千載遇，歌舞萬方同」樂隊。

問女童隊

摻撾屢作，旄夏前臨，顧游女之何能，造彤庭而獻技。欲知來意，宜悉奏陳。

女童致語

妾聞瑞鳳來祥，共紀生商之兆，群龍下集，適同浴佛之辰。佳氣充庭，和聲載路，輦出房而

雷動，扇交翟以雲開，喜動人天，春回草木。恭維皇帝陛下，凝神昭曠，愛命穆清，三后在天，宜興王之世有；四人迪哲，知享國之無窮。乃眷良辰，欲均景福，庭設九賓之禮，樂歌四牡之章。妾等幸覯昌期，獲瞻文陛，雖乏流風之妙，願輸率舞之誠。未敢自專，伏候進止。

勾雜劇

清淨自化，雖莫測於宸心，諏笑雜陳，示偋同於眾樂。金絲再舉，雜劇來歟！

放女童隊

分庭久立，漸移愛日之陰；振袂再成，曲盡回風之態。龍樓却望，鼉鼓頻催。再拜天階，相將歸去。

天子大宴之典如是，民間宴會之伎樂，當仿此而稍簡略。故樂語一種，凡婚嫁、宴享落成時，均用之。更有於勾隊、放隊外，兼作舞詞者，秦觀、晁無咎、毛滂、鄭僅等之《調笑轉踏》是也。茲錄鄭僅之《調笑轉踏》如下：

調笑轉踏

良辰易失，信四者之難幷；佳客相逢，實一時之盛事。用陳妙曲，上佐清歡。女伴相將，調

笑入隊。（此與《樂語》之勾隊相當。少游作，此下尚有口號一首）

秦樓有女字羅敷，二十未滿十五餘。金鐶約腕攜籠去，攀枝折葉城南隅。使君春思如飛絮，

五馬徘徊芳草路，東風吹鬢不可侵，日晚蠶飢欲歸去。

歸去，攜籠女。南陌柔桑三月暮，使君春思如飛絮，五馬徘徊頻駐。蠶飢日晚空留顧，笑指

秦樓歸去。

石城女子名草愁，家住石城西渡頭。拾翠每尋芳草路，採蓮暗過白蘋洲。五陵豪客青樓上，

醉倒金壺待清唱，風高天闊白浪飛，急催艇子搖雙槳。

雙槳，小舟蕩，喚取莫愁迎疊浪。五陵豪客青樓上，不道風高江廣。千金難買傾城樣，那聽

繞梁清唱。

繡戶珠簾翠幕張，主人置酒宴華堂。相如年少多才調，消得文君暗斷腸。斷腸初認琴心挑，

么弦暗寫相思調，今來萬事不關心，此度傷心何草草。

草草，最年少，繡戶銀屏人窈窕，瑤琴暗寫相思調，一曲關心多少！臨邛客舍成都道，苦恨

相逢不早。

湲湲流水武陵溪，洞裏春長日月遲，紅英滿地無人掃，此度劉郎去後迷。行行漸入清流淺，

草草引到神仙館，瓊漿一飲覺身輕，玉砌雲房瑞烟暖。

烟暖，武陵晚，洞裏春長花爛漫，紅英滿地溪流淺，漸聽雲中雞犬。劉郎迷路香風遠，誤到

逢萊仙館。（此下尚有九詩、九曲，分詠各事，以句調相同，故略之。）

放隊

新詞宛轉遞相傳，振袖傾鬟風露前，月落烏啼雲雨散，游人陌上拾花鈿。

今以之與《樂語》相比較，則《樂語》但勾放舞隊，而不爲之製詞；而轉踏不獨定所搬

演之人物，併作舞詞。唯闋數之多少，則無一定。如上鄭僅之〔調笑〕，多至十三闋；秦、毛

二家各八闋，而晁无咎作，則僅七闋耳（秦、晁、鄭三家〔調笑〕，均見《樂府雅詞》，毛作

見《宋六十一家詞·東堂詞》中）。其但作勾隊遣隊辭，而不爲作歌詞者，亦有之，如洪适之

《句降黃龍舞》及《句南呂薄媚舞》是也（見《盤州文集》卷七十八）。然諸家〔調笑〕，雖

合多曲而成，然一曲分詠一事，非就一人一事之首尾而詠之也。惟石曼卿作《拂霓裳轉踏》

述開元天寶遺事（見王灼《碧鷄漫志》卷三），是爲合數闋詠一事之始。今其辭不傳，傳者惟

趙德麟（令時）之商調〔蝶戀花〕，述《會眞記》事，凡十闋，幷置原文於曲前；又以一闋起

一闋結，之視後世戲曲之格律，幾於具體而微。德麟於子瞻守潁州時，爲其屬官，至紹興初

尚存。其詞作於何時，雖不可考，要在元祐之後，靖康之前。原詞具載《侯鯖錄》中，錄之

夫傳奇者，唐元微之所述也。以不載於本集而出於小說，或疑其非是。今觀其詞，自非大手筆，孰能與於此？至今士大夫極談幽元，訪奇述異，莫不舉此以爲美談。至於倡優女子，皆能調說大略。惜乎，不比之以音律，故不能播之聲樂，形之筦絃。好事君子，極宴肆歡之餘，願一聽其說，或舉其末而忘其本，或紀其略而不及終其篇，此吾曹之所共恨者也！

今因暇日，詳觀其文，略其煩褻，分之爲十章。每章之下，屬之以詞。或全摭其文，或止取其意；又別爲一曲，載之傳前，先敘全篇之意。調曰商調，曲名〔蝶戀花〕，句句言情，篇篇見意。奉勞歌伴，先聽格調，後聽蕪詞。

麗質金娥生玉殿，謫向人間，未免凡情亂。宋玉墻東流美盼，亂花深處曾相見。　　密意濃歡方有便，不奈浮名，便遣輕分散。最恨多才情太淺，等閒不念離人怨。

傳曰：余所善張君，性溫茂，美風儀，寓於蒲之普救寺。適有崔氏孀婦，將歸長安，路出于蒲，亦止茲寺。崔氏婦，鄭女也。張出于鄭，敘其女，乃異派之從母。是歲，丁文雅不善于軍，軍之徒因大擾劫掠蒲人。崔氏之家，財產甚厚，惶駭不知所措。張與將之黨有善，請吏護之，遂不及難。鄭厚張之德，因飾饌以命張，謂曰：「姨之孤嫠未亡，提攜弱子幼

如左：

女，猶君之所生也。豈可比常恩哉！今俾以仁兄之禮奉見。」乃命其子曰歡郎，女曰鶯鶯，

出拜爾兄。崔辭以疾，鄭怒曰：「張兄保爾之命，寧復遠嫌乎！」又久之，乃至，常服睟

容，不加新飾，垂鬟淺黛，雙臉桃紅，而已顏色艷異，光輝動人，張驚爲之禮，因坐鄭旁，

凝睇麗絕，若不勝其體。張問其年幾？鄭曰：十七歲矣。張生稍以詞導之，宛不對，終席

而罷。奉勞歌伴，再和前聲。

錦額重簾深幾許，繡履彎彎未省離朱戶。強出嬌羞都不語，絳綃頻掩酥胸素。　　黛淺愁深妝

淡注，怨絕情凝不肯回顧。媚臉未勻新淚污，梅英猶帶春朝露。

張生由是拳拳，願致其情，無由得也。崔之侍兒曰紅娘，私爲之禮者數四矣。間遂道其衷。

翌日，紅娘復至，曰：「郎之言所不敢忘。崔之族姻，君所詳知，何不因媒而求聘焉？」

張曰：「余始自孩提之時，性不苟合。昨日一夕間，幾不自持。數日以來，行忘止，食忘

飽，恐不踰旦！莫若因媒而娶，則數月之間，索我於枯魚之肆矣。」紅娘曰：「崔之貞順

自保，雖所尊不能以非語犯之，然而善屬文，往往沈吟章句，怨慕者久之；君試爲諭情詩

以亂之，不然，無由得也。」張大喜，立綴春詞二首以授之。奉勞歌伴，再和前聲。

懊惱嬌娘情未慣，不道看看役得人腸斷。萬語千言都不管，蘭房踥步如天遠。廢寢忘湌思想

徧，賴有青鸞，不比憑魚雁。密寫香箋論繾綣，春詞一紙芳心亂。

是夕紅娘復至，持彩箋以授張，曰：「崔所命也。」題其篇曰，「明月三五夜」，其詞曰：

「待月西廂下，臨風戶半開，隔牆花影動，疑是玉人來。」奉勞歌伴，再和前聲。

庭院黃昏春雨霽，一縷深心，百種成牽繫。青翼蓦然來報喜，花箋微諭相容意。　待月西廂

人不寐，簾影搖光，朱戶猶慵閉。花動拂牆紅萼墜，分明疑是情人至。

張亦微喻其旨。是歲二月十四日矣。崔之東牆，有杏花一株，攀援可踰。既望之夕，張因

其所而踰焉。達於西廂，則戶果半開。良久，紅娘來，連曰：「至矣，至矣！」張生且喜

且駭，心謂得之矣。及乎至，則端神麗容，大數張曰：「兄之恩，活我家者厚矣，由是慈

母以弱子幼女見依，奈何因不令之婢，致淫泆之詞，始以護人之亂爲義，而終掠亂以求之。

是以亂易亂，其去幾何！誠欲寢其詞，以保人之姦，不正；明之母，則背人之亂，不祥；

是用託於短章，願自陳啓。猶懼兄之見難，故用鄙靡之詞，以求必至，非禮之動，能不愧

心？特願以禮自持，無及無亂！」言畢，翻然而逝。張自失久之，復踰而出。由是絕望矣。

奉勞歌伴，再和前聲。

屈指幽期惟恐誤，恰到春宵，明月當三五。紅影壓牆花密處，花陰便是桃源路。　不謂蘭誠

金石固，斂袂怡聲，恣把多才數。惆悵空回誰共語，只應化作朝雲去。

後數日，張君臨軒獨寢，驚歘而起，則紅娘斂衾攜枕而至，撫張曰：「至矣，至矣，睡何

爲哉！」並枕重衾而去。張生拭目危坐者久之，猶疑夢寐。俄而，紅娘捧崔而至，嬌羞融冶，力不能運肢體。向時之端麗不復同矣。是夕，旬有八日矣。斜月晶瑩，幽輝半床，張生飄飄然，且疑神仙之徒，不謂從人間至也。有頃，寺鐘鳴曉，紅娘促去，崔氏嬌啼宛轉，紅娘又捧而去。終夕無言。張生自疑于心曰：「豈其夢耶？」所可明者，粧在臂，香在衣，淚光熒熒然，猶瑩于茵席而已。奉勞歌伴，再和前聲。

數夕孤眠如度歲，將謂今生，會合終無計。正是斷腸凝望際，雲心捧得常娥至。　玉困花柔羞扶淚，端麗妖嬈不與前時比。人去月斜疑夢寐，衣香猶在粧留臂。

此後又十數日，杳不相知。張生賦《會真詩》三十韻，未畢，而紅娘至。因授之以貽崔氏。自是復容之。朝隱而出，暮隱而入，同安於向所謂西廂者一月矣。張生將往長安，先以情喻之，崔氏宛無難詞，然愁怨之容動人矣。欲行之再夕，不可復見，而張生遂西。奉勞歌伴，再和前聲。

一夢行雲還暫阻，盡把深誠綴作新詩句；幸有青鸞堪密付，良宵從此無虛度。　兩意相歡朝又莫，不奈郎鞭暫指長安路。最是動人情怨處，離情盈抱終無語。

不數月，張生復游于蒲，舍於崔氏者，又累月。張生雅知崔氏善屬文，求索再三，終不可見。雖待張之意甚厚，然而未嘗以詞繼之。異時，獨夜操琴，愁弄淒惻，張竊聽之，求之，

則不復鼓矣。張生以文調及期，又當西去；當去之夕，崔恭貌怡聲，徐謂張曰：「始亂之，

今棄之，固其宜矣！愚不敢恨，必也君終之，亦君之惠也，又何必深感于此行！然則君既

不懌，無以奉寧，君嘗謂我善鼓琴，今且往矣。」既達君此誠，因命拂琴，鼓〔霓裳羽衣

序〕，不數聲，哀音怨亂，不復知其是曲。左右皆歔欷。崔投琴擁面泣下，趨歸鄭所，遂不

復至。奉勞歌伴，再和前聲。

碧沼鴛央交頸舞，正恁雙棲，又遣分飛去。灑翰贈言終不許，援琴訴盡奴心素。　曲未成聲

先怨慕，忍淚凝情，強作〔霓裳序〕。彈到離愁淒咽處，弦腸俱斷梨花雨。

詰旦，張生遂行。明年，文戰不利，遂止於京。因貽書於崔氏，緘報之詞，粗載於此。曰：

捧覽來問，撫愛過深，並惠花勝一合，口脂五寸，致耀首膏唇之飾，雖荷多惠，誰復爲容！

伏承便於京中就業，於進修之道，固在便安。但恨鄙陋之人，永以退棄。命也如此，又復

何言！自去秋以來，忽忽如有所失，至於夢寐之間，亦與敘感咽離憂之思。綢繆繾綣，暫

若尋常，幽會未終，驚魂已斷。雖半衾如暖，而思之甚遙。昔中表相因，或同宴處，兄有

援琴之挑，鄙無投梭之拒。及薦枕席，義盛恩深，愚幼之情，永謂終托，豈期既見君子，

而不能以禮定情，致有自獻之私，不復明侍巾櫛，殺身永恨，含嘆何言！倘若仁人用心，

俯遂幽劣，雖死之日，猶生之年。或如達士略情，捨小從大，以先配爲醜行，謂要盟爲可

欺，則當骨化形銷，丹誠不泯，因風委露，猶託清塵。存歿之誠，言盡於此，臨紙嗚咽，

情不能伸。千萬珍重！奉勞歌伴，再和前聲。

別後相思心目亂，不謂芳音，忽寄南來雁。却寫花箋和淚卷，細書方寸敎伊看。　獨寐良宵

無計遣，夢裏依稀，暫若尋常見。幽會未終魂已斷，半衾如暖人猶

玉環一枚，是鶯幼年所弄，寄充君子下體之佩。玉取其堅潔不渝，環取其終始不絕，兼致

綵絲一約，文竹茶合碾子一□枚，此數者，物不足珍，意者，欲君子如玉之貞，鄙志如環

不解，淚痕在竹，愁緒縈絲，因物達誠，永以爲好。心邇身遠，拜會無期，幽憤所鍾，千

里神合，千萬珍重！春風多厲，強飯爲佳。愼自保持，勿以鄙爲深念也。奉勞歌伴，再和

前聲。

尺素重重封錦字，未盡幽閨別後心中事，佩玉綵絲文竹器，願君一見知深意。　環欲長圓絲

萬繫，竹上斕斑，總是相思淚。物會見郎人永棄，心馳魂去人千里。

張之友聞之，莫不聳異，而張之志固絕之矣。歲餘，崔委身於人，張亦有所娶，適經其所，

張求以外兄見之，已諾之，而崔終不爲出。張君怨念之誠，動于顏色，崔知之，潛賦一詩

寄張，曰：「自從消瘦減容光，萬轉千回懶下床，不爲旁人羞不起，爲郎憔悴却羞郎。」

然竟不之見。後數日，張君將行，崔又賦一詩以謝絕之，曰：「棄置今何道，當時且自親；

還將舊來意，憐取眼前人。」奉勞歌伴，再和前聲。

夢覺高唐雲雨散，十二巫峰隔斷相思眼，不爲旁人移步懶，爲郎憔悴羞郎見。　青翼不來孤

鳳怨，路失桃源，再會終無便。舊恨新愁那計遣，情深何以情俱淺。

逍遙子曰：樂天謂微之能道人意中語，僕於是益知樂天之語爲當也。何則？夫崔之才華宛

美，詞彩艷麗，則於所載緘書詩章盡之矣。如其都愉淫冶之態，則不可得而見，及見其文，

飄飄然彷彿出於人目前，雖丹青摹寫其形狀，未知能如是之工且至否？僕嘗採摭其意，撰成

「鼓子詞」十章，示余友何東白先生。先生曰：文則美矣，意猶有未盡者，胡不復爲一章

於其後，且具道張之於崔，既不能以理定其情，又不能合之於義。始相遇也，如是之篤，

終相失也，如是之遽。必及於此，則全矣！余應之曰：先生眞爲文者矣。言必欲有始終篇

戒而後已。大抵鄙靡之詞，止歌其事之所可；歌，不必如是之備。若夫聚散離合，亦人之

常情，古今所同惜也，又況崔之始相得，而終至相失，豈得已哉！如崔已他適，而張詭計

以求見，崔知張之意，而潛賦詩以謝之，其情蓋有未能忘者矣。樂天曰：天長地久有時盡，

此恨綿綿無絕期。豈獨主彼者耶？余因命此意，復成一闋，綴於傳末。

鏡破人離何處問，路隔銀河，歲會知猶近。只道新來消瘦損，玉容不見空傳信。　棄擲前歡

俱未忍，豈料盟言，陡頓無憑準。地久天長終有盡，綿綿不似無窮恨。

德麟此詞，毛西河《詞話》已視爲戲曲之祖。然猶用通行詞調，而宋人所歌，除詞調外，尚有所謂大曲。王灼《碧雞漫志》曰：「凡大曲，有散序、靸、排徧、攧、正攧、入破、虛催、實催、袞徧、歇拍、殺袞，始成一曲，謂之大徧。而〔涼州〕排徧，予曾見一本，有二十四段。後世就大曲製詞者，類從簡省；而管弦家，又不肯從首至尾吹彈，甚者，學不能盡。」云云。此種大曲，自唐已有之。如郭茂倩《樂府詩集》所載〔水調歌〕、〔涼州〕、〔伊州〕等，疊數多寡不等，皆借名人之詩以入曲。茲錄〔水調歌〕十一疊，如下：

　　水調歌第一

平沙落日大荒西，隴上明星高復低，孤山幾處看烽火，壯士連營候鼓鼙。

　　第二

猛將關西意氣多，能騎駿馬弄琱戈，金鞍寶鉸精神出，笛倚新翻〔水調歌〕。

　　第三

王孫別上綠珠輪，不羨名公樂此身，戶外碧潭春洗馬，樓前紅燭夜迎人。

　　第四

隴頭一段氣長秋，舉目蕭條總是愁；只爲征人多下淚，年年添作斷腸流。

第五

雙帶仍分影，同心巧結香，不應須換彩，意欲媚濃妝。

入破第一

細草河邊一雁飛，黃龍關裏掛戎衣，爲受明王恩寵甚，從事經年不復歸。

第二

錦城絲管日紛紛，半入江風半入雲，此曲只應天上有，人間能得幾回聞。

第三

昨夜遙歡出建章，今朝綴賞度昭陽，傳聲莫閉黃金屋，爲報先開白玉堂。

第四

日晚笳聲咽戍樓，隴雲漫漫水東流，行人萬里向西去，滿目關山空恨愁。

第五

千年一遇聖明朝，願對君王舞細腰，乍可當熊任生死，誰能伴鳳上雲霄。

第六徹

閨燭無人影，羅屏有夢魂。近來音耗絕，終日望君門。

此種大曲，疊數既多，故於敘事者，乃不用詞調，而用大曲。《碧雞漫志》謂：

宣和初，普府守山東人王平，詞學華瞻，自言得《夷則商霓裳羽衣譜》，取陳鴻、白樂天《長恨歌傳》，幷樂天寄元微之《霓裳羽衣曲歌》，又雜取唐人小詩長句，及明皇太眞事，終以微之《連昌宮詞》，補綴成曲，刻板流傳。曲十一段，起第四遍、第五遍、第六遍、正攧、入破、虛催、衰、實催、衰、歇拍、殺衰。其詞今不傳，傳者唯同時曾布所撰〔水調歌頭〕大曲，詠馮燕事，見王明清《玉照新志》。如左：

　　水調歌頭

　　排遍第一

魏豪有馮燕，年少客幽幷，擊球鬥雞，爲戲游俠久知名。因避仇來東郡，元戎逼屬中軍，直氣凌貔虎，須臾叱咤風雲，懷懷座中生。偶乘佳興，輕裘錦帶，東風躍馬，往來尋訪幽勝。游冶出東城堤上，鶯花掩亂，香車寶馬縱橫。草軟平沙穩，高樓兩岸春風，笑語隔簾聲。

　　排遍第二

袖籠鞭敲鐙，無語獨閑行。綠楊下，人初靜，烟淡夕陽明。窈窕佳人，獨立瑤階，擲果潘郎，

瞥見紅顏橫波盼，不勝嬌軟倚雲屏。曳紅裳頻推朱戶，半開還掩，似欲倚，伊啞聲裏，細訴深情。因遣林間青鳥，爲言彼此心期，的的深相許，竊香解珮，綢繆相顧不勝情。

排遍第三

說良人滑將張嬰，從來嗜酒，回家鎮長酩酊。長醒，屋上鳴鳩空鬥，梁間客燕相驚。誰與花爲主？蘭房從此，朝雲夕雨兩牽縈。似游絲狂蕩，隨風無定。奈何歲華荏染，歡計苦難憑，惟見新恩繾綣，連枝並翼，香閨日日爲郎，誰知松蘿託蔓，一比一毫輕。

排遍第四

一夕還家醉，開户起相迎。爲郎引裾，相庇低首略潛形。情深無隱，欲郎乘間起佳兵。授青萍，茫然撫弄，不忍欺心。爾能負心於彼，于我必無情。熟視花鈿不足，剛腸終不能平。假手迎天意，一揮霜刃，驄間粉頸斷瑤瓊。

排遍第五

鳳皇釵寶玉凋零，慘然悵嬌魂，怨飲泣吞聲。還被凌波喚起，相將金谷同游，想見逢迎處，挪揄羞面，妝臉淚盈盈。醉眠人，醒來晨起，血凝蟒首，但驚喧白鄰里，駭我卒難明。致幽因推究，覆盆無計哀鳴。丹筆終誣服，圜門驅擁，銜冤垂首欲臨刑。

排遍第六（帶花徧）

向紅塵裏有喧呼，攘臂轉身辟衆，莫遣人冤濫，殺張室忍偷生。僚吏驚呼呵叱，狂辭不變如

初，投身屬吏，慷慨吐丹誠。彷彿縲絏，自疑夢中，聞者皆驚。嘆爲不平割愛，無心泣對虞

姬，手戮傾城寵。翻然起死，不教仇怨負冤聲。

排遍第七擷花十八

義城元靖賢相國，嘉慕英雄士，賜金繒。聞此事，頻歎賞，封章歸印，請贖馮燕罪，日邊紫

泥封詔，闔境赦深刑。萬古三河風義在，青簡上，衆知名。河東注，任流水滔滔，水洄名難

泯。至今樂府歌詠，流入管絃聲。

此大曲之〔水調歌頭〕，與詞之〔水調歌頭〕字數、韻數，均不相合。又間有平仄通押之

處。稍後，有董穎者（穎字仲達，紹興間人，嘗從汪彥章、徐師川游。彥章爲作《字說》，見

陳振孫《書錄解題》），作〔道宮·薄媚〕大曲詠西子事亦然。陳氏《樂書》謂：優伶常舞大

曲，唯一工獨進，但以手袖爲容，蹋足爲節，其妙串者，雖風騫旋鳥不踰其速矣。然大曲前

緩疊不舞，至入破則羯鼓、襄鼓、大鼓與絲竹合作，句拍益急，舞者入場，投節制容，故有

催拍、歇拍，姿制俯仰百態橫出（《樂書》一百八十五卷）。曾氏〔水調歌〕至排遍第七而止，

故伴以舞與否，尚未可知；董氏〔薄媚〕則自排遍第八起，經入破以至殺衰。其必兼具歌舞，

無可疑者。其詞見曾慥《樂府雅詞》，茲錄之如左：

道宮・薄媚

排遍第八

怒濤卷雪，巍岫布雲，越襟吳帶如斯。有客經游，月伴風隨，值盛世，觀此江山美，合放懷，何事却興悲？不爲回頭，舊谷（疑國之誤）天涯，爲想前君事，越王嫁禍獻西施，吳即中深機。閭廬死。有遺誓，勾踐必誅夷。吳未干戈出境，倉卒越兵，投怒夫差，鼎沸鯨鯢。越遭勁敵，可憐無計脫重圍。歸路茫然，城郭坵墟，飄泊稽山裏。旅魂暗逐戰塵飛，天日慘無輝。

排遍第九

自笑平生，英氣凌雲，凜然萬里宣威。那知此際，熊虎途窮，來伴麋鹿卑棲。既甘臣妾猶不許，何爲計？爭若都燔寶器，盡誅吾妻子，徑將死戰決雄雌，天意恐憐之。偶聞太南正擅權，貪賂市恩私。因將寶玩獻誠，雖脱霜戈，石室囚繫，憂嗟又經時，恨不如巢燕自由歸。殘月朦朧，寒雨瀟瀟，有血都成淚。備嘗險厄反邦畿，冤憤刻肝脾。

第十攧

種陳謀，謂吳兵正熾，越勇難施；破吳策，惟妖姬。范蠡微行，珠貝爲香餌。苧蘿不釣釣深閨，吞餌果殊姿。嫣然意態嬌春，寸眸剪水，斜鬟鬆翠，人無雙宜。名動君王，繡履容易，來登玉陛。

入破第一

窣湘裙，搖漢佩，步步香風起。斂雙蛾，論時事，蘭心巧會君意。殊珍異寶，猶自朝臣未與，妾何人，被此隆恩，雖令效死奉嚴旨。　隱約龍姿忻悦，重把甘言説。（悦、説二字皆韻，此爲四聲通押之祖）辭俊雅，質娉婷，天教汝衆美兼備。聞吳重色，憑汝和親，應爲靖邊陲。

第二虛催

飛雲駛香車，故國難回眸，芳心漸搖，迤邐吳都繁麗。忠臣子胥，預知道爲邦祟，諫言先啓：願勿容其至。殷傾妲己。吳王却嫌胥逆耳，纔經眼，便深恩，愛東風暗綻嬌蘂。　彩鸞翻妬伊。得取次于飛，共戲金屋，看承他宮盡廢。

第三衰遍

華宴夕，燈搖醉粉，菡萏籠蟾桂。揚翠袖，含風舞，輕妙處，驚鴻態，分明是。瑤臺瓊樹，

閬苑蓬壺景，盡移此地。花繞仙步，鶯隨管吹。寶帳暖，留春百和，馥郁融鴛被。銀漏永，楚雲濃，三竿日猶褪霞衣。宿醒輕腕嗅，宮花雙帶繫，合同心時，波下比目，深憐到底。

第四催拍

耳盈絲竹，眼搖珠翠，迷樂事，宮闈內。爭知漸國勢陵夷。奸臣獻佞，轉恣奢淫，天譴歲屢饑。從此萬姓，離心解體。越遣使窺虛實，蚤夜營邊備。兵未動，子胥存，雖堪伐尚畏忠義。斯人既戮，且又嚴兵卷土赴黃池。觀釁種蠱，方云可矣。

第五袞遍

機有神，征鼙一鼓，萬馬襟喉地。庭喋血，誅留守，憐屈服，罷兵還，危如此。當除禍本，重結人心，爭奈竟荒迷。戰骨方埋，靈旗又指。勢連敗，柔荑攜泣，不忍相拋棄。身在今，心先死，宵奔兮，兵已前圍。謀窮計盡，喉鶴啼猿，閒處分外悲。丹穴縱近，誰容再歸。

第六歇拍

哀誠屢吐，甬東分賜，垂莫日，置荒隅，心知愧。寶鍔紅委，鶯存鳳去，辜負恩憐，情不似虞姬。　尚望論功，榮歸故里。　降令曰：吳無赦汝，越與吳何異。吳正怨，越方疑，從公論合去妖類，蛾眉宛轉，竟殞鮫綃，香骨委塵泥。渺渺姑蘇，荒蕪鹿戲。

第七煞袞

王公子，青春更才美，風流慕連理。耶溪一日，悠悠回首凝思。雲鬟煙鬢，玉珮霞裾，依約露妍姿。送目驚喜，俄迂玉趾。　同仙騎洞府歸去，簾櫳窈窕戲魚水。正一點犀通，遽別恨何已！媚魄千載，教人屬意，況當時金殿裏。

歸去來辭引

曲文迄於宋南渡之初，所可考見者，僅此。宋吳自牧《夢粱錄》載謂：汴京教坊大使孟角毬，曾做雜劇本子；葛守誠撰四十大曲。殆即此類。此後如周密《武林舊事》所載南宋官本雜劇段數，陶宗儀《輟耕錄》所載金人院本名目中，其目之兼舉曲調名者，猶當與曾、董大曲不甚相遠也。

今以曾、董大曲與眞戲曲相比較，則舞大曲時之動作，皆有定制，未必與所演之人物所要之動作相適合。其詞亦係旁觀者之言，而非所演之人物之言，故其去眞戲曲尚遠也。至由敍事體而變爲代言體，由應節之舞蹈而變爲自由之動作，北宋雜劇已進步至此否，今闕無考。以後楊誠齋《歸去來辭引》（《誠齋集》卷九十七），其爲大曲，抑自度腔，均不可知。然已純用代言體，茲錄於左：

儂家貧甚訴長飢，幼稚滿庭幃。正坐絣無儲粟，漫求爲吏東西。偶然彭澤近鄰圻，公秫滑流

匙，葛巾勸我求爲酒，黃菊怨冷落東籬。五斗折腰，誰能許事，歸去來兮。

老圃半榛茨，山西欲葳蕤，念心爲形役又奚悲！獨惆悵前迷，不見後方追，覺今來是了，覺

昨來非。

扁舟輕颺破朝霏，雨細漫吹衣。試問征夫前路，晨光小恨熹微。

乃瞻衡宇載奔馳，迎候滿荊扉。已荒三徑存松菊，喜諸幼入室相攜。有酒盈樽，引觴自酌，

庭樹遣顏怡。

容膝易安棲，南窗寄傲睨，更小園日涉趣尤奇。盡躚設柴門，長是閉斜暉。縱遐觀矯首，短

策扶持。

浮雲出岫豈心□，鳥倦亦歸飛，翳翳流光將入，孤松撫處淒其。

息交絕友蟄山溪，世與我相違，駕言復出何求者，曠千載今欲從誰？親戚笑談，琴書觴詠，

莫遣俗人知。

解后又春熙，農人欲載菑，告西疇有事要耘耔。容老子舟車，取意任委蛇。歷崎嶇窈窕，邱

壑隨宜。

欣欣花木向榮滋，泉水始流漸。萬物得時如許，此生休笑吾衰。

寓形宇內幾何時？豈問 去留爲！委心任運何多慮，顧遑遑將欲何之？大化中間，乘流歸盡，喜懼莫隨伊。

富貴本危機，雲鄉不可期。趁良辰孤往恣游嬉。獨臨水登山，舒嘯更哦詩，除樂天知命，了復奚疑。

此曲不著何調，前後凡四調，每調三疊，而十二疊通用一韻。其體于大曲爲近。雖前此如東坡〔哨遍〕隱括《歸去來辭》者，亦用代言體；然以數曲代一人之言，實自此始。要之，曾、董大曲開董解元之先，此曲則爲元人套數雜劇之祖。故戲曲之不始於金元，而於有宋一代中變化者，則余所能信也。若宋末之戲曲，則具於《曲錄》卷一，茲不復贅。

古劇腳色考

戲劇脚色之名，自宋元迄今，約分四色，曰：生、旦、淨、丑，人人之所知也。然其命名之義，則說各不同。胡應麟曰：凡傳奇以戲文爲稱也，亡往而非戲也。故其事欲謬悠而無根也，其名欲顛倒而亡實也，反是而欲求其當焉，非戲也。故曲欲熟而命以生也，婦宜夜而命以旦也，開場始事而命以末也，塗汙不潔而命以淨也：凡此，咸以顛倒其名也（《少室山房筆叢》卷四十）。此一說也。然胡氏前已有爲此說者，故祝允明《猥談》駁之曰：生、淨、旦、末等名，有謂反其事而稱，又或託之唐莊宗，皆繆云也。此本金元閭閻談唾，所謂「鶻伶聲嗽」，今所謂市語也。生即男子，旦曰妝旦色，淨曰淨兒，末曰末尼，孤乃官人，即其土語，何義理之有？《太和譜》略言之（《續說郛》卷四十六）。此又一說也。國朝焦循又爲之說曰：元曲無生之稱，末即生也。今人名刺，或稱晚生、眷末，或稱眷生，然則生與末爲元人之遺（《易餘籥錄》卷十七）。此又一說也。胡氏顛倒之說，似最可通。然此說可以釋明脚色，而不足以釋宋元之脚色，元明南戲，始有副末開場之例，元北劇已不然，而末泥之名，則南宋已有之矣。淨之傅粉墨，明代則然，元代已不可考；而副靖之名，則北宋已有之矣。此皆不可通者也。焦氏釋末，理或近之，然末之初，固稱末尼。至淨、丑二色，又則何說焉？三說之中，自以祝氏爲稍允。但其說至簡，無所證明，而《太和正音譜》《堅瓠集》所舉各解又復支離怪誕，不可究詰。今就唐宋迄今劇中之脚色。考其淵源變化，並附以私見，

但資他日之研究，不敢視爲定論也。

參軍　副靖　副淨　淨

參軍之源，其說有二：《樂府雜錄》云，始自後漢館陶令石躭，躭有贓犯，和帝惜其才，免罪，每宴樂，即令衣白夾衫，命俳優弄辱之，經年乃放，後爲參軍。誤也。《趙書》曰：石勒參軍周延，爲館陶令，斷官絹數萬匹，下獄，以八議宥之。後每大會，使俳優著介幘、黃絹、單衣，優問：汝何官，在我輩中？曰：我本爲館陶令，斗數單衣曰：正坐取是，入汝輩中以爲笑（《太平御覽》卷五百六十九引）。二說未知孰是（或謂後漢未有參軍官，故段說不足信。案司馬彪《續漢志》，雖無參軍一官，然《宋書・百官志》則謂參軍，後漢官孫堅爲車騎參軍是也。則和帝時，或已有此官，亦未可知）。要之，唐以前已有此戲，但戲名而非腳色名也。《雜錄》又云：開元中有黃幡綽、張野狐弄參軍，又有李仙鶴善此戲，明皇時授韶州同正參軍，以食其祿。其爲戲名或脚色名，尚未可定。惟趙璘《因話錄》云：蕭宗宴於宮中，女優有弄假官戲，其綠衣秉簡者，謂之參軍椿（卷一）。則似已爲脚色之稱。至五代猶然。《吳史》云：徐知訓怙威驕淫，調謔王（楊隆演）無敬長之心。嘗登樓狎戲，荷衣木簡，自號參軍，令王髽髻鶉衣爲蒼頭以從（宋姚寬《西溪叢語》卷下引，又《五代史》吳世家略同）。又謂之陸參軍。《雲溪友議》云：元稹廉訪浙東，有俳優周季南、季崇及妻劉采春自淮甸而來，

善弄陸參軍，歌聲徹雲，（卷九）是也。北宋則謂之參軍色（《東京夢華錄》），爲俳優之長。

又觀《夷堅志》（丁集卷四）、《程史》（卷七及卷十）、《齊東野語》（卷十三及卷二十）所載參軍事，其所搬演，無非官吏，猶即唐之假官戲也。其服色，在唐以前，則或白、或黃、或綠，宋亦謂之綠衣參軍（《程史》卷十）。唐時，則手執木簡，宋則手執竹竿拂子（《東京夢華錄》，或執杖（《齊東野語》卷二十），故亦謂之竹竿子（史浩《鄮峰眞隱漫錄》卷四十五），又謂之副淨。陶宗儀云：副淨，古謂之參軍（《輟耕錄》卷二十五）；霄獻王云：靚，古謂參軍（《太和正音譜》卷首。然考之北宋，已有副靖之名。黃山谷詞，所謂「副靖傳語木大」是也。又謂之次淨（《武林舊事》卷四）。宋元人書中，但有副淨而無淨。單云淨者，始於《太和正音譜》（《元曲選》有淨，然恐經明人刪改）。余疑淨即參軍之促音，參與淨爲雙聲，軍與淨似疊韻，參軍之爲淨，猶勃提之爲披，邾屢之爲鄒也。

副淨之爲參軍，惟《輟耕錄》、《太和正音譜》始言之。其說果可信否，亦在所當研究者。

今以二書所云副淨事，較之宋人所紀參軍事，頗相符合。《輟耕錄》云：鶻能擊禽鳥，末可打副淨。《正音譜》云：副末執磕瓜以朴靚。今案《夷堅志》（丁集卷四）云：崇寧初，伶者對御爲戲，推一參軍作宰相，（中略）副者舉所挺杖擊其背。《程史》（卷七）云：紹興十五年，就秦檜第賜宴。假以教坊優伶，（中略）有參軍者，前襃檜功德，一伶以荷葉交倚從之，（中

略）參軍將就倚，忽墜其幞頭，（中略）伶遽以朴擊其首。《齊東野語》（卷十三）云：內宴日，

參軍四筵張樂，胥輩請僉文書，（中略）胥擊其首。由此三事，則副淨之爲參軍，無可疑也。

惟《齊東野語》（卷二十）別記一事，則適與之反。云：宣和間，徽宗與蔡攸輩在禁中，自爲

優戲。上作參軍趨出，攸戲上曰：陛下好箇神宗皇帝，上以杖鞭之云：你也好箇司馬丞相。

豈因徽宗自作參軍，臣不可擊君，故變其例歟？然《容齋隨筆》（卷十四）云：士之處世，視

富貴利祿，當如優伶之爲參軍，方其據几正坐，噫嗚詞筆，群優拱而聽命，戲罷，則亦已矣。

則參軍自詞筆之事，至《東京夢華錄》所云，參軍色手執竹竿拂子，此當用以指揮，非用以

擊人。又細繹《夷堅志》所云，推參軍一人作宰相，（中略）其副者舉所挺杖擊之，其副者三

字，當指參軍之副，即謂副淨也。如此則擊人者爲副淨，而被擊者爲淨。副淨本參軍之副，

故宋人亦呼爲參軍。此說雖屬想像，或足證淨爲參軍之促音歟。

末尼　戲頭　副末　次末　蒼鶻

末之名，始見於《武林舊事》（卷四）所記「雜劇三甲」，每甲各有戲頭、引戲、次淨、

副末，或加裝旦。又有單稱末者，同卷載乾淳敎坊樂部雜劇色，德壽宮有蓋門慶，下注云末

是也。《夢梁錄》（卷二十）謂之末泥，曰：雜劇中，末泥爲長，每一場四人或五人。（中略）

末泥色主張，引戲色分付，副淨色發喬，副末色打諢，或添一人，名曰裝孤。《輟耕錄》所載

院本五人，同。以此與《武林舊事》相比較，則四人中有末泥而無戲頭，然既云末泥爲長，則末泥即戲頭也（案《宋史・樂志》：大樂有舞頭、引舞、戲頭、引戲，殆倣大樂爲之）。末泥之名，不知所自出。隋龜茲部歌曲，有《善善摩尼》（《隋書・音樂志》），唐羯鼓食曲（此二字有訛闕）有《居摩尼》（南卓《羯鼓錄》）。案摩尼，梵語謂珠。《翻譯名義集》云：摩尼，正云末尼。末泥之名，或自曲名出。而至南宋初，始見載籍。又似後起之名矣。然《夢華錄》

（九）云：「聖節大宴，第一盞，御酒，舞旋多是雷中慶，舞曲破攧前一遍，舞者入場，至歇拍，續一人入場，對舞數拍，前舞者退，獨後舞者絶其曲，謂之舞末。」此條言舞大曲，似與腳色無涉，然腳色中戲頭、引戲，均出於舞頭、引舞（見前），則末泥之名，亦當自「舞末」出。長言之則爲末泥，短言之則爲末。前疑其出於曲名者，非也。

副末之名，北宋已有之。《漁隱叢話》前集（三十）引王直方《詩話》：歐陽公《歸田樂》四首，只作二篇，餘令聖俞續之。又聖俞續成，歐陽公一簡謝之云：正如雜劇人上名下韻不來，須副末接續。家人見誚，好時節將詩去人家厮攬，不知吾輩用以爲樂云云，可證也。《武林舊事》又作次末。《輟耕錄》云：副末，古謂之蒼鶻，又云：鶻能擊禽鳥，末可打副淨。《太和正音譜》亦云。今案《李義山集》驕兒詩：「忽復學參軍，案聲喚蒼鶻。」《五代史・吳世家》云：徐氏之專政也，隆演幼懦，不能自持，而知訓尤凌侮之。嘗飲酒樓上，命優人高貴

卿侍酒，知訓爲參軍，隆演鶉衣髽髻爲蒼鶻（《西溪叢語》引《吳史》作蒼頭，復據《五代史》正之）。則唐五代時，與參軍相對演者爲蒼鶻。如宋時副末之對副淨也。《輟耕錄》之說，殆以此二事爲根據，其他則不能證之矣。

顧事有不可解者，則宋時但見副靖、次淨之名，而不見有淨。又多云次末、副末，而罕云末是也。竊疑淨苟爲參軍之促音，而宋之參軍色恒爲俳優之長。至南宋之季，則末泥爲長，職在主張，故入場搬演者，只有副淨、副末，而淨、末反罕聞，其故或當如此歟。

引戲 郭郎 郭禿

引戲之名，始見於《武林舊事》、《夢粱錄》。然其實則唐已有之。《樂府雜錄》傀儡條云：「其引歌舞有郭郎者，髮正禿，善優笑，閭里呼爲郭郎，凡戲場必在俳兒之首。」（案《顏氏家訓·書證篇》：或問俗名傀儡子爲郭禿，有故實乎？答曰：《風俗通》云，諸郭皆諱禿，當是前世有姓郭而病禿者，滑稽調戲，故後人爲其象，呼爲郭禿，猶文康象庾亮爾，如此，則北朝已有郭郎之戲。且其人當在漢世矣）。宋之引戲即郭郎之遺否，今不可考。《太和正音譜》云：引戲，院本中狙也。考《武林舊事》，則雜劇三甲中，劉景長一甲，有引戲，又有裝旦，則其說殆不可信。或此色可兼扮男女歟？

旦 姐 狙

旦、姐二名，始見於《武林舊事》、《夢粱錄》。然搬弄婦女，其事頗古。《漢書·郊祀志》：

紫壇偽設女樂。裴松之《三國志注》引《魏書》司馬景王奏永寧宮曰：皇帝日延小優郭懷、

袁信於廣望觀下，作遼東妖婦。而北齊《踏謠娘》戲，亦以丈夫著婦人衣爲之（《教坊記》）。

《隋書·音樂志》：周宣帝即位，廣召雜伎，增修百戲，（中略）好令城市少年有容貌者，婦

人服而歌舞相隨，引入後庭，與宮人觀聽。又云：大業中，每歲正月，萬國來朝，留至十五

日，於端門外建國門內，綿亙八里，列爲戲場。（中略）其歌舞者，多爲婦人，服鳴環佩，飾

以花耗者，殆三萬人。初課京兆河南製此衣服，而兩京繒錦爲之中虛。故柳彧請楚正月十五

日角抵戲，曰：…人戴獸面，男爲女服。《柳彧傳》訖于唐初，此風猶盛。武德元年，萬年縣

法曹孫伏伽上書於人間，借婦女裙襦五百餘具，以充散樂之服云云《唐會要》卷三十四幷兩

近者，太常官司於人間，百戲、散樂，本非正聲，有隋之季，始見崇用，此謂淫風，不可不改。

《唐書·孫伏伽傳》。後謂之弄假婦人。《樂府雜錄》云：咸通以來，即有范傳康、上官唐卿、

呂敬遷三人弄假婦人是也。則旦之實，唐以前既有之矣。至旦之名所由起，則說又不一。近

人長沙楊恩壽云：自北劇興，男曰末，女曰旦，南曲雖稍有更易，而旦之名不改。不解其義。

案《遼史·樂志》：大樂有七聲，謂之七旦，凡一旦司一調，（中略）此外又有四旦二十八調，

（中略）所謂旦者，乃司樂之總名，金元相沿，遂命歌伎領之，後改爲雜劇，不皆以倡伎充

旦，則以優之少者假扮爲女，漸失其眞。《詞餘叢話》卷一）此說全無根據。其誤解《遼志》，又大可驚異也。《遼志》所謂婆陀力旦、鷄識旦、沙識旦、沙侯加濫旦者，皆聲之名，猶言宮聲、商聲、角聲、羽聲也。楊氏謂爲司樂之總名，殊屬杜撰。且旦之名，豈獨始見於《遼志》而已。《隋書·音樂志》已有之。《隋志》云：蘇祇婆父在西域，稱爲知音，代相傳習，調有七種，以其七調，勘校七聲，冥若合符。一曰婆陁力，華言平聲，即宮聲也。（中略）就此七調，又有五旦之名，旦作七調，以華言譯之，旦者則謂均也。其聲亦應黃鐘、大簇、林鐘、南呂、姑洗，五均已外，七律更無調聲。以此觀之，則《遼志》所謂旦，即《隋志》所謂聲。《隋志》之旦，以律呂爲經，而以宮商緯之。鄭譯之八十四調是也。《遼志》之旦，以宮商角羽四聲爲經，而以律呂爲緯。隋唐以來之燕樂二十八調是也。此點雖異，而其以旦統調則所同也。核此二解，都非司樂之名。即使旦之名果出於遼，則或由婦人之聲多用四旦中之某旦，而婆陀力旦、鷄識旦之名，本爲雅言，伶人所不能解，故後略稱旦耳。此想像之說，或較楊說爲通。要之，旦名之所本雖不可知，然宋金之際，必呼婦人爲旦，故宋雜劇有裝旦、裝且之爲假婦人，猶裝孤之爲假官也。至於元人，猶目張奔兒爲風流旦，李嬌兒爲溫柔旦（《青樓集》，此亦旦本伎女之稱之一證。若《堅瓠集》引《莊子》爰猵狙以爲雌之說，則更無譏焉。

沖末　小末　二末　老旦　大旦　小旦　細旦　色旦　搽旦　花旦　外旦　貼旦　外貼

前論四色，乃宋金腳色之最著者，至元劇，而末旦二色支派彌多。正末副末之外，有沖末、小末，而小末又名二末。旦則正旦外，有老旦、大旦、小旦、色旦、搽旦、外旦、旦兒（焦循《易餘籥錄》曾從元曲鈎稽出之，茲據其說），而《武林舊事》、《夢梁錄》尚有細旦，《青樓集》又有軟末泥、駕頭、花旦之名；又云：凡妓以墨點破其面者為花旦。蓋即元曲之色旦、搽旦也。元曲有外旦無外末，而又有外；外則或扮男，或扮女，外末、外旦之省為外，猶貼旦之後省為貼也。案宋制，凡直館（史館）院（崇文院）則謂之館職，以他官兼者，謂之貼職（《宋史・職官志》）。又《武林舊事》（卷四）載乾淳教坊樂部，有銜前，有和顧，而和顧人如朱和、蔣寧、王原全下，皆注云「次貼銜前」。意當與貼職之貼同，即謂非銜前而充銜前也。然則曰沖，曰外，曰貼，均係一義，謂於正色之外，又加某色以充之也。至明代傳奇，但省作貼，則義不可通。幸《元曲選》尚存外旦、貼旦之名，得以考外與貼之本義。但南宋官本雜劇段數，已有《喝貼萬年歡》，《輟耕錄》金院本名目，有《賀貼萬年歡》。賀貼、喝貼，或有他義，或宋金已省作略，則不可考矣。

孤

《太和正音譜》云：孤，當場裝官者。證以院本名目之「孤下家門」及現存元曲，其說是也。《輟耕錄》謂之孤裝，而《夢梁錄》則作裝孤。以《武林舊事》之裝旦例之，則裝孤為

長。孤之名或官之訛轉，或以其自稱孤名之也。

捷機　捷譏

《太和正音譜》角色中有捷譏，此名亦始於宋《武林舊事》（卷六）。諸色伎藝人，商謎條有捷機和尚。捷機即捷譏，蓋便給有口之謂。明周憲王《呂洞賓花月神仙會》雜劇所載古院本，猶有捷譏色，所扮者爲藍采和，自號樂官，則《正音譜》所謂俳優稱爲樂官者是也。

癡大　木大　鹹淡　婆羅　鮑老　孛老　卜兒　鴇

此外古脚色之可考者，則有癡大，有鹹淡，有婆羅，皆始于唐。《朝野僉載》謂散樂高崔嵬善弄癡大，而宋亦有木大，陶穀《清異錄》（二）：「長沙獄掾任興祖，擁驕吏出行，有賣藥道人行吟曰：『無字歌，呵呵亦呵呵，哀哀亦呵呵，不似荷葉參軍子，人人與個拜，木大作廳上假閻羅。』」黃山谷詞：「副靖傳語木大，鼓兒裏且打一和。」金院本名目有《呆木大》。

又云：「武宗朝，有曹叔度、劉泉水鹹淡最妙，鹹通以來，即有范傳康、上官唐卿、呂敬遷三人，弄假婦人。」如此二句相承，則鹹淡爲假婦人之始。且之音當由鹹淡之淡出。若作二事解，則鹹淡亦一種脚色。今宋官本雜劇有《醫淡》、《論淡》二本，金院本名目有《下角瓶大醫淡》、《打淡的》、《照淡》三本。淡或猶鹹淡之略也。《雜錄》又云：弄婆羅，大中初有康

酒、李百魁、石寶山。婆羅，疑婆羅門之略。至宋初轉爲鮑老。楊大年《傀儡詩》云：「鮑

老當筵笑郭郎，笑他舞袖太郎當，若敎鮑老當筵舞，轉更郎當舞袖長。」（陳師道《后山詩話》）

至南宋時，或作抱鑼。《夢華錄》（七）云：寶津樓前百戲，有假面披髮，口吐狼牙烟火，如鬼神

狀者上場，著青帖金花短後之衣，帖金皂袴，手攜大銅鑼，隨身步舞，謂之抱鑼。遶

場數遭，或就地放烟火之類。抱鑼即鮑老，以此際偶攜鑼，遂訛爲抱鑼耳。然舞隊猶有《大

小斫刀鮑老》《武林舊事》、《倬刀鮑老》《夢梁錄》等名，又南北曲調以「鮑老」名者殆

以十數。金元之際，鮑老之名分化而爲三：其扮盜賊者，謂之邦老；扮老人者，謂之孛老；

扮老婦者，謂之卜兒。皆鮑老一聲之轉，故爲異名以相別耳。《太和正音譜》之觴，則又卜兒

之略云。

倈　爺老　曳剌　酸　細酸　邦老

孛老、卜兒，皆脚色之表示年齒者。倈兒之表童子亦然。倈，始見金院本名目，及元曲，

其義未詳。此外脚色，又有表所扮之人之職業地位者，如曳剌、細酸、邦老是也。曳剌，本

契丹語，唐人謂之曳落河。《舊唐書·房琯傳》：琯臨戎謂人曰：逆黨曳落河雖多，豈能當我

劉秩等。《遼史》作拽剌，《百官志》有拽剌軍詳穩司，旗鼓拽剌詳穩司，千拽剌詳穩司，猛

拽剌詳穩司。又云，走卒謂之拽剌。《武林舊事》作爺老，其所載官本雜劇，有《三爺老大明

樂》、《病爺老劍器》二本，當即遼之拽刺也。元馬致遠《薦福碑》雜劇中尚有曳刺爲胥役之

名，此即《遼志》走卒謂之拽刺之證。細酸始見元曲，前單稱酸。宋官本雜劇《急慢酸》，金

院本名目之《合房酸》等是也。胡氏《筆叢》（卷四十）云：世謂秀才爲措大，元人以秀才爲

細酸，《倩女離魂》首折，末扮細酸爲王文舉是也。今臧刻《倩女離魂》無細酸字，當經明人

刪改。余所見明周憲王《張天師明斷辰勾月》雜劇，猶有末扮細酸上云云，則明初猶用此語

矣。邦老之名，見於元人《黃粱夢》、《合汗衫》、《硃砂擔》諸劇，皆殺人賊，其所自出，當

如上節所云。而金人院本名目所載「邦老家門」二本，一曰《脚言脚語》，一曰《則是便是賊》，

則此語確爲金元人呼盜賊之稱矣。

厥 偌 哼 鄭 和

宋金雜劇院本中，有似脚色而非脚色，且其名義不可解者，如厥，如偌，如哼，如鄭，

如和是也。宋官本雜劇之以厥名者，如《趕厥夾六么》、《趕厥胡渭州》、《趕厥石州》、《雙厥

投拜》是。其以偌名者，則宋官本雜劇有《催妝賀皇恩》，下注云「三偌」，又有《三偌慕道

六么》、《偌賣旦長壽仙》、《四偌皇州》、《檻偌保金枝》、《強偌三鄉題》、《三偌一卜》，金

院本名目亦有《偌賣旦》、《恨秋風鬼點偌》、《四偌大提猴》、《三偌一卜》、《四偌賈譚》、《四

偌祈雨》、《四偌抹紫粉》、《四偌劈馬椿》、《偌請都子》諸本。其以哼名者，則官本雜劇《扯

攔六幺》下，注云「三嗲」，又有《四嗲梁州》、《雙嗲新水》、《雙嗲採蓮》、《三嗲卦鋪兒》、《三嗲揭榜》、《三嗲上小樓》、《三嗲文字兒》、《三嗲好女兒》、《三嗲一擔腳》諸本，此外又有《雙攔嗲六幺》、《鑑嗲合房》、《鑑嗲店休姐》、《鑑嗲負酸》四本，則嗲殆攔嗲，或鑑嗲之略。其以鄭名者，則有《病鄭逍遙樂》、《四鄭舞楊花》二本。以和名者，則有《孤和法曲》、《病和採蓮》二本。以《雙旦降黃龍》、《病孤三鄉題》諸本例之，謂嗲、偌、嗲、鄭、和等，非腳色之名或假腳色（如爺老、邦老之類）之名不可也。至其名義，則尤晦澀。嗲之為義，雖宋人亦所不解。歐陽公《六一詩話》云：「陶穀尚書嘗曰：尖沿帽子卑凡廝，短靿靴兒末嗲兵。末嗲，亦當時語，余天聖景祐間，已聞此句，時去陶公尚未遠，人皆若曉其義。」劉貢父《詩話》云：「今人呼禿尾狗為嗲，衣之短後者亦曰嗲。故歐公記陶尚書語末嗲兵，則此兵正謂末賊耳。」李冶《敬齋古今黈》（卷八）則曰：「末嗲，蓋俗語也。猶今俚語俗言木嗲云耳。木嗲者，木強刁嗲之謂。」劉李二說，不同如是。余意末嗲兵必三三字相連為一俗語，嗲之名或自此出。至偌之音則與查近，《封氏聞見記》(十)：近代流俗，呼丈夫婦人縱放不拘禮度者為查。又有百數十種語，自相通解，謂之查談。大抵迫猥僻云云。則偌或為輕薄子之稱。若嗲、鄭、和，則其意全不可解，姑舉於此，以俟後日之研究耳。

丑　生

宋元戲劇脚色之可舉者如左。惟丑之名，雖見《元曲選》，然元以前諸書，絕不經見。或係明人羼入。然丑雖始于明，其名亦必有所本。余疑丑或由五花爨弄出。《輟耕錄》云：院本又謂之五花爨弄。或曰，宋徽宗見爨國人來朝，衣裝鞋履，巾裹、傅粉墨，舉動皆如此，使優人效之以爲戲。（卷二十五）而宋官本雜劇，金院本名目之以爨名者，不可勝數。爨與丑係雙聲字，又爨字筆畫甚繁，故省作丑，亦意中事。其傅粉墨一事，亦恰與丑合。則此色亦宋世之遺。至明代以後，脚色除改末爲生外，固不出元脚色之外矣。

餘說一

綜上文所考者觀之，則隋唐以前，雖有戲劇之萌芽，尚無所謂脚色也。參軍所搬演，係石訛或周延故事。唐中葉以後，乃有參軍、蒼鶻，一爲假官，一爲假僕，但表其人社會上之地位而已。宋之脚色，亦表所搬之人之地位、職業者爲多。自是以後，其變化約分三級：一表其人在劇中之地位，二表所搬之人之品性之善惡，三表其氣質之剛柔也。宋之脚色，以副淨爲主，副末次之。然宋劇之以旦、以孤名者，不一而足，知他色亦有當場者矣。元雜劇中，則當場唱者惟正末、正旦。如《氣英布》、《單鞭奪槊》二劇，第四折均以探子唱，則以正末扮探子。《柳毅傳書》第二折，用電母唱，則以正旦扮電母。雖劇中之主人翁，苟於此折中不唱，則亦退居他色，故元劇脚色，全以唱不唱定之。南曲既出，諸色始俱唱，然一劇之主人翁，猶

必爲生旦，此皆表一人在劇中之地位，雖在今日，猶沿用之者也。至以腳色分別善惡，事亦頗古。《夢粱錄》記南宋影戲曰：公忠者雕以正貌，奸邪者刻以醜形，蓋亦寓褒貶於其間（卷二十）。影戲如此，眞戲可知。元明以後，戲劇之主人翁，率以末旦或生旦爲之，而主人之中多美鮮惡，下流之歸，悉在淨丑。由是腳色之分，亦大有表示善惡之意。國朝以後，如孔尚任之《桃花扇》，於描寫人物，尤所措意。其定腳色也，不以品性之善惡，而以氣質之陰陽剛柔，故柳敬亭、蘇崑生之人物，在此劇中，當在復社諸賢之上，而以丑、淨扮之，豈不以柳素滑稽，蘇頗倔強，自氣質上言之當如是耶？自元迄今，腳色之命意，不外此三者，而漸有自地位而品性，自品性而氣質之勢，此其進步變化之大略也。

夫氣質之爲物，較品性爲著。品性必觀其人之言行而後見，氣質則於容貌舉止聲音之間可一覽而得者也。蓋人之應事接物也，有剛柔之分焉，有緩急之殊焉，有輕重強弱之別焉。此出於祖父之遺傳，而根於身體之情狀，可以矯正而難以變革者也。可以之善，可以之惡，而其自身非善非惡也。善人具此，則謂之剛德柔德，惡人具此，則謂之剛惡柔惡。此種特性，無以名之，名之曰氣質。自氣質言之，則億兆人非有億兆種之氣質，而可以數種該之。此數種者，雖視爲億兆人氣質之標本可也。吾中國之言氣質者，始於《洪範》三德，宋儒亦多言氣質之性，然未有加以分類者。獨近世戲劇中之腳色隱有分類之意，雖非其本旨，然其後起

之意義如是，不可誣也。脚色最終之意義，實在於此。以品性，必觀其人之言行而後見，而

氣質則可於容貌、聲音、舉止間，一覽而得故也。故既考其淵源，復附論之如此。

餘說二（面具考）

面具之興古矣。周官方相氏，掌蒙熊皮，黃金四目，玄衣，朱裳，執戈，揚盾，似已為

面具之始。《漢書·禮樂志》：朝賀置酒為樂，有常從象人四人，秦倡象人員三人。孟康曰：

象人，若今戲魚、蝦、獅子者也。韋昭曰：著假面者也。張衡《西京賦》：總會仙倡，戲豹舞

羆，白虎鼓瑟，蒼龍吹篪。李善注曰：仙倡，偽作假形。謂如神仙、罷豹、熊虎，皆謂假頭

也。《顏氏家訓·書證》篇：《文康》象庾亮。《隋書·音樂志》：禮畢者，出於晉太尉庾亮家。

亮卒後，其伎追思亮，因假為其面，執翳，以舞象其容，取其謚以號之，謂之為《文康樂》。

《舊唐書·音樂志》：代面，出於北齊。北齊蘭陵王長恭，才武而面美，常著假面以對敵。《北

齊書》及《北史》本傳，不云假面，但云免胄示之面耳）又云：《安樂》者，周武帝平齊所

作也。舞者八十人，刻木為面，狗喙獸耳，以金飾之，垂線為髮，畫猰皮帽，舞蹈姿制猶

羌胡狀。是北朝與唐散樂中，固盛行面具矣。《宋史·狄青傳》：常戰安遠，臨敵，披髮帶銅

面具，出入賊中。而陸游《老學庵筆記》，載政和中大儺，下桂府進面具。比到，稱一副，初

訝其少；乃是以八百枚為一副，老少妍醜，無一相似者，乃大驚。面具之見於載籍者，大略

如此。其用諸散樂，始于漢之象人；而《文康樂》、代面戲、《安樂》踊之。宋之面具雖極盛於政和，而未聞用諸雜戲。蓋由塗面既興，遂取而代之歟？

餘說三（塗面考）

塗面起於何世，今不可考。其見于載籍者，則《樂府雜錄》云：後周士人蘇葩，嗜酒落魄，自號中郎，每有歌場，輒入獨舞。今爲戲者，著緋戴帽，面正赤，蓋狀其醉也。《敎坊記》載《踏謠娘》與此略同。但云：北齊有人姓蘇，皰鼻。案《玉篇》云：皰，面瘡也。蓋當時演此戲者，通作赤面，故《雜錄》以爲狀其醉，《敎坊記》以爲狀其皰鼻也。又溫庭筠《乾饌子》，載陸象先爲馮翊太守參軍等，多名族子弟，以象先性仁厚，於是與府僚共約劇睹，（中略）一參軍曰，（中略）吾能于使君廳前，墨塗其面，著碧衫子作神，舞一曲慢趨而出。（中略）便爲之，象先亦如不見（《太平廣記》卷四百九十六引）。則唐時舞人，固有塗面之事。至後唐莊宗，自傅粉墨稱李天下（《五代史·伶官傳》）則又在其後。宋時則五花爨弄，亦傳粉墨（見上）；文蔡攸侍曲宴，短衣窄袖，塗抹靑紅，雜倡優侏儒（《宋史·姦臣傳》）：足爲五釆塗面之證。元則以墨點破其面爲花旦（見上）。至五釆塗面，雖元時無聞，然唐宋既行，元固不能無之矣。

餘說四（男女合演考）

歌舞之事，合男女爲之，其風甚古。《樂記》云：今夫新樂進俯退俯，姦聲以亂，溺而不止，及優侏儒，獶雜子女。孔《疏》：獶雜，謂獼猴也，言舞戲之時，狀若獼猴；間雜男子婦人。言似獼猴，男女無別也。自漢以後，殊無所聞。至隋唐之際，歌舞之伎漸變而爲戲劇，而《踏搖娘》戲，以男子著婦人服爲之（《教坊記》）此男女不合演之證。《舊唐書》高宗紀：龍朔元年，皇后請禁天下婦人爲俳優之戲，詔從之。蓋此時男優、女伎，各自爲曹，不相雜也。開元以後，聲樂益盛。《舊書志》云：玄宗於聽政之暇，教太常樂工子弟三百人，爲絲竹之戲。（中略）號爲皇帝弟子，又云梨園弟子，（中略）太常又有別教院。（中略）廩食常千人，宮中居宜春院。夫梨園弟子，旣云樂工，子弟當係男子，而宜春院則盡婦人。《教坊記》云：妓女入宜春院，謂之內人，亦曰前頭人，常在上前也。其家猶在教坊，謂之內人家。蓋唐時樂工，率舉家隸太常，故子弟入梨園，婦女入宜春院。又各家互相嫁娶。《教坊記》云：筋斗裴承恩妹，大娘善歌，兄以配竿木侯氏是也。然則梨園、宜春院人，悉係家人姻戚，合作歌舞，亦意中事。故元稹《連昌宮辭》詠念奴歌曰：「飛上九天歌一聲，二十五郎吹管逐。」至合演戲劇，惟上文參軍條，所引《雲溪友議》一則近之，此外無他證也。宋初則教坊小兒舞隊與女童舞隊，各自爲曹，亦各有雜劇，（《宋史·樂志》及《東京夢華錄》惟《武林舊事》（卷六）載南宋雜劇色九十九人，內有慢星子、王雙蓮二人，注云「女流」。人數既少，不能

自爲一曹，則容有合演之事。然或《舊事》但舉雜劇色之有名者，不必諸色盡于此也。元劇既興，男優與女伎並行，如《青樓集》所載珠簾秀，工駕頭、花旦、軟末泥，又如趙偏惜、朱錦繡、燕山秀，皆云：旦末雙全。女子既兼旦、末，則亦各自爲曹，不相混矣。又云：宋六嫂與其夫合樂，妙入神品。蓋宋善謳，其末能傳其父之藝（觱栗）。則合樂亦合奏之義，非合演戲劇也。蓋宋元以後，男可裝旦，女可爲末，自不容有合演之事。或據宋六嫂事，謂元劇有男女合演者，殆不然矣。

優語錄

元錢唐王曄日華，嘗撰《優諫錄》，楊維楨為之序，顧其書不傳。余覽唐宋傳說，復輯優人戲語為一篇。顧輯錄之意，稍與曄殊。蓋優人俳語，大都出于演劇之際，故戲劇之源，與其變遷之跡，可以考焉。非徒其辭之足以裨闕失、供諧笑而已。呂本中《童蒙訓》云：作雜劇，打猛諢入，却打猛諢出。吳自牧《夢粱錄》謂：雜劇全託故事，務在滑稽。洪邁《夷堅志》謂：俳優侏儒，周伎之最下且賤者，然亦能因戲語而箴諫時政，世目為雜劇。然則宋之雜劇，即屬此種。是錄之輯，豈徒足以考古，亦以存唐宋之戲曲也。若其囿於聞見，則俟他日補之。宣統改元冬十月海寧王國維識。

侍中宋璟疾負罪而妄訴不已者，悉付御史臺治之。謂中丞李謹度曰：「服不更訴者，出之，尚訴不已者，且繫。」由是人多怨者。會天旱，有優人作魁狀，戲於上前。上問：「魁何為出？」對曰：「奉相公處分。」又問：「何故？」曰：「負冤者三百餘人，相公悉以繫獄抑之，故魁不得不出。」明皇心以為然。（《資治通鑑》）

相傳：元宗嘗令左右，提優人黃幡綽入池水中復出，幡綽曰：向見屈原笑臣，爾遭逢聖明，何遽至此？據《朝野僉載》：散樂高崔嵬，善弄癡大，帝令沒首水底，少頃，出而大笑，上問之，曰：「臣見屈原謂臣云：我遇楚懷無道，汝何事亦來耶？」帝不覺驚起，賜物百段（段成式《酉陽雜俎續集》）。

咸通中，優人李可及者，滑稽諧戲，獨出輩流。雖不能託諷匡正，然智巧敏捷，亦不可

多得。嘗因延慶節，緇黃講論畢，次及倡優為戲。可及乃儒服險巾，褒衣博帶，攝齊以升崇

坐，自稱三教《論衡》。其隅坐者問曰：「既言博通三教，釋迦如來是何人？」曰：「是婦人。」

問者驚曰：「何也？」對曰：「《金剛經》云：敷坐而坐。或非婦人，何煩夫坐，然後兒坐也。」

上為之啟齒。又問曰：「太上老君何人也？」對曰：「亦婦人也。」問者益所不喻。乃曰：

「《道德經》云：吾有大患，是吾有身，及吾無身，吾復何患。倘非婦人，何患乎有娠乎？」

上大悅。又曰：「文宣王何人也？」對曰：「婦人也。」問者曰：「何以知之？」對曰：「《論

語》云：沽之哉！沽之哉！吾待賈者也。向非婦人，待嫁奚為？」上意極歡，寵錫甚厚。翌

日，授環衛之員外職（高彥休《唐闕史》）。

僖宗皇帝好蹴踘鬥雞為樂，自以能於步打，謂俳優石野豬曰：「朕若作步打進士舉，亦

合得壯元？」野豬對曰：「或遇堯舜禹湯作禮部侍郎，陛下不免且落第。」帝笑而已（孫光

憲《北夢瑣言》）。

光化中，朱朴自《毛詩》博士登庸，恃其口辯，可以立致太平。由藩邸引導，聞于昭宗，

遂有此拜。對勷之日，面陳時事數條。每言：「臣必為陛下致之。」泊操大柄，無所施展，

自是恩澤日衰，中外騰沸。內宴日，俳優穆刀陵作念經行者，至御前曰：「若是朱相，即是

非相。」翌日出官（同上）。

劉仁恭之軍，為汴帥敗於內黃。爾後汴帥攻燕，亦敗於唐河。他日命使聘汴，汴帥開宴，俳優戲醫病人以譏之。且問：「病狀內黃，以何藥可瘥？其聘使謂汴帥曰：「內黃，可以唐河水浸之，必愈。」賓主大笑（同上）。

天復元年，鳳翔李茂貞入覲。翌日，宴於壽春殿，茂貞肩輿，衣駝褐，入金鑾殿，易服赴宴，咸以為前代跋扈，未有此也。先是，茂貞入闕，焚燒京城。是宴也，俳優安轡新，號茂貞為「火龍子」，茂貞慚惕，俯首。宴罷有言：「他日須斬此優！」轡新聞之，請假往鳳翔求救。茂貞遙見，詰之曰：「此優窮也！何為敢來？」對曰：「只要起居，不為求救，近日京中，且賣麩炭，可以取濟。」茂貞大笑，而厚賜赦之也（同上）。

唐昭宗時，財用窘乏，李茂貞令榷油以佐軍需。俄有司言：「官油沽賣不行，多為諸門放入松明攙奪，乞行禁止。」蓋民間然松明為燈故也。優人張廷範曰：「此事大好。更有一例，便可并月明禁之。」茂貞大笑，松明之禁遂止（陳耀文《天中記》引《易齋笑林》）。

唐莊宗既好俳優，又知音，能度曲，至今汾晉之俗，往往能歌聲，謂之御製者，皆是也。其小字亞子，當時人或謂之亞次，又為優名，以自目目曰李天下。自其為王，至於為天子，常身與俳優雜戲於庭。伶人由此用事，遂至於亡。皇后劉氏，素微，其父劉叟，賣藥善卜，號

劉山人。劉氏性悍，方與諸姬爭寵，常自恥其家世，而特諱其事。莊宗乃爲劉叟衣服，自負蓍囊、藥篋，使其子繼岌提破帽而隨之，造其臥內，曰：「劉山人來省女。」劉氏大怒，笞繼岌而逐之。官中以此爲笑樂《五代史·伶官傳》）。

莊宗好田獵，獵於中牟，踐民田。中牟縣令當馬切諫，爲民請。莊宗怒，叱縣令去，將殺之，伶人敬新磨知其不可，乃率諸伶走追縣令，擒至馬前，責之曰：「汝爲縣令，獨不知吾天子好獵邪？奈何縱民稼穡，以供稅賦，何不飢汝縣民，而空此地，以備吾天子之馳騁！汝罪當死。」因前請亟行刑，諸伶共倡和之。莊宗大笑，縣令乃得免去。莊宗嘗與群優戲於庭，四顧而呼曰：「李天下，李天下何在？」新磨遽前，以手批其頰。莊宗失色，左右皆恐，群伶亦大驚駭，共持新磨詰曰：「汝奈何批天子頰？」新磨對曰：「李天下者，一人而已，復誰呼耶？」於是左右皆笑。莊宗大喜，賜與新磨甚厚。新磨嘗奏事殿中，殿中多惡犬，新磨去，犬起逐之。新磨倚柱呼曰：「陛下毋縱兒女齧人。」莊宗家世夷狄，夷狄之人諱言狗，故新磨以是譏之。莊宗大怒，彎弓注矢將射之。新磨急呼曰：「陛下無殺臣，臣與陛下爲一體，殺之不祥。」莊宗大驚，問其故。對曰：「陛下開國，改元同光，天下皆謂陛下同光帝。且同，銅也，若殺敬新磨，則同無光矣。」莊宗大笑，乃釋之。然時諸伶，獨新磨尤善俳，其語最著，而不聞其他過惡（同上）。

王延彬獨據建州，稱偽號，一旦大設，伶官作戲，辭云：「只聞有泗州和尚，不見有五縣天子。」（錢易《南部新書》）。

祥符、天禧中，楊大年、錢文僖、晏元獻、劉子儀以文章立朝，爲詩皆宗李義山，後進多竊義山語句。嘗內宴，優人有爲義山者，衣服敗裂，告人曰：「吾爲諸館職撏扯至此。」聞者歡笑（劉攽《中山詩話》）。

仁宗時，賞花釣魚宴，賦詩往往宿製。天聖中，永興軍進山水石，因令賦山水石歌，出于不意，多荒惡。中坐，優人入戲，各執紙筆，若吟詩狀。一人忽仆入石上，曰：「數日來作賞花釣魚詩，準備應制，却被這石頭擦倒。」明日降出，詩代中書詮定，內鄙惡者與外任狄如此。」溫公媿謝（邵伯溫《聞見前錄》）。

《天中記》引《東齋遺事》）。

潞公謂溫公曰：「吾留守北京，遣人入大遼偵事，回云：見遼主大宴群臣，伶人劇戲，作衣冠者，見物必攫取懷之。有從其後以梃朴之者，曰：『司馬端明邪？』」君實清名，在夷狄如此。」溫公媿謝（邵伯溫《聞見前錄》）。

孔道輔奉使契丹，契丹宴使者，優人以文宣王爲戲，道輔艴然徑出。契丹使主客者，邀道輔還坐，且令謝之。道輔正色曰：「中國與北朝通好，以禮文相接，今俳優之徒，侮慢先聖而不之禁，北朝之過也。道輔何謝！」契丹君臣默然（《宋史·孔道輔傳》）。

羅衣輕，不知其鄉里，滑稽通變，一時諧謔，多所規諷。興宗敗於李元昊也，單騎突出，幾不得脫。先是，元昊獲遼人，輒劓其鼻，有奔北者，惟恐追及，故羅衣輕止之曰：「且觀鼻在否。」上怒，以氂索繫帳後，將殺之，太子笑曰：「打諢底不是黃幡綽。」羅衣輕應聲曰：「用兵底不是唐太宗。」上聞而釋之。上嘗與太弟重元狎昵，宴酣，許以千秋萬歲後傳位，重元喜甚，驕縱不法。又因雙陸，賭以居民城邑，帝屢不競，前後已償數城。重元既恃梁孝王之寵，又多鄭叔段之過，朝臣無敢言者，道路以目。一日復賭，羅衣輕指其局曰：「雙陸休癡，和你都輸去也。」帝始悟，不復戲。清寧間以疾卒（《遼史·伶官傳》）。

熙寧初，王丞相介甫既當軸處中，而神廟方赫然一切委聽。號令驟出，但於人情，適有所離合，於是故臣名士，力爭其不可，且多被黜降，後來者乃浸結其舌矣。當是時，以君相之威權而不能有所帖服者，獨一教坊使丁仙現耳。丁仙現，人但呼之曰丁使，丁使遇介甫法制適行，必因燕設，於戲場中乃更作嘲諢，肆其誚難，輒爲人笑傳。介甫不堪，然無如何也！因觸王怒，必欲斬之，神宗乃密詔二王，取丁仙現匿諸王所。二王者，神廟之兩愛弟也，故一時謗語，有臺官不如伶官（蔡絛《鐵圍山叢談》）。

頃有秉政者，深被眷倚，言事無不從。一日御宴，教坊雜劇：爲小商，自稱姓趙名氏，以瓦甌賣沙糖。道逢故人，喜而拜之。伸足誤踏甌倒，糖流於地。小商彈采嘆息曰：「甜采，

你即溜也，怎奈何？」左右大笑。俚語以王姓爲甜采（此恐指介甫。見王辟之《澠水燕談錄》）。

元豐中，神宗仿漢原廟之制，增築景靈宮。先於寺觀，迎諸帝后御容，奉安禁中，涓日，以次備法駕羽衛前導，赴宮觀者夾路，鼓吹振作。敎坊使丁仙現舞，望仁宗御像，引袖障面，若揮淚者。都人父老皆泣下。嗚呼，帝之德澤在人深矣（邵伯溫《聞見前錄》）。

東坡先生近令門人作《人不易物》賦（物爲一，人輕重也），或戲作一聯曰：「伏其襲其裳，豈爲孔子，學其書而戴其帽，未是蘇公。」（士大夫近年仿東坡桶高檐短帽，名曰「子瞻樣」）薦因言之。公笑曰：「近扈從禮泉觀，優人以相與自夸文章爲戲者，一優丁仙現曰：『吾之文章，汝輩不可及也？』衆優曰：『何也？』曰：『汝不見吾頭上子瞻乎！』」上爲解顏，顧公久之（李薦《師友談記》）。

丁仙現自言：及見前朝老樂工，間有優諢及人所不敢言者，不徒爲諧謔，往往因以達下情。故仙現亦時時效之。非爲優戲，則容貌儼然如士大夫（葉夢得《避暑錄話》）。

元祐中，上元，駕幸迎祥池，宴從臣。敎坊伶人以先聖爲戲。刑部侍郎孔宗翰（即道輔之子）奏，唐文宗時，嘗有爲此戲，詔斥去之。今聖君宴犒群臣，豈宜容有此！詔付檢官置於理。或曰：「此細事，何足言。」孔曰：「非爾所知。天子春秋鼎盛，方且尊德樂道，而賤伎乃爾褻慢，縱而不治，豈不累聖德乎？」聞者羞慚嘆服（《澠水燕談錄》）。

宣和中，童貫用兵燕薊，敗而竄。一日內宴，教坊進伎，爲三、四婢，首飾皆不同。其一當額爲髻，曰：蔡太師家人也；其二髻偏墜，曰：鄭太宰家人也；又一人滿頭爲髻如小兒，曰：童大王家人也。問其故。蔡氏者曰：「太師觀清光，此名朝天髻。」鄭氏者曰：「吾太宰奉祠就第，此懶梳髻。」至童氏者曰：「大王方用兵，此三十六髻也。」（周密《齊東野語》）

宣和間，鈞天樂部焦德者，以諧謔被遇，時借以諷諫。一日，從幸禁苑，指花竹草木，以詢其名，德曰：「皆芭蕉也。」上詰之，乃曰：「禁苑花竹，皆取於四方，在途之遠，巴至上林，則已焦矣。」上大笑（周輝《清波雜志》）。

蔡卞之妻七夫人，頗知書，能詩詞。蔡每有國事，先謀之於床第，然後宣之於廟堂。時執政相語曰：「吾輩今日所奉行者，皆其咳唾之餘也。」蔡拜右相，家宴張樂，伶人揚言曰：「右丞今日大拜，都是夫人裙帶。」譏其官職自妻而致，中外傳以爲笑（同上）。

俳優侏儒，周伎之最下且賤者；然亦能因戲語而箴諷時政，有合於古矇誦工諫之義，世目爲雜劇者是也。崇寧初，斥遠元祐忠賢，禁錮學術，凡偶涉其時所爲所行，無論大小，一切不得志。伶者對御爲戲：推一參軍作宰相，據坐，宣揚朝政之美，一僧乞給公據游方，視其戒牒，則元祐三年者，立塗毀之，而加以冠巾。道士失亡度牒，聞披載時，亦元祐也，剝其羽服，使爲民。一士人以元祐五年獲薦，當免舉，禮部不爲引用，來自言，即押送所屬屏

斥。已而，主管宅庫者附耳語曰：「今日在左藏庫，請相公料錢一千貫，盡是元祐錢，合取鈞旨。」其人俯首久之，曰：「從後門搬入去。」副者舉所梃杖其背，曰：「你做到宰相，元來也只要錢！」是時，至尊亦解顏（洪邁《夷堅志》丁集）。

蔡京作宰，弟卜爲元樞。卜乃王安石婿，尊崇婦翁。當孔廟釋奠時，躋於配享而封王。優人設孔子正坐，顏、孟與安石侍側。孔子命之坐，安石揖孟子居上，孟辭曰：「天下達尊，爵居其一，軻近蒙公爵，相公貴爲眞王，何必謙光如此！」遂揖顏，曰：「回也陋巷匹夫，平生無分毫事業，公爲命世眞儒，位貌有間，辭之過矣。」安石遂處其上。夫子不能安席，亦避位。安石惶懼拱手云：「不敢。」往復未決。子路在外，情憤不能堪，徑趨從祀堂，挽公冶長臂而出。公冶爲窘迫之狀，謝曰：「長何罪？」乃責數之曰：「汝全不救護丈人，看取別人家女婿。」其意以譏卞也。時方議欲升安石於孟子之右，爲此而止（同上）。

又常設三輩爲儒、道、釋，各稱頌其敎。儒者曰：「吾之所學，仁義禮智信，曰五常。」遂演暢其旨，皆采引經書，不雜媟語。次至道士，曰：「吾之所學，金木水火土，曰五行。」亦說大意。末至僧，僧抵掌曰：「二子腐生常談，不足聽：吾之所學，生老病死苦，曰五化。《藏經》淵奧，非汝等所得聞，當以現世佛菩薩法理之妙，爲汝陳之。盍以次問我？」曰：「敢問生？」曰：「內自大學辟雍，外至下州偏縣，凡秀才讀書者，盡爲三舍生。華屋美饌，

月書季考，三歲大比，脫白挂綠，上可以爲卿相。國家之於生也如此。」曰：「敢問老？」曰：「老而孤獨貧困，必淪溝壑，今所在立孤老院，養之終身。國家之於老也如此。」曰：「敢問病？」曰：「不幸而有疾，家貧不能拯療，於是有安濟坊，使之存處，差醫付藥，責以十全之效。其於病也如此。」曰：「敢問死？」曰：「死者，人所不免，唯貧民無所歸，則擇空隙地，爲漏澤園。無以斂，則與之棺，使得葬埋；春秋享祀，恩及泉壤。其於死也如此。」曰：「敢問苦？」其人瞑目不應，陽若惻悚然。促之再三，乃蹙額答曰：「只是百姓一般受無量苦。」徽宗爲惻然長思，弗以爲罪（同上）。

崇寧二年，鑄大錢，蔡元長建議，俾爲折十。民間不便。優人因內宴，爲買漿者，或投一大錢，飲一杯，而索償其餘。賣漿者對以方出市，未有錢，可更飲漿。乃連飲至於五六，其人鼓腹曰：「使相公改作折百錢，奈何！」上爲之動。法由是改。又，大農告乏時，有獻廩俸減半之議。優人乃爲衣冠之士，自束帶衣裙，被身之物，輒除其半。衆怪而問之，則曰：「減半。」已而，兩足共穿半袴，�101而來前。復問之，則又曰：「減半。」乃長嘆曰：「但知減半，豈料難行。」語傳禁中，亦遂罷議（曾敏行《獨醒雜志》）。

僞齊劉豫，既僭位，大饗群臣。教坊進雜劇，有處士問星翁曰：「自古帝王之興，必有受命之符，今新主有天下，抑有嘉祥美瑞以應之乎？」星翁曰：「固有之。新主即位之前一

日，有一星聚東井，眞所謂符命也。」處士以杖擊之，曰：「五星，非一也，乃云聚耳。一星，又何聚焉？」星翁曰：「汝固不知也。新主聖德，比漢高祖只少四星兒裏。」（沈作喆《寓簡》）

紹興初，楊存中在建康，諸軍之旗中有雙勝交環，謂之二聖環，取兩宮北還之意。因得美玉，琢成帽環，進高廟日尙御裏。偶有伶者在旁，高廟指環示之：「此環楊太尉進來，名二聖環。」伶人接奏曰：「可惜二聖環只放在腦後。」高宗亦爲之改色。所謂「工執藝事以諫。」（張端義《貴耳集》）。

秦檜以紹興十五年四月丙子朔，賜第望仙橋；丁丑，賜銀絹萬匹兩，錢千萬，綵千縑。有詔：「就第賜燕，假以教坊優伶。」宰執咸與。中席，優長誦致語，退。有參軍者，前，褒檜功德，一以荷葉交椅從之。詼語雜至，賓歡旣洽，參軍方拱揖謝，將就椅，忽墜其幞頭，乃總髮爲髻，如行伍之巾；後有大巾鐶，爲雙疊勝。伶指而問曰：「此何環？」曰：「二聖環。」遽以朴擊其首，曰：「爾但坐太師交椅，請取銀絹例物，此鐶掉腦後可也。」一坐失色。檜怒，明日下伶於獄，有死者。於是語禁始益繁（岳珂《桯史》）。

紹興中，李椿年行經界量田法。方事之初，郡邑奉命嚴急，民當其職者，頗困苦之。優者爲先聖、先師、鼎足而坐。有弟子從末席起，咨叩所疑。孟子奮曰：「夫仁政必自經界始。

吾下世五百年，其言乃爲聖世所施用，三千之徒皆不如。」顏子默默無語。或於旁笑曰：「使汝不是短命而死，也須做出一場害人事。」時秦檜主張李議，聞者畏獲罪，不待此段之畢，即以謗褻聖賢，叱執送獄。明日，杖而逐出境（《夷堅志》丁集）。

壬戌省試，秦檜之子熺、姪昌時、昌齡，皆奏名。公議籍籍，而無敢輒語。至乙丑春首，優者即戲場，設爲士子，赴南宮，相與推論知舉官爲誰。指侍從某尚書、某侍郎，當主文柄，優長者非之曰：「今年必差彭越。」問者曰：「朝廷之上，不聞有此官員。」曰：「漢梁王也。」曰：「彼是古人，死已千年，如何來得？」曰：「前舉是楚王韓信，信、越一等人，所以知今爲彭王。」問者嗤其妄，且扣厥指，笑曰：「若不是韓信，如何取得三秦！」四座不敢領略，一哄而出。秦亦不敢明行譴罰云。（《夷堅志》丁集）

壽皇賜宰執宴，御前雜劇，裝秀才三人。首問曰：「第一秀才，仙鄉何處？」曰：「上黨人。」次問：「第二秀才，仙鄉何處？」曰：「澤州人。」又問：「第三秀才，仙鄉何處？」曰：「湖州人。」次問：「上黨秀才，汝鄉出何生藥？」曰：「某鄉出人參。」次問：「澤州秀才，汝鄉出甚生藥？」曰：「某鄉出甘草。」次問：「湖州出甚生藥？」曰：「出黃蘗。」「如何湖州出黃蘗？」曰：「最是黃蘗苦人！」當時，皇伯秀王在湖州，故有此語。壽皇即日召入，賜第，奉朝請（《貴耳集》）。

何自然中丞，上疏乞朝廷併庫，壽皇從之。方且講究未定，御前有燕，雜劇：伶人妝一

賣故衣者，持褲一腰，只有一隻褲口。買者得之，問：「如何著？」賣者曰：「兩脚併做一

褲口。」買者曰：「褲卻並了，只恐行不得。」壽皇即寢此議（同上）。

胡給事元質既新貢院，嗣歲庚子，適大比，乃侈其事，命供帳考校者，悉倍前規。鵠袍

入試，茗辜饋漿，公庵繼肉，坐案寬潔。執事恪敬，闖闖于于，以嬖於文，士論大愜。會初

場，賦題出《孟子》，《舜聞善若決江河》，而以「聞善而行、沛然莫禦」爲韻。士既就案矣。

蜀俗敬長而尚先達，每在廣場，不廢請益焉。晡後，忽一老儒，擿《禮部韻》示諸生，謂沛

字唯十四泰有之，一爲顛沛，一爲沛邑。注無沛決之義。惟它有霈字，乃從雨爲可疑。衆曰：

「是」，哄然叩簾請。出題者方假寐，有少年出播之，漫不經意，擅云：「《禮部韻》注義既

非，增一雨頭無害也。」揖而退，如言以登于卷。坐遠于簾者，或不聞知，乃仍用前字。於

是試者用霈、沛各半。明日將試《論語》，籍籍傳，凡用沛字者皆窘。復叩簾。出題者初不知

昨夕之對，應曰如字。廷中大喧，浸不可制，噪而入曰：「試官誤我三年，利害不細」。簾前

闈木如拱，皆折。或入于房，執考校者一人毆之。考校者惶遽，急曰：「有雨頭也得，無雨

頭也得！」或又咎其誤，曰：「第二場更不敢也。」蓋一時祈脫之詞，移時稍定。試司申：

鼓譟場屋。胡以其不稱于禮遇也，怒，物色爲首者，盡繫獄。韋布益不平。既拆號，例宴主

司以勞還，畢三爵，優伶序進。有儒服立於前者，一人旁揖之，相與詫博洽，辨古今，岸然不相下。因各求挑試所誦憶。其一問：「漢名宰相凡幾？」儒服以蕭曹以下，枚數之無遺。群優咸贊其能。乃曰：「漢相吾言之矣。敢問唐三百載，名將帥何人也？」旁揖者亦詘指英、衛以及季葉，曰：「張巡、許遠、田萬春。」儒服奮起，爭曰：「巡、遠之姓是也，萬春之姓雷，歷考史牒，未有以雷爲田者。」揖者不服，撐拄騰口。俄一綠衣參軍，自稱教授，前據几，二人敬質疑，曰：「是故雷姓。」揖者大詫，袒裼奮拳，教授遽作恐懼狀，曰：「有雨頭也得，無雨頭亦得！」坐中方失色，知其諷己也。忽優有黃衣者，持令旗躍出稠人中，曰：「制置大學給事台旨：試官在座，爾輩安得無禮！」群優亟斂下，喏曰：「第二場更不敢也。」俠肶皆笑，席客大慚。明日遁去。遂釋繫者。胡意其爲郡士所使，錄優而詰之，杖而出諸境（《桯史》）。

蜀伶多能文，俳語率雜以經史，凡制帥幕府之宴集，多用之。嘉定初，吳畏齋帥成都，從行者多選人，類以京削繫念。伶知其然。一日，爲古衣冠服數人，游於庭，自稱孔子弟子。交質以姓氏，或曰常，或曰於，或曰吾。問其所蒞官，則合而應曰：「皆選人也。」固請析之。居首者率然對曰：子乃不我知，《論語》所謂「常從事於斯矣」，即某其人也。官爲從事而繫以姓，固理之然。問其次，曰：亦出《論語》「於從政乎何有」，蓋即某官氏之稱。又問

其次，曰：某又《論語》，十七篇所謂「吾將仕」者。遂相與嘆咤，以選調爲淹抑。有慍惠其

旁者，曰：「子之名不見於七十子，固聖門下第，盍扣十哲而受教焉。」如其言，見顏、閔，

方在堂，群而請益。子騫蹙額曰：「如之何？何必改！」亢公應之曰：「然，回也不改。」

衆憮然不怡，曰：「無已，質諸夫子。」如之，夫子不答，久而曰：「鑽遂改，火急可已矣。」

坐客皆愧而笑。聞者至今啓顏。優流侮聖言，直可誅絕。特記一時之戲語如此（同上）。

韓平原在慶元初，其弟仰胄爲知閣門事，頗與密議，時人謂之大、小韓，求捷徑者爭趨

之。一日內宴，優人有爲衣冠到選者，自敘履歷、材藝，應得美官，而流滯銓曹，自春徂冬，

未有所擬，方徘徊浩嘆。又爲日者，敝帽持扇，過其旁，遂邀之談庚甲，問以得祿之期。日

者屬聲曰：「君命甚高，但于五星局中，財帛宮若有所礙。目下若欲亨達，先見小寒；更望

成事，必見大寒可也。」優蓋以寒爲韓。侍宴者皆縮頸匿笑（同上）。

嘉泰末年，平原恃公有扶日之功，凡事自作威福，政事皆不由內出。會內宴，伶人王公

瑾曰：「今日政如客人賣傘，不由裏面。」寧宗恭淑后上仙，而曹氏爲婕妤，平原持以爲親

屬，偶值眞里富國進馴象至，平原語公瑾曰：「不聞有眞里富國」（音如李輔國）。公瑾曰：

「如今有假楊國忠。」平原雖憾之，而無罪加焉《天中記》引《白獺髓》）。

韓侂胄用兵既敗，爲之鬚髮俱白，悶不知所爲。優伶因上賜侂胄宴，設樊遲、樊噲，旁

有一人曰樊惱。又設一人，揖問遲：「誰與你取名？」對以夫子所取。則拜曰：「是聖門之高弟也。」又揖問噲，曰：「誰名汝？」對曰：「漢高祖所命。」則拜曰：「眞漢家之名將也。」又揖惱，曰：「誰名汝？」對以「樊惱自取」（葉紹翁《四朝聞見錄》戊集）。

郭倪郭果敗，因賜宴，優伶以生菱進於桌上，命二人移桌，忽生菱墮，盡碎。其一人云：「苦，苦，苦！壞了許多生靈，只因移果桌。」（同上）

金章宗元妃李氏，勢位熏赫，與皇后侔。一日，宴宮中，優人璃瑁頭者，戲于前。或問：「上國有何符瑞？」優曰：「汝不聞鳳凰見乎？」曰：「知之而未聞其詳。」優曰：「其飛有四，所應亦異。若向上飛，則風雨順時；向下飛，則五穀豐登；嚮外飛，則四國來朝；嚮裏飛，則加官進祿。」上笑而罷（《金史·后妃傳》）。

宋端平間，眞德秀應召而起，百姓仰之，若元祐之仰涑水也。繼參大政，未及有建置而卒。魏了翁帥師，亦未及有所經略而罷。臨安優人，裝一儒生，手持一鶴；別一儒生與之邂逅，問其姓名，曰：「姓鍾名庸。」問所持何物，曰：「大鶴也。」因傾蓋歡然，呼酒對飲。其人大嚼洪吸，酒內靡有子遺。忽顚仆于地，群數人曳之不動。一人乃批其頰，大罵曰：「說甚《中庸》、《大學》，與了許多酒食，一動也不動。」遂一笑而罷（羅大經《鶴林玉露》）。今通行十六卷本無此條。此條出《天中記》所引）。

己亥，史□之爲京尹，其弟以參政督兵於淮。一日內宴，伶人衣金紫，而幞頭忽脫，乃紅巾也。或驚問曰：「賊裹紅巾，何爲官亦如此？」傍一人答曰：「如今做官的都是如此。」於是褫其衣冠，則有萬回佛自懷中墜地。其旁者曰：「他雖做賊，且看他哥哥面。」（《齊東野語》。按參政即史嵩之，其兄無考）。

女冠吳知古用事，人皆側目。內宴日，參軍四筵張樂，胥輩請僉文書，參軍怒曰：「吾方聽觱栗，可少緩。」請至再三，答如前。胥擊其首曰：「甚事不被觱栗壞了！」蓋俗呼黃冠爲觱栗也（同上）。

王叔（疑有闕字）知吳門曰，名其酒曰「徹底淸」。錫宴日，伶人持一樽，誇于衆曰：「此酒名徹底淸。」旣而開樽，則濁醪也。旁誚之曰：「汝旣爲徹底淸，却如何如此？」答云：「本是徹底淸，被錢打得渾了。」（同上）

蜀伶尤能涉獵古今，援引經史，以佐口吻，資笑談。當史丞相彌遠用事，選人改官，多出其門。制闔大宴，有優爲衣冠者數輩，皆稱爲孔門弟子，相與言吾儕皆選人。遂各言其姓，「吾爲常從事」，「吾爲於從政」，「吾爲吾將仕」，「吾爲路文學」。別有二人出，曰：「吾宰予也。夫子曰：於予與改，可謂僥倖。」其一曰：「吾顏回也。夫子曰，回也不改。吾爲四科之首而不改，汝何爲獨改？」曰：「吾鑽故，汝何不鑽？」回曰：「吾非不鑽，而鑽彌堅耳。」

曰：「汝之不改宜也，何不鑽彌遠乎？」其離析文義，可謂侮聖言；而巧發微中，有足稱言者焉（同上）。

蜀伶有袁三者，名尤著。有從官姓袁者，制蜀頗乏廉聲。群優四人，分主酒、色、財、氣，各誇張其好尚之樂，而餘者互譏誚之。至袁優，則曰：「吾所好者，財也。」因極言財之美、利，眾亦譏誚之。徐以手指曰：「任你譏笑，其如袁丈好此何！」（同上）

弘治己未科會試，學士程敏政主考，僕輩假通關節，以要賂。舉人唐寅輩因而夤緣，欲竊高第，爲言官華昶等所發，逮赴詔獄。孝皇親御午門，會法司官鞠問，以東宮舊官，從輕奪職。嘗聞事未發，孝皇內宴，優人扮出一人，以盤捧熟豚蹄七，行且號曰：「賣蹄呵。」一人就買，問價幾何？曰：「二千一個。」買者曰：「何貴若是！」賣者曰：「此俱熟蹄，非生蹄也。」鬨堂而罷。孝皇頓悟（明徐咸《西園雜記》）。

錄曲餘談

《東坡志林》云：「八蜡，三代之戲禮也。歲終聚戲，此人情之所不能免也，因附以禮義。亦曰：不徒戲而已矣。祭必有尸，無尸曰奠，始死之奠與釋奠是也。今蜡謂之祭，蓋有尸也。貓虎之尸，誰當爲之？非倡優而誰！葛帶榛杖，以喪老物，黃冠草笠，以尊野服，皆戲之道也。子夏觀蜡而不悅，孔子譽之曰：一張一弛，文武之道。蓋爲是也。」其言八蜡爲戲禮甚當，唯不必倡優爲之耳。

唐之傀儡戲，本以人演平城故事。段安節《樂府雜錄》云：起於漢祖平城之圍，樂家遂翻爲戲，其引歌舞有郭郎者，髮正禿，善優笑，閭里呼爲郭郎。凡戲場，必爲俳兒之首云云。故今曲調中有〔憨郭郎〕，詞調中有〔郭郎兒近拍〕，皆以伶人之名名之也。宋之傀儡戲，則以傀儡演故事。吳自牧《夢梁錄》所謂：「傀儡敷衍烟粉、靈怪、鐵騎、公案、史書、歷代君臣將相故事，話本或講史，或作雜劇」是也。然《唐詩紀事》載明皇《傀儡吟》云：「刻木牽絲作老翁，雞皮鶴髮與眞同，須臾弄罷寂無事，還似人生一世中。」則唐時固已有此戲矣。周密《武林舊事》所載略同。則唐以人演傀儡，宋以傀儡演人，二者適相反。

傳奇一語，代異其義。唐裴鉶《傳奇》，乃小說家言，與戲曲無涉。《武林舊事》載諸色伎藝人，諸宮調傳奇，有高郎婦、黃淑卿、王雙蓮、袁太道等；《夢梁錄》亦云：說唱諸宮調，昨汴京有孔三傳，編成傳奇靈怪，入曲說唱。即王灼《碧雞漫志》所謂「澤洲孔三傳者，

首唱宮調古傳，士大夫皆能誦之者」是也。則宋之傳奇，當與今之彈詞相似。至元尚有諸宮調之名，如石君實、戴善甫均有《諸宮調風月紫雲亭》，鍾嗣成編入雜劇中。又楊廉夫《元宮詞》云：「尸諫靈公演傳奇，一朝傳到九重知，奉宣齎與中書省，諸路都教唱此詞。」案《尸諫靈公》乃鮑天祐所撰雜劇，則元人以雜劇為傳奇也。明中葉以後，傳奇之名，專指南劇，以與北曲之雜劇相別。則此二字之義，凡四變矣。

陶九成《輟耕錄》云：「唐有傳奇，宋有戲曲、唱諢、詞說，金有院本、雜劇、諸公（當作宮）調。（案九成此說誤也。唐之傳奇非戲曲，見上條。雜劇，宋遼皆有之，不自金始。惟院本之名始于金耳）。院本、雜劇，其實一也；國朝院本、雜劇，始釐而二之。」」則元之院本與雜劇異。今元劇尚存百種，而院本則無一，唯《水滸傳》及明周憲王《呂洞賓花月神仙會》雜劇所載二則，尚足考見大概。茲錄于左：

雷橫徑到勾欄裏來，（中略）看看戲臺上却做笑樂院本。院本下來，只見一個老兒，裹著磕額兒頭巾，穿著一領茶褐羅衫，繫一條皂縧，拿把扇子，上來開科，道：「老漢是東京人氏白玉喬的便是，如今年邁，只憑女兒秀英歌舞吹彈，普天下伏侍看官。」鑼聲響處，那白秀英早上戲臺，參拜四方，拈起鑼棒，如撒豆般點動，拍下一聲界方，念出四句七言詩，道：

「新鳥啾啾舊鳥歸，老羊羸瘦小羊肥，人生衣食真難事，不及駑鴛處處飛。」（中略）那白秀英道：「今日秀英招牌上明寫著這場話本，是一段風流蘊藉的格範，喚做《豫章城雙漸趕蘇卿》。」說了開話，又唱，唱了又說。（中略）那白秀英唱到務頭，這白玉喬按喝道：「雖無買馬博金藝，要動聰明鑑事人。看官喝采已過去了，我兒且下來。」這一回便是襯交鼓兒的院本。

周憲王雜劇中記院本一段，蓋至明初猶有存者。曰：

〔淨同捷譏、副末、末泥上，相見了，做《長壽仙獻香添壽》。院本上〕捷云：歌聲才住，末泥云：絲竹暫停。淨云：俺四人佳戲向前，副本云：道甚清才謝樂？捷云：今日雙秀士的生日，你一人要一句添壽的詩。捷先云：檜柏青松常四時。副末云：仙鶴仙鹿獻靈芝。末泥云：瑤池金母蟠桃宴，淨云：都活一千八百萬。副末打云：這言語不成文章，再說。（下略）

下尚有滑稽語，且各唱〔醉太平〕一曲而畢。則院本之制，較之雜劇簡甚。且尚有古代鶻打參軍之遺。此外殊無可考見也。

《東京夢華錄》、《武林舊事》所載大宴禮節,雜劇之外,凡弄傀儡、踢架兒,謂雜藝,亦屬教坊,宴時並用之。明顧起元《客座贅語》謂:「南都萬曆以前,大席則用教坊打院本(此謂元之雜劇),乃北曲四大套者,中間錯以撮墊圈、舞觀音,或百丈旗,或跳隊」,可知明時此風猶有存者矣。

羅馬醫學大家額倫,謂人之氣質有四種:一熱性,二冷性,三鬱性,四浮性也。我國劇中脚色之分,隱與此四種合。大抵淨爲熱性,生爲鬱性,副淨與丑或浮性而兼冷性,或浮性而兼熱性,雖我國作戲曲者尚不知描寫性格,然脚色之分則有深意義存焉。

《輟耕錄》云:副淨,古謂之參軍。《樂府雜錄》所謂黃幡綽、張野狐弄參軍是也。《東京夢華錄》載內宴雜劇,凡勾隊、問隊、遣隊之事,皆參軍色主之。則參軍似是教坊色長之類。《夢華錄》又謂參軍色執竹竿子,故史浩《鄮峰眞隱漫錄》所載大曲,直謂之竹竿子。然副淨之名,北宋固已有之,黃山谷〔鼓笛令〕詞云「副靖傳語木大,鼓兒裏且打一和」是也。後世脚色之名,此爲最古。旦之名,始見南宋官本雜劇目及金人院本名目。末泥始見於《武林舊事》及《夢梁錄》。若生、丑、外、貼,第則更爲後起之名矣。

「副靖傳語木大」,木大,疑亦脚色之名。金院本名目有《呆木大》,恐即《朝野僉載》所謂高崔嵬善弄痴大者也。胡元瑞《少室山房筆叢》所考脚色甚多疏誤。茲將見於古籍之脚

色名目，列爲一表如下：

古名	武林舊事	夢梁錄	輟耕錄	太和正音譜	今名
	戲頭	末泥（《夢梁錄》云末泥爲長，則末泥即戲頭也。）	末泥	正末（當場男子也）	生
	引戲（《太和正音譜》云：引戲，院本中狚也）	引戲	引戲	狚（當場妓女也）	旦
參軍　副靖	次淨	副淨	副淨	靚	淨
竹竿子	副末	副末	副末	副末	末
蒼鶻		裝孤	孤裝	孤	花旦
	裝旦		元曲中有搽旦，明有外旦皆是。	鴇（元曲中謂之卜兒）	老旦

元初名公，喜作小令套數。如劉仲晦（秉忠）、杜善夫（仁傑）、楊正卿（果）、姚牧庵（燧）、盧疏齋（摯）、馮海粟（子振）、貫酸齋（小雲石海涯）等，皆稱擅長，然不作雜劇。士大夫之作雜劇者，唯白蘭谷（樸）耳。此外雜劇大家，如關、王、馬、鄭等，皆名位不著，在士人與倡優之間，故其文字誠有獨絕千古者，然學問之弇陋與胸襟之卑鄙，亦獨絕千古。戲曲之所以不得與於文學之末者，未始不由於此。至明，而士大夫亦多染指戲曲。前之東嘉，後之臨川，皆博雅君子也；至國朝孔季重、洪昉思出，始一掃數百年之蕪穢，然生氣亦略盡矣。

元曲家中有與同時人同姓名者，以余所知，則有三白賁，三李好古，二劉時中，二趙天錫，二馬致遠，一張鳴善，二賈仲明。白賁，一汴人，自號決壽老人，自上世以來至其孫淵，俱以經術著名。見元問《中州集》。一澳州人，文舉（華）之兄，而仁甫（樸）之伯父也。見元遺山《善人白公墓表》。一錢唐人，字无咎，白斑之子。今白斑《湛淵遺稿》有題子賁折枝牡丹詩。此即製曲之白无咎也。李好古，其一保定人，即製《張生煮海》雜劇者，見鍾嗣成《錄鬼簿》。其二，皆宋末元初人，一作《碎錦詞》者，一字敏仲，

見趙聞禮《陽春白雪》。劉時中，一《元史》世祖本紀，劉時中爲宣慰使，安輯大理。一號通齋，南昌人，官至翰林學士，有散曲載楊朝英《陽春白雪》中。世祖武臣有趙天錫，冠氏人，《元史》有傳。製曲之趙天錫，則汴人，《輟耕錄》載宛邱趙天錫爲吾邱衍買妾事，或即其人也。馬致遠，一大都人，即東籬。一金陵人，馬瑞文璧之父，見張以寧《翠屏集》。秦簡夫，一名略，陵川人，與元遺山同時而輩行較長。一即製曲之秦簡夫，《錄鬼簿》所謂在都下擅名，晚歲來杭者也。張鳴善，一見王逢《梧溪集》，名擇，平陽人，官江浙提學，謝病隱居吳江。《錄鬼簿》亦有張鳴善，揚州人，宣慰司令史，則製曲者也。賈仲明，《太和正音譜》以爲明初人，然吳師道《禮部詩話》云：閻子靜初挾其鄉人書，至京謁賈仲明，則元時又有一賈仲明矣。曲家名位不著，難以鈎稽，往往如此。

曲家多限於一地。元初製雜劇者，不出燕齊晉豫四省，而燕人又占十之八九。中葉以後，則江浙人代興，而浙人又十之七八。即北人鄭德輝、喬夢符、曾瑞卿、秦簡夫、鍾醜齋輩，皆吾浙寓公也。至南曲，則爲溫州人所擅。宋末之《王魁》，元末之《琵琶》，皆永嘉人作也。又葉文莊《菉竹堂書目》，有《永嘉韞玉傳奇》，亦元末明初人作。至明中葉以後，製傳奇者，以江浙人居十之七八，而江浙人中，又以江之蘇州，浙之紹興居十之七八。此皆風習使然，不足異也。

世以南曲爲始於《琵琶記》，非也。葉子奇《草木子》謂：「元朝南戲盛行，及當亂，北

院本特盛。」《錄鬼簿》謂：南北合腔，自沈和甫始。是爲元時已有南曲之證。且《南詞定律》

引明鈕少雅《曲譜》有元傳奇《林招得》、元傳奇《蘇小卿》、元傳奇《瓦窰》等，雖明人之

書，未必可據，然亦足與葉、鍾二說相發明也。又祝允明《猥談》謂：「南戲出於宣政之際，

南渡後謂之溫州雜劇。」則未詳其說所本。

戲曲之存於今者，以《西廂》爲最古，亦以《西廂》爲最富。宋趙德麟（令時）始以商

調《蝶戀花》十二闋，譜《會眞記》事。南宋官本雜劇段數有《鶯鶯六幺》一本，金則有董

解元之《弦索西廂》，元則有王實甫、關漢卿之北《西廂》，明則陸天池（采）、李君實（日華）

均有南《西廂》，周公望（公魯）有《翻西廂》，國朝則查伊璜（繼佐）有《續西廂》，周果庵

（坦綸）有《錦西廂》，又有研雪子之《翻西廂》，疊床架屋，殊不可解。

施愚山（閏章）《矩齋雜記》云：傳奇《荊釵記》，醜詆孫汝權。按汝權，宋名進士，有

文集，尚氣誼，王梅溪先生好友也。梅溪劾史浩八罪，汝權慫恿之，史氏切齒，故入傳奇，

謬其事以污之。溫州周天錫，字懋寵，嘗辨其誣，見《竹懶新著》。則《荊釵》似亦出於宋人

雜劇，不獨《西廂》、《琵琶》然也。

胡元瑞謂韓苑洛以關漢卿比司馬子長，大是詞場猛諢。余謂漢卿誠不足道，然謂戲曲之

體卑于史傳，則不敢言。意大利人之視唐且，英人之視狹斯丕爾，德人之視格代，較吾國人之視司馬子長抑且過之。之數人曷嘗非戲曲家耶！

余於元劇中得三大傑作焉。馬致遠之《漢宮秋》，白仁甫之《梧桐雨》，鄭德輝之《倩女離魂》是也。馬之雄勁，白之悲壯，鄭之幽艷，可謂千古絕品。今置元人一代文學於天平之左，而置此二劇於其右，恐衡將右倚矣。

湯若士《還魂記》世或云刺曇陽子而作。曇陽子者，太倉王文肅公（錫爵）之次女，學道，不嫁而卒。王元美為作傳，所謂曇陽菩薩者也。文肅，若士座主也。故蔣心餘《臨川夢》責若士曰：「畢竟是桃李春風舊門牆，怎好將帷簿私情向筆下揚。」顧不審曇陽受謗之事。嗣讀彭二林《一行居集》云：世之謗曇陽者不一，捕風捉影，久成冤獄，馮子偉人夙慕仙蹤，萃當時傳記詩文，都為一集，又得曇陽弟衡手書，述家奴造謗始末，公案確然。然尚未審其得何謗也！近閱長沙楊恩壽《詞餘叢話》詳載此事（但不知采自何書），曰：「曇陽子死數年，有鄞人妻姓者，以風水游吳越間，妻慧美有藝能，且操吳音，蓄賢甚富，捕者跡之豗，度不可脫，則曰：我太倉王姓也。於是譁然謂曇陽復生矣！時文肅父子俱在朝，以族人司家事，亟召婁夫婦。族人向未見曇陽，莫能辨，有老僕諦視良久，忽省曰：汝非二爺房中某娘乎？始惶恐伏罪。當海內轟傳之時，若士遽采風影之談，填成艷曲……」

云云。然余謂此說不然。若士撰此曲時，正在太倉，正爲文蕭而作，又在文蕭家居之後，決

不作此輕薄事。江熙《掃軌閒談》云：王文蕭家居，聞湯義仍到婁東，流連數日，不來謁，

徑去，心甚異之，乃遣人暗通湯從者，以覘湯所爲。湯於路日撰《牡丹亭》，從者亦竊寫以報。

逮成，袖以示文蕭，文蕭曰：吾獲見久矣。又，《靜志居詩話》亦云：《牡丹亭》初出，太倉

相君實先令家樂演之，且云，吾老年人，近頗爲此曲惆悵。合此二書觀之，則刺曇陽之說，

不攻自破矣。

　無名氏《傳奇彙考》謂：《牡丹亭》言外，或別有寄寓。初隆慶時，總督王崇古招俺答

來降，封爲順義王，其妻都三娘子封忠順夫人。由是總督之缺，爲時所慕。自方逢時、吳兌

以後，其權愈重。稱曰經略侍郎。鄭洛，保定安蕭人也，心欲得之；廣西蔣遵箴爲文選郎中，

聞鄭女甚美，使人謂曰：以女嫁我，經略可得也。鄭以女嫁之，果得經略，而其女遠別。洛

妻痛哭詬洛，洛亦流涕。張江陵聞之笑曰：鄭範溪（洛別字）涕出而女於吳。杜安撫者，蓋

指洛爲經略也。嶺南柳夢梅者，遵箴廣西人，故曰嶺南也。柳夢梅譏杜寶云「你祇哄得楊媽

媽退兵」者，洛等前後爲經略，皆結納三娘子，三娘子能箝制俺答，又能約束蒙古，故以平

得李牟譏之也。陳最良語李全妻云：「欲討金子，皆來宋朝取用」，時吳兌以金帛結三娘子，

遣百鳳裙等，服色甚衆，洛亦可知，故云。然柳夢梅姓名中有兩木字，時丁丑科狀元沈懋學、

庚辰科狀元張懋修、癸未科榜眼李廷機，皆有兩木字。柳夢梅對策言「能戰而後能守，能守而後能和」，宋時雖已有此語，然其影借者高麗之役，兵部侍郎進戰、守、封三策，言能戰而後能守，能守而後能封，與此語正合也。云云。附會殊切，似屬明人之言。然此記即影射時事，猶其第二義：其大恉，則義仍《牡丹亭》自序盡之矣。

義仍應舉時，拒江陵之招，甘於沈滯；登第後，又抗疏劾申時行，不肯講學；又不附和王、李，在明之文人中，可謂特立獨行之士矣。

明姚叔祥（士粦）《見只編》云：余嘗見吾鹽名畫張紀臨元人太宗強幸小周后粉本，有元人題云：「江南膩得李花開，也被君王強折來。怪底金風衝地起，禁園紅紫滿龍堆。」蓋以靖康爲報也。又有宋人嘗（此字疑誤）后圖上，有題曲云：「南北驚風，汴城吹動，吹作宮花鮮董董。潑蝶狂蜂不珍重，棄雪揌香，無處著這面孔。一綜兒是清風鎮的樣子，這將軍是報粘罕的孟珙。」案孟珙克蔡時，哀宗后妃均尚在汴。汴爲元師所克。無與珙事。此圖此曲，必亡宋遺民所爲。可謂怒于室而作色于市者矣。小周后事見龍袞《江南野史》，王銍《默記》嘗引之。

世多病臧晉叔（懋循）刻《元曲選》，多所改竄，以余所見錢塘丁氏嘉惠堂所藏明初鈔本鄭廷玉《楚昭王疎者下船》雜劇，謬誤拙劣，不及《元曲選》本遠甚。蓋元劇多遭伶人改竄，

久失其眞。晉叔所刊,出於黃州劉延伯所得御戲監本,其序已云,與今坊本不同。後人執坊本及《雍熙樂府》所選者而議之,宜其多所牴牾矣。

元人雜劇存于今者,只《元曲選》百種,此外如《元人雜劇選》、《古名家雜劇》所刻元曲,出於《元曲選》外者,不及十種。且此二書,此外如《元人雜劇選》、《古名家雜劇》所刻元數,然有曲無白,亦難了其意義矣。所存別本,亦只《疎者下船》一種,淡生堂、也是園所藏,竟無一本留于人世者。設無晉叔校刻,今人殆不能知元劇爲何物矣。

頃得《盛明雜劇》初集三十種,乃武林沈泰林宗所編,前有張元徵、程羽文二序,張序題崇禎己巳仲春,蓋其書刊于是歲也。所載均明代名人之作,然已失元劇規模,間雜以南曲,亦有僅用一折者。

《雍熙樂府》提要云:舊本題海西廣氏編。余所見嘉靖庚子、丙寅二本,均無編者姓名。

《曹棟亭書目》則云:蒼嵓郭□輯,而失其名。今閱日本毛利侯《草月樓書目》,始知爲郭勛所輯也。勛,明武定侯郭英曾孫,正德初嗣侯,嘉靖中以議大禮,功進翊國公,加太師。後坐罪下獄死。史稱其桀黠有智數,頗涉書史,則此書必勛所輯也。《明史》附見英傳。

己酉夏,得明季文林閣所刊傳奇十種。中梁伯龍《浣紗記》末折,與汲古閣刻本頗異,細審之,乃借用汪伯玉(道昆)《五湖游》雜劇也。此外《易鞋記》六種,在毛刻六十種外,

中有似彈詞者，殆弋陽、海鹽腔也。

今秋，觀法人伯希和君所攜敦煌石室唐人寫本，伯君為言新得明汪廷訥《環翠堂樂府十五種曲》，惜已束裝，未能展現。此書已為巴黎國民圖書館所有，不知即淡生堂書目著錄之《環翠堂樂府》否也。

《傳奇彙考》，不知何人所作。去歲中秋，余於廠肆得六冊。同時黃陂陳士可參事（毅）亦得四冊。互相鈔補，共成十冊，已著之《曲錄》卷六。今秋，武進董授經推丞（康）又得六巨冊，殆當前此十冊之三倍，均係一手所鈔；敍述乃考證甚詳，然頗病蕪陋耳。

焦里堂先生（循）《曲考》一書，見于《揚州畫舫錄》，聞其手稿，為日本辻君武雄所得。遺書索觀後，知焦氏後人自邵伯攜書至揚州，中途舟覆，死三人，而稿亦失。里堂先生于此事用力頗深，一旦湮沒，深可扼腕。

元人雜劇，佚者已不可睹。今春，陳士可參事於錢唐丁氏藏書中，購得明周憲王雜劇六種：一《張天師明斷辰鈎月》，二《呂洞賓花月神仙會》，三《群仙慶壽蟠桃會》，四《紫陽仙三度常椿壽》，五《瑤池會八仙慶壽》，六《東華仙三度十長生》，皆宣德間刻本。憲王頗有詞名，然曲文庸熟，亦如宋人壽詞矣。

憲王《誠齋樂府》七冊，見明朱湰甫（睦㮮）《萬卷堂書目》。其所另編之《聚樂堂書目》，

作十冊。而吾鄉汪氏《振綺堂書目》有《誠齋樂府》十冊，注云元本；又云，宋楊萬里撰。余案，《楊誠齋集》小詞不出十餘闋，絕無十冊之理。此十冊殆即萬卷堂、聚樂堂所著錄者。又誤視明初刻本爲元本耳。

錢遵王、黃蕘圃，學問胸襟嗜好，約略相似；同爲吳人，又同喜蒐羅詞曲。遵王也是園所藏雜劇，至三百餘種，多人間希見之本。復翁所居，自擬李中麓詞山曲海，有學山海居之目。然其藏曲之見於題跋者，僅元本《陽春白雪》、明楊儀部《南峰樂府》數種，尚不敵其藏詞之精且富也。

曲之爲體既卑，爲時尤近，學士大夫論之者頗少。明則王元美《曲藻》，略具鑒裁；胡元端《筆叢》，稍加考證。臧晉叔、何元朗雖以知音自命，然其言殊無可采。國朝唯焦里堂《籲錄》，可比《少室》；融齋《藝概》，略似《弇州》。若李調元《曲話》、楊恩壽《詞餘叢話》等，均所謂不知而作者也。

錄鬼簿校注

序

賢愚壽夭、死生禍福之理，固兼乎氣數而言，聖賢未嘗不論也。蓋陰陽之訕伸，即人鬼之生死，人而知夫生死之道，順受其正，又豈有巖牆桎梏之厄哉！雖然，人之生斯世也，但以已死者爲鬼，而不知未死者亦鬼也；酒罌飯囊，或醉或夢，塊然泥土者，則其人與已死之鬼何異！此固未暇論也。其或稍知義理，口發善言，而於學問之道，甘於暴棄；臨終之後，漠然無聞，則又不若塊然之鬼爲愈也！予嘗見未死之鬼，弔已死之鬼，未之思也，特一間耳。獨不知天地開闢，亙古及今，自有不死之鬼在。何則？聖賢之君臣，忠孝之士子，小善大功，著在方册者，日月炳煥，山川流峙，及乎千萬劫無窮已，是則雖鬼而不鬼者也。余因暇日，緬懷故人，門第卑微，職位不振，高才博識，俱有可錄；歲月彌久，湮沒無聞，遂傳其本末，弔以樂章，復以前乎此者，敍其姓名，述其所作，冀乎初學之士，刻意詞章，使冰寒於水，青勝於藍，則亦幸矣。名之曰錄鬼簿。嗟乎！余亦鬼也，使已死未死之鬼，作不死之鬼，得以傳遠，余又何幸焉。若夫高尚之士，性理之學，以爲得於聖門者，吾黨且嗷蛤蜊，別與知味者道。

至順元年龍集庚午月建甲申二十二日，辛未，古汴鍾嗣成序。

後序

文以紀傳，曲以弔古，使往者復生，來者力學，《鬼簿》之作，非無用之事也。大梁鍾君，名嗣成，字繼先，號醜齋，善之鄧祭酒、克明曹尚書之高弟，累試於有司，命不克遇從吏，則有司不能辟，亦不屑就，故其胸中耿耿者，借此為喻，實為己而發也。樂府小曲、大篇長什，傳之於人，每不遺藁，故未能就編焉。如《馮諼收券》、《詐遊雲夢》、《錢神論》、《斬陳餘》、《章臺柳》、《鄭莊公》、《蟠桃會》等，皆在他處按行，故近者不知，人皆易之。君之德業輝光，文行浥潤，後輩之士，奚能及焉！噫，後之視今，亦猶今之視昔也。日居月諸，可不勉旃。

至順元年九月吉日朱士凱序。

＊　　　　＊　　　　＊

余僻居慈谿小縣，每歎孤陋，側聆繼先鍾先生大名久矣，莫逢荊識。丁丑孟秋，一日邂逅於東皋精舍，忽忽東之鄮城，至中秋復回谿上，示予以親編《錄鬼簿》，皆本朝顯宦名公詞章行於世者，恐後湮沒姓名，故編排類集，記其出處才能於其前，度以音律樂章於其後，千萬載之下，知其為何人，直欲俾其為不死之鬼也。先生之用心誠可嘉尚。於其行，遂歌《湘

妃曲》以贈：

高山流水少人知，幾擬黃金鑄子期，繼先既解其中意，恨相逢何太遲。示佳篇古怪新奇，

想達士無他事，錄名公半是鬼，歎人生不死何歸。　　　　慈谿邵元長德善頓首

想開元朝士無多，觸目江山，日月如梭，上苑繁華，西湖富貴，總付高歌。麒麟塚衣冠

坎坷，鳳凰臺人物蹉跎，生待如何？死待如何？紙上清名，萬古難磨。

右《折桂令》　　　　　　　　　　　　　　　　　　　周詰題

何人千古風騷，如意珊瑚，弱水鯨鰲。紙上功名，曲中恩怨，話裏漁樵。歎霧閣雲窗夢

杳，想風魂月魄誰招，裹驪珠淚冷鮫綃，續鶹絃指凍鸞膠，傳芳名玉兔揮毫，譜遺音彩

鳳銜簫。

至正庚子七月八日，西清道士朱經仲義題。

　　　　＊　　　　　　　　＊　　　　　　　　＊

余自幼性好抄錄，書字雖不端楷，然見一奇書異典，務必求假而錄之。雖大寒暑中，亦

不憚勞。此本昔見於核菴王老先生處，即就假錄焉，藏之書篋，以見前輩之風流雅趣耳。近

一友人借去，至於取索，則再四不肯相復。余謂斯行，實非君子之所爲，其得罪於聖賢，玷

累於德行多矣，第不欲顯其姓字耳。今偶得鄉人太常陳生藏本，又重錄之；假書君子，當以

《顏氏家訓》爲戒，毋學斯人之行也歟！

洪武戊寅歲，端陽越三日，吳門生識。

<div align="center">＊　　　　　＊　　　　　＊</div>

余雅欲觀元人傳奇詞曲，偶得是帙，中多載其名目，不計妍醜，聊爲錄之；間有不成語處，幾欲輟筆。爲所錄且牛，遂卒業焉。牛溲馬涔，醫者不棄，亦竊附此義云。

萬曆甲申陽月甲子夢覺子漫識。

▲前輩已死名公有樂府行於世者▼

董解元（大金章宗時人，以其創始，故列諸首。）

太保劉公秉忠

商政叔學士（案：學士名道，字正叔，見《元遺山集》三十九卷《千秋錄》。）

杜善夫散人（案：杜仁傑，字仲梁，又字善夫，濟南長清人。）

閻仲章學士（案：白蘭谷《天籟集》、附載僧仲璋九日述懷《念奴嬌》一闋，注云：仲璋俗姓閻，法諱志璉，號山泉道人。）

張子益平章

王和卿學士（案：胡元瑞《筆叢》疑和卿即實父，非是。和卿，大名人；實父，大都人也。）

盍志學學士（案：《太和正音譜》有闕志學，又有盍西村。）

楊西菴參政（案：參政名果，字正卿，蒲陰人。《元史》有傳。）

胡紫山宣慰（少凱。案：宣慰名祇遹，《元史》有傳。）

盧疎齋學士（處道。案：學士名摯，涿州人。胡元瑞云永嘉人。）

姚牧菴參政　（案：參政名燧，《元史》有傳。）

徐子方憲使　（案：憲使名琰，字子方，號容齋，又自號汶叟，東平人。至元初薦爲陝西行省郎中，官至翰林學士承旨。謚文獻。）

不忽木平章　（案：平章一名時用，字用臣，《元史》有傳。）

史中丞

張九元帥　（案：元帥名弘範。）

荊漢臣參政　（案：《太和正音譜》作荊幹臣。）

陳草菴中丞

張夢符憲使

陳國賓憲使

劉中菴承旨　（案：承旨名敏中，《元史》有傳。）

馬彥良都事

趙子昂承旨

閻彥舉學士　（案：學士名復。蔣正子《山房隨筆》云閻子靜復，至元間翰林學士，後廉訪浙西。）

白無咎學士（案：學士名賁，白珽子。）

滕玉霄應奉（案：應奉名賓，一名斌，黃岡人，或云睢陽人。）

鄧玉賓同知

馮海粟待制（案：待制名子振，攸州人。）

貫酸齋學士（案：學士名小雲石海涯，《元史》有傳。）

曹光輔學士

張洪範宣慰

▲方今名公▼

郝新菴左丞（案：左丞名天挺，字繼先，《元史》有傳。《太和正音譜》作郝新齋。）

曹以齋尚書（克明。案：尚書名鑑，宛平人，《元史》有傳。）

劉時中待制（案：楊朝英《陽春白雪》，劉時中號逋齋，又云古洪劉時中，則南昌人也。元又有二劉時中，一見《世祖本紀》，一見《遂昌雜錄》，均非此人。）

薩天錫照磨（案：照磨名都刺。）

李溉之學士（案：學士名洞，《元史》有傳。）

曹子貞學士（案：學士名元用，《元史》有傳。）

馬昂夫總管　（案：元《草堂詩餘》有九皐司馬昂父。）

班恕齋知州　（彥功。案：知州名惟志。）

馮雪芳府判

王繼學中丞　（案：中丞名士熙，東平人，王構之子。）

右前輩公卿，居要路者，皆高才重名，亦於樂府留心。蓋文章政事，一代典型，乃平日之所學，而歌曲詞章，由於和順積中，英華自然發外，自有樂章以來，得其名者止於此。蓋風流蘊藉，自天性中來，若夫村樸鄙陋，固不必論也。

▲前輩已死名公才人有所編傳奇行於世者▼

關漢卿　（大都人，太醫院尹，號已齋叟。）

關張雙赴西蜀夢

董解元醉走柳絲亭

丙吉教子立宣帝

薄太后走馬救周勃

太常公主認先皇

曹太后死哭劉夫人

荒墳梅竹鬼團圓

閨怨佳人拜月庭（案：《也是園書目》作《王瑞蘭私禱拜月亭》，《太和正音譜》亦作《拜月亭》。）

風月狀元三負心

沒興風雪瘸馬記

金銀交鈔三告狀

蘇氏造織綿回紋（原本造作進，從鈔本。）

介休縣敬德降唐

昇仙橋相如題柱

金谷園綠珠墜樓

漢匡衡鑿壁偷光

劉夫人寫恨萬花堂（寫恨原本作書寫，從鈔本。）

呂蒙正風雪破窰記

晏叔元風月鵪鶉天（案：晏叔元當作叔原。）

錢大尹智寵謝天香

屈勘宣華妃

風雪狄梁公

隋煬帝牽龍舟

晉國公裴度還帶（案：《也是園書目》作《山神廟裴度還帶》。）

崔玉簫擔水澆花旦

宋上皇御斷駕鴦簿（駕鴦原本作姻緣，從鈔本。）

老女婿金馬玉堂春

雙提屍冤報汴河冤

賢孝婦風雪雙駕車

甲馬營降生趙太祖

望江亭中秋切鱠旦

柳花亭李婉復落娼

杜蕊娘智賞金線池

開封府蕭王勘龍衣

姑蘇臺范蠡進西施

月落江梅怨

煙月舊風塵（案：《也是園書目》、《元曲選》均作《趙盼兒風月救風塵》，《太和正音譜》作《救風塵》。）

管寧割席

白衣相高鳳漂麥

孫康映雪

唐明皇哭香囊

唐太宗哭魏徵

鄧夫人哭存孝

關大王單刀會

溫太眞玉鏡臺

武則天肉醉王皇后

翠華妃對玉釵（案：《太和正音譜》作《對玉釧》。）

漢元帝哭昭君

劉夫人救啞子

劉盼盼鬧衡州　（案：《太和正音譜》作《鬧邢州》。）

呂無雙銅瓦記　（瓦一作丸）

風流孔目春衫記

萱草堂玉簪記

錢大尹鬼報緋衣夢　（案：《也是園書目》作《錢大尹智勘緋衣夢》。）

楚云公主酹江月

魯元公主三噉赦

醉娘子三撇嵌

詐妮子調風月

高文秀　（東平人，府學，早卒。）

黑旋風詩酒麗春園

黑旋風大鬧牡丹園

黑旋風敷演劉耍和

老郎君養子不及父

黑旋風鬪鷄會

黑旋風窮風月

黑旋風喬教學

黑旋風雙獻頭

黑旋風借屍還魂

禹王廟霸王舉鼎

忠義士班超投筆

五鳳樓潘安擲果

好酒趙元遇上皇

木叉行者鎖水母

豹子尚書謊秀才

豹子秀才不當差

豹子令史自請俸（自原作干，鈔本及《太和正音譜》均作自。）

病樊噲打呂青（案：《太和正音譜》作《打呂胥》，《史記・樊噲傳》以呂后女弟呂須為

婦，須、胥由音同而誤，又由胥而誤為耳。）

劉先主襄陽會

齊景公馳馬奔陣（案：《太和正音譜》作《驛馬奔陳》。）

采石渡漁父辭劍

冷臉劉斌料到底

布袋和尚忍字記

孟縣宰因禍致福

風月郎君雙教化

冤報冤貧兒乍富

宋上皇御斷金鳳釵

包待制智勘後庭花

吹簫女悔教鳳皇兒

尉遲公鞭打李道煥

子父夢秋夜欒城驛

賣兒女沒興王公綽

一百二十行販揚州

看錢奴冤家債主

奴殺主因福折福

曹伯明復勘賊

漢高祖哭韓信

蕭丞相復勘賊

孟姜女送寒衣

風月七眞堂

孫恪遇猨

白仁甫（文舉之子，名樸，眞定人，號蘭谷先生，贈嘉議大夫，掌禮儀院太卿。）

秋江風月鳳皇船（《太和正音譜》作《燈月鳳皇船》。）

駕鴦簡牆頭馬上（案：《元曲選》、《也是園》均作《裴少俊牆頭馬上》。）

蕭翼智賺蘭亭記

唐明皇秋夜梧桐雨

韓翠蘋御水流紅葉

董秀英花月東牆記

祝英臺死嫁梁山伯

楚莊王夜宴絕纓會

蘇小小月夜錢塘夢

薛瓊瓊月夜銀箏怨（原本脫一瓊字，據鈔本增。）

唐明皇游月宮（案：《太和正音譜》作《幸月宮》。）

漢高祖斬白蛇

閻師道趕江

泗上亭長（案：《太和正音譜》作《高祖歸莊》。）

崔護謁漿

庾吉甫（名錫，大都人，中書省掾除員外郎中山府判。）

隋煬帝江月錦帆舟

孟嘗君雞鳴度關

會稽山買臣負薪

薛昭誤入蘭昌宮

封隴先生罵上元

英烈士周處三害

楊太眞霓裳怨

楊太眞華淸宮

常何薦馬周

裴航遇雲英

列女靑綾臺

玉女琵琶怨

秋夜凌波夢

秋月蘂珠宮

蘇小卿麗春園（卿原本作春，從鈔本。）

馬致遠（大都人，號東籬，任江浙行省務官。）

劉阮誤入桃源洞

江州司馬靑衫淚

風雪騎驢孟浩然

太華山陳摶高臥

凍吟詩踏雪尋梅

大人先生酒德頌

呂太后人彘戚夫人

呂洞賓三醉岳陽樓

王祖師三度馬丹陽

孟朝雲風雪歲寒亭

呂蒙正風雪齋後鐘（齋原本作飯，從鈔本。）

孤雁漢宮秋

李文蔚（眞定人，江州路瑞昌縣尹。）

漢武帝死哭李夫人

蔡逍遙醉寫石州慢（案：《太和正音譜》作蔡蕭宗，當作蕭閑。）

盧亭亭擔水澆花旦

張子房圯橋進履

報冤臺燕青撲魚

濯錦江魚雁傳情

謝安東山高臥（趙公輔次本，鹽咸韻。）

謝玄破苻堅

金水題紅怨

秋夜芭蕉雨

風雪推車記（案：《太和正音譜》作《風月推車旦》。）

燕青射雁

李直夫（女真人，德興府住，即蒲察李五。）

念奴教樂府

武元皇帝虎頭牌（案：《元曲選》作《便宜行事虎頭牌》。）

穎考叔孝諫莊公

鄧伯道棄子留姪

風月郎君怕媳婦

尾生期女渰藍橋

宦門子弟錯立身

歹鬭娘子勸丈夫

俏郎君占斷風光好

誆郎君敗壞盡風光好

晏叔原風月夕陽樓

吳昌齡（西京人）

唐三藏西天取經

張天師夜祭辰鉤月

浣花女抱石投江

那吒太子眼睛記

浪子回回賞黃花

鬼子母揭鉢記

月夜走昭君

狄青撲馬

貨郎末泥

王實甫（大都人）

東海郡于公高門

孝父母明達賣子

曹子建七步成章

才子佳人拜月亭 （亭原本作庭，從鈔本。）

韓彩雲絲竹芙蓉亭

崔鶯鶯待月西廂記

蘇小卿月夜販茶船 （卿原本作郎，從鈔本。）

四大王歌舞麗春堂 （案：《元曲選》作《四丞相歌舞麗春堂》，原本作臺，從鈔本。）

呂蒙正風雪破窰記

趙光普進梅諫

詩酒麗春園

陸續懷橘

雙渠怨 （案：都穆《南濠詩話》引此書作《雙蕖怨》，《太和正音譜》作《雙題怨》，誤。）

嬌紅記

武漢臣 （濟南府人）

抱姪攜男魯義姑

虎牢關三戰呂布 （鄭德輝次本）

女元帥挂甲朝天

曹伯明錯勘贜（次本）

窮韓信登壇拜將

趙太子剏立天子班

鄭瓊娥梅雪玉堂春

謝瓊雙千里關山怨

散家財天賜老生兒

四哥哥神助

王仲文（大都人）

淮陰縣韓信乞食

洛陽令董宣強項

感天地王祥臥冰

七星壇諸葛祭風

漢張良辭朝歸山

齊賢母三教王孫賈

李壽卿（太原人，將仕郎除縣丞。除原作徐，從鈔本改。）

說專諸伍員吹簫

月明三度臨岐柳

船子和尚秋蓮夢

呂太后定計斬韓信

呂太后夜鎮鑑湖亭

司馬昭復奪受禪臺

鼓盆歌莊子歎骷髏

呂太后祭滻水

呂無雙遠波亭

辜負呂無雙（與《遠波亭》關目同）

諸葛亮秋風五丈原

趙太祖夜斬石守信

救孝子賢母不認屍

孟月梅寫恨錦江亭

尚仲賢（真定人，江浙行省務官。）

張生煮海

崔護謁漿（十六曲次本）

尉遲恭三奪槊

陶淵明歸去來辭（案：《太和正音譜》作《歸去來兮》。）

鳳皇坡越娘背燈（坡原本作波，從鈔本。）

洞庭湖柳毅傳書

沒興花前秉燭旦

武成廟諸葛論功

海神廟王魁負桂英

漢高祖濯足氣英布

石君寶（平陽人。案：寶《正音譜》作實。）

士女秋香怨

呂太后醢彭越

柳眉兒金錢記（記原作花，從鈔本改。）

窮解子紅綃驛

魯大夫秋胡戲妻

東吳小喬哭周瑜

李亞仙詩酒曲江池

趙二世醉走雪香亭

張天師斷歲寒三友

諸宮調風月紫雲亭

楊顯之（大都人。與漢卿莫逆交，凡有珠玉，與公較之。）

劉泉進瓜

黑旋風喬斷案

醜駙馬射金錢

臨江驛瀟湘夜雨

蕭縣君風雪酷寒亭　（案：《元曲選》作《鄭孔目風雪酷寒亭》。）

蒲魯忽劉屠大拜門

大報冤兩世辨劉屠　（案：《正音譜》作《小劉屠》。）

借通縣跳神師婆旦

紀天祥（大都人，與李壽卿、鄭廷玉同時。案：《太和正音譜》作紀君祥。）

驢皮記

曹伯明錯勘贓

李元真松陰記

趙氏孤兒冤報冤

韓湘子三度韓退之

信安王斷復販茶船

于伯淵（平陽人）

白門斬呂布

呂太后餓劉友

丁香回回鬼風月

莽和尚復奪珍珠船（船原作旗，從鈔本。《正音譜》亦作旗。）

尉遲公病立小秦王

狄梁公智斬武三思

戴善甫（眞定人，江浙行省省務官。）

伯喩泣杖

宮調風月紫雲亭

關大王三捉紅衣怪

陶秀實醉寫風光好（案：實當作實，《元曲選》作《陶學士醉寫風光好》。）

柳耆卿詩酒翫江樓

王廷秀（山東益都人，淘金千戶。）

鹽客三告狀（案：《太和正音譜》三作雙。）

秦始皇坑儒焚典

周亞夫屯細柳營

石頭和尙草菴歌

張時起（字才英，東平府學生。居長蘆。）

昭君出塞

賽花月秋千記（六折。案：《太和正音譜》作《鞦韆怨》。）

霸王垓下別虞姬

沈香太子劈華山

費唐臣（大都人，君祥之子。）

斬鄧通

漢丞相韋賢篆金

蘇子瞻風雪貶黃州

趙子祥

崔和擔土

風月害夫人（次本。案：《太和正音譜》作《瑩夫人》。）

太祖夜斬石守信（次本）

姚守中（洛陽人，牧菴學士姪，平江路吏。）

漢太守郗廉留錢（廉原作連，從鈔本改。）

神武門逢萌挂冠

褚遂良扯詔立東宮

李好古（保定人，或云西平人。）

張生煮海

趙文殷（彰德人，教坊色長。案：《太和正音譜》作趙文敬。）

　　渡孟津武王伐紂

　　宦門子弟錯立身（次本）

　　張果老度脫啞觀音

　　趙太祖鎮凶宅

　　巨靈劈華嶽

張國賓（大都人，即喜時營教坊勾管。案：《元曲選》、《太和正音譜》均作張國賓。）

　　相國寺公孫汗衫記

　　薛仁貴衣錦還鄉

　　漢高祖衣錦還鄉

　　病揚雄

紅字李二（京兆人，教坊劉耍和壻。）

　　折擔兒武松打虎

　　板踏兒黑旋風

李郎（劉耍和壻，或云張國寶作。案：《元曲選》、《太和正音譜》均作花李郎。）

懶憸判官釘一釘

莽張飛大鬧相府院

趙天錫（汴梁人，鎮江府判。）

試湯餅何郎傅粉

賈愛卿金錢剪燭（案：《太和正音譜》作《金釵剪燭》。）

梁進之（大都人，警巡院判，除縣尹，又除大興府判，次除知和州。與漢卿世交。）

趙光普進梅諫

東海郡于公高門（旦本）

王伯成（涿州人，有《天寶遺事諸宮調》行於世。）

張騫泛浮槎

李太白貶夜郎

孫仲章（大都人，或云李仲章。）

卓文君白頭吟

金章宗斷遺留文書

趙明道（大都人。案：《太和正音譜》作趙明遠。）

陶朱公范蠡歸湖

韓湘子三赴牡丹亭

趙公輔（平陽人，儒學提舉。）

晉謝安東山高臥（汴本）

棲鳳堂倩女離魂

李子中（大都人，知事除縣尹。）

崔子弑齊君

賈充宅韓壽偷香

李進取（大名人，官醫大夫。案：《太和正音譜》作李取進。）

窮解子破傘雨

神龍殿欒巴噀酒

司馬昭復奪受禪臺

岳伯川（濟南人，或云鎮江人。）

羅光遠夢斷楊貴妃

呂洞賓度鐵拐李岳

康進之（棣州人，一云陳進之。）
　　黑旋風老收心
　　梁山泊黑旋風負荊
顧仲清（東平人，淸泉惕司令。）
　　陵母伏劍
　　滎陽城火燒紀信
石子章（大都人）
　　秦脩然竹塢聽琴
　　黃貴娘秋夜竹窗雨
侯正卿（眞定人，號艮齋先生。）
　　關盼盼春風燕子樓
史九散人（眞定人，武昌萬戶。案：《太和正音譜》作史九敬先。）
　　花間四友莊周夢
孟漢卿（亳州人）
　　張鼎智勘魔合羅

李寬甫（大都人，刑部令史，除廬州合淝縣尹。）

　　漢丞相丙吉問牛喘

李行甫（絳州人。案：《太和正音譜》、《元曲選》均作李行道。）

　　包待制智賺灰欄記

費君祥（大都人，唐臣父，與漢卿交，有《愛女論》行於世。）

　　才子佳人菊花會

江澤民（眞定人，案：《太和正音譜》作汪澤民，誤。）

　　糊突包待制

陳寧甫（大名人。案：《太和正音譜》作陳定夫。）

　　風月兩無功

陸顯之（汴梁人，有《好兒趙正》話本。）

　　宋上皇碎多凌

狄君厚（平陽人）

　　晉文公火燒介之推

孔文卿（平陽人）

秦太師東窗事犯 （一云楊駒兒作）

張壽卿 （東平人，浙江省掾吏。）

　　謝金蓮詩酒紅梨花

劉唐卿 （太原人，皮貨所提舉，在王彥博左丞席上曾詠『博山銅細裊香風』者。）

　　蔡順摘椹養母

　　李三娘麻地捧印

彭伯威 （保定人。案：《太和正音》譜作彭伯城。）

　　四不知月夜京娘怨 （又云郭安道作）

李時中 （大都人，中書省掾除工部主事。）

　　開壇闡教黃粱夢 （第一折馬致遠，第二折李時中，第三折花李郎學士，第四折紅字李二。）

右前輩編撰傳奇名公僅止於此。才難之云，不其然乎？余僻處一隅，聞見淺陋，散在天下，何地無才，蓋聞則必達，見則必知，姑敍其姓名於右。其所編撰，余友陸君仲良得之於克齋先生吳公，然亦未盡其詳。余生也晚，不得預几席之末，不知出處，故不敢作傳以弔云。

錄鬼簿　卷下

宮天挺

▲方今已亡名公才人，余相知者，為之作傳，以《凌波曲》弔之▼

天挺字大用，大名開州人。歷學官除釣臺書院山長，為權豪所中，事獲辨明，亦不見用，卒於常州。先君與之莫逆交，故余常得侍坐，見其吟咏，文章筆力，人莫能敵；樂章歌曲，特餘事耳。

嚴子陵釣魚臺

會稽山越王嘗膽

死生交范張鷄黍

濟飢民汲黯開倉

宋仁宗御覽托公書

宋上皇御賞鳳凰樓

豁然胸次掃塵埃，久矣聲名播省臺，先生志在乾坤外，敢嫌天地窄。更詞章壓倒元白，憑公（原作心，據鈔本改）地，據手策，數當今無此（原作比，據鈔本改）英

鄭光祖

才。

光祖字德輝，平陽襄陵人，以儒補杭州路吏。爲人方直，不妄與人交，故諸公多鄙之；久則見其情厚，而他人莫之及也。病卒，火葬於西湖之靈芝寺，諸弔送客（原作各，據抄本改）有詩文。公之所作，不待備述，名聞（原作香，據鈔本改）天下，聲振閨閣。伶倫輩稱鄭老先生，皆知其爲德輝也。惜乎所作貪於俳諧，未免多於斧鑿，此又別論焉。

紫雲娘

齊景公哭晏嬰

周亞夫細柳營

李太白醉寫秦樓月

醜齊后無鹽破連環

陳後主玉樹後庭花

三落水鬼泛采蓮船

王太后摔印哭孺子

放太甲伊尹扶湯

秦趙高指鹿爲馬

《輟耕》梅香翰林風月

醉思鄉王粲登樓

周公輔成王攝政

迷青瑣倩女離魂

虎牢關三戰呂布（末旦頭折次本）

謝阿蠻梨園樂府（案：《太和正音譜》作《梁園樂府》。）

崔懷寶月夜聞箏

乾坤膏馥潤飢膚，錦繡文章滿肺腑，筆端寫出驚人句，解（原無解字，從鈔本增）端的是曾下工夫。番騰今共古。占詞場老將伏輸，《翰林風月》、《梨園樂府》，

金仁傑

仁傑字志甫，杭州人。余自幼時，聞公之名，未得與之見也。公小試錢穀給由江浙，遂一見如平生歡，交往二十年如一日。天曆元年戊辰冬授建康崇寧務官，明年己巳正月尜別，三月，其二子護柩來杭，知公氣中而卒。嗚呼惜哉！所述雖不駢麗，而其大概，多有可取焉。

范康

康字子安，杭州人，明性理，善講解，能詞章，通音律，因王伯成有《李太白貶夜郎》，乃編《杜子美游曲江》，一下筆即新奇，蓋天資卓異，人不可及也！

曲江池杜甫遊春

陳季卿悟道竹葉舟

詩題雁塔寫秋空，酒滿鮫船棹晚風，詩籌酒令閒吟詠，占文塲第一功。掃千軍筆陣

蘇東坡夜宴西湖夢

玉津園智斬韓太師

長孫皇后鼎鑊諫

蕭何月夜追韓信

周公旦抱子設朝（喜春來按）

秦太師東窗事犯

蔡琰還朝（次本）

心交元不問親疎，契飲那能較有無，誰知一上金陵路，歎亡之命矣夫！夢西湖何不歸歟，魂來處，返故居，比梅花想更清癯。

元戎，龍蛇夢，狐兔蹤，半生來彈指聲中。

曾瑞

瑞字瑞卿，大興人，自北來南，喜江浙人才之多，羨錢塘景物之盛，因而家焉。神采卓異，衣冠整肅，優游於市井，灑然如神仙中人。志不屈物，故不願仕，自號褐夫，江淮之達者，歲時餽送不絕，遂得以徜徉卒歲。臨終之日，詣門弔者以千數。余嘗接音容，獲承言，話勉勵之語，潤益良多。善丹青，能隱語、小曲，有《詩酒餘音》行於世。

才子佳人誤元宵

江湖儒士慕高名，市井兒童誦瑞卿，衣冠濟楚人欽敬，更心無寵辱驚。樂幽閒不解趨承，身如在，死若生，想音容猶見丹青。

沈和

和字和甫，杭州人。能詞翰，善談謔，天性風流，兼明音律，以南北調合腔，自和甫始。如《瀟湘八景》、《歡喜冤家》等曲，極爲工巧。後居江州，近年方卒。江西稱爲蠻子關漢卿者是也。

祈甘雨貨郎朱蛇記

徐駙馬樂昌分鏡記

鄭玉娥燕山逢故人

鬧法場郭興阿揚（原作何揚，《太和正音譜》與鈔本均作阿揚。）

歡喜冤家（鈔本無）

五言嘗寫和陶詩，一曲能傳冠柳詞，半生書法欺顏字，占風流獨我師。是梨園南北分司，當時事，子細思，細思量不似當時。

鮑天祐

天祐字吉甫，杭州人。初業儒，長事吏簿書之役，非其志也。跬步之間，惟務搜奇索古而已。故其編撰，多使人感動咏歎。余與之談論節要，至今得其良法，才高命薄，今猶古也。竟止崑山州吏而卒。（卒原本作止，從鈔本）

王妙妙死哭秦少游

史魚屍諫衛靈公

忠義士班超投筆

貪財漢爲富不仁

摘星樓比干剖腹

英雄士楊震辭金

陳以仁

漢丞相宋弘不諧

孝烈女曹娥泣江

平生詞翰在宮商，兩字推敲付錦囊，聳吟肩有似風魔狀，苦勞心嘔斷腸。視榮華總是乾忙，談音律，論教坊，唯先生占斷排場。

以仁字存甫，杭州人。以家務雍容，不求聞達，日與南北士大夫交遊，僮僕輩以茶湯酒果爲厭，公未嘗有難色，然其名因是而愈重。能博古，善謳歌，其樂章間出一二，俱有駢麗之句。

錦堂風月

十八騎誤入長安

錢塘風物盡飄零，賴有斯人尚老成，爲朝元恐負虛皇命。鳳簫寒鶴夢驚，駕天風直上蓬瀛，芝堂靜，蕙帳清，昭虛梁落月空明。

范居中

居中字子正，冰壺其號也。杭州人。父玉壺，前輩名儒，假卜術爲業，居杭之三元樓前。每歲元夕，必以時事題於紙燈之上，杭人聚觀，遠近皆知父子之名。公精神秀異，學問

該博，嘗出大言矜肆，以為筆不停思，文不閣筆；諸公知其有才，不敢難也！善操琴，能書法，其妹亦有文名，大德年間被旨赴都，公亦北行，以才高不見遇，卒於家。有樂府及南北腔行於世。

向歆傳業振家聲，義獻臨池播令名，操焦桐只許知音聽，售千金價未輕。有誰如父子才能？冰如玉，玉似冰，暎壺天表裏澄清。

施惠（一云姓沈）

惠字君美，杭州人，居吳山城隍廟前，以坐賈為業。公巨目美髯，好談笑，余嘗與趙君卿、陳彥寶（原作實，據鈔本改）、顏君常至其家，每承接款，多有高論。詩酒之暇，惟以塡詞和曲為事。有《古今砌話》，亦成一集，其好事也如此。

道心清淨絕無塵，和氣雍容自有春，吳山風月收拾盡，一篇篇字字新。但思君賦盡停雲，三生夢，百歲身，到頭來衰草荒墳。

黃天澤

天澤字德潤，杭州人。和甫沈公同母弟也。風流醞藉，不減其兄。幼年屑就簿書，先在漕司，後居省府，鬱鬱不得志，崑山聽補州吏，又不獲用，咄咄書空而已。然亦竟不歸而終公有樂府播於世人耳目，無賢愚皆稱賞焉。

一心似水道爲鄰，四體如春德潤身，風流才調眞英俊，軼前車繼後塵，謾蒼天委任

斯文，岐山鳳，魯甸麟，時有亨屯。

沈拱

拱字拱之，杭州人。天資穎悟，文質彬彬，然惟不能俯仰，故不願仕。所編樂府最多，

以老無後，病無所歸，存甬館於家，不旬日而亡；存甬殯送之，重友誼也。

掀髯得句細推敲，擧筆爲文善解嘲，天生才藝藏懷抱，奈玉石相混淆，更多逢世事

歁巇，（原作咬嗃，據鈔本改）蜂爲市，燕有巢，弔斜陽緩走西郊。

趙良弼

良弼字君卿，東平人。總角時與余同里閈，同發蒙，同師鄧善之、曹克明、劉聲之三先

生；又於省府同筆硯。公經史問難、詩文酬唱，及樂章、小曲、隱語、傳奇，無不究竟。

所編《梨花雨》，其辭甚麗，後補嘉興路吏，遷調杭州。天曆元年冬卒於家。公之風流醞

藉，開懷待客，人所不及；然亦以此見廢。能裁字，善丹靑，但以末技，故不備錄。

春夜梨花雨

閒中袖手刻新詞，醉後揮毫寫舊詩，兩般總是龍蛇字，不風流難會此！更文才宿世

天資，感夜雨梨花夢，歡秋風兩鬢絲，住人間能有多時。

陳無妄

無妄字彥實，東平人，與余及君卿同舍。性資沈重，事不苟簡，以苛刻爲務，許直爲忠，與人寡合，人亦難之。公於樂府隱語，無不用心，補衢州路吏，後遷婺州陞浙東憲吏，調福建道。天曆二年三月，以憂卒。其弟彥正殯葬之。樂府甚多，惜乎其不甚傳也。

府垣幾月露忠肝，憲幕冰霜豈汗（原作汗，據鈔本改）顏，薏苡生讒間，甘心願就閒。轉回頭夢入槐安，後會何時再，英靈甚日還，望東南翹首三山。

廖毅

毅字弘道，建康人。泰定三年丙寅春，因余友周仲彬與之會，即敍平生懷；時出一二舊作，皆不凡俗，如《越調》「一點靈光」借燈爲喻，《仙呂賺煞》曰：「因王魁淺情，將桂英薄倖，致令得潑煙花不重俺俏書生。」發越新鮮，皆非蹈襲。天曆二年春，抱疾喪於友人江漢卿家。漢卿與黃煥章買棺具殮，召其親來火葬城外寺中。公能書，善行文，不幸早卒（原誤作草率，據鈔本改）。題伍王廟壁有《折桂令》一曲及絕句云（原作及有絕句，據鈔本改）：浩浩淩雲志，巍巍報國心，忠魂與潮汐，萬古不稍沉。其感慨激烈，徒憎悵快。噫！天之生物也，裁成輔相以左右民，奈何如是之偏戾也，人猶有所憾者，良以此夫！

人間未得注金甌，天上先教記玉樓，恨蒼穹不與斯人壽，未成名一土丘。歎平生壯志難酬，朝還暮，春又秋，爲思君淚滿鵾裘。

喬吉甫

吉甫字夢符，太原人，號笙鶴翁，又號惺惺道人。美容儀，能詞章，以威嚴自飭，人敬畏之。居杭州太乙宮前，有題西湖《梧葉兒》百篇，名公爲之序。江湖間四十年，欲刊所作，竟無成事者。至正五年二月，病卒於家。

怨風月嬌雲認玉釵

杜牧之詩酒揚州夢

玉簫女兩世姻緣

死生交托妻寄子

馬光祖勘風塵（案：《太和正音譜》作《勘風情》。）

荊公遣妾

唐明皇御斷金錢記

節婦牌

賢孝婦

吳本世

睢景臣

　　景臣後字景賢，大德七年，公自維揚來杭州，余與之識。自幼讀書，以水沃面，雙眸紅赤，不能遠視。心性聰明，酷嗜音律，維揚諸公，俱作《高祖還鄉》套數，惟公《哨遍》，製作新奇，皆出其下。又有《南呂一枝花》題情云：「人間燕子樓，被冷鴛鴦錦，酒空鸚鵡盞，釵折鳳凰金。」亦為工巧，所不及也！

千里投人

鶯鶯牡丹記

楚大夫屈原投江

吟髭撚斷為詩魔，醉眼慵開為酒酡，半生才便作三閒些，歎番成《薤露》歌。等閒間蒼鬢成（鈔本無成字）蟠，功名事，歲月過，又待如何！

九龍廟

燕樂毅黃金臺

　　平生湖海少知音，幾曲宮商大用心，百年光景還爭甚，空贏得雪鬢侵。跨仙禽路遠雲深，欲挂墳前劍，重聽膝上琴，漫攜琴載酒相尋。

本世字中立，爲杭州人。（人字原脫，據鈔本補）天資明敏，好爲詞章、隱語、樂府，有《本道齋樂府小藁》及詩謎數千篇，以貧病不得志而卒。嗚呼惜哉！

語言辯利掃千兵，心性聰明誤半生，來蕪窮又染維摩病，想天公忒世（世字原脫，據鈔本補）情，使英雄遺恨難平，寒泉淨，碧藻馨，敢薦幽冥。

周文質

文質字仲彬，其先建德人，後居杭州，因而家焉（焉字原脫，據鈔本補）。體貌清癯，學問該博，資性工巧，文筆新奇。家世儒業，俯就路吏，善丹青，能歌舞，明曲調，諧音律，性尚豪俠，好事敬客，余與之交二十年，未嘗跣步離也。元統二年六月，余自吳江回，公已抱病，盛暑中，止以爲癰癤之毒，而不經意也。病及五月，而無瞑眩之藥，十一月五日，卒於正寢，嗚呼痛（痛字原脫，據鈔本補）哉！始余編此集，公及見之，題其姓名於未死鬼之列；嘗與論及亡友，未嘗不握手痛惋，而公亦中年而歿，則余輩衰老萎憊者又可（又可二字原脫，據鈔本補）以及於人世也歟！噫，往者不可追，來者不可期，已而已而！此余深有感於公也。

孫武子教女兵
春風杜韋娘

持漢節蘇武還鄉

敬新磨戲諫唐莊宗

　　丹墀未叩玉樓宣，黃土應埋白骨冤，羊腸曲折雲千變，料人生亦惘然。歎孤墳落日寒煙，竹下泉聲細，梅邊月影圓，因思君歌舞十全。

▲已死才人不相知者▼

胡正臣

　　正臣，杭州人（人字原脫，據鈔本補），與志甫、存甫及諸公交遊。董解元《西廂記》自「吾皇德化」至於終篇，悉能歌之。至於古之樂府慢詞，李霜涯賺令，無不周知。辭世已三十年矣。士大夫想其風流醞藉，尚在目前。其子存善，能繼其志，《小山樂府》、仁卿《金鏤新聲》、瑞卿《詩酒餘音》，至於群玉叢珠，哀集諸公所作，編次有倫，及將古本□□直取潭州易氏印行，元文□讀無訛，盡於書坊刊行，亦士林之翹楚也。余嘗言之：人孰無死，死而有子，人孰無子，如胡公之嗣，若敖氏之鬼不餒矣。

李顯卿

　　顯卿，東平人，以父爲浙省掾，因居杭焉。自幼粗涉書史，酷嗜隱語，遂通詞章。作《賺煞》成□□篇總而計之，四百樂章稱是。至正辛巳，以廕父職錢穀官，由臺州經慶元會

余，別後遂無聞，久之不祿矣。

王思順

思順有「題包巾」及「鏡兒縷帶」等套數。

蘇彥文

彥文有「地冷天寒」《越調》及諸樂府。

屈彥英

彥英字英甫，編《一百二十行》及《看錢奴》院本等。

李齊賢

齊賢與余同窗友，後不相聞，亦有樂府。

李用之

用之，淞江人，有戲謔樂府極多。

劉宣子

宣子，字叔昭，與余同窗，後不相會，故不知其詳。所編樂府甚多，補淮東憲司書吏卒。

顧廷玉

廷玉，淞江人，有樂府。

俞仁夫

仁夫，杭州人，有樂府。

張以仁

以仁，湖州人，有樂府。

右所錄，若以讀書萬卷，作三場文，占奪巍科首登甲第者，世不乏人。其或甘心岩壑，樂道守志者，亦多有之。但於學問之餘，事務之暇，心機靈變，世法通疏，移宮換羽，搜奇索怪，而以文章爲戲玩者，誠絕無而僅有者也。此哀誄之所以不得不作也。觀者幸無誚焉！

▲方今才人相知者紀其姓名行實幷所編▼

黃公望

公望字子久，乃陸神堂（堂原作童，據鈔本改）之次弟也，係姑蘇琴川子游巷居髩齪時螟蛉；溫州黃氏爲嗣因而姓焉。其父年九旬時，方立嗣，見子久乃云：黃公望子久矣。先充浙西憲令，以事論經理田糧，獲直在京爲權豪所中，改號一峯。原居淞江，以卜術閒居自命（自命原作自今，據鈔本改）。棄人間事，易姓名爲苦行淨豎，又號大痴翁。公望之學問，不待文飾。至於天下之事，無所不知，下至薄技小藝，無所不能；長詞短曲，

落筆即成，人皆師尊之，尤能作畫。

吳仁卿

仁卿字弘道，號克齋先生，歷仕府判致仕。有《金縷新聲》行於世。亦有所編傳奇。

　　子房貨劍

　　火燒正陽門

　　醉遊阿房宮

　　楚大夫屈原投江

秦簡夫

見在都下擅名，近歲來杭回。

　　東堂老勸破家子弟

　　夭壽太子邢臺記

　　玉溪館

　　義士死趙禮讓肥

　　陶賢母剪髮待賓

趙善慶

善慶字文賢，饒州樂平人。善卜術，任陰陽學正。又別作趙文寶，名孟慶。

孫武子敎女兵
唐太宗驪山七德舞
醉寫滿庭芳
村學堂
燒樊城糜竺收資

張可久

可久字小山，慶元人，以路吏轉首領官。有樂府盛行於世。又有《吳鹽蘇堤漁唱》等曲，編於隱語中。

錢霖

霖字子雲，淞江人，棄俗爲黃冠，更名抱素，號素菴。類諸公所作曰《江湖淸思集》。其自作樂府，有《醉邊餘興》，詞語極工巧。

徐再思

再思字德可，嘉興人。好食甘飴，故號甜齋。有樂府行於世。其子善長，頗能繼其家聲。

顧德潤

德潤字君澤，道號九山，淞江人，以杭州路吏遷平江。自刊《九山樂府詩隱二集》，售於市肆。

曹明善

明善，衢州路吏，甘於自適。今在都下，有樂府，華麗自然，不在小山之下。即賦《長門柳》二詞者。

汪勉之

勉之，慶元人，由學官歷浙東帥府令史。鮑吉甫所編《曹娥泣江》，公作二折；樂府亦多。

屈子敬

子敬，英甫之姪，與余同窗，有樂府。所編有《田單復齊》等套數，以學官除路教而卒。樂章華麗，不亞於小山。

田單復齊

孟宗哭竹

敬德撲馬

昇仙橋相如題柱

宋上皇三恨李師師

高克禮

　克禮字敬德，號秋泉，見任縣尹。小曲樂府，極爲工巧，人所不及。

王庸

　庸字守中，歷蘆花場司令。其製作精雅不俗，難以形容其妙趣。知音者服其才焉。

蕭德祥

　德祥，杭州人，以醫爲業，號復齋。凡古文俱檃括爲南曲，街市盛行。又有南曲戲文等。

　四春園

　小孫屠

　王條然斷殺狗勸夫（原本無然字，據鈔本增。）

　四大王歌舞麗春園

　包待制三勘蝴蝶夢

陸登善（一云姓陳）

　登善字仲良，祖父維揚人，江淮改浙江，其父以典椽來杭，因而家焉。爲人沉重簡默，能詞能謳，有樂府隱語。

　開倉糴米

朱凱

　　張鼎勘頭巾

　　凱字士凱，自幼子立不俗，與人寡合。小曲極多。所編《昇平樂府》及《隱語包羅天地謎韻》，皆余作序。

王曄

　　孟良盜骨殖

　　黃鶴樓

　　曄字日華，杭州人。體豐肥而善滑稽。能詞章樂府，臨風對月之際，所製工巧。有與朱士凱《題雙漸小卿問答》，人多稱賞。

王仲元

　　破陰陽八卦桃花女

　　雙賣華

　　臥龍岡

　　仲元，杭州人，與余交有年矣。所編《于公高門》等。

　　東海郡于公高門

吳朴

　袁盎卻坐

　私下三關

　朴字純卿，平江人。余至姑蘇與公相識。所作工巧。平江之自是者，好貶人，故不多出，恐受小人之謗也。

孫子羽

　子羽，儀眞人。

　杜秋娘月夜紫鸞簫

張鳴善

　鳴善，揚州人。宣慰司令史。

　包待制判斷煙花鬼

　黨金蓮夜月瑤琴怨

　右當今名公才調製作，不相上下，蓋繼乎前輩者，半爲地下修文郎矣。其聲名藉藉乎當今者，後學之士，可不斂衽而敬慕焉！歲不我與，急爲勉旃。雖然其或詞藻雖工，而不欲出示，或妄意穿鑿，而亟欲傳梓；政猶匿稅之物，不經批驗者，其何以

行之哉！故有名而不錄。

▲方今才人聞名而不相知者▼

高可通

有小曲行於世者極多。

董君瑞

眞定冀州人，隱語樂府，多傳於江南。。

李邦傑

有隱語樂府，人多傳之。

高安道

有「御史歸莊」、《南呂》小曲。

已上有聞者止如此。蓋有一鄉之士，一國之士，天下之士，名譽昭然者，自鄉及國可及天下矣。故無聞者不及錄。

錄下

宣統改元冬十二月小除夕，以明季精鈔本對勘一過。國維。

鈔本亦有夢覺子跋，與此本同出一源。二本各有佳處。鈔本上卷有脫落，然此本下卷，

已改易體例，字之異同，亦以鈔本爲長。校勘旣竟，並以《太和正音譜》、《元曲選》覆校一過，居然善本矣。除夕又記。

宣統二年八月，復影鈔得江陰繆氏藏國初尤貞起手鈔本，知此本即從尤鈔出，而易其行款，殊非佳刻。若尤鈔與明季鈔本，則各有佳處，不能相掩也。冬十一月，病眼無聊記此。

戲曲散論

董西廂

《董西廂》四卷，近貴池劉氏翻刻明黃嘉惠本。案此書《輟耕錄》（二十七）、《錄鬼簿》（下）均稱爲《董解元西廂記》，明人始謂之《董西廂》，又謂之《弦索西廂》。其實，北曲皆用弦索，王、關五劇亦可冠以此名，不獨董詞而已。其書且敘事，且代言，自爲一體，與元人雜劇傳奇不同。明胡元瑞、國朝焦里堂、施北研筆記中均考訂此書，訖不知爲何體。以國維考之，蓋即宋時諸宮調也。

王灼《碧雞漫志》（二）云：熙寧、元豐間，澤州孔三傳始創諸宮調古傳，士大夫皆能誦之。吳自牧《夢粱錄》（二十）云：說唱諸宮調，昨汴京有孔三傳，編成傳奇靈怪，入曲說唱。孟元老《東京夢華錄》（五），紀崇、觀以來瓦舍伎藝，有孔三傳、耍秀才諸宮調。是三傳創諸宮調雖在神宗之世，至徽宗時尚存。《武林舊事》（六）載諸色伎藝人，諸宮調傳奇有高郎婦等四人。則南渡後此伎亦頗盛行。《輟耕錄》所載金人院本名目「拴搐艷段」中尚有《諸宮調》。《錄鬼簿》亦有石君寶《諸宮調風月紫雲亭》一本，戴善甫亦有此本，則金元之際亦尚有之。至元中葉之後，漸以廢佚，故陶南村謂：金章宗朝，董解元所編《西廂記》，時代未遠，猶罕有能解之者。則明人及國朝人不識此體，固不足怪也！

此編之為諸宮調有二證：一、本書卷一〔太平賺〕詞云：「俺平生情性好疎狂，疎狂的情性難拘束。一回家想么，詩魔多愛選多情曲。比前賢樂府不中聽，在諸宮調裏卻著數。」此開卷自敍作詞緣起，而自名為諸宮調，其證一也。此書體裁，求之古曲，無一相似；獨王伯成《天寶遺事》，見於《雍熙樂府》、《九宮大成》所選者，大致相同。而《錄鬼簿》於王伯成下，注云：「有《天寶遺事》諸宮調行於世。」王詞既為諸宮調，則董詞為諸宮調無疑。其證二也。其所以名諸宮調者，則由北宋人敍事，只用大曲、傳踏二種。大曲長者至一、二十遍，然首尾同一宮調，固不待言；傳踏只以一小令疊十數闋而成，其初以一闋詠一事，後乃合十餘闋而詠之（如石曼卿〔拂霓裳〕、趙德麟〔蝶戀花〕之屬），然同用一曲，亦同一宮調也。惟此編每一宮調，多則五、六曲，少或二、三曲，即易他宮調，合若干宮調以詠一事，故有諸宮調之稱。詞曲一道，前人視為末伎，不復蒐討，遂使一代文獻之名，沈晦者且數百年，一旦考而得之，其愉快何如也。

元刊雜劇三十種序錄

《元刊雜劇三十種》，今藏上虞羅氏，舊在吳縣黃蕘圃丕烈家。書匣上刻蕘翁楷書十二字，曰「元刻古今雜劇乙編士禮居藏」，隸書二字，曰「集部」。往見蕘翁題跋，輒自誇所藏詞曲

之富，而怪其所跋詞曲，不過數種，殊無以徵其說。後見錢唐丁氏所藏元刊《樂府新編陽春白雪》，涀陽端氏所藏元刊《琵琶》、《荊釵》二記，皆蕘翁故物，今復見是編《雜劇三十種》，且題曰「乙編」，則必尚有「甲編」，丙丁以降，亦容有之，則信乎足以此自豪矣！

日本京都文科大學既假此編景刊行世，流傳中土者絕少；又原書次序先後舛錯，因為之釐定，並書其端，曰：元雜劇之存於今者寡矣。國初藏書家蒐羅元劇者，曰虞山錢氏，江陰季氏，錢氏《也是園書目》著錄元人雜劇一百四十種，《季滄葦書目》有鈔本元曲三百本，一百册。然其後均不知所歸，亦未有記及此事者，蓋存佚已不可問矣。舉世所見，獨明長興臧晉叔懋循之《元曲選》百種與《西廂》五劇，而臧選之中，尚有明初人作六種，則傳世元劇，實尚不及百種。今此編三十種中，其十三種臧選有之，其餘十七種，皆海內孤本，並有自元以來未見著錄者，有明中葉後人所不得見者，於是傳世元劇，驟增至一百十有六種。即與臧選復出者，體製、文字，亦大有異同，足供比勘之助。且臧選刊於明萬曆間，《西廂》刊本，世號最善者，亦僅明季翻刊周憲王本，故南戲尚有元刊本，而北劇則無聞焉。凡戲劇諸書，經後人寫刊者，往往改易體例，增損字句。此本雖出坊間，多訛別之字，而元劇之眞面目，獨賴是以見，誠可謂驚人秘笈矣。

原書本無次第及作者姓氏，曩曾為之釐定時代，考訂撰人，錄目如下。世之君子以覽觀

焉。乙卯秋九月初吉。

目次⋯⋯一

大都新編《關張雙赴西蜀夢》

元關漢卿撰。漢卿號已齋叟，大都人，太醫院尹。案雜劇之名，已見於唐宋時，至元時，雜劇一體，實漢卿創之。元鍾嗣成《錄鬼簿》著錄雜劇，以漢卿為首。明寧獻王《太和正音譜》，以馬遠為首，然於關漢卿下，云「初為雜劇之始」，均以雜劇為漢卿所創也。漢卿時代，世無定說。楊廉夫《元宮詞》云：「開國遺音樂府傳，白翎飛上十三弦，大金優諫關卿在，《伊尹扶湯》進劇編。」是以漢卿為金人也。《錄鬼簿》但紀漢卿為太醫院尹，而明蔣仲舒《堯山堂外紀》則云金末為太醫院尹，金亡不仕。蔣氏之言，不知有據否？據陶九成《輟耕錄》，則漢卿入元，至中統初尚存。而自金亡至元中統元年，凡二十有六年，則金亡時，漢卿尚少壯也。有《鬼董》一書，末有元泰定內寅臨安錢有孚跋，云：「關解元之所傳。世皆以解元為即漢卿。《堯山堂外紀》遂以此書為漢卿撰。錢少詹《補元史藝文志》仍之。案蒙古滅金後，惟太宗九年，一行科舉，後廢而不舉者七十八年，是漢卿得解，當在金世；至中統元初，固已垂老矣。由是言之，漢卿所撰雜劇六十餘種，當出於金天興與元中統二三十年之間。此劇刊板出於元季，而上冠以「大都新編」四字，

蓋翻刊舊本也。《錄鬼簿》、《太和正音譜》並著錄。

新刊關目《閨怨佳人拜月亭》

元關漢卿撰。此劇紀事與南曲《拜月亭記》同，皆譜金宣宗南遷時事，乃南曲所從出也。明人如何元朗、臧晉叔輩，激賞南《拜月亭》，以為在《琵琶》之上。然南曲佳處，多出此劇。蓋何、臧諸氏，均未見此本也。《錄鬼簿》、《正音譜》、《也是園書目》並著錄。錢目作《王瑞蘭私禱拜月亭》，或係別本。

古杭新刊的本《關大王單刀會》

元關漢卿撰。《錄鬼簿》、《正音譜》、錢目並著錄。錢作《關大王獨赴單刀會》。

新刊關目《詐妮子調風月》

元關漢卿撰。《錄鬼簿》、《正音譜》並著錄。

新刊關目《好酒趙元遇上皇》

元高文秀撰。文秀，東平人，府學生，早卒。此劇《錄鬼簿》、《正音譜》、錢目並著錄。

大都新編《楚昭王疎者下船》

元鄭廷玉撰。廷玉，彰德人。《錄鬼簿》、《正音譜》、錢目並著錄。《元曲選》乙集有刊本。

新刊關目看錢奴買冤家債主

元鄭廷玉撰。《錄鬼簿》、《正音譜》、錢目並著錄。《元曲選》癸集有刊本。

新刊的本《泰華山陳摶高臥》

元馬致遠撰。致遠號東籬，大都人，江浙行省務官。此劇《錄鬼簿》、《正音譜》、錢目並著錄。《元曲選》戊集有刊本。

新刊關目《馬丹陽三度任風子》

元馬致遠撰。《正音譜》、錢目並著錄。《元曲選》癸集有刊本。

新刊的本《散家財天賜老生兒》

元武漢臣撰。漢臣，濟南府人。《錄鬼簿》、《正音譜》、錢目並著錄。《元曲選》丙集有刊本。

古杭新刊的本《尉遲恭三奪槊》

元尚仲賢撰。仲賢，眞定人，江浙行省務官。是劇《錄鬼簿》著錄。《元曲選》庚集有《尉遲恭單鞭奪槊》，與此全異。

新刊關目《漢高皇濯足氣英布》

元尚仲賢撰。《錄鬼簿》、《正音譜》、錢目並著錄。《元曲選》辛集有刊本，不署撰人。

《趙氏孤兒》

元紀君祥撰。君祥，大都人。《錄鬼簿》、《正音譜》並著錄。《元曲選》壬集有刊本。《錄鬼簿》、《元曲選》作《趙氏孤兒冤報冤》，錢作《趙氏孤兒大報讐》。

古杭新刊的本關目《風月紫雲庭》

《錄鬼簿》於石君寶、戴善甫下，均有《諸宮調風月紫雲亭》雜劇。君寶（《正音譜》、《元曲選》、錢目均作君實）平陽人；善甫，真定人，江浙行省務官。此本未知誰作。

大都新編關目《公孫汗衫記》

元張國賓撰。國賓，大都人，教坊管勾。是劇《錄鬼簿》、《正音譜》並著錄。《元曲選》甲集有刊本，作《相國寺公孫合汗衫》。

新刊的本《薛仁貴衣錦還鄉》關目全

元張國賓撰。《錄鬼簿》、《正音譜》並著錄。《元曲選》乙集有刊本。

新刊關目《張鼎智勘魔合羅》

元孟漢卿撰。漢卿，亳州人。是劇《錄鬼簿》、《正音譜》、錢目並著錄。《元曲選》辛集有刊本，作《張孔目智勘魔合羅》。

古杭新刊關目的本《李太白貶夜郎》

元王伯成撰。伯成，涿州人。《錄鬼簿》、《正音譜》並著錄。

新編《岳孔目借鐵拐李還魂》

元岳伯川撰。伯川，平陽人，或云鎮江人。《錄鬼簿》、《正音譜》、錢目並著錄。《元曲選》丙集有刊本，作《呂洞賓度鐵拐李》（《錄鬼簿》同），錢作《鐵拐李借尸還魂》。

新編關目《晉文公火燒介子推》

元狄君厚撰。君厚，平陽人。《錄鬼簿》、《正音譜》並著錄。

大都新刊關目的本《東窗事犯》

《錄鬼簿》載孔文卿、金仁傑所撰雜劇，均有《秦太師東窗事犯》。文卿，平陽人；仁傑字志甫，杭州人，建康崇寧務官。此本未知誰作。《正音譜》、錢目亦著錄。

古杭新刊關目《霍光鬼諫》

元楊梓撰。梓，海鹽人。至元三十年，元師征爪哇，梓以招諭爪哇等處宣慰司官，以五百餘人，船十艘，先往招諭之。大軍繼進，爪哇降，梓引其宰相昔剌難答吒耶等五十餘人來迎（《元史·爪哇傳》）。後爲安撫大使，官至嘉議大夫杭州路總管。致仕卒，贈兩浙都轉運使，上輕車都尉宏農郡侯，諡康惠（姚桐壽《樂郊私語》及董穀《續澉水志》）。《樂郊私語》稱：澉川楊氏康惠公梓，節俠風流，善音律，今雜劇中有《豫讓吞炭》、《霍光鬼諫》、《敬德不伏老》，皆公自製，以寓祖父之意，第去其著作姓名耳。則是劇實梓所

撰。有元一代，雜劇家皆書生小吏，名公卿爲之者，惟梓一人。《正音譜》著錄此劇作無

新刊《死生交范張鷄黍》

名氏撰，蓋未見《樂郊私語》耳。

元宮天挺撰。天挺，字大用，大名開州人。歷學官除釣台書院山長，卒於常州。此劇《錄鬼簿》、《正音譜》、錢目皆著錄。《元曲選》已集有刊本。

新刊關目《嚴子陵垂釣七里灘》

元宮天挺撰。各書均未著錄。惟《錄鬼簿》載宮大用所撰雜劇，有《嚴子陵釣魚台》，此劇文字雄勁遒麗，有健鶻摩空之致，與《范張鷄黍》定出一手，故定爲大用之作。大用曾爲釣台書院山長，故作是劇也。

古杭新刊關目《輔成王周公攝政》

元鄭光祖撰。光祖字德輝，平陽襄陵人，以儒補杭州路吏。此劇《錄鬼簿》、《正音譜》並著錄。

新刊關目全《蕭何追韓信》

元金仁傑撰。仁傑字里見前。《錄鬼簿》、《正音譜》並著錄。

新刊關目《陳季卿悟道竹葉舟》

元范康撰。康字子安，杭州人。《錄鬼簿》、《正音譜》、錢目並著錄。《元曲選》已集有刊本。

新刊關目《諸葛亮博望燒屯》

元無名氏撰。《正音譜》、錢目並著錄。

新編足本關目《張千替殺妻》

元無名氏撰。《正音譜》著錄，作《張子替殺妻》。

古杭新刊《小張屠焚兒救母》

元無名氏撰。各書均未著錄。此劇紀汴梁張某，事母至孝，母病劇，與其妻遙禱東岳神，願以子焚諸醮盆，以乞母命。後為鬼卒所救，兒得不死。案《元典章》五十七，載皇慶元年正月某日，福建廉訪使承奉行台准御史台咨，承奉中書省箚付呈據：山東京西道廉訪司，申本道封內有泰山（東岳）已有朝廷頒降祀典，歲時致祭，殊非細民諂瀆之事（中略），近為劉信酬願，將伊三歲癡兒，拋投醮紙火盆，以致傷殘骨肉，絕滅天理云云。則此事元時乃真有之，不過劇中易劉為張，又謬悠其事實耳。然則此劇之作，當在皇慶以後矣。

右雜劇三十種，題「大都新編」者三，「大都新刊」者一，「古杭新刊」者七；又小字二

十六種，大字四種，似元人集各處刊本為一帙者。然其紙墨與板式大小，大略相同，知仍是元季一處彙刊。其署「大都新刊」或「古杭新刊」者，乃仍舊本標題耳。

元鄭光祖王粲登樓雜劇

曩讀此劇，見呼遣客，曰：「點湯」，不解其意。後知宋以來舊俗如是。朱彧《萍洲可談》：「今世俗客至則啜茶，去則啜湯。湯取藥材甘香者，屑之，或涼或溫，未有不用甘草者。此俗遍天下。遼人相見，其俗先點湯，後點茶。」無名氏《南窗紀談》亦云：「客至則設茶，欲去則設湯，不知起於何時。然上自官府，下至閭里，莫之或廢。」今觀宋人說部所紀遣客事，如王銍《默記》紀劉潛見石曼卿、魏泰《東軒筆錄》（五）紀陳升之遣胡枚、王鞏《隨手雜錄》自紀見文潞公事，無不然。然不獨賓主間有此禮也。葉夢得《石林燕語》（一）：「講讀官初入皆坐賜茶，唯當講官起，就案立講畢，復就座，賜湯而退。侍讀亦如之。蓋乾興之制也。」蔡絛《鐵圍山叢談》（一）亦云：「國朝儀制，天子御前殿，則群臣皆立奏事，雖丞相亦然。後殿曰延和，曰邇英，二小殿乃有賜坐儀。既坐，則宣茶，又賜湯。此客禮也。延和之賜坐而茶湯者，遇拜相，正衙宣制才罷，則其人抱白麻見天子，於延和告免禮畢，召丞相升殿是也。邇英之賜坐而茶湯者，講筵官春秋入侍，見天子坐而賜茶，乃讀，讀而後講，

講罷又贊,賜湯是也。他皆不可得矣。」然宋時臣下賜茶湯者,不獨宰執講官,襲鼎臣《東原錄》云:「天禧中,真宗已不豫。一日,召知誥晏殊坐賜茶,言曹利用與太子,太師丁謂與節度使並命令出。殊曰:是欲令臣作誥詞?上頷之。殊曰:臣是知制誥,除節度使等,並須學士操白麻,乞召學士。真宗點湯,既起,即召翰林學士錢惟演。」是朝廷之於群臣,亦用是矣。晁說之《客語》:「范純夫每次日當進講,是日先講於家,群從子弟畢集。講終點湯而退。」則父兄之於子弟,亦用之矣。又宋時官署往來,以湯之有無爲輕重。周必大《玉堂雜記》(上):「淳熙三年十一月八日,必大被宣草十二日冬祀赦,黃昏方至院。御藥持御封中書門下省熟狀來,繫鞋迎於中門,同監門內侍一員俱升廳。御藥先以熟狀授監門,共茶湯訖,先送御藥出院;後與監門升廳受熟狀付吏,又點湯送監門下階館之門墊。至六年九月十二日,復被宣草明堂赦。御藥張安中內侍襄相見,如儀,惟錄事沈模主事李師文茶而不湯」是也。此特學士待省吏如是,其他蓋無不兼用茶湯者。今此劇以點湯爲遣客,知元時尚有此俗。今送客以茶不以湯,則同遼俗矣。

元人隔江鬥智雜劇

俗傳《三國演義》,胡元瑞《筆叢》以爲元人羅貫中本所撰。其實宋時此種小說頗多,如

《宣和遺事》、《五代平話》等皆是，但不如《演義》之錯綜變化耳。宋人小說種類頗繁，《都城紀勝》謂說話有四家：一小說，一說經，一說參請，一講史書，能以一朝一代故事，頃刻間提破。則小說與講史書，亦大略相同。其小說人之盛，則《東京夢華錄》、《武林舊事》、《夢粱錄》詳之。而小說之中又以三國事為最著。高承《事物紀原》（九）：「仁宗時，市人有能談三國事者，或採其說，加緣飾，作影人。始為魏蜀吳三分戰爭之象。」《容齋三筆》（二）：「范純禮知開封府，中旨鞫淳澤村民謀逆事。審其故，乃嘗入戲場觀優，歸途見匠者作桶，取而戴於首，曰：『與劉先主如何？』遂為匠禽。」則小說之外，優戲亦演之矣。《東坡志林》（六）：「王彭嘗云：『塗巷中小兒薄劣，為其家所厭苦，輒與錢，令聚坐聽說古話。至說三國事，聞劉玄德敗，頻眉蹙有出涕者，聞曹操敗，即喜唱快。』以是知君子小人之澤，百世不斬。」由此觀之，宋時不獨有三國小說，且其書亦右劉而左曹，與今所傳《演義》同。元無名氏《隔江鬥智》、《連環計》二劇，其關目亦略似今所傳《演義》，此必取諸當時小說。然則宋元之間，必早有此種書，貫中不過取而整齊緣飾之耳。日本狩野博士（直喜）作《水滸傳考》，謂水滸傳前已有無數小《水滸傳》，其言甚確。若《三國演義》，則尤有明證，足佐博士之說。且今所行章回小說，雖至鄙陋者，殆無不萌芽於宋元。如《西遊記》、《封神榜》、《楊家將》、《龍圖公案》、《說岳》等，元曲多用為題目，或隸其事實，足徵

當日已有此等書。但其書體裁，當與《五代平話》及《宣和遺事》略同，不及後世之變化。始知元明以後，章回小說大行，皆有所因襲，絕非出於一時之創作也。

元曲選跋

元人雜劇罕見別本，《元人雜劇選》久不可見，即以單行本言，平生僅見鄭廷玉《楚昭王疏者下船》一種，乃錢唐丁氏善本書室所藏明初寫本，曲文拙劣，尚在此本下，蓋經優伶改竄也。此百種歸然獨存。嗚呼，晉叔之功大矣！晉叔，名懋循，長興人，官南京太常博士。錢東澗、朱梅里亟稱之。宣統庚戌仲春，將全書評點一過，略以《雍熙樂府》校之，不能徧也。

《漢宮秋》雜劇〔梅花酒〕：「草已添黃，色早迎霜」，《雍熙樂府》作「兔起早迎霜」。案《樂府》是也。王得臣《麈史》〔下〕：「官制時將作監簿改爲承務郎，或曰：遷官則爲迎霜兔矣。」觀此，知作兔爲合。古人淹雅，雖曲家猶如此，不可及也。

雜劇十段錦跋

《雜劇十段錦》十卷，明嘉靖戊午紹陶室刊，分甲乙丙丁十集，凡十種。內《關雲長義

勇辭金》、《李亞仙花酒曲江池》、《蟠桃會八仙慶壽》、《趙貞姬死後團圓》、《黑旋風仗義疎

財》、《清河縣繼母大賢》、《豹子和尚自還俗》、《蘭紅訴良烟花夢》八種，見錢遵王《也是園

書目》，皆明周憲王有燉撰。其《漢相如獻賦題橋》、《胡仲淵貶竄雷州》二種，撰人無考。案

鍾繼先《錄鬼簿》，關漢卿、屈子敬皆有《升仙橋相如題柱》雜劇，《也是園書目》明無名氏

有《司馬相如題橋》。元明雜劇，往往一題數本，此書八種，既爲憲王之作，則此二種恐亦出

憲王手也。憲王樂府獨步明初，音調諧美，中原弦索多用之。李空同《汴中絕句》云：「中

山孺子倚新妝，趙女燕姬總擅場，齊唱憲王新樂府，金梁橋外月如霜。」又牛左史詩：「唱

徹憲王新樂府，不知明月下樊樓。」蓋宣正、正嘉百年之間，風行之盛如此。然其著述傳世

甚稀。明朱灌甫萬卷堂、聚樂堂兩書目，均有憲王所撰《誠齋樂府》十冊。近百年間，唯錢

唐汪氏振綺堂書目，尚有此書；後歸仁和朱氏結一廬。由朱氏入豐潤張氏。辛丑金陵之亂，

張氏之書散亡殆盡，未必尚在人間。其流傳零種，平生所見，僅有黃陂陳氏所藏《張天師明

斷辰勾月》、《呂洞賓花月神仙會》、《紫陽仙三度常椿壽》、《東華仙三度十長生》《群仙慶壽

蟠桃會》、《蟠桃會八仙慶壽》六種。上虞羅氏所藏《洛陽風月牡丹仙》、《十美人慶賞牡丹園》、

《天香圃牡丹品》三種，與此書複出者僅一種。然則此書，十中之九爲海內孤本矣。卷首有

錢遵王藏印，而不見於也是、述古二目，殆爲晚年所得，後歸朱竹垞、郁泰峰，今歸武進董

授經廷尉。廷尉以是書傳世甚希，不自閟惜，乃用玻璃版精印百部，以廣流傳，而囑國維書其後。竊謂廷尉好古，精鑒不減遵王，至於流通古書，加惠藝林，則尤有古人之風，非遵王輩所能及已，癸丑八月。

盛明雜劇初集

《盛明雜劇》三十卷，崇禎己巳錢唐沈泰林宗刊本。前有張元徵、徐翽、程羽文三序。案戲曲總集，除臧懋循《元曲選》、毛晉《六十種曲》外，若《元人雜劇選》、《古名家雜劇》及此書，世人雖知其名，均在存佚之間。曩見日本內閣圖書寮書目，有《盛明雜劇二集》三十卷，驚為秘笈。己酉冬日，得此書于廠肆，是為初集，而二集在日本內閣，始知世間尚有完書也。雜劇唯元人擅場，明代工此者寥寥。宣正之間，周憲王號為作者，然規摹元人，了無生氣，且多吉祥、頌禱之作，其庸惡殆與宋人壽詞相等。又元人雜劇止於四折，或加楔子，無紀君祥之《趙氏孤兒》、張時起之《賽花月秋千記》多至六折，實非通例。至於不及四折者，更未之前聞，亦無雜以南曲者。(《錄鬼簿》謂：「南北合腔，自沈和甫始，如《瀟湘八景》、《歡喜冤家》等曲，極為工巧。」乃散套，非雜劇也。)憲王雜劇如《呂洞賓花月神仙會》，雜以南曲，殊失體裁。至明中葉後，不知北劇與南曲之分，但以長者為傳奇，短者為雜劇。

如此書中，汪伯玉、陳玉陽、汪昌朝諸作，皆南曲也；且折數多至七八，少則一二，更屬任意。獨康對山《中山狼》四折，確守元人家法。餘如沈君庸等，雖用北曲，而折數次第，均失元人之舊。其中文詞，亦唯康對山、徐文長尚可誦，然比之元人，已有自然、人工之別。餘則等之自鄶而已！元代雜劇作者，名概不著，此編所集，如康對山（海）、徐文長（渭）、汪伯玉（道昆）、陳玉陽（與郊）、王辰玉（衡）、葉六桐（憲祖）、沈君庸（自徵）、孟子若（稱舜）、梁伯龍（辰魚）、梅禹金（鼎祚）、卓珂月（人月）、徐野君（翽）、汪昌朝（廷訥），其姓字爵里，均在人耳目，或且正史有傳，遺著尚存，而其人之顯晦如彼，曲之工拙如此。信乎文章之事，一代自有一代之長，不能以常理論也。

羅懋登注拜月亭跋

世之論傳奇者，輒曰《荊》、《劉》、《拜》、《殺》，皆明初人作也。《白兔》不識何人所撰，《荊釵》出於寧獻王（權），《殺狗》出於徐仲由（㫤），《拜月亭》則元王實甫、關漢卿均有雜劇，而南曲本相傳出於元施君美（惠），何元朗、臧晉叔、王元美均謂如此。然元鍾嗣成《錄鬼簿》，但謂：「君美詩酒之暇，唯以填詞和曲為事，有《古今砌話》，編成一集」，而不言其有此本。元朗諸家之言，不知何據。今案此本第四折中，有「雙手劈開生死路」一句，此乃

用明太祖微行時爲閭豕者題春聯語，可證其爲明初人之作也。

《拜月亭》，明毛子晉刻入《六十種曲》，題曰《幽閨記》。今取毛刻與此本相校，則第一折中之〔縷山月〕以下五闋，毛本移入第十一折；而關目之名，亦自不同。可知此本較毛本爲古。然明程明善《嘯餘譜》南曲中所選〔喜遷鶯〕、〔杏花天〕、〔小桃紅〕三闋，此本亦無之，則此本雖古於毛本，亦經明中葉以後刪改者。然在今日可云第一善本矣。宣統紀元正月三日。

譯本琵琶記序

欲知古人，必先論其世；欲知後代，必先求諸古。欲知一國之文學，非知其國古今之情狀學術不可也。近二百年來，瀛海大通，歐洲之人，講求我國故者亦夥矣，而眞知我國文學者蓋鮮，則豈不以道德風俗之懸殊，而所知、所感，亦因之而異歟？抑無形之情感，固較有形之事物爲難知歟？要之，疆界所存，非徒在語言文字而已。以知之之艱，愈以知夫譯之之艱。苟于其所知於他國者，雖博以深，然非老於本國之文學，則外之不能喻於人，內之不能慊諸己，蓋茲事之難能久矣。如戲曲之作，於我國文學中爲最晚，而其流傳於他國也則頗早。法人赫特之譯《趙氏孤兒》也，距今百五十年，英人大維斯之譯《老生兒》，亦垂百年；

嗣是以後，歐利安、拔善諸氏，並事翻譯，迄于今，元劇之有譯本者，幾居三之一焉。余雖未讀其譯書，然大維斯於所譯《老生兒》序中，謂元劇之曲，但以聲爲主，而不以義爲主，蓋其所趍譯者，科白而已。夫以元劇之精髓，全在曲辭；以科白取元劇，其智去買櫝還珠者有幾！日本與我隔裨海，而士大夫能讀漢籍者，亦往往而有，故譯書之事，反後於歐人，而其能知我文學，固非歐人所能望也。癸丑夏日，得西村天囚君所譯《琵琶記》而讀之，南曲之劇，曲多於白，其曲白相生，亦較北曲爲甚。故歐人所譯北劇多至三十種，而南戲則未有聞也。君之譯此書，其力全注于曲，以余之不敏，未解日本文學，故于君文之趣神味韻，余未能道焉。然以君之邃於漢學，又老于本國之文學，信君之所爲，必遠出歐人譯本之上無疑也。海寧王國維序于日本京都吉田山麓寓廬。

雍熙樂府跋

此《雍熙樂府》二十卷足本，光緒戊申冬日，得於京師。案此書明代凡經三刻：第一次刊于嘉靖辛卯，即此刻祖本，《提要》所謂舊本題海西廣氏編者也；第二次刻于嘉靖庚子，有楚愍王顯榕序；第三次則嘉靖丙寅本，有安肅春山序，錢唐丁氏《善本書室藏書志》著錄者是也。此乃楚藩刻本，與丁氏之安肅本同爲二十卷，較《四庫》著錄者多至七卷，是可寶也。

此書出于粵東藏書家，不知何人將安肅春山序鈔錄于卷首，且改嘉靖丙寅爲丙辰，不知

嘉靖初無丙辰，庚子嘉靖十九年，丙寅則永陵慶代之歲也。

頃見《棟亭書目》：雍熙二十卷，明蒼嵓郭□，又與《提要》所云題廣氏編者不同，並識

於此。

宣統改元冬十月，見日本毛利侯《草月樓書目》，有《雍熙樂府》十六卷，明郭勛編。案

勛，明武定侯郭英曾孫，正德初嗣侯，嘉靖十九年進翊國公加太師，後有罪，下獄死。史稱

其桀黠有智數，頗涉書史，則此書必其所編也。明史附見郭英傳。

又見明嘉靖本《草堂詩餘》，末一行曰：「安肅荆聚校刊」，下有印記曰「春山居士」，則

春山乃荆聚別字，附識於此。宣統改元元夕前一夜。

曲品新傳奇品跋

此書誤字纍纍，文又拙劣，然無名氏《傳奇彙考》，江都黃文暘《曲目》，多取材于此。

蓋著錄戲曲之書，除元鍾醜齋《錄鬼簿》、明寧獻王《太和正音譜》外，以此爲最古矣。內《曲

品》三卷，鬱藍生撰。其《新傳奇品》五頁，則高奕所續成。此本誤列在中卷之下，下卷之

上。卷末之《新傳奇品》當入《曲品》下卷。鬱藍生與陳玉陽、葉桐柏同輩，乃明萬曆間人。

奕已入國朝，《新傳奇品》序中自云高奕爾音甫，《傳奇彙考》則云：奕字太初，則爾音其別字也。光緒戊申冬月假此本手錄一過，並為校補數處。

曲錄自序

余作詞錄竟，因思古人所作戲曲，何慮萬本，而傳世者寥寥。正史藝文志及《四庫全書提要》，於戲曲一門，既未著錄；海內藏書家，亦罕有蒐羅者。其傳世總集，除臧懋循之《元曲選》、毛晉之《六十種曲》外，若《古名家雜劇》等，今日皆絕不可睹，餘亦僅寄之伶人之手，且頗遭改竄，以就其唇吻。今昆曲且廢，則此區區之寄於伶人之手者，恐亦不可問矣。明李中麓作《張小山小令》序，謂明初，諸王之國，必以雜劇千七百本資遣之。今元曲目之載於《元曲選》首卷及程明善《嘯餘譜》者，僅五百餘本，則其散失不自今日始矣。繼此作曲目者，有焦循之《曲考》、黃文暘之《曲目》、無名氏之《傳奇彙考》等。焦氏叢書中未刻《曲考》，《曲目》則儀徵李斗載之《揚州畫舫錄》，《傳奇彙考》僅有舊鈔殘本，惟黃氏之書稍為完具。其所見之曲，通雜劇《傳奇彙考》共一千零十三種，復益以《曲考》所有而黃氏未見者六十八種，余乃參考諸書並各種曲譜及藏書家目錄，共得二千二百二十本，視黃氏之目增逾一倍。又就曲家姓名可考者考之，可補者補之，粗為排比，成書二卷。黃氏所見之書，

今日存者恐不及十之三四，何況百種外之元曲，曲譜中之原本，豈可問哉，豈可問哉！則茲錄之作，又烏可以已也。光緒戊申八月。

又

戲曲之興，由來遠矣。宣和之末，始見萌芽；乾淳以還，漸多纂述。泗水潛夫紀武林之雜劇，南村野叟錄金人之院本。醜齋《點鬼》、丹邱《正音》，著錄斯開，蒐羅尤盛。上自洪武諸王就國之裝（見李開先《張小山小令》跋），下訖天崇私家插架之軸，則有若：章邱之李（《列朝詩集》李開先小傳）、臨川之湯（姚士粦《見只編》卷中）、黃州之劉（《靜志居詩話》卷十五藏懋循條下）、山陰之淡生（同上，卷十六祁承爃條下）、海虞之述古（錢曾《也是園書目》），富者千餘，次亦百數；然中麓諸家未傳目錄，《也是》一編僅窺崖略，存什一于千百，或有錄而無書。暨乎國朝，亦有撰著。然《傳奇彙考》之作，僅見殘鈔；廣陵進御之書，惟存《總目》。放失之厄，斯爲甚矣！鄙薄之原，抑有由焉。粵自貿絲抱布，開敍事之端；織素裁衣，肇代言之體：追原戲曲之作，實亦古詩之流。所以窮品性之纖微，極遭遇之變化，激蕩物態，抉發人心，舒慘哀樂之餘，摹寫聲容之末，婉轉附物，惆悵切情，雖雅頌之博徒，亦滑稽之魁桀。惟語取易解，不以鄙俗爲嫌，事貴虛空，不以謬悠爲諱。庸人樂於染指，壯

夫薄而不爲，遂使陋巷言懷，人人靑紫；香閨寄怨，字字桑間。抗志極於利祿，美談止於蘭芎，意匠同於千手，性格歧于一人，豈託體之不尊，抑作者之自棄也？然而明昌一編，盡金源之文獻，吳興《百種》，抗皇元之風雅，百年之風會成焉，三朝之人文繫焉。況乎第其卷帙，軼兩宋之詩餘，論其體裁，開有明之制義，考古者徵其事，論世者觀其心，游藝者玩其辭，知音者辨其律：此則石渠存目，不廢《雍熙》；洙泗刪詩，猶存鄭衛者矣。國維雅好聲詩，粗諳流別，痛往籍之日喪，懼來者之無徵，是用博稽故簡，撰爲總目。存佚未見，未敢頌言。補三朝之志，所不敢言，成一家之書，請俟異日。宣統改元夏五月，海寧王國維自序。

時代姓名，粗具條理，爲書六卷，爲目三千有奇，非徒爲考鏡之資，亦欲作搜討之助。

里 仁 書 局

台北市仁愛路二段 98 號 5 樓之 2

電話：(02)2391-3325, 2351-7610, 2321-823

傳真：(02)2397-1694

郵政劃撥：01572938「里仁書局」帳戶

LE JIN BOOKS LTD.

5F-2, No. 98, Jen Ai Road, Sec. 2,

Taipei, Taiwan, R. O. C.

————————— ◆ —————————

Please T/T To Our Account:

HUA NAN COMMERCIAL BANK LTD.

SHIN YIH BRANCH

No. 183, Sec. 2, Shin Yih Road,

Taipei, Taiwan, R.O.C.

Swift Address: HNBK TW TP

A/C NO: 102-97-002651-1

台中：☆五楠圖書公司、☆東海書苑（東海別墅）、寶山文化公司、敦煌書局（逢甲大學內、東海大學內、靜宜大學內）、興大書齋、☆瀾葉林書店（興大附近）、☆地球文化工作室。

南投：☆暨南大學圖書文具部

彰化：☆復文書局（彰師大外）、白沙書苑（彰師大內）。

嘉義：☆復文書局（中正大學內）、南華書坊（南華大學內）。

台南：☆成大書城（成大店、長榮店）、敦煌書局、超越書局。

高雄：☆復文書局（高雄師大內）、開卷田書店、☆中山大學圖書文具部、☆五楠圖書公司（中山一路）。

屏東：復文書局（林森路）、☆屏東師院圖書文具部。

花蓮：瓊林圖書事業有限公司、復文書局（花蓮師院內）、☆東華大學東華書苑。

台東：☆台東師院圖書文具部。

聯鎖店：全省誠品書店、金石文化廣場

網路書店：博客來網路書店（網址：http://www.books.com.tw）

吳娟瑜老師的書全省各大書店有售

本書局全省經銷處

（有☆符號者，書較齊整）

台北市：

①重慶南路——☆三民書局、☆書鄉林、☆建宏書局、☆建弘書局、☆二手書店、天龍圖書公司、阿維的書店。

②台大附近——聯經出版公司、☆唐山出版社、☆施雲山（曉園出版社前）、☆百全圖書公司、結構群出版社、女書店、台灣个店。

③師大附近——☆學生書局、☆政大書城師大店、☆樂學書局（金山南路）。

④和平東路二段——洪葉書局（國立台北師院內）。

⑤復興北路（民權東路口）——☆三民書局。

⑥木柵——☆政大書城（政治大學內）。

⑦士林東吳大學——☆東吳大學圖書部（藝殿書局）。

⑧中正紀念堂——中國音樂書房。

⑨陽明山——☆瑞民書局（文化大學外）、☆華岡書城（文化大學內）。

淡水：☆驚聲書城（淡江大學內）。

新莊：☆文興書坊、敦煌書局（輔仁大學內）。

中壢：☆中大書城（中央大學內）、☆元智書坊（元智大學內）。

新竹：古今集成文化公司、☆水木書苑（清華大學內）、☆全民書局（竹師院內外）。

②吳娟瑜的情緒管理學　吳娟瑜著　25開平裝　特價250
元(86)

③吳娟瑜的婚姻管理學　吳娟瑜著　25開平裝　特價250
元(87)

④吳娟瑜的溝通管理學　吳娟瑜著　25開平裝　特價230
元(88)

⑤吳娟瑜的親子成長學　吳娟瑜著　25開平裝　特價250
元(88)

⑥大兵EQ　吳娟瑜著　25開平裝　特價200元(88)

⑦親子溝通的藝術（有聲書）　吳娟瑜主講　盒裝三捲
特價350元(86)

⑧身心靈整合的藝術（有聲書）　吳娟瑜主講　盒裝六捲
特價500元(85)

⑨Touch最眞的心靈（經售）　吳娟瑜著　特價170元(87)

①水晶簾外玲瓏月——近代文學名家作品析評　楊昌年著
　25開平裝　特價300元⑻

②魯迅小說合集（吶喊‧彷徨‧故事新編）　25開平裝
　特價250元⑻

③駱駝祥子　老舍著　25開平裝　特價150元⑻

④呼蘭河傳　蕭紅著　25開平裝　特價125元⑻

⑤生死場　蕭紅著　25開平裝　特價125元⑻

十二、近代學人文集

①聞一多全集㈠　神話與詩　25開精裝　特價400元⑻

②聞一多全集㈡　古典新義　25開精裝　特價400元⑻

十三、寫作學

①創意與非創意表達　淡江大學語文表達研究室編　25開
　平裝　特價250元⑻

十四、語言文字

①漢語音韻學導論　羅常培著　25開平裝　特價130元⑺

②甲骨文研究（中國古文字與文化論稿）　朱歧祥著　18
　開平裝　特價500元⑻

③甲骨文讀本　朱歧祥著　18開平裝　特價450元⑻

十五、社會

①中國法律與中國社會　瞿同祖著　25開平裝　特價200
　元⑺

△②中國封建社會（周代社會組織）　瞿同祖著　25開平裝
　特價300元⑺

③中國文化與中國的兵　雷海宗著　25開平裝　特價200
　元⑺

特價700元⒇

④西遊記校注　徐少知校　朱彤・周中明注　25開精裝三冊　特價1000元⒇

⑤紅樓夢藝術論　王國維・林語堂等著　25開精裝　特價400元⒇

△⑥紅樓夢研究　俞平伯著　25開平裝　特價250元⒇

△⑦紅樓夢的語言藝術　周中明著　25開平裝　特價300元⒇

⑧紅樓夢人物研究　郭玉雯著　25開平裝　特價300元⒇

⑨魯迅小說史論文集（中國小說史略及其他）　25開平裝特價250元⒇

⑩聊齋誌異研究　楊昌年著　25開平裝　特價200元⒇

△⑪金瓶梅藝術論　周中明著　排校中。

△⑫古今小說　馮夢龍《三言》之一　25開平裝二冊　特價400元⒇

△⑬警世通言　馮夢龍《三言》之二　25開平裝二冊　特價400元⒇

△⑭醒世恒言　馮夢龍《三言》之三　25開平裝二冊　特價500元⒇

△⑮金瓶梅詞話　蘭陵笑笑生著　25開平裝六冊　特價1500元⒇

⑯水滸傳的演變　嚴敦易著　25開平裝　特價180元⒇

⑰六朝志怪小說故事考論　謝明勳著　25開平裝　特價250元⒇

十一、近代文學

元(68)

⑨王國維戲曲論文集（宋元戲曲考及其他）　25開平裝
特價300元(82)

⑩歷代曲選注　朱自力・呂凱・李崇遠選注　18開平裝
特價350元(83)

⑪元曲研究　賀昌群・任二北・青木正兒等著　25開平裝
二冊　特價320元(73)

⑫傳統戲曲的現代表現　王安祈著　25開平裝　特價200
元(85)

⑬清代中期燕都梨園史料評藝三論研究　潘麗珠著　25開
平裝　特價250元(87)

九、俗文學

①民俗文化與民間文學　陳益源著　25開平裝　特價200
元(86)

②台灣民間文學採錄　陳益源著　25開平裝　特價220元
(88)

③中國民間文學　鹿憶鹿著　25開平裝　特價350元(88)

④中國神話傳說　袁珂著　25開平裝三冊　特價500元(83)

⑤山海經校注　袁珂著　25開精裝　特價450元(83)

十、小說

①革新版彩畫本紅樓夢校注　馮其庸等注　劉旦宅畫　25
開精裝三冊　特價1000元(73)

②彩畫本水滸全傳校注　李泉・張永鑫校注　戴敦邦等插
圖　25開精裝三大冊　特價1200元(83)

③三國演義校注　吳小林校注　附地圖　25開精裝二大冊

△⑧田園詩人陶潛　郭銀田著　25開平裝　特價200元⑻

⑨唐詩學探索　蔡瑜著　25開平裝　特價250元⑻

⑩杜詩意象論　歐麗娟著　25開平裝　特價200元⑻

⑪說詩晬語論歷代詩　朱自力著　25開平裝　特價200元
⑻

⑫鬘華仙館詩鈔　曾廣珊著　25開平裝　特價160元⑺

⑬珍帚集（古典詩集）　陳文華著　25開平裝　特價160元
⑻

⑭風木樓詩聯稿　李德超著　25開平裝　特價200元⑻

八、戲曲

①西廂記　王實甫著　王季思校注　25開平裝　特價170
元⑻

②牡丹亭　湯顯祖著　徐朔方等校注　25開平裝　特價
220元⑻

③《牡丹亭》錄影帶　張繼青主演　VHS二捲一套　特價
600元⑻

④長生殿　洪昇著　徐朔方校注　25開平裝　特價180元
⑻

⑤桃花扇　孔尚任著　王季思等校注　25開平裝　特價
200元⑻

⑥琵琶記　高明著　錢南揚校注　25開平裝　特價200元
⑻

⑦關漢卿戲曲集　吳國欽校注　25開平裝二冊　特價500
元⑻。

⑧舞臺生涯　梅蘭芳述　許姬傳記　25開平裝　特價300

⑲史記選注　韓兆琦選注　25開精裝一大冊　特價500元
⑻

△⑳讀通鑑論（《宋論》合刊）　王夫之著　25開精裝二冊
特價1000元⑺⑷

㉑焦循年譜新編　賴貴三著　25開精裝　特價500元⑻⑶

六、文學評論

①文心雕龍注釋（附：今譯）　周振甫著　25開精裝　特
價500元⑺⑶

②韓柳古文新論　王基倫著　25開平裝　特價200元⑻⑷

③漢魏六朝文學新論（擬代贈答篇）　梅家玲著　25開平
裝　特價250元⑻⑹

④中國文學家傳　王保珍著　25開平裝　特價150元⑻⑵

七、詩詞

①人間詞話新注　王國維著　滕咸惠注　25開平裝　特價
130元⑺⑹

②歷代詞選注（附「實用詞譜」、「簡明詞韻」）　閔宗述‧
劉紀華‧耿湘沅選注　18開平裝　特價450元⑻⑵

③唐宋詞格律　龍沐勛著　25開平裝　特價160元⑻⑷

④倚聲學（詞學十講）　龍沐勛著　25開平裝　特價170元
⑻⑸

⑤歷代詩選注　鄭文惠‧歐麗娟‧陳文華‧吳彩娥選注
18開平裝一大冊　特價600元⑻⑺

⑥唐詩選注　歐麗娟選注　25開精裝　特價500元⑻⑷

⑦海綃翁夢窗詞說詮評　陳文華著　25開平裝　特價250
元⑻⑸

— 15 —

②國史論衡㈠　鄺士元著　25開精裝　特價400元⑻

③國史論衡㈡　鄺士元著　25開精裝　特價400元⑻

④中國經世史稿　鄺士元著　25開精裝　特價400元⑻

⑤中國學術思想史　鄺士元著　25開精裝　特價400元⑻

△⑥中國近代史研究　蔣廷黻著　25開平裝　特價250元⑺

⑦中國上古史綱　張蔭麟著　25開平裝　特價170元⑺

⑧中國歷史研究法（正補編及新史學合刊）　梁啓超著
　25開平裝　特價180元⑺

⑨蒙事論叢　李毓澍著　25開精裝　特價500元⑺

⑩中國史學名著評介　倉修良主編　25開精裝三冊　特價
　1200元⑻

⑪隋唐制度淵源略論稿・唐代政治史述論稿　陳寅恪著
　25開平裝　特價170元⑹

⑫明清史講義　孟森（心史）著　25開精裝　特價450元⑺

⑬清代政事軍功評述　唐昌晉著　25開精裝三冊　特價
　1500元⑻

△⑭朱元璋傳　吳晗著　25開平裝　特價250元⑻

⑮司馬遷之人格與風格　李長之著　25開平裝　特價200
　元⑻

⑯章學誠的史學理論與方法　張鳳蘭著　25開平裝　特價
　160元⑻

⑰中國近三百年學術史（附：清代學術概論）　25開精裝
　特價400元⑻

⑱中國古史的傳說時代　徐炳昶（旭生）著　25開平裝
　特價300元⑻

⑦郭象玄學　莊耀郎著　25開平裝　特價250元(87)

⑧晚明思潮　龔鵬程著　25開平裝　特價250元(83)

⑨清代義理學新貌　張麗珠著　25開平裝　特價300元(88)

三、美學

①中國小說美學　葉朗著　25開平裝　特價200元(81)

②中國散文美學　吳小林著　25開平裝二冊　特價350元(84)

③六朝情境美學　鄭毓瑜著　25開平裝　特價200元(86)

四、經學

①周易陰陽八卦說解　徐志銳著　25開平裝　特價160元(83)

②周易大傳新注　徐志銳著　25開平裝二冊　特價350元(84)

③周易新譯　徐志銳著　25開平裝　特價250元(85)

④唐代經學及日本近代京都學派中國學研究論集　張寶三著　25開精裝　特價500元(87)

⑤陳振孫之經學及其《直齋書錄解題》經錄考證　何廣棪著　25開精裝　特價1200元(86)

⑥焦循雕菰樓易學研究　賴貴三著　25開精裝　特價500元(83)

⑦昭代經師手簡箋釋——清儒致高郵二王論學書　賴貴三主編　25開平裝　特價500元(88)

五、中國歷史

①秦漢的方士與儒生　顧頡剛著　25開平裝　特價140元(74)

里仁叢書總目

下列價格八十九年六月三十日以前有效，超過此時限，請來信或電話詢問。

※①表內價格全係優待價（含稅），書後括號為初版年度（民國紀年）。

※②郵購三〇〇元以內者，另加郵資六〇元；三〇〇元以上（含）郵資免費優待。

※③有△符號者五折優待。

一、總論

①章太炎與近代中國學術研討會論文集　善同文教基金會編　18開平裝　特價500元(88)

②碩堂文存三編　何廣棪著　25開平裝　特價200元(84)

二、中國哲學・思想

①莊子釋譯　歐陽景賢・歐陽超釋譯　25開平裝二大冊　特價600元(81)

②莊子通・莊子解　王夫之著　25開平裝　特價250元(73)

③老子校正　陳錫勇著　25開平裝　特價250元(88)

△④中國文化要義　梁漱溟著　25開平裝　特價250元(71)

△⑤東西文化及其哲學　梁漱溟著　25開平裝　特價250元(72)

⑥魏晉思想　容肇祖・湯用彤・劉大杰等著　25開平裝二冊　特價320元(84)

禪學與中國佛學　高柏園　著
25開平裝，排校中。

論語今注　潘重規　著
25開平裝，特價360元，已出版。

金瓶梅藝術論　周中明　著
25開平裝，排校中。

甲骨文讀本　朱歧祥　著
18開平裝，特價450元，已出版。

人間花草太匆匆　蔡登山　著
—— 卅年代女作家的愛情
25開平裝，排校中。

晚明盛清女性題畫詩　黃儀冠　著
25開平裝，排校中。

秦始皇評傳　張文立　著
25開平裝，排校中。

古典短篇小說之韻文　許麗芳　著
25開平裝，出版中。

清代女詩人研究　鍾慧玲　著
25開平裝，排校中。

唐宋八大家　　　　　　　　　　吳小林　著

　　唐宋八大家，是我國異常豐富的散文遺產中，最為光彩奪目的組成部份之一。

　　本書從唐代的古文運動起講，分述八大家的散文藝術風格、散文理論，同時比較各家的異同，綜論八大對後世的影響，並附「歷代有關唐宋八大家研究述評」。全書文字優美，為研讀唐宋八大家的最重要資材。

　　作者吳小林，北京人民大學中文系教授，為研究古典散文的名家，除本書外，另著《中國散文美學》（已由本書局出版），早已膾炙人口。

　　25開平裝，特價360元。已出版。

八大山人是誰　魏子雲　著
25開平裝，特價160元，已出版。

台灣俗曲集
25開平裝，排校中。

邊城　沈從文　著
25開平裝，特價135元，已出版。

戰國策新釋　繆文遠　校注
25開精裝二冊，排校中。

看了本書，孩子將更懂事，更自動自發，並學習做個EQ高手。

看了本書，爸媽更得心應手地帶動兒女成長，並助孩子在生涯規劃路上更上一層樓。

吳娟瑜的溝通管理學

作者：吳娟瑜
出版日期：88/4
ISBN:957-8352-33-6
參考售價：230元／25開平裝322頁

沒有不能解決的問題，只看我們怎樣去面對。

62個全新的溝通理念與方法，深信能改善你的溝通與人際關係。

義，問學取資的書信原跡，經民初學者羅振玉先生薈聚影印傳世，資料難得，而墨瀋爛然多姿，辨讀不易，向來無專人、專書為之考釋箋注。

　　本書為師大國文系賴貴三老師，與其教授的中學教師暑研班87丙全體學員，共同編撰的成果結晶。

　　縱覽全書，不僅可以體察乾、嘉、道三朝清儒學林的生活寫照，可以窺覘乾嘉樸學的實際內涵，是一部清代學術史的縮影，具有文獻學與經學史的雙重價值。

吳娟瑜的親子成長學
——親子互動成長的契機

作者：吳娟瑜
出版日期：88/9
ISBN：957-8352-39-5
參考售價：250元／25開平裝
390頁

第一輯　自我管理系列
第二輯　開發潛能系列
第三輯　青少年EQ系列
第四輯　新好父母系列
第五輯　訪談錄

六朝志怪小說故事考論
——「傳承」、「虛實」問題之考察與析論

作者：謝明勳
出版日期：88/1
ISBN：957-8352-29-8
參考售價：250元／25開平裝346頁

　　六朝志怪小說在中國小說的開展史上，實居於樞紐地位，由神話傳說過渡到唐人小說，甚至後起之同一類型文體，莫不以此爲師法對象。本書由「傳承」與「虛實」的角度切入，剖析六朝志怪小說故事在流傳過程及表現手法上的一些特點。

　　著者謝明勳，中國文學博士，現任東華大學中文系副教授，另著有《六朝志怪小說變化題材研究》、《六朝志怪小說他界觀研究》等。

昭代經師手簡箋釋
——清儒致高郵二王論學書

編著者：賴貴三
出版日期：88/8
ISBN：957-8352-38-7
參考售價：500元／25開平裝530頁

《昭代經師手簡》原爲清儒致高郵王念孫、引之父子討論經

方面的分析，多具新見，深信對廣大讀者們的賞析與研究，必能有助。

作者楊昌年，國立台灣師範大學國文系教授，除本書外，另有《聊齋誌異研究》（已由本局出版）、《古典小說名著析評》等。

老子校正

作者：陳錫勇
出版日期：88/3
ISBN：957-8352-27-1
參考售價：250元／25開平裝
358頁

郭店楚簡《老子》可以明證：一、戰國中期之前，楚王宮中已有成冊《老子》。二、由此推論，《老子》乃老聃之語錄。三、帛書《老子》為補綴後之重編本。

以郭店《老子》、帛書《老子》校通行本，可證通行本正文訛誤不少，如「百仞之高」訛作「千里之行」，「金玉盈室」訛作「金玉滿堂」。即如王注，亦多歧解。然而通行本流傳民間，普及世人，遂使《老子》原義多有泯亂，為能正本清源，故本書局出版此書。

本書以出土簡、帛，先秦典籍，論證《老子》原文本義，祈能嘉惠於士林，有功於同好，達到拋磚引玉之效。

度的切入。歷來研究清代學術者，多半停留在對「方法論」的發揚——推崇考據學成就的層次上，鮮少有發揚清代思想的專著問世。

本書從「哲學的主張」出發，深入探討有清一代不絕如縷的「經驗領域義理學」建構，以及它完成了傳統儒學兼具形上與形下、唯心與唯物領域兼備的全幅開發歷程。

作者張麗珠，中國文學博士，現任教彰化師大國文系，著有《詞苑精華》（暫名，即將由本局出版）、《全祖望之史學研究》等書。

水晶簾外玲瓏月
——卅年代文學名家作品析評

作者：楊昌年
出版日期：88/7
ISBN：957-8352-36-0
參考售價：300元／25開平裝318頁

三十年代，是為中國新文學由發皇進展到興盛的時期，名家輩出，名作具在。在新文學史上留下輝煌燦爛的一頁。

三十年代中國新文學對台灣近代文學影響甚鉅，唯由於政治的原因，得不到應有的重視。本書收集楊昌年教授的系列析評，包括：魯迅、周作人、郁達夫、徐志摩、茅盾、老舍、廢名、沈從文、曹禺、張愛玲等十五位名家的傑作。就作品的意識，藝術

章太炎與近代中國學術研討會論文集

編者：善同文教基金會
出版日期：88/6
ISBN：957-8352-35-2
參考售價：500元／18開平裝537頁

　　　　　　　章太炎先生爲近代中國著名的思想家和學者，也是一位頗富爭議的人物。

　　本論文集係民國八十七年十一月，由善同文教基金會主辦，中國文化大學中文系所協辦之「章太炎與近代中國學術研討會」所發表之論文。

　　作者計有房德鄰、洪順隆、劉志琴、陳智爲、鄭雲山、俞玉儲、侯月祥、王遠義、卞孝萱、馮爾康、韓寶華、馬琰等海峽兩岸學者共二十二人，皆任職於各大學或研究機構，學有專長。故本集實爲研究章太炎思想學術所應備之參考書。

清代義理學新貌

作者：張麗珠
出版日期：88/5
ISBN：957-8352-34-4
參考售價：300元／25開平裝388頁

對於清代學術的研究，這是一個全新角

本書一改習見的論述方式，以「佛教文學化」和「文學佛教化」為線索，重建佛教和文學的系譜，並對未來的發展方向發出預期。讀者一方面可以藉此得知佛教和文學歷來是如何在交涉的，另一方面還可以明瞭貞定或開發新實相世界終將是文學佛教化所需努力也是較能致力的。

　　作者周慶華，中國文學博士，現為台東師院語教系副教授，除本書外，另著《台灣當代文學理論》、《佛教新視野》等。

生死場

作者：蕭紅
出版日期：88/1
ISBN：957-8352-31-X
參考售價：125元／25開平裝155頁

　　《生死場》是蕭紅的第一部中篇小說，它和後來寫成的《呼蘭河傳》互為呼應，是「貫穿主題」的姊妹作。魯迅曾親自為《生死場》作序，給這本書很高的評價。自一九三五年初版後，重版不下二十次，表達了廣大讀者對它的喜愛。

　　《生死場》從「死」的境地逼視中國人「生」的抉擇，在熱烈的騷動後面是比一潭死水還讓人戰慄、畏怯的沈寂和單調，孤獨和無聊，是一種「百年孤寂」般的文化懺悔和文明自贖。而蕭紅對歷史的思索、對國民靈魂的批判，卻歷久彌新，永為人們所懷念。

台灣民間文學採錄

作者：陳益源
出版日期：88/9
ISBN：957-8352-40-9
參考售價：220元／25開平裝243頁

　　本書的內容，既有嚴謹的學術論文，
也有輕鬆的民俗趣譚，盡是作者走訪民
間，致力田野調查的寶貴經驗和新穎素
材。在他細心的觀察與縝密的組織下，台灣
民間文化的活力再現，時時充滿新奇，處處洋溢溫馨。有志於從
事台灣民間文學，以及台灣民俗文化研究的朋友，千萬不要錯過
本書。

　　作者陳益源，中國文學博士，中正大學中文系副教授，長期
關懷台灣民間文學的區域普查，足跡行遍台灣各縣市。

佛教與文學的系譜

作者：周慶華
出版日期：88/9
ISBN：957-8352-42-5
參考售價：240元／25開平裝268頁

　　佛教和文學的關係，向來不乏人討
論，但多流於瑣碎浮淺，讀者不易從中
獲得整體的概念。